谨以此书向《电影语言的语法》(*Grammar of the Film Language*)及其作者——乌拉圭电影导演丹尼艾尔·阿里洪（Daniel Arijon）致敬。

视听语言的语法

Grammar of the Audio-visual Language

杜桦 吴秋雅 著

北京大学出版社
PEKING UNIVERSITY PRESS

图书在版编目（CIP）数据

视听语言的语法 / 杜桦，吴秋雅著. —北京：北京大学出版社，2013.9
（博雅大学堂·艺术）
ISBN 978-7-301-23131-9

Ⅰ.①视… Ⅱ.①杜…②吴… Ⅲ.①电影语言—语法—高等学校—教材 Ⅳ.①J90

中国版本图书馆CIP数据核字（2013）第207290号

书　　　　名	视听语言的语法 SHITING YUYAN DE YUFA
著作责任者	杜　桦　吴秋雅　著
责任编辑	任　慧
标准书号	ISBN 978-7-301-23131-9/J·0527
出版发行	北京大学出版社
地　　　　址	北京市海淀区成府路205号　100871
网　　　　址	http://www.pup.cn　新浪微博：@北京大学出版社
电子邮箱	编辑部 wsz@pup.cn　总编室 zpup@pup.cn
电　　　　话	邮购部 010-62752015　发行部 010-62750672　编辑部 010-62756467
印　刷　者	三河市博文印刷有限公司
经　销　者	新华书店
	720毫米×1020毫米　16开本　24.5印张　473千字 2013年9月第1版　2024年3月第6次印刷
定　　　　价	58.00元

未经许可，不得以任何方式复制或抄袭本书之部分或全部内容。
版权所有，侵权必究
举报电话：010-62752024　电子邮箱：fd@pup.cn
图书如有印装质量问题，请与出版部联系，电话：010-62756370

目　　录

第一章　视听思维概论　　1
第一节　再现世界的渴望与视听思维的产生　　1
第二节　史前岩画和原始部族语言中的视听思维　　3
第三节　视觉艺术作品中的视听思维　　6
第四节　文学中心意识和影视视听思维的独立性　　12
第五节　影视艺术视听思维的规律　　15

第二章　早期电影语言的发展　　18
第一节　早期电影技术发展　　18
第二节　电影的不同方式：再现与表现　　20
第三节　电影语汇规则的初步建立　　22
第四节　蒙太奇理论的相关实践　　28

第三章　视角　　32
第一节　场景表现中的视角选择　　32
第二节　视角与构图效果　　38
第三节　视角选择的叙事作用　　50

第四章　景别　　59
第一节　景别的种类　　59
第二节　景别特性　　61
第三节　不同景别的衔接　　64

第五章　轴线　　67
第一节　轴线规律和三角形法则　　67
第二节　越轴拍摄　　72
第三节　建立新轴线　　79

第六章　故事板　　85
第一节　故事板的使用　　85
第二节　故事板的绘制　　88
第三节　故事板的动态表现　　90

第七章　景物动作的拍摄与组接　　98
第一节　景物动作镜头　　98
第二节　静态镜头的拍摄与组接　　99
第三节　动态镜头的拍摄与组接　　101
第四节　动静镜头相互杂接　　103
第五节　影响镜头动态组接的因素　　105

第八章　出画入画　　109
第一节　出画入画的作用　　110
第二节　出画入画的拍摄　　113
第三节　出画入画的应用　　126

第九章　人物动作镜头的拍摄与组接　　133
第一节　人物动作镜头的作用　　133
第二节　动作结束之后的切换　　139
第三节　动作过程中的切换　　147

第十章　非剧情类节目的人物动作处理　　162
第一节　出场的镜头设计　　162
第二节　中段和离场的镜头设计　　174

第十一章　动作段落的拍摄与组接　　187
第一节　动作段落类型举要——从某地到某地　　188
第二节　追逐　　202
第三节　打斗　　235

第十二章　双人对话段落的拍摄与组接　　254
第一节　双人对话场景的基本机位　　254
第二节　人物站位与机位设置　　260
第三节　双人对话的段落构成　　278

第十三章　三人对话段落的拍摄与组接　287
第一节　三人对话的站位　287
第二节　三人对话动作圈体系　297
第三节　三人对话关系轴线体系　304

第十四章　多人对话段落的拍摄与组接　321
第一节　利用基本机位配合处理多人对话　321
第二节　利用人物动作处理多人对话　325
第三节　多人对话场面处理与镜头焦距选择　332

第十五章　对话段落的动态表达　334
第一节　静态机位的运动与合并　334
第二节　长镜头处理对话段落　340
第三节　人物动作设计　345

第十六章　长镜头　355
第一节　摇镜头　355
第二节　移动镜头　362
第三节　摇臂镜头　380

Chapter 1 | 第一章
视听思维概论

第一节 再现世界的渴望与视听思维的产生

一直以来人们所有的艺术活动都有这样一种渴望：希望能够利用所掌握的媒材复原现实世界或是创造一个以现实世界为基础的主观世界，因为运动是我们身处的这个世界的根本属性，所以这种渴望的实质也就是再现或是创造运动过程。这种渴望从何而来？简单地说，人们以此来显现对自然的掌控能力。这种渴望又去向何处？为什么我们从古至今的所有的艺术形式（以及巫术、宗教活动）都以不同的形式或多或少地传递着这种渴望？

我们可以从马克思关于劳动的论述中来寻求对这种渴望的解答。马克思关于劳动的概念包括了人类从最初活动开始的所有活动的全部本质，这中间也包括了对艺术活动起源的阐释。这个概念的本质意义是劳动是主体对象化的活动，它以征服自然的形式达到主体目的在自然对象上物化的实现，同时使主体自身的自然属性得以改变。这种对劳动本质概括的理论意义在于：它肯定了包括史前艺术在内的人类所有精神形式的起源都建立在劳动——这种人与自然的交流形式的基础之上。当我们把劳动定义为人类一切生命活动和主体对象化的活动时，就标志着劳动是人类一切精神和物质文化活动的先决条件——也是人类艺术活动的最初源泉——它使人类活动开始逐渐摆脱生物性和被动因素，不断上升到主体精神，人的生命价值在主体对象化过程中不断地被肯定，人开始区别于动物。从古至今人们孜孜不倦于复原或创造世界、再现或创造运动的努力也正是基于劳动这样一个基础。

地球的年龄约为50亿年，目前人类已知的最早的原核生物化石是34亿年前的，而最早的真核生物化石则是19亿年前的，人类的出现则是在距今300到350万年前。文字的出现是距今大约五六千年。史前，也就是在文字出现前生物的相互交流大概经过以下阶段：

信息的交流与传递见于所有的动物分类阶元。不同物种的感觉系统不同，所用交流手段也各异。从进化过程看，可能以化学物质为中介的通讯方式出现最早，许多低等动物，例如单细胞动物、腔肠动物、水生甲壳动物、昆虫等主要采用化学和触觉信号。鱼类可以较好地感知化学信号和视觉信号。鸟类更多地用

听觉和视觉信号。哺乳类动物几乎应用所有的感觉通道,如声音、视觉形象、化学物质、躯体接触等,出现最晚的相互交流的手段可能是高等灵长目的面部表情和人类的语言。

人类在语言文字出现之前早就已经能够通过听觉形象、视觉形象、化学物质和触觉信号来进行有效的交流,其中最主要的是通过听觉和视觉形象来交流。后来,人类经过直立行走、手脑配合、脑的进化与完善、制造工具等漫长的进化,在学会制造工具的过程中逐渐萌发出意识,在这一过程中,大脑神经模式和动作是同步运动的。在全新的行为模式和人脑逐渐完善的前提下,人类产生了区别于自然界和其他动物的自我意识,"我"出现了,主客体的分化也就是由人类的自我意识产生而开始。

"我"的意识产生后,人类便产生了对客体的认识,产生了对自然界和其他生命形式的能动性。人开始能动地改造外部世界,使自然界的形式不断转化为人工形式。如果说这之前人们制造工具还处于受实用价值和物理经验支配的无意识状态,此后,制造工具成为一种有意识的活动。在工具的制造过程中,人为的法则开始战胜无意识的自然法则,并发挥主导作用,工具由不定型状态向规范化转化,在这个过程中就蕴涵着人类审美意识和艺术创作的萌芽。

在从无意识地制作工具到能动地制作工具这个漫长的进化过程里,人类的思维最初主要还是感知运动的动作思维,从机能运动图式进化而来的动作图式还未能内化为思维逻辑结构。这个阶段的思维中,已有微弱的表象,但这种表象只是静态和孤立的,还不能形成完整的心理认知活动,引导人类行为的还只是来自于动作图式的知觉映像和经验。

因为无法抽象表达信息,所以这时史前人类的信息传递还无法摆脱信息所处的环境。也就是说,某人发现水中有鱼,想向其他人传递这个信息,必须把另一个人拉到水边来,指给他看。脱离了这个信息所处的环境和当时的具体的动作图式,史前人类就无法传递这个信息了。所以可以想象,在最初的时候,人们很难远距离地传达信息并进行高效的交流合作。

后来,随着大脑的完善和无数次的动作图式的积累,人类逐渐在对动作图式的反复感知和记忆的过程中产生了抽象思维能力的萌芽。微弱的表象开始变成概念,随着大脑皮层在脑进化过程中逐渐居于主导地位,以及人类思维知觉经验和表象能力的增强,人的思维内容不断向思维形式上转化,促使自身抽象思维能力不断飞跃发展,直至与形象思维能力等量齐观。

人们开始觉得以前那种现场传递信息的方式太麻烦,逐渐采用摹状的形式传达信息,我们仍以发现水中有鱼为例,原始人类在传递这给信息时,最初可能是使用肢体或是有声语言来模拟鱼的状态,形成一定的听觉或是视觉形象概念。后来人们发现除了肢体和有声语言外,还可以利用其他媒材来模拟鱼的形象,例

如用树枝在土地上勾勒鱼的形状。在这里，原始的绘画艺术和原始的图形文字是一体两面、密不可分的，又经过漫长的图形文字[1]的发展阶段，随着人的抽象思维能力以及语言能力的发展，这些形象概念又被逐渐抽象化，并固定下来，形成了口语、手语，然后是较成熟的文字表达方式。

第二节　史前岩画和原始部族语言中的视听思维

人类社会成熟的文字最终出现在距今大约五六千年以前。以文字为核心的思维方式也在这时开始逐渐成熟。"文字—思维"的方式因其高度的抽象概括能力而具有保存时间长、传递范围广和能够进行复杂的逻辑运演等优点，极大地加速了人类社会向前发展。然而，抽象思维能力的高速发展并不意味着形象思维就此没落，这种"形象（视觉的和听觉的）——思维"方式因为有着上百万年的发展历史，并且传承着人类"再现或是创造世界"的原始冲动，所以它一直没有消失，而是广泛存在于人类的社会生活特别是艺术活动中，并且一直在寻找着合适的媒体能够更真实、更方便地再现或是创造运动过程。

在世界范围内出现的史前人类岩画作品，较好地体现了我们的祖先再现运动过程的意识。

首先，大多数岩画作品（图1.1）都是以描述动物或狩猎、战斗、生产等动作性场景为主，并且经常是描绘一个比较完整的动作过程或是有一定时长延续的动作片段。其次，每个被描绘的个体都极富动感，而且相互间的组合方式非常多样，通过个体形象反复出现、众多杂乱姿态的对比、重叠、反复等，形成强烈的运动感。再次，很多个体形象的姿态变化都可以与其他个体形象的姿态结合起来，形成整体的运动过程，也就是说每个个体形象都可以看成是一卷胶片中的一格画面，这也许是人类描绘形象时的偶然，却暗合了人们再现运动状态的渴望。还有，很多岩画作品采用了扭曲透视或是俯视透视的手法，例如，牛头画出的是侧面轮廓，牛角却是正视的效果；围绕着建筑物的人，近处的人头朝下，远处的人头朝上。甚至有些岩画作品已经会利用色调明暗和线条的刻画来显现体积感和深度感，这些画法也都是为了精确还原空间感而产生的。

[1] 文字起源于图画。原始图画向两方面发展，一方面成为图画艺术，另一方面成为文字。原始人用图形来表达意思，通常称为"图形文字"。这种图形虽然能交流信息，但是跟语言并无联系。例如，画一个箭头表示"由此前进"，画一个人高举双手表示"欢迎"，大家都看得懂，可是如果用语言来说出图画中的意思，那就各不相同。你可以说英语，他可以说法语。这样的图形可以说是文字的先驱，还没有成为真正的文字。周有光：《中国大百科全书（光盘版）·语言文字卷·文字》。

视听语言的语法

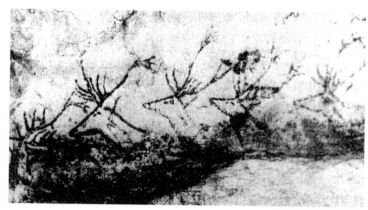

图1.1　鹿，拉斯科洞穴（Lascaux）岩画

在原始部族的语言中，视觉化的运动过程也是一个表现重点。这些语言的共同倾向是：它们不着力于描写主体感受，而是描写客体在空间中的形状、轮廓、位置、运动、动作方式，一句话，描绘那些具象化的东西。凡涉及位置、距离、一人或数人的相互关系、人的动作、物的属性等都尽量用最准确的词语表示出，这是视听化思维在语言文字时代的延续的必然。

法国人类学者列维·布留尔在《原始思维》一书中介绍北美印第安人的语言时曾以朋卡族（Ponka）印第安人为例，当朋卡人想要说"一个人打死了家兔"时，会说："人，他，一个，活的，站着的，故意打死，放箭，家兔，它，一个，动物，坐着的。"[1]这里，动词"打"的形式是从几个形式中挑选出来的，而不同的动词形式表示不同的人称、数、性（生物或非生物），以及坐着或卧着的性和格。动词的形式还表示"打死"的动作是偶然完成的还是故意完成的，是否用射击的办法……如果是用射击的办法，又是用弓箭还是用枪……由此不难看出原始部族的语言特别重视对于动作的再现，保留了非常多的视觉化的动作细节。

在原始人的语言中有繁多的形式来表现动词的各种动作样式。例如，《原始思维》提到的恩鸠蒙巴族的语言中，动词的过去时和将来时的词尾变化要表现出：动作是刚刚完成的，还是不久前完成的；是在遥远的过去完成的，还是必须立刻完成，或者是在或远或近的将来要完成；这动作在过去或是将来是否重复或继续。[2]这实际上是在努力在时间的维度里精确表现动作。例如，"我打谷"可以有很多的表现形式：我将打谷；我将在早晨打谷；我将一整天打谷；我将在傍晚打谷；我将在夜晚打谷；我将重新开始打谷，等等。在阿留申语中，一个动词可以有四百多种词尾来表示式、时、人称等信息。这些众多形式中的每一种，在最初

[1]　列维·布留尔：《原始思维》，商务印书馆，1981年，第132页。
[2]　同上书，第138页。

的时候都必须符合某种确定的细微的动词语义差别。也就是说,每一个词都像一幅精确的画面,因为就当时的条件来说,词语已经算是能够较好进行视听化表达的一种媒材了。

原始部族语言不像现代语言一样把单数和复数对立起来,而且缺少现代语言那种抽象程度非常高的复数形式。例如原始部族思维中对于"树"、"鱼"这样的词也没有对应的用语,但它对每种树和鱼又都有专门的用语去描述。例如,在契洛基人的语言中,不会笼统地说"我们",而是用"我和你,我和你们,我和你们俩,我和他,我们俩和你"之类的词根据主格和间接格等不同规则进行不同的组合,有多达七十种形式来表示"我们"这个概念。这实际上是也视觉化倾向的延续。

原始部族语言中的指示代词也与大量精确的空间特点分不开。例如,克拉马特语中就有:这个(很近,可以触摸得到)、这个(近旁,就在这里)、这个(站在你面前)、这个(在场,看得见,在视线以内)、那个(看得见,尽管很远)、那个(不在了)、那个(不在了,离远了)、那个(在视线以外了)等指示代词来进行精确地空间描述。在大多数原始语言中,人称代词或指示代词拥有极大量的形式,以便表现主语和补语之间的距离关系,相对位置和可见程度、在场或不在场等。例如火地岛的耶更人所使用的代词永远是就被说到的那个人的位置而言。例如,说到某人时,经常是就某人与物的位置关系而说的,看这人是不是在小屋的顶上或是面对着门口;是不是在海湾或谷地的尽头;是不是在小屋的右边或是左边,或是小屋里面;是在靠门槛的地方还是在住宅外面。这些代词被分为下列三类:它们是否与说话人的位置有关,或者与听话人的位置有关,或与被人们谈及的那个人的位置有关。可以想象,在描述场景中人物位置关系方面,耶更人的直觉比我们现代导演要更精细,因为现代导演所使用的具象化的思维方式就是耶更人所用过的。

除了表现物和人在空间中的相对位置以及它们彼此间的距离外,原始民族的语言还致力于对客体的形状、大小、它们所处的环境、它们的运动方式等做出精确的表述。例如克拉马特语中各种前缀就有如下作用:指出形状和大小;表示与特定对象发生关系的特殊方法;表示按一定方向运动;表示形状与运动;表示特定环境中的运动。在原始部族语言中后缀的数量和功能远大于前缀,例如可以用来表示动作:开始、继续、停止、折返、惯了做、常常做,或者开始做、经过、移动一段或长或短的距离、按Z字形或直线运动、上升、在地上或是在地下、在空中作圆圈运动、走近或是远离、在茅屋内或外、在水上或是水下改变位置等无穷无尽的细节。这样的动作细节,就像我们进行抽象思维时要使用概念一样渗透在原始部族的头脑中,成为他们进行思维的具体材料。

第三节 视觉艺术作品中的视听思维

最初高度视觉化的原始部族语言,经过不断地发展,开始逐渐抽象化,在不同地区出现的较成熟的文字可以分为三种主要的文字类型:词符与音节符并用的文字、音节文字和字母文字。其中词符与音节符并用的典型是汉字,它较好地延续了原始语言中视觉化(也包括听觉化)表达的特点。例如许慎《说文》中提到的指事、象形、形声、会意、转注、假借六种类型中前四种都与视觉形象表达有不同程度的关系。

以再现运动过程为核心的原始视听思维方式除了在文字中被保留下来以外,在很多视觉艺术作品上也得到体现。

在古亚述王国(今伊朗北部底格里斯河流域)的壁画中,国王亚述巴尼拔(Ashurbanipal,前669—前626)就用被关注物体反复出现的形式记录自己搏杀狮子的英雄事迹(图1.2)。整幅画面由从右至左的四个独立画面构成,这四个画面分别表述:仆人将一只狮子放出笼子;狮子向左猛扑;武士们用矛和弓箭阻挡狮子;亚述巴尼拔用短剑杀死狮子。

在一幅描述亚述巴尼拔率军队与伊朗西南部的古老国家埃兰作战情景的壁画中(图1.3),描绘了作战中惊心动魄的场面,战斗仿佛由一个个镜头拼接而成;战斗结束后亚述巴尼拔饮酒庆祝,并将战败者图拔(Til Tuba)的头悬挂示众。

在我国成都出土的战国时代的"镶嵌水陆攻占宴乐铜壶"(图1.4)也表现了与古亚述壁画在描述运动过程方面惊人的相似。这个铜壶的表面被平行划分为三层水平带状区域,从底边开始,第一层刻画了一次水陆作战的场景,右面是攻城和守城激烈厮杀的场面,左面描绘了水上交锋,两只船上的战士奋力划船,刀枪相向,水中鱼鳖纷纷逃窜。第二层右面是人们奏着编钟编磬,在楼上楼下欢宴庆祝胜利,左面是几个人在射猎。第三层的右面刻画了妇女在树上采摘桑叶,左面是射击和狩猎。整个铜壶描绘的内容构成了由战场厮杀到庆祝胜利,再到歌舞升平的完整流畅的视觉化叙事过程。不难想象,如果当时人们掌握了影视录制技术,那么今天呈现在我们面前的将会是一部非常精彩的有关战争的纪录片。

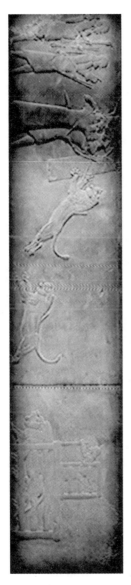
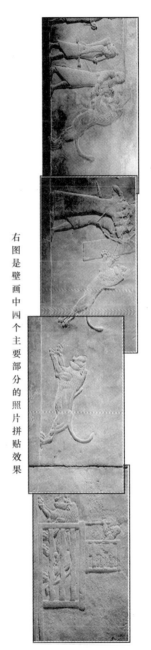

左图是壁画的大部分，缺少国王刺杀狮子的部分

右图是壁画中四个主要部分的照片拼贴效果

图 1.2

视听语言的语法

图　1.3

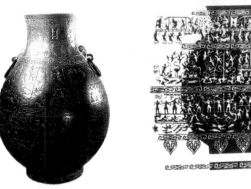

图1.4　镶嵌水陆攻占宴乐铜壶及展开示意图,战国

长沙马王堆一号汉墓出土的帛画(图1.5),也一样具有完整的视觉化叙事过程。在这个"T"字形的旌幡上,自下而上记录着墓室女主人从生到死的过程。整个旌幡的主题思想是"引魂升天"。帛画自下而上可以分为天上、人间、地下三部分,天上部分画太阳和月亮,还有星辰、龙、蛇身神人等图像;太阳中有金乌,月亮中有蟾蜍和玉兔以及嫦娥奔月的形象。人间部分画墓主人的日常生活,有出行、宴飨或祭祀的场面。地下部分则画怪兽及龙、蛇、人鱼等水族动物,实际上是表示所谓"黄泉"、"九泉"的阴间。

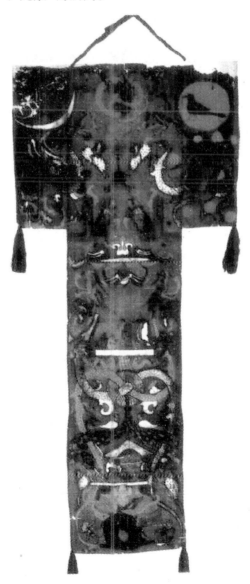

图1.5 马王堆一号墓帛画,西汉

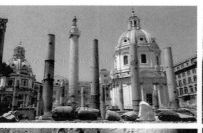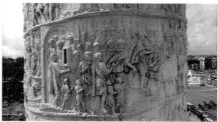
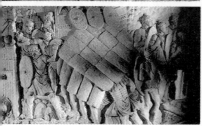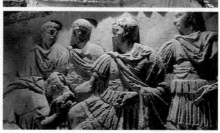

图 1.6

位于罗马市中心的图拉真(Trajan,52—117)纪功柱(图1.6,其中第一幅画面中最高的白色柱子就是图拉真纪功柱)也是试图记录运动状态的一种尝试。35米高的大理石柱上盘旋雕刻着图拉真征战的事迹,被后人称为定格于石柱上的史诗电影。主人公图拉真一共出现了59次。在同一个场景中的人物形象,经常是由不同的观察视角组合起来的,下图中用盾牌构筑方阵的罗马军队的视觉效果就是由俯瞰视角形成的,明显区别于站立在旁边的士兵,这就仿佛今天影视作品中利用多机位、多视角观察场景一样。

东汉的车骑画像石(图1.7),画有车骑出行、历史故事和西王母神话故事等内容,在画像石的上部,我们可以看到连续的单幅画面,每幅画面都描绘一个动作,看起来如同今天的电影胶片的每一格一样。

敦煌石窟北周时期(6世纪中前期)开凿的洞穴中绘有大量佛传故事画,有尸毗王割肉贸鸽、萨埵那舍身饲虎、九色鹿舍己救人、沙弥守戒自杀、五百盲贼成佛、微妙比丘尼现身说法等。这类故事画的构图,除方形或长方形的单幅式外,多为连环画的形式。新疆吐鲁番县城东北的柏孜克里克洞窟(9—13世纪)也保存有呈横幅连环画式的佛经故事画。

东晋顾恺之所作的《洛神赋图》(图1.8),是根据三国时曹植《洛神赋》一文而来。画卷以丰富的山水景物作为背景,展现出人物的各种情节,人物刻画意态生动。构思布局尤为奇特,洛神和曹植在一个完整的画面里多次出现,组成有首有尾的情节发展进程,画面和谐统一。

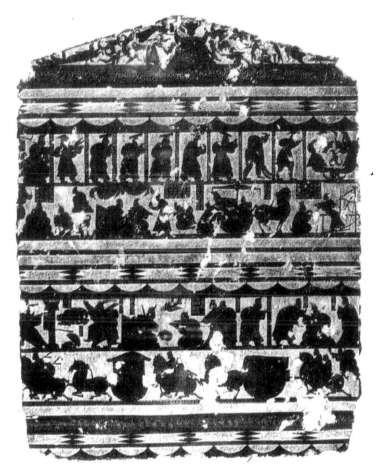

图 1.7　车骑画像石，东汉

　　与顾恺之《洛神赋图》表现手法类似的还有元代画家何澄所作的《归庄图》，这是今天所见元代人物画中最长的一卷。其内容是根据晋代陶渊明《归去来兮辞》加以构思，以山水为背景，人物穿插其间，在完整的全景式构图中，主题人物连续出现，犹如一组连环画，逐段反映了陶渊明辞官归里的主要情节。

　　北宋张择端《清明上河图》在表现手法上，采用了传统的手卷形式，全图以不断移动视点的办法，即"散点透视法"来摄取所需的景象。大到广阔的原野、浩瀚的河流、高耸的城郭，细到舟车上的钉铆、摊贩上的小商品、市招上的文字，和谐地组织成统一整体，全景式的连续运动过程跃然纸上。

　　法国印象派画家莫奈以善于描绘室外光线的变化而闻名，在创作著名的《巴黎，卡皮桑纳大街》、《圣拉扎尔车站》、《草垛》、《鲁昂教堂》、《泰晤士河景色》、《白杨树》系列时，为了捕捉连续运动的光影效果，他有时会在面前摆上二三十幅画板，根据光线的变化一幅一幅地快速绘制，试图记录瞬息万变的光影效

视听语言的语法

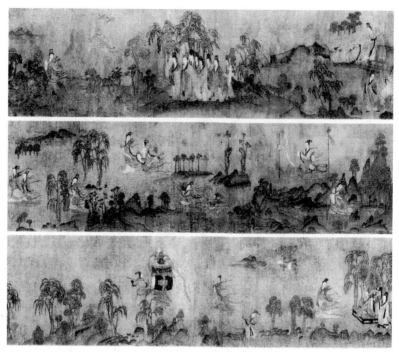

图1.8 《洛神赋图》(局部),顾恺之(东晋)

果,就仿佛摄影师利用摄影机和胶片记录运动过程一样。

从绘画到照相术,再到无声电影,到有声电影;从单幅画面到连环画,从连环画到拇指书,再到活动视盘,再到卢米埃尔兄弟的摄影放映机。人类的视听思维潜质一直在寻找合适的媒体进行表达。这种"形象(视觉的和听觉的)——思维"的视听思维方式因为没有高速、高效的媒体表达而落后于"文字—思维"方式达五六千年之久。在电影技术出现后,人们在二维平面上虚拟逼真的运动过程成为可能,一度退出人类思维中心地带的"形象(视觉和听觉的)——思维"的思维方式开始寻求新的发展。

第四节 文学中心意识和影视视听思维的独立性

文学中心意识的原因

文学既是一种特殊的意识形态,也是一种特殊的艺术样式,与其他艺术样式如:绘画、雕刻、音乐、舞蹈、戏剧、影视等表现出诸多不同。

虽然这些艺术样式都以形象思维的方式反映世界,反映人的生活,表现人的精神世界,但是,文学塑造形象所使用和借助的媒介是在人类演进过程中已经被

高度抽象化的具象信息——语言文字,这与绘画的色彩和线条、雕刻的静态立体材料、音乐的具有特定形式的音响、舞蹈的人的形体和表情、戏剧的综合舞台手段、影视艺术的虚拟动态形象等有着显著不同。

绘画、雕刻、音乐、舞蹈、戏剧、影视等艺术样式的创作和欣赏或多或少依赖于自然存在并直观可感的形式而非抽象符号。例如绘画、雕塑、舞蹈的视觉表达;音乐的听觉表达;戏剧、影视的视听表达都是具体可感,而非经过一次抽象的符号。而文学作品的创作和欣赏则完全依赖语言文字这样的抽象符号(即便是保留部分形象的象形文字,其实也是对原始素材进行过高度提炼和抽象的),并通过语言文字来间接产生形象,这个形象存在于文学作品的创作者和欣赏者的精神世界。这种艺术表达和接受的前提是创作和欣赏者具有一种共同的语言基础,也就是都必须熟悉这套抽象符号系统,否则无法形成交流。

虽然在人类漫长的存在和进化过程中,语言的出现只是在极其晚近的阶段,但是不可否认的是:由于语言文字的高度概括性和抽象性,以及由此带来的以文字为基础的"文字—思维"方式的超高效率,在文字出现后的五六千年间,人类创作的物质和精神文明超过了之前数百万年的总和。所以文字、以文字为基础的"文字—思维"方式,以及以文字为基础的文学都自然成为人类生活的不同层面的核心。所以尽管其他形式的艺术创作脉络在文字出现后仍一直存续,但的确受到了"文字中心",或是"文学中心"意识的严重影响。例如小到"文联"、"文艺"这样的常用词背后微妙的"文"字"俾睨群雄"的构词逻辑,大到我们在欣赏和创作其他艺术形式时不断试图通过文字或文学的方式来加以解读和发挥。一幅画作、一部音乐作品,甚至一座雕塑或一座建筑,我们都会下意识地从文字或文学的角度发问:"这是什么意思?"这个问句本身就意味着我们试图通过抽象文字的表述或是阐释来把握这些具象的声音或视觉形象。

当然不可否认的是:文字、以文字为基础的"文字—思维"方式,以及以文字为基础的文学由于其直指人心、高效等优势,的确在社会生活中发挥着无可替代的重要作用。但这并不是在其他艺术形式创作中放任"文字中心"或"文学中心"的理由,因为每一种艺术形式自有不可替代的艺术魅力和独特的艺术规律,如果一律取齐将会造成艺术生态的恶化。

由于语言是思维的直接现实,因而以语言为媒介和手段的文学,在所有艺术中是思想性最强的一种艺术。文学在把握生活的本质规律、分析生活和评价生活、提出重大的有意义的社会问题、表现深刻的思想认识等方面,胜过其他艺术。文学形象比起造型艺术的形象和音乐形象来,也往往更能够表现出历史的和哲学的深度和高度。

虽然在艺术发展的晚近阶段,文学一家独大是不可否认的事实,但文学毕竟只是诸多艺术形式中的一个具体门类。与人类以文字为基础的主体思维方式的

密切关系使文学贵为艺术的中心,但同时也使人们将文学的创作、欣赏规律,评价、判断标准过度延伸到其他艺术形式中去,例如我们经常会遇到的用文学的标准去评价影视作品;用文学的方式去理解音乐作品的内涵;用文学的尺度去衡量美术作品等。这种文学中心的过度延伸对于其他艺术形式的发展是有害的,不利于其他艺术形式的独立发展。尤其是在电影、广播、电视等以视听语言为基础的艺术创作形式不断发展的今天,从理论上将这些艺术形式与文学之间的关系做一个清理,有助于张扬前者的艺术个性,有利于深入探索其独特的艺术规律,对于以视听语言为基础的艺术形式的发展是大有好处的。

视听思维独立性的探讨

随着艺术种类和形式的不同,创作方法的不同,形象思维过程中还有各种具体不同的特色。在文学、音乐、绘画、建筑、雕塑、舞台艺术和影视艺术等具体的艺术门类中所运用的形象思维既有共同的性质和规律,也有着各自不同的特点。

影视和文学的不同

如李泽厚所言:"电影编导就不同于小说或是话剧创作。首先它要求有极明确、极具体的视觉形象画面和'蒙太奇'(镜头组接)语言的'思维'。它不同于理智性极大的、作为'思想的艺术'的文学(小说、话剧等)的形象思维可以容许一定程度的逻辑抽象性和概括性(文学的形象比起来就抽象得多);它不同于音乐和诗歌的形象思维中直接抒情的方法,也不同于绘画、雕塑的形象思维的侧重于凝练的集中。而电影思维中的所谓'微相学'——细微的面部表情变化传达出千言万语不能表达出的人的内心细微活动和变化,却又是别的艺术中的形象思维所不需要和没有的。不独电影,其他艺术也都有自己的形象思维的特色。"[1]

文学形象是通过文字然后作用于读者的想象的一种间接形象,而影视艺术形象则是直接作用于观众感官的直接形象。

影视与绘画的不同

影视艺术缘起于西方的摄影技术,摄影术最早是西方人用以实现精确绘画的一种技术手段,后来在此基础上发展出连续摄影术,在连续摄影术的基础上,成就了今天的影视艺术。可以说因为这层血缘关系,影视艺术思维在很多地方都表现出了与绘画艺术相同的特征。例如,极大的细节确定性。影视艺术在形象描绘的确定性方面继承了西方绘画精准的传统,而在画面焦点的移动变化方面又为中国绘画几千年来所寻求的连续空间感(如《清明上河图》)提供了极好的表现手段。影视艺术的出现是现代文明从技术角度对东西方绘画思维的总结

[1] 李泽厚:《试论形象思维》,引自《李泽厚美学旧作集》,天津社会科学院出版社,第170页,原载《文学评论》1959年第2期。

和发展。

但是我们也应该看到影视与绘画的不同:绘画的视野是静态化的,影视的视野是动态化的;绘画是在二维平面(画幅)上描绘一个静态的时空(或称之为动态时空的一个瞬间),而影视艺术是在二维平面(银幕、屏幕)上描绘一个连续运动的时空。在电影之前还没有哪种艺术形式可以在视觉感官上对人类有如此的欺骗性,因此第一批电影观众看到卢米埃尔兄弟拍摄的《火车进站》的画面时会感受到极大的震惊。

影视艺术和舞台艺术的不同

舞台艺术(主要指戏剧、戏曲)在时空处理、场面调度和营造戏剧性方面为影视艺术提供了丰厚的养料。但是因为观众欣赏舞台艺术的距离和视角相对固定,舞台表演的时间和空间也相对狭小,使得舞台艺术再现世界的能力受到很大限制。相比较而言,影视艺术则有更灵活的距离感和更丰富的视点转换。

第五节 影视艺术视听思维的规律

影视艺术思维的第一基础——虚拟的运动

很多艺术门类都有还原现实世界的愿望,也有不同的实现途径。影视艺术的侧重点在于通过技术手段实现虚拟运动,来达到还原现实的目的。所以如何使这个虚拟的、二维平面的运动能够为观众所接受,并使观众在欣赏状态中将之视为真实的运动,这类问题的解决成为影视艺术创作的第一基础。

有趣的是:在实现虚拟运动的过程中,经典力学的三个最基本的物理概念:空间、时间和质量也正是影视艺术语言最为注重的三个方面。作为物质存在的空间和时间——也就是运动的普遍形式——在影视艺术创作中通过景别、角度、透视关系、镜头运动状态、镜头时长等表现出来;质量可以作为物质的量的一种度量——在影视艺术创作中以构图、色彩、光影等形式表现出来。甚至一些基本的经典力学原理也为影视语言的形成提供了必要的规则。例如由动能定理得出的质点系的机械能守恒定律:在保守力场中运动的质点系保持机械能不变。即如质点系的动能为 T,势能为 V,则质点系的总机械能 $E = T + V =$ 常数。这条规则简言之就是:能量不会平白产生,也不会无故消失。

影视艺术创作在虚拟运动过程中也需遵守这样的物理规则才能使虚拟的运动感变得尽量真实。这就形成了我们在画面剪辑时经常提到的人物动作处理和景物动作(不以人物为主的镜头)处理的若干规则。这些规则在不同的剪辑学体系中有不同的表述,但是万变不离其宗:除非有特定的风格要求或是剧情要求,镜头的组接应该对动能的产生、延续和转化有明确的交代。人物动作剪接时

的动作点原理、景物动作剪接时的动静相接的原理都是在演绎这个能量守恒的基础法则。

影视艺术思维的第二基础——虚拟的互动关系

计算机游戏艺术出现之前,很少有艺术门类可以利用人与作品之间的互动来模仿人与世界的真实互动关系,因为人和世界的这种互动关系是存在于运动过程当中的。以往的艺术门类没法逼真再现运动状态,所以也没有办法直接即时再现人和世界之间的互动关系。

影视艺术(首先是电影)的出现基本解决了对运动状态的虚拟。计算机出现后,在计算机游戏艺术中人们又通过鼠标、键盘的信息输入和显示器、音箱的信息输出完成了对人和世界互动关系的虚拟。网络游戏的出现则使对互动关系的虚拟进入到一个新的阶段——不光停留在模仿单人和世界的关系上,甚至还可以通过网络的无限互联实现人际的互动,从而更逼真地模仿了人群与世界,甚至人群与人群之间互动的关系。尽管影视艺术在互动性方面没有突破性的进展,但是它可以通过镜头的组接来间接暗示人和作品的互动,从而虚拟出人和世界的互动关系。

镜头组接(指视点转换)——一种初级的互动关系:人在生活中观察事物,总会不断地移动视点,通过视点的变化,获得对事物的综合印象。镜头组接(指视点转换)实际上是影视艺术创作者对观众观察事物方式的一种模仿。从观众接受的角度讲,镜头组接(指视点转换)是由创作者提供的观众与被观察的世界之间、观众观赏和创作者创作之间的一种虚拟的互动,是一种"你想看"和"我给你看"的互动关系,是一种创作者单方面实现的"揣摩"和"满足"的互动关系。这是一种缺乏受众即时参与的、虚拟的互动关系,是一种初级的互动方式。

镜头拍摄到的空间与外部空间的关系,类似于我(主体)和世界(客体)的关系(为什么镜子中左右颠倒,而上下不颠倒,因为左右观念是以我为参照物的,而上下观念是有一个绝对的参照物,以地球作为绝对的参照系。这个问题所涉及的实际上就是主客体关系以及主体对自身观照的问题)。

表现人与世界的互动关系成为影视艺术创作的第二基础。

在创作中,视点的转换有时可以名正言顺地暂时打破对连贯运动的虚拟,例如新场景开始的第一个镜头,可以忽略与前一个场景最后一个镜头的动能匹配和动作连贯,而是一个全新的开始。又例如2002年奥斯卡最佳剪辑奖获奖作品《黑鹰坠落》(*Black Hawk Down*),用在同一场景中频繁的视点转换代替传统的动能匹配,产生了令人眼花缭乱的视觉效果。

影视艺术思维的第三基础——公认的语法规则

在实现虚拟运动和虚拟互动关系的基础上,人们创造了一系列透过镜头看

世界,或者是通过银幕、屏幕表现世界时所要遵循的语法规则,来使影视语言具备一定的规范性。例如遵守轴线规则以维持明确的方向感,尽管有些人认为轴线已经过时,但是无法否认它仍然是被我们的观影习惯所默认的语法规则(可参考本书第五章图 5.2 中所示的例子)。

在影视艺术创作的过程中,你可以不遵守某些规则,但你不能否认规则的存在。这些被大多数创作者和观众默认的语法规则成为影视艺术创作的第三基础。

影视艺术之后的艺术形式的预测

由此我们会发现艺术发展的链条在向我们暗示:人类的艺术形式向着越来越能够再现真实世界的方向发展。

从模拟动物的歌声,到歌唱、舞蹈,从岩壁绘画到雕塑,从文学到舞台艺术,从摄影到连续摄影;从无声片到有声片,从黑白片到彩色片,从宽银幕到环幕,从环幕再到球幕;从虚拟平面、静态形象,到虚拟立体、运动形象,再到虚拟互动关系,人们以更复杂的手段、更精确的方式再现真实世界的状态,或者说是创造一个与真实世界并行的虚拟世界。

由此我们可以预测那些能够提供更复杂、更精确的感官感受的技术手段有可能会成为新艺术形式的载体。例如现在的多感官感受的影院,在看立体电影的同时施以震动、烟雾、水气等带来多重感官的刺激。又例如激光全息技术。然而最具发展潜力的应该还是网络多媒体技术,实际上现在网络和多媒体技术已经产生了特有的——别的技术条件无法实现的艺术形式——网络游戏。它既具有影视艺术描绘连续时空状态的能力,同时具有影视艺术所不具备的人与虚拟现实的即时交互能力,还可以实现参与游戏者之间的交互。假以时日,今天的网络游戏如果能在信息输入和回馈环节做得更加人性化(模仿人的感知方式)、更加系统(模仿多个感官——视、听、触、嗅、味觉等),那么这种虚拟现实的新艺术形式必将会对整个人类社会的发展产生巨大影响。

Chapter 2 | 第二章
早期电影语言的发展

第一节　早期电影技术发展

视觉暂留是人眼具有的一种特殊的生理现象,是指当物体从人眼前消失时,视觉形象仍然能在人眼中短暂存留。这是由视神经的反应速度造成的,对于中等亮度的光刺激,视觉暂留时间约为 0.05 至 0.2 秒。这一现象的发现,启发人们进行了大量与制造运动幻觉相关的物理实验。一个运动过程中的若干瞬间画面,在以一定的速度依次出现于人眼前时,它们看起来就会像是一个连续而流畅的完整的动作过程。于是,从最初的一些视觉玩具,到连续摄影机器的发明,人们通过技术手段再现客观运动世界的努力获得了新的突破,电影作为一种全新的艺术样式应运而生。

视觉玩具在 19 世纪大量出现,包括诡盘(图 2.1)、走马盘(图 2.2)、轮车盘、活动视镜和频闪观察器等,这些玩具将一个个看似连续的动作过程呈现于人们眼前。生活中的完整动作被分解成多个单独的画面,然后再将这些单独的静止画面组合成物体连续活动的幻象,这恰恰是电影的机械原理。

图 2.1　中国电影博物馆关于约瑟夫·普拉图及其"诡盘"的介绍

图 2.2　走马盘

与视觉玩具相比,照相术的发明与电影的技术发展有着更为紧密的联系。因为电影首先要解决的就是连续摄影的问题。

法国发明家约瑟夫·尼埃普斯被认定为世界上第一幅永久性照片的拍摄

者。1824 年，尼埃普斯拍摄出了第一张照片《餐桌》，据说当时需要大约 14 小时的曝光时间。这种需要长时间曝光的照相法只适合拍摄风景和静物。1840 年，曝光时间缩短至 20 分钟左右。虽然 20 分钟对于照相设备前一动不动的模特来说非常漫长，但这已经让照相术成为能够替代传统的肖像绘制的一种新奇技术。一年以后，拍照只需要一两分钟就可以完成。但是这距离电影所需要的一秒钟至少 16 次的曝光标准来说还有很大的距离。1870 年以后，照相机的快门速度可达千分之一秒。使用照相技术进行活动摄影成为一种新的尝试。

1872 年，英国人穆布里奇第一次把照相术用于活动摄影，他在美国旧金山做了大量实验，以 12 台照相机拍摄了马奔跑过程的分解动作，以证实马在高速奔跑时会有四蹄完全离地的瞬间。12 张静态的照片被放置于旋转的轮子上，并用幻灯进行投影，就可以重新组合展现马奔跑的运动。此后，穆布里奇着迷于拍摄和放映这种"运动中的画片"，所动用的照相机甚至多达 40 台。由于并非是用一台摄影机进行拍摄，所以这种动态摄影实验仍不能被认为是真正的电影。

在慕布里奇的启发下，法国人马莱在 1882 年成功地依据左轮手枪连续发射的原理创造出了摄影枪（图 2.3），通过扣动扳机，可以在 1 秒钟内

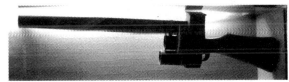

图 2.3　马莱发明的摄影枪

拍摄 12 幅画面。这些画面记录在摄影枪暗室内的一块玻璃板上，在拍摄时这块玻璃板的旋转速度正是 1 秒钟 12 次。由于受限于记录材料，这种摄影枪只能拍摄几秒钟的动作。

1888 年，新发明的柯达纸带传入法国，而此时马莱所研制的电动夹钳也可以实现将快速转动的胶片在 1 秒钟内停顿多次，从而将动作分解为一系列的连续形象。1888 年 10 月，马莱终于制成了世界上第一架电影摄影机，并用软片拍成了效果良好的影片。

其后，英国的勒普朗斯、格林、爱迪生、狄克逊、卢米埃尔兄弟等人又对电影摄影机做出了许多改进和创新，胶片技术和电影放映机技术也不断提升，1893 至 1895 年，电影拍摄和放映所需解决的各种技术问题基本都迎刃而解了。这一时期世界各国尝试拍摄和放映电影的发明家们有几十位，其中埃米尔·雷诺、狄克逊、埃德蒙·柯恩、卢米埃尔兄弟等人都做出了富有成就的探索。但现代电影史家们

图 2.4　电影摄影放映机

通常都将世界电影的开端认定为 1895 年 12 月 28 日，卢米埃尔兄弟使用自己发

明的"电影摄影放映机"（图2.4）在巴黎卡普辛路的"大咖啡馆"里举行的放映活动。自此，现实世界无处不在的运动，开始被人们以电影的方式加以呈现、诠释和改写。

第二节 电影的不同方式：再现与表现

在电影史研究中，人们一直倾向于将卢米埃尔兄弟和梅里爱的电影追求对立起来，认为他们代表了两种截然不同的电影方式，卢米埃尔兄弟将电影作为再现的工具，而梅里爱则着重开发电影的表现手段。从现存的影像和文字资料来看，这两种电影方式的差异显而易见。但换个思路来看待这个问题，这种差异又非常自然。初始时期的电影作为人们眼中的一个新鲜"玩意儿"，能够展示出让观众感到新奇的视像是它最大的价值。当最初卢米埃尔式的自然记录已经令人乏味时，梅里爱将电影引向戏剧就势在必行。在两者之间其实更多的是一种阶段性的差别。

卢米埃尔兄弟

在卢米埃尔兄弟之前，爱迪生的助手狄克逊已经拍摄出了《佛雷德·欧托的喷嚏》（1893）、《桑德教授》（1893）等约50部影片。在这些影片中，狄克逊对摄影技巧进行了积极探索，例如使用大特写镜头、中近景镜头等独特的处理方式。但这些影片基本都没有脱离照相馆式的拍摄模式，其拍摄方法是在一个特殊的"黑囚车"装置中，让演员给摄影机表演舞蹈、魔术、游戏、拳击等娱乐场景，这相当于以虚构舞台的思路完成的一个个小节目。

与狄克逊、爱迪生专为摄影机安排和搬演实际不存在的剧情有所不同的是，卢米埃尔兄弟注重实景拍摄。最初他们将摄影机对准了法国普通人的日常生活场景和广阔的自然空间，任何平常的生活内容，例如餐桌旁的婴儿、出港的船、走出工厂大门的工人、玩纸牌的人们，都可以成为他们的拍摄对象。这种原始记录式的拍摄原则在当时让卢米埃尔兄弟大获成功，观众想要在电影中看到的恰恰是和自己生活中一样的人物和环境，一个50秒钟长的简单生活场景，已经足够让观众感到神奇和满意。在后期向世界各地推广影片的过程中，卢米埃尔兄弟和摄影放映师们为了更长久地吸引人们的注意，转而拍摄了一些王室贵族生活、奇特风光、民俗风情等带有猎奇性质的内容。

在光线、构图、景深镜头效果等方面，卢米埃尔兄弟的影片都有着出色的表现，他们有少量影片甚至尝试借助一些交通工具来进行移动摄影。由于当时最长的胶片只有大约50英尺，可以拍摄50秒左右，在大量"固定视点的单镜头"影

片之外，他们还曾用四部影片的规模拍下了一次救火行动，分别冠以"水龙出动"、"水龙救火"、"扑灭火灾"、"拯救受难者"四个标题。原本这四部影片是分四次放映的，随着放映技术的发展，后来又将它们连续播放。这在客观上形成了以多个场景连贯叙事的尝试。

对于电影语言的发展来说，卢米埃尔兄弟只是进行了最初的探索。他们选择生活中有意义的场景，摄影机被当作一种记录运动事物的工具，相对普通相机而言，摄影机的优势在于可以捕捉运动。那些记录形态的短片向我们明确指出了电影的特长在于再现主体——"我"——之外的客体的存在状态，在于复现现实世界，在于再现运动过程。对于客体的存在状态的再现，也就是对于物体运动状态的精确再现才是电影之所以成为电影，影视艺术之所以区别于其他传统艺术形式的根本所在。

乔治·梅里爱

乔治·梅里爱曾经是一个魔术师，在早期的电影实践中他主要模仿卢米埃尔，许多作品从拍摄内容到方法几乎都与卢米埃尔的作品完全相同。但他很快就找到了一条新的创作道路，将戏剧手法引入电影。

1896年一次拍摄时的意外情况——由于摄影时胶片被卡住，银幕上呈现的公共汽车突然变成了一辆运灵柩的马车——让梅里爱发现了电影"停机再拍"的魔法。在其后《贵妇人的失踪》中，他运用这个方法将贵妇人变没，又进而变成魔鬼、花瓶、花束等形象。这种变戏法式的尝试，让特技摄影开始成为电影的表现手段。此后，他更尝试将平面摄影中的叠印、影像合成、高速和低速摄影、多次曝光、动画、淡入淡出、人工照明等手法陆续运用于电影。

1896至1913年，梅里爱拍摄的不同类型的影片有上千部，其中最令观众着迷的是神话、幻想题材的电影。1902年的《月球旅行记》被视作梅里爱电影艺术的高峰。这部影片以30个场景镜头，完成了一次月球旅行的奇幻之旅。影片长度是当时一般影片的三倍，其中的每个场面都是人工安排的，这正是梅里爱的独特创作方式——在舞台或摄影棚中，精心建构一个虚拟的、人造的、艺术的、想象的世界。

梅里爱突破了用单个镜头来说明一个故事的方式。与卢米埃尔的再现式表达相比，梅里爱发现了视听语言富于表现力的一面，时空或是事物的存在状态不仅仅可以被忠实记录，而且可以被截取，被重新组织，组成一个并不真实存在的时空，一个并不存在的运动过程。但是梅里爱的电影仍然没有完全突破舞台的局限，每一个事件——如同戏剧中的每一幕一样——固定在单一的背景上，在时间和地点上都是在同一个范围内；场景从来都不是从一处开始，在另一处继续的；摄影机总是在离开演员的一个固定距离的位置上，对着布景保持不动，处于动作的场景之外，摄影机所见，仿佛剧院中的观众所见一样。

第三节　电影语汇规则的初步建立

卢米埃尔兄弟的影片，基本都是单一场景，缺乏变化。梅里爱虽然尝试使用了场景的变化，但摄影机面对的对象却是不变的舞台，还没有发展出镜头剪辑的概念。在英国布莱顿学派的影片中，我们才首先看到了不同镜头和不同场景的组接，并有了两条故事线平行剪辑的雏形。与此同时，齐卡、耶塞、鲍特等人也不断改进镜头剪辑的方法。到帕斯特隆、格里菲斯、卓别林的时代，电影镜头剪辑的叙事法则已经基本确立。

英国布莱顿学派：最初的剪辑尝试

英国"布莱顿学派"得名于英国海滨城市布莱顿，主要人物有阿尔伯特·史密斯、詹姆士·威廉逊、埃斯美·柯林斯、希塞尔·海普华斯和查尔斯·欧本等。这一学派的电影探索与梅里爱基本同时期，但他们有更先进的电影观念。布莱顿学派最大的贡献是对实景拍摄、移动摄影、景别交替、叙述视角以及剪辑节奏等的尝试，这些尝试真正涉及了电影语言的实质，为埃德温·鲍特、格里菲斯等人建立完整的电影叙事体系打下了坚实的基础。

詹姆士·威廉逊的《中国教会被袭记》有着相当成熟的艺术手法。影片时长五分钟，共有四个场景。这部影片有着丰富的视角变化，尝试使用了移动摄影，更具有开创意义的是，影片将同时发生在两个场景中的剧情交替连接在一起，这为后来在追逐、营救等剧情中采用平行剪辑的影片开了先河。

阿尔伯特·史密斯则大胆地创造了在同一个场面里交错使用特写和远景镜头的手法，他的两部影片《祖母的放大镜》和《望远镜中所见的景象》也因为这种特殊的两极镜头组接而大获成功。

1905年，希塞尔·海普华斯拍摄的《义犬救主记》(*Rescued by Rover*)是一部情节曲折的电影，讲述一个婴儿被吉卜赛人拐走后又被一只忠实的牧羊犬救回来的故事。这部电影在剪辑上的流畅连贯几乎超越了同时期的其他影片。影片的第一个交代镜头是一个保姆推着一辆婴儿车，她得罪了一个吉卜赛女人，吉卜赛女人发誓要报仇。第二个镜头是保姆发现婴儿丢了，于是奔回主人家去。第三个镜头是保姆冲进起居室报告这个不幸的消息，小狗罗夫在注意地听，然后罗夫跳出窗口。接下来一组镜头如下图（图2.5）[1]所示。故事的结局是婴儿、主人和女主人重新走到一起。

[1] 这组图片来自于周传基教授在网络上公布的电影讲义。

第二章
早期电影语言的发展

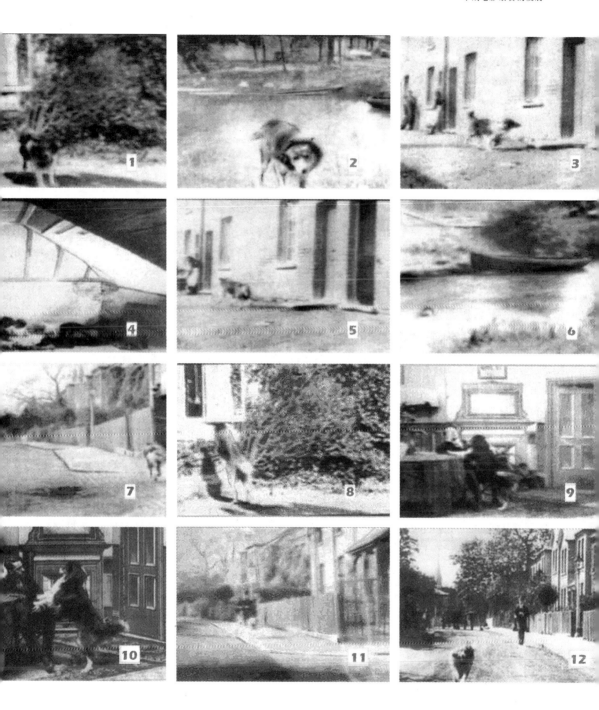

图 2.5

海普华斯在这里使用多个镜头来强调寻找婴儿的过程，完全省略了回家的过程，同时他还大量使用纵深镜头。这说明海普华斯开始考虑单个镜头的叙事容量问题。

埃德温·鲍特

埃德温·鲍特不仅是美国电影发展初期最值得一提的创作者，也是世界电影史上相当重要的人物。在英国布莱顿学派和法国艺术电影进行着大量电影实践的同时，鲍特也在积极地探索着电影剪辑的基本原则——恰当选择分散的镜头连接成完整的影片。

1902年鲍特摄制的影片《一个美国消防队员的生活》，已经开始尝试将故事分为多个段落，各个段落依靠精心设定的情节逻辑，而非字幕直接连接起来，共同构成一个完整的故事。由此，鲍特的影片已经明显区别于同时期的其他电影作品。这部作品基于爱迪生的旧片库里的素材进行构思，讲述一个母亲和孩子被困在着火的房子里，在危急时刻被消防队员拯救脱险的故事。选择已拍摄素材制成一部故事片，这在当时是一个创举，这就意味着一个镜头并不是必须具备完整的意义，而是可以通过与其他镜头的组接加以修饰。

剧中第7场戏是消防队到达着火现场。

（外景）消防队抵达着火现场。

（内景）室内女人和孩子被困；消防队员救出女人。

（外景）消防队员再次进入着火的房子，在母亲和众人的期待中救出孩子。

在这场戏里，鲍特不是像梅里爱常做的那样把动作分割为三部分，然后用字幕相连，而是简单地把镜头连接到一起，使观众直接看到连续发生的事件。

鲍特的剪辑给了导演近乎无限的可能，因为导演可以把动作分割为便于掌握的小的单位。在《一个美国消防队员的生活》中，鲍特甚至尝试将实景拍摄与摄影棚拍摄的两种镜头组接起来，而没有明显打断动作的连续性。

同时，鲍特通过没有黑屏字幕间隔的直接的镜头组接把时间的观念传达给

观众,在影片中,首先是一个消防队员在打盹,然后表现队员的梦境——女人和孩子被困火中,接下来是报警的镜头,然后是消防队员赶往现场,接着是救火的高潮。在这里鲍特通过选择事件中的重要部分加以组接,把现实时间压缩为叙事时间,而在叙事方面没有中断。鲍特提出记录不完整的行动的单个镜头是构成电影所必需的单元,从而奠定了剪辑理论的基础。

鲍特在他的下一部重要电影——1903年的《火车大劫案》(图2.6)中,发展和巩固了他有关剪辑的理论。这部影片由13个段落构成,讲述了四名强盗抢劫火车,警察联合乘客打死强盗、夺回被抢的钱财的故事。其中第9至11场,将不同时空发生的动作进行平行剪辑,创造出了电影独特的时空叙事方法。

图2.6 《火车大劫案》剧照

第9场,在景色优美的山谷中,强盗们走下山坡,跃马驰过荒原。第10场,电报局内,发报员被绑倒在地,嘴被塞住,挣扎而起。第11场,室内,几对男女在跳西部舞蹈,人们在开着初学者的玩笑,门被撞开,发报员摇摇晃晃走进来……

这几场戏之间,镜头与镜头之间没有任何实质联系,分属于不同的事件,而不是同一事件的不同发展阶段。它们之间是由人的观念连接起来的。这样的组接比只有简单连续动作的电影《一个美国消防队员的生活》有显著的提高,鲍特在后来的电影中继续发展了平行动作的剪辑,他为叙事性电影开辟了道路,直接影响了格里菲斯的电影叙事观念的形成。到了格里菲斯时代,这种平行剪辑方法被充分运用,成为电影剪辑的重要原则。

格里菲斯

20世纪10年代中期,世界电影的发展进入了一个重要时期,电影语言体系中的一些重要语法规则得以逐渐确立。这一时期在镜头剪辑方面有着出色表现的影片包括:意大利导演帕斯特隆的《卡比利亚》、美国导演英斯的《黄金的征服》、美国导演卓别林的"夏洛尔"系列、美国导演格里菲斯的《一个国家的诞生》和《党同伐异》等。其中,格里菲斯及其作品因在电影语汇方面的卓越探索而被电影史给予高度评价。

鲍特《火车大劫案》(1903)摄制后约12年,格里菲斯在《一个国家的诞生》

（1915）中出色地发挥了电影艺术的分镜头和剪辑的独特表现力，将简单动作的连续发展为一种制造和掌握戏剧紧张性的巧妙手段。

鲍特的镜头切换是因为单个镜头无法容纳被摄体连续的运动过程，出于这种实际的考虑，鲍特把一段影像剪接到另一段影像。但是格里菲斯的分镜头剧本中，镜头的剪接、视点的变换不是由于实际的原因，而是戏剧性的原因——使观众看到较大场景中的一个新的细节，这个细节在特定时刻对于戏剧是有重要意义的。例如格里菲斯代表性的"追逐段落"、"最后一刻营救"等著名段落，既表现出对镜头速度、节奏的控制力，也因镜头的细致表现，营造了很好的戏剧效果。

格里菲斯的表达方法与鲍特有极大不同，《一个国家的诞生》中的某些片段是通过一系列细节积累的印象来达到所需的表达效果。格里菲斯把整个动作分为几个组成部分，进而重新创造这一场景。这种做法较之早期的剪辑法有两个优点：首先导演可以从他叙述的内容中创造出深度的感觉：把各个细节组合成为一个更完整而令人信服的生动画面，比在一个固定背景中演出单个的镜头更为优越。其次导演可以更好地引导观众的反应，因为导演可以选择在任何特定的时间要观众看到特定的细节。

剪辑观念的不同也影响到摄影环节，鲍特的摄影机是从一段距离之外不加选择地把动作记录下来，但是格里菲斯的镜头为了说明故事情节，从最合适的位置逐段记录动作。

在电影《党同伐异》（1916）中，战场上好友重逢一段（图2.7）表现了两个朋友的先后死去，格里菲斯使用不同景别的镜头来表现一个动作过程的不同阶段。因此，电影的叙事显得更为复杂。其中可能是照顾到观众的理解，多数动作连接存在时间的重叠，而且为了动作连接平滑，有些镜头间还使用了渐隐、渐显的方式来加强动作连接的效果。

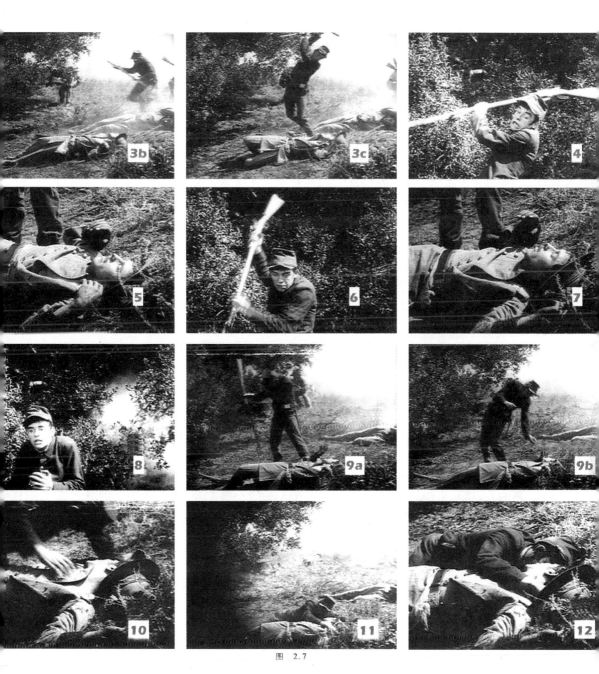

图 2.7

显然,与当时以单镜头形成段落乃至整部影片的常见做法不同,在格里菲斯的影片中,镜头开始成为影片结构的最小单位。多个镜头构建出一个场景,一个或多个场景组合为段落,多个段落连接成影片。这样,电影的基本叙事结构得以完整地建立起来。

然而，电影《党同伐异》的成就与贡献却远远不止这一点。这部影片的摄制规模之大迄今为止都属罕见。格里菲斯将从《一个国家的诞生》中所得的100万美元巨款全部投入到这部影片的制作中，制作了气势宏伟的城市布景，动用了上万名群众演员和专业演员，完成了一部在当时制作条件下惊人的鸿篇巨制。在影片中格里菲斯讲述了四个发生在不同时代的"党同伐异"的故事："巴比伦的陷落"、"基督受难"、"圣巴泰勒米教堂的屠杀"和"母与法"。在《一个国家的诞生》中格里菲斯曾用过的将四条动作线平行交叉的剪辑手法，在《党同伐异》中更扩展为全片的结构方式。四个故事不是分开来讲述，而是同时展开，试图形成一种激动人心的叙事效果。格里菲斯曾说过："我的四部分故事是交替着出现的，在开始时，它们像四道分开的、流得很慢很平静的流水，以后渐渐接近，越流越快，最后则汇合成一道情感奔腾的激流。"这种设想本身无可非议，然而在这部长达4小时的影片进行放映时，平行展开的四个故事、大量视觉形象的呈现却让观众感觉杂乱无章、不知所云。

忽略《党同伐异》在票房上的惨败，应该说，格里菲斯在这部影片中显示出的创造力是惊人的，他对电影观念、镜头构建、剪辑手法等所做出的多方面的开拓性探索，使得电影真正成为一门具有独特艺术形态、独特思维方式和语言手段的独立艺术。借用后来苏联的蒙太奇理论家们所做的归纳，格里菲斯在《党同伐异》一片中熟练地使用了平行蒙太奇、对比蒙太奇、隐喻蒙太奇甚至镜头内部蒙太奇等手法，极大地丰富和完善了电影的剪辑手段。此外他在景别的运用、闪回镜头的使用、摄影机的运动、叙事节奏的掌握等方面，也都表现出了很好的能力。

电影史家给予格里菲斯以极高的评价，认为他是第一个用艺术观念看待电影的人，第一个构思电影观念的人，是最早建立一整套完整、系统的电影语言叙事体系的人等。从《党同伐异》等现存影片资料来看，这些评价并不为过。

第四节　蒙太奇理论的相关实践

格里菲斯通过建立一套电影语汇系统，完善了电影讲述故事的功能，但电影语言的早期发展并非止步于此。20世纪20年代，苏联电影学派以电影理论和创作实践，探索了电影另一个层面的功能：表达情感和思想。

普多夫金和库里肖夫代表了苏联电影学派的一种方向。他们最大的成就是对格里菲斯的实践经验进行了理论上的阐释，并制定出一套可以作为指导体系的剪辑理论。然而与格里菲斯通过人物的行为、动作来直接叙述情节、展现人性的冲突不同的是，普多夫金在自己的电影实践(如《圣彼得堡的末日》、《母亲》)

中,特别注重通过对多个细节镜头的并列组接,赋予镜头以特定的意义,从而形成特殊的感情效果。著名的库里肖夫实验也正是着力于探究通过镜头并列组接能够实现的阐释效果。

　　爱森斯坦的电影主张则走得更远,与讲述故事、营造戏剧性情境相比,他更强调议论,镜头的组接更多的是为了表达结论和抽象的概念。他认为格里菲斯"一直停留在描绘和客观的水平","没有通过镜头的并列组接以形成含义和影像"。在爱森斯坦的第一部电影《罢工》(1924)中,有这样一个段落:沙俄统治下屠杀工人的镜头和屠宰场屠杀牲畜的镜头交替剪辑,隐喻工人正在像牲畜一样任人宰割(图2.8)。毫无疑问,这部影片是爱森斯坦对他所提出的"杂耍蒙太奇"理论的实践,一部影片可以像杂耍表演一样,由一个个彼此并无联系的场面拼凑而成,这些场面中也不需要生动的人物和连贯的事件,只要有强烈的刺激性的节目即可。在这样的蒙太奇思路中,镜头的组接不再依据主体的动作过程,而是服务于导演的阐释和评价。

视听语言的语法

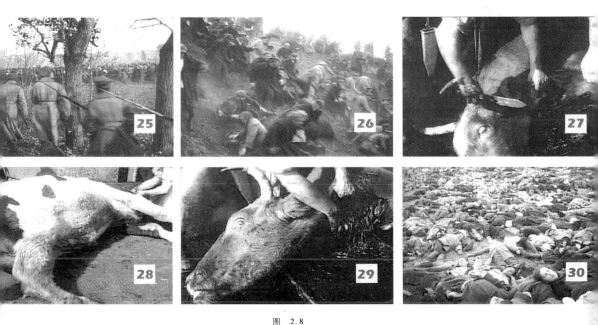

图 2.8

在1925年的电影《战舰波将金号》中,爱森斯坦将"杂耍蒙太奇"中的合理成分发展为"冲突"原则,即讲究镜头组接带来的视觉冲击力和情绪感染力。其中的"敖德萨阶梯"段落,将各种形式的冲突和蒙太奇方法运用到了炉火纯青的程度。在这一段落里,爱森斯坦将沙皇军队的行进和屠杀过程进行了延时处理,将两分钟的动作过程分解、重复、错位剪辑,最终呈现为一个10分钟的大段落,以饱含"冲突"的镜头组接和无数的"刺激瞬间",诠释了他的"杂耍蒙太奇"理想。

到了20世纪20年代末期,爱森斯坦提出"理性蒙太奇"的主张,更将镜头所蕴涵的概念、结论提升到了远远超过艺术形象的高度。与此相应,影片《十月》、《新与旧》等也都表现出明显的议论大于情节的倾向。由于过分夸大了蒙太奇的作用,将电影视为表现概念的工具,爱森斯坦的"理性蒙太奇"主张并没有得到太多的直接应用。

尽管爱森斯坦对蒙太奇的阐释出现了偏差,但苏联电影学派的蒙太奇理论对世界电影发展的整体影响是不容小视的。在对蒙太奇理论的多种总结与设想中,电影镜头组接的艺术可能性被大大扩展,电影时空再造的能力获得了提升,电影的叙事方法和语言手段也得到了丰富。

Chapter 3 | 第三章
视　角

第一节　场景表现中的视角选择

视角的选择,是很多哪怕有着多年工作经验的摄影师都感觉头疼的一个问题,我们面对场景时,经常会有以下疑问:机位架设在哪里、镜头水平高度有多高、仰角还是俯角等。

欧内斯特·林格伦在《论电影艺术》一书中对于剪辑的"心理依据"有一段非常具体的论述,这个论述也可以看成是对拍摄时如何选择视角这类问题的一种解答。

街头的小孩

"如果我身处于一个活动频繁的场面中,我的注意力以及我的视线一定会一下子被吸引到这个方向,一下子又到那个方向,也许我突然转过街角,发现一个小顽童,自以为没人看着他,小心翼翼地把一块石头朝一扇特别诱惑人的窗户扔过去。当他扔的时候,我的眼睛本能地立即转向窗户,看那孩子是否命中目标,接着我的眼睛马上又回到男孩身上,看他下一步干什么。也许他正巧也看到了我,于是朝我调皮地笑了一下;然后他的视线越过了我,脸部表情一下子变了,接着他迈开他那双短短的腿死命地跑。我往后一看,这才发现一个警察刚刚转过街角来……"

拍摄方案一

上文的描述实际上就暗含了视角的转换,我们可以根据作者观察的顺序来设置机位,如图3.1：

"我突然转过街角,发现一个小顽童,自以为没人看着他,小心翼翼地把一块石头朝一扇特别诱惑人的窗户扔过去",1号机位拍摄作者和小孩街头相遇的双人全景。

"当他扔的时候,我的眼睛本能地立即转向窗户,看那孩子是否命中目标",2号机位拍摄小孩砸玻璃的近景。

"接着我的眼睛马上又回到男孩身上,看他下一步干什么。也许他正巧也看到了我,于是朝我调皮地笑了一下;然后他的视线越过了我,脸部表情一下子变了",3号机位拍摄小孩面部表情变化的特写。

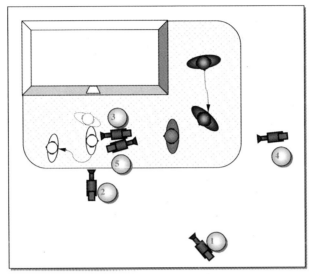

图 3.1　这是上述例子的比较简单的机位设置

"接着他迈开他那双短短的腿死命地跑",4 号机位过作者左肩拍摄小孩向画面深处跑去,前景有警察的近景入画。

"我往后一看,这才发现一个警察刚刚转过街角来……"5 号机位过作者左肩拍摄后景警察入画的特写镜头,前景的作者向左肩方向回头看。

拍摄方案二

从文字叙述到机位设置,可以有很多种可能性,我们还可以考虑另一种机位方案,如图 3.2:

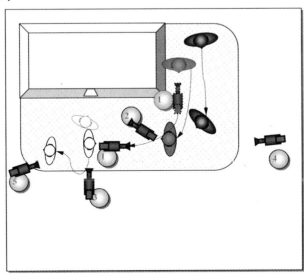

图 3.2　上述例子的另一种机位设置

1号机位在作者前方移动拍摄作者的中景,直到作者转过街角。

2号机位从作者主观视角位置摇摄小孩将要砸玻璃这一动作的近景。

利用1号机位拍摄作者面部表情的特写。

3号机位从小孩身后拍摄玻璃被砸碎的特写镜头。

利用2号机位特写拍摄小孩看作者时面部表情变化的过程。

4号机位拍摄小孩中景,警察从镜头右侧进入前景,小孩转身向镜头深处跑。

5号机位拍摄三人关系,小孩在前景由画面左方逃出画面,作者在中景向右回头看身后,后景中警察刚刚停下来。

在这一段论述里,欧内斯特·林格伦为剪辑提出一个理论根据:剪辑影片不仅是把注意力从一个形象转移到另一个形象的最便捷的技术方法,从心理上来说也是完全正确的方法。

可以说,人对外界的观察是不断从一个画面"剪辑"到另一个画面的,因此,通过快速变换方向来恰当处理观察到的情景,是人脑可以接受的一种表现客观现实的电影手法。由此可以看出,视角的转换对人观察外界来说是一种必然,同样,机位的转换对于拍摄如同剪接对于影视艺术的表达,都是一种必然。

小孩砸玻璃这个例子中,文本描述的一个明显特点是:观察者(我)看到的全部形象都是从一个大体固定的位置(但是方向不固定)——我的眼睛——来观察的。但实际上,无论是文学作品还是影视作品都可以灵活转换观察的视角。

在实际的拍摄中,拍摄者往往会觉得有必要改变观察者的位置,例如把某一被摄体的镜头接到同光轴拍摄的同一被摄体的较近或较远的镜头,例如从中景剪接到特写或远景,在这种情况下,拍摄改变了观察者的位置的远近,这是一种方向固定(但是位置不固定)的机位连接方法。

在很多情况下,观察者的位置和方向都不固定,例如拍摄过肩的对话镜头。很显然,在现实生活中不会有这样的观察视角。这一点告诉我们,影视艺术的表现是源于生活,但不同于生活的,为了更好地、戏剧化地再现场景,导演或是编导会超越生活现实,选择全知性的视角。这是导演之所以成为导演的一项权力,也是视听语言的一个特点。

欧内斯特·林格伦的这个例子有一定的特殊性,他所描述的这个场景充满了动作,所以架设机位只要跟随重点要表现的动作就可以了。但实际拍摄中我们会遇到有些场景并不包含动作因素,例如我们拍摄建筑、村落等静态的被摄体时,往往对于机位的架设感到无所适从,这时应该注意,如果拍摄场景中缺乏动作因素,就应该创造动作因素。例如拍摄一个空荡荡的教室时,可以安排人物在纵深方向走动,一方面使画面富有动感,一方面可以揭示教室的纵深感。同时应该注意利用摄影机自身的运动来形成动势,用运动镜头拍摄静态物体。如果只

能用静态镜头来拍摄静态物体,同时没有人为创造动作因素的可能性的话,也要注意视角的选择应该能够较好地揭示被摄体的空间特性,通常来看,以拍摄建筑物为例,三点透视的视角就比两点透视和一点透视的视角更好,因为这样的视角可以展现建筑物的三个面。当然,三点透视也不是一个绝对的选择,我们选择视角时还要结合具体的构图因素、叙事策略等来综合分析判断。

东西方视角选择的心理差异

东西方视觉艺术表现的心理差异有着历史的渊源。例如我们将西斯廷礼拜堂壁画——米开朗基罗(1475—1564)的《最后的审判》(1536—1541),与中国北宋时期描绘开封盛景的《清明上河图》(约完成于12世纪20年代中前期)相比较,就能明显看出东西方绘画的差异。前者注重不同视角的人的动态,突出人物动感;后者注重人与身处的环境的关系,突出整体氛围。《最后的审判》中人物的身体一般都有三个或是更多的扭转,形成强烈的动感。西方绘画中这种对于人物动感的极度强调让人感觉到:面对这种描画动感的欲望,绘画已是勉为其难,也许影视视听语言中多角度拍摄、分切、运动视角等手法才可胜任。

西方绘画更强调对画内空间的把握和处理,因为画内空间是人物动态的坐标。东方(中国)绘画更强调画内空间传达的意境和画内外空间的交流,例如写意画的风格以及"计白当黑"的手法就是对空间意境的中国式处理。

西方绘画作品会从很多日常生活中很难接触的视角去关注人,例如从人的头顶的角度去描绘人物形象,这在中国绘画作品中是非常少见的。中国画喜欢以正常视角看人,所以看人的视角几乎是一样的水平、直视的视角。

西方的视角选择是以人为本,东方的视角选择是天人合一。

这种心理差异表现在影视艺术语言上,就是西方影视艺术语言相对比较重视多视角的选择和对动作的细致切分。而我们的电影则比较重视人与环境关系的表达,这个特点在第五代导演早期的作品中尤其突出,例如《老井》、《黄土地》、《一个和八个》等。

三机位的视角安排

通常完整的故事板或是分镜头本可以设计出导演在前期拍摄时所需的每一个镜头,如果创作人员能够精确地按照故事板的画面进行拍摄,后期处理时剪辑师就只需要简单地修剪素材镜头的冗余部分,并按照流畅性原则或是戏剧性要求将之连贯地组接起来。美国的影视制作界习惯把这种摄制方法叫做机内剪辑(cutting in the camera)。不言而喻,这种摄制方法需要设计完善的故事板和严谨的拍摄过程。但实际上,影视制作从设计到执行到最终的呈现过程充满变数,机内剪辑的拍摄方式显然对其间可能出现的意外、错误等情况欠缺考虑。与机内

剪辑的拍摄方式相对应的是覆盖场景式的拍摄方式（coverage），因为这种方式最初主要使用三个基本机位，所以也称为三机位拍摄方式或是三镜头法。三机位拍摄方式通常按照三角形法则设置机位，拍摄每个动作或场景时都使用公式化的主机位加两个外反机位，这三个机位都在轴线同侧，并且每两个机位之间都有部分空间的重叠，从而保证了彼此连接时的方向感和空间的连续性。对于欠缺经验的初学者而言，三机位拍摄虽然稍嫌呆板，仍不失为一个确保叙事清楚的基本拍摄模式，但对于追求个人风格的导演来说，三机位仅仅是创作的起跑线。

我们仍然以欧内斯特·林格伦著《论电影艺术》中"街头的小孩"段落为例，了解三机位的设置。如图 3.3：

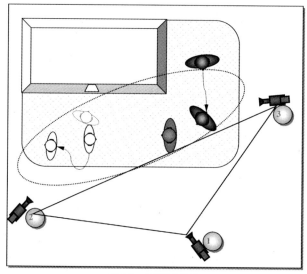

图 3.3　三机位的设置

椭圆形的圈子是该场景中主要的动作发生区域，围绕这个椭圆形动作圈的三机位设置，可以保持前后镜头的空间连贯性，保证叙事基本清晰。但是这样的拍摄方式显然不如前面两种方式效果好，因为缺乏对动作细节和人物表情的重点表现。这也就是我们所说的三机位是一个好的起点，但是处理任何场景都应该在这个起点的基础上去进行更符合视听语言叙事要求的设计。实际上今天的影视制作过程中，三机位的运用越来越细腻，围绕场景中的每一个被拍摄对象的动作，都可能展开三机位的设置。

对三机位视角的反思

电影理论家周传基在他的公开讲义里曾提出三机位视角的空间封闭性问题，认为这是一种落后的表达方法。他说："因为我相信宇宙是无限的，所以我

反对好莱坞电影的这种封闭的空间观念(三镜头法作为叙事核心)。"

周传基从对空间的处理来研究三镜头法。他认为第一个镜头(主机位镜头)中,两人都在一个空间里,第二个镜头(外反拍机位镜头)是第一个镜头的局部,第三个镜头(外反拍机位镜头)是第一个镜头的另外一部分。第二和第三个镜头可以兼顾对方镜头的一小部分,即两人之间的那一部分。所以三镜头法的空间是统一的,也就是封闭的。

周传基以双人对话场景的处理为例,认为采用这样的三机位方法拍摄,最直接的后果就是导致镜头呈现为"你说我说,你说我说,你说我说,你说我说,你说我说,你说我说"的持续单人近景的外在形态。"这是一个封闭的循环。封闭的大循环套封闭的小循环。"他认为这样的拍法导致我们对画外空间的忽视,而就电影或是电视来说,画外空间与画内空间是同样重要的。

应该说周传基关于空间的观念是非常有价值的,对于画外空间的强调也准确击中了创作中的一些弊病。但是目前我们的创作不只是对于画外空间的处理比较忽视,而且对画内空间的处理也并未达到纯熟。所以我们应该这样积极地理解周传基对三机位法的批判:三机位设置是一种能够体现电影视角灵活转换的拍摄手法,但是一旦这种手法成为通行的公式,它实际上就是在剥夺电影关于视角转换和时空处理的创造力。

和三机位拍摄方式类似,左出画右入画也被周传基认为是空间观念封闭的体现。"这在观众身上起的作用就是他不用动脑筋,左边讲来,右边出去,再从左边进来,就好像是连续不断地在走。这样的空间处理在两个镜头之间就没有缝隙了。"这里周传基所论述的应该是指不完全的出画入画,前一个镜头人物不完全走出,立即接入下一个人物已经走进一部分的镜头。这样的镜头组接确实感觉时空间隔较短,但并不是完全没有时空间隔,这样的镜头所要建立的也并不一定是一个封闭的空间,而很有可能是两个空间。对于这一点,周传基表示:"……如果是右出画后,在下一个镜头里人物没有立即入画,或者没有入画的动作而人物早就在画面内了。这就意味着,他不是从上一个镜头直接进来的,他可能还走过一段空间,只不过没有表现给观众看罢了。现在即使没有开放空间观念的创作者也都采用这一开放空间的表现手段了。"

周传基进一步提出:"除了三镜头法、左出画右入画之外,好莱坞电影讲究静态绘画构图的黄金分割律,也是以画框为准的向心构图。它不暗示画框外还有空间,印象派绘画早就把它否定了。可是好莱坞又重新把它从垃圾堆里捡了出来。因为这吻合封闭的空间观念。"这里我们应该注意周传基上述对三机位拍摄法、出画入画和黄金分割律的观点问题全是围绕空间封闭问题提出的,其重点在于告诉大家只要打开摄影机就意味着目前的技术条件把我们所面对的世界分成了表现在镜头内的画内空间和被排除在镜头外的画外空间,画外空间是我

们所面对的真实世界的一部分。关注这个镜头之外的部分,使镜头内外能够建立联系,是视听语言的一个不容忽视的创作空间。

我们试着通过"街头的小孩"一例来说明对于画外空间的考虑(图3.4)。

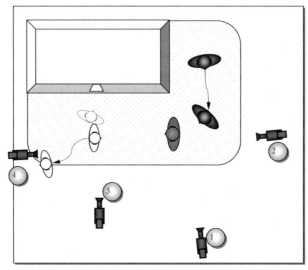

图3.4 利用画外空间

1号机位长焦拍摄"我"由镜头深处向镜头走来,然后向画左出画,空出街道,后景有人走动。

2号机位中,"我"离开摄影机向镜头深处走去,显现出后景的小孩子正在向画面右侧画外扔石头。

3号机位,石头击中窗户,拍摄窗户的全景。从窗户跟焦到前景小孩扔完石头后转身向着"我"的表情。表情由窃喜到惊恐,小孩转身向左出画逃走。

4号机位,"我"站在后景的全景镜头,警察正在我身后移动,"我"转身看出现在背后的警察。然后,在前景中,小孩从画左入画,掠过画面向镜头右侧出画。

这样在几个机位的使用中都会留出部分内容在画外,观众可以通过想象和音响的提示感觉到画外空间正在发生的事情。

第二节 视角与构图效果

当被摄体离开了摄影机能够拍摄的范围,为了让观众再次看到被摄体,我们需要改变摄影机的视角,以使被摄体重新回到镜头画框中,这就有了最初的视角转换。后来人们发现除了因为要跟着被摄主体而要转换视角以外,展示或是隐藏故事的信息(一个新的人物的进入,一个背景的隐藏),让画面富于视觉上的

变化,建立一个场景或是发展一种情绪等都会带来视角的变化。

摄影机的角度本身并没有任何特定含义。有些分析认为,从一个低角度的视角拍摄演员(仰视)将使之处于优势的地位,而从高角度的视角拍摄(俯瞰)将使演员处于劣势地位,这类分析其实只在某些情况下才有效。镜头的真正价值和倾向是由故事本身来决定的。

在实际创作中,我们可以借助绘制故事板的方法来了解摄影机视角的设计,依据故事板画面效果来考察不同的摄影机视角是如何进行场景表现的。在借助故事板进行视角设计时,我们可以只描绘场景,画出空间的透视感,而不用过于在意场景中具体的人物。在考虑如何呈现场景时,我们可以画很多幅草图,分别对应不同的拍摄视角,在将这些草图排列组合成各种顺序的过程中,我们可以想象不同的视觉效果。需要注意的是,视角的任何转变都暗示着情绪、节奏,甚至是场景中叙事情节的微妙变化。

我们经常会看到,摄影师拍摄场景时会在空间和主体之间进行错误的选择。例如很多旅游或是人文地理类的节目在拍摄中,摄影师选择主体也就是主持人作为关键性的构图因素,来安排自己的视角,结果是整个节目要么被主持人个人形象所覆盖,要么就是主持人出镜的段落与其他段落的必然脱节。摄影师在观察场景的时候应该特别注意这一点,我们可以依据场景而不是依据人物来进行镜头的取景。

镜头视角的选择涉及透视效果、视高、纵深感、焦距特性等问题,在思考影视艺术的视角选择时还应特别注意,与静态视觉艺术不同的是,影视艺术的构图是在动态中完成的。

透视感的变化

透视是研究如何在平面上实现立体造型,以及在二维平面上表现三维景物的,也就是说研究如何把景物的立体感和空间距离感表现出来。

假设在画者和景物之间竖立一块透明平面,景物形状通过聚向画者眼睛的锥形视线束映现于玻璃板上,即可产生透视图形,使三维景物的形状落在二维平面上。作为"透明平面"的玻璃板,在透视学中称为"画面",是透视图形产生的平面。显然,这"画面"不是我们实际作画的画纸或画布,而是我们借以研究透视图形的假想平面。

传统绘画作品中透视感的实现主要有以下几种方法:

图形重叠表现法:将画中诸形体画成前后遮挡重叠的状态,形体完整的在前面,给人感觉离观者近,形体被遮挡而不完整的在后面,给人感觉离观者远。

明暗阴影表现法:没有画出明暗关系的物体给人感觉像一块平板,画上了明暗和阴影,令人感到物体的体积感以及物体与环境空间的关系。

色彩关系表现法：近处色彩倾向鲜明，接近物体的固有色，远处的色彩倾向黯淡。近处明亮物体总带有黄橙色调，偏暖；远处深色物体带有蓝灰色调，偏冷。

细节表现法：近处的物体细节多且清晰可辨，远处的物体细节和轮廓模糊不清。

文艺复兴时期的意大利著名画家列奥纳多·达·芬奇将透视归纳为三种类型：色彩因大气阻隔而逐渐衰减的大气透视，明暗对比和清晰度随着距离增加而减弱的消逝透视，以及场景中远伸的平行线越远越聚拢，直至会合为一点的线透视。其中线透视是绘画创作中表现空间距离的最有效的表现手法。

西方绘画作品中主要是定点透视，根据灭点的数量可以分为一点透视、两点透视、三点透视。中国画的透视特点则是多视点（有时表现为移动视点或散点透视）、高视高、远视距。如：明代仇英所绘的《桃源仙境图》就体现了中国画视点连续移动、视高较高、视距较远的特点。如果用摄像机做比，西方的绘画作品多是固定机位的静态镜头拍摄，侧重抓取动态瞬间，更像是用照相机拍照。并且在一些大型作品中（如西斯廷礼拜堂天顶的《最后的审判》）表现出动态瞬间拼贴的特点，类似于照片的组接或是单个镜头连接成组。中国的绘画作品擅长移动机位或是多机位的动态镜头拍摄，侧重表现所画对象与环境的关系，更像是今天的摄影机或是摄像机拍摄。对于相关专业的学生来说，应该在掌握西方定点透视表现的基本技能的同时，兼备传统中国画移动透视的意识，这样有助于提高自己观察和表现被摄体空间特征的能力。

在我们进行镜头拍摄时，所选的视角决定了画面中物体呈现的深度和体积。下面几幅图向我们介绍了线性透视如何创造关于画面深度的幻觉。

图3.5是我们从正面观看物体，这种类型的透视图我们称之为正视图，它并没有任何的透视感，无法显示被摄体原来的立体感。

把正视图中的物体轻轻地转向，于是出现了新的一个侧面，这个侧面因透视的关系而比它的实际长度缩短了，顶和底的延长线相交于摄影机所在的水平面上的

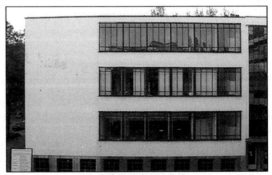

图3.5 正视图，缺乏立体感

某一点。这种类型叫做一点透视（图3.6左）。或者是我们进入正视图中的物体，例如进入建筑物的内部观察就会发现，所有的线条向一点会聚。这种类型也叫做一点透视，是一种灭点在物体内部的一点透视（图3.6右）。

灭点在物体之外的一点透视

灭点在物体之内的一点透视

图 3.6

下面是两点透视。注意建筑物的顶和底所处的两个平面的线条会在画内或是画外某一点相交,但是画面中的垂直线基本保持平行(图3.7)。与一点透视相比,两点透视的立体感要更强一些,在拍摄建筑物等静态物体时,为突出立体感,可以根据需要选择能够形成两点透视的角度进行拍摄。如果垂直线有可能相交的话,就变成了立体感更强的三点透视。下面两个两点透视的画面中,垂直线都有轻微的夹角,在画外较远的地方也都有可能相交,这里我们只是忽略不计而将其看作是两点透视的例子。

图3.7 两点透视

在以上两点透视的画面中,当我们设想将视线从主垂线上移或下移,我们就可以得到三点透视的画面。如图3.8所示,三点透视具有最大的纵深感。表现在我们经常会遇到的建筑物的拍摄中,就是建筑物的垂线夹角变大。在拍摄中,经常由于我们的视角选择的原因,例如距离物体的远近、摄影机的俯仰角度,或是我们使用广角镜头造成透视感的夸张等,我们有可能在三点透视的画面中看不到立方体或是类似于立方体的建筑物的三个面,而只是看到两个面,但是已经能够感受到三点透视的效果。应该注意这样的画面与两点透视画面的透视感的区别。

图 3.8 三点透视

人在日常生活中，有时会遇到观察物体时从一点透视、到两点透视、再到三点透视的变化过程，现有的视觉艺术形式中也只有影视艺术能够虚拟复现这一变化过程。尤其是利用轨道、摇臂之类能够在长宽高三个维度自由移动的设备拍摄时，我们能够创造非常好的视觉表现力。所以拍摄时我们应该问问自己，我是已最大限度发挥了影视摄像器材的空间表现力，还是用了一流的设备却只表现了并不丰富的空间透视感受？能够迅速实现真实的或是变形的(广角、长焦镜头)透视感是影视艺术区别于绘画艺术的一个重要的技术特点，在记录运动过程中同时记录透视感的改变是影视艺术区别于照相艺术的重要特征，所以对于影视艺术而言，表现透视感和表现透视感的变化过程是其艺术创作的又一特长所在。

在拍摄过程中，摇镜头、各个方向(左、右、前、后、升、降)的移动镜头、摇臂镜头等都可以带给我们透视感的连续变化过程，这是其他视觉艺术形式所不能提供给我们的独特的视觉感受。透视感的变化过程也更贴合人眼在观察环境和物体时的真实状态。透视感的变化实际上使观众对于被拍摄对象的三维立体信息有一个更好的了解，这也是为什么很多拍摄静态题材的影视作品也都在使用移动镜头或是更复杂的摇臂镜头的主要原因。这里还应该注意的是推拉镜头并不带来透视感的改变，只是变化了取景的范围，所以推拉镜头是技术手段创造出来的视觉感受，与真实视觉感知过程并不一致，在使用时应该谨慎。

视角高度

前面的透视图形显示了一些基本的形式。为了更好地理解一系列摄影机角度的透视效果，现在让我们以电影《罗拉快跑》(*Run Lola Run*)中拍摄一个电话亭的各种透视角度的画面(图 3.9)为例，来感受一下不同的视角高度对场景的不同表现效果。

第三章
视　角

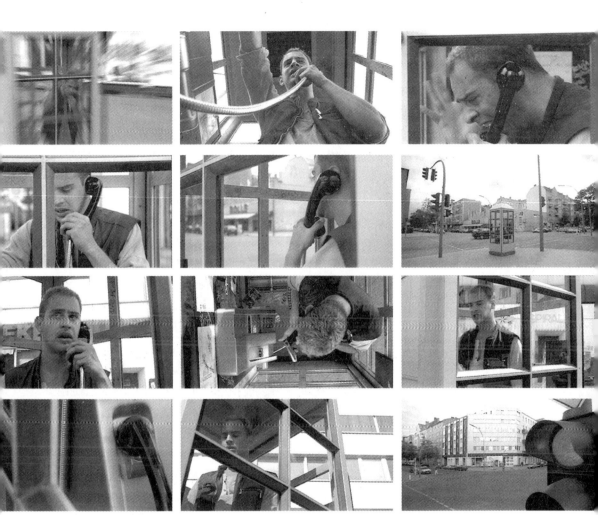

图　3.9

　　拍摄这个电话亭的所有画面,可以区分几种视角:平视视角,即眼睛高度的视角;俯视视角,即高角度的视角;仰视视角,即低角度的视角。

　　平视视角的拍摄高度相当于普通人眼睛直视的高度。从这种高度进行的拍摄最为常规,画面视觉特点较为稳定,在影视叙事中,这种平视视角的稳定构图可以用来和从其他视角高度拍摄的动态构图形成对比。

　　俯视视角拍摄相对于平视视角拍摄可以形成更强烈的透视感,这里应该注意的是,如果是进行一组高角度俯视视角镜头的拍摄和组接,要考虑镜头在透视感上的一致或是平稳增强。例如针对一个被摄体,拍摄时注意选取一点透视、两点透视、三点透视的不同视角;剪辑时,可以考虑按照这样的顺序组接镜头,使镜头的深度感逐渐加强。还有就是要注意选择不同的景别顺序配合不同的透视感顺序,这样可以加强镜头剪辑的顺畅感。当然如果为了突出错愕、惊悚、突然的

戏剧效果,也可以考虑打乱镜头透视正常渐进的顺序感。此外,如果伴有音乐、音响,或者镜头本身是运动镜头,都有可能改变上述不同透视感镜头的连接感觉。

与平视视角拍摄相比,仰视视角拍摄也会因为更强的透视感,而使画面更富有动感。加上我们生活中较缺少这样的低角度视觉经验,在观看这种画面时会有更多的新奇感。在实际拍摄中,低角度拍摄的可操作性会比高角度拍摄高很多。所以为了获得较好的透视感,不妨采用低角度机位、广角镜头,尤其是在拍摄建筑物、车辆的时候,容易获得较好的效果。

纵深的表现

纵深感的问题应该是从属于透视感之下的一个子问题,但在实际创作中,如何在二维平面上营造三维空间的纵深感一直是一个非常重要但没有得到足够重视的问题,所以我们把纵深感的表现单独列出来进行分析。

电影、电视的拍摄、放映有一个共同的特点:都需要在二维平面上再现三维空间的信息。无论影视画面立体感多么强烈,可是当我们向前伸出手指触摸这些画面时,就会发现这些信息都是在一个二维平面上展开的,我们所有关于画面运动、纵深的感觉都是建立在我们的视觉错觉和固有的视觉心理的基础之上。

因为影视艺术成立的根本就在于它可以虚拟三维的运动状态,实际上加上时间维度,就是四维的运动状态,这是绘画、雕塑等艺术形式所不具备的特点。这种运动状态是一定时间内发生在长宽高三个维度构成的空间里,纵深距离是其中不可缺少的一个维度。

虽然很多普通观众缺乏对绘画或是影视作品纵深维度的有意识的重视,但是许多敏感的艺术家一直执着于对纵深感的精确表现。从达·芬奇对油画作品《蒙娜丽莎》背景的虚实对比处理,到奥逊·威尔斯在影片《公民凯恩》中费尽心机寻求大景深的画面效果,再到黑泽明在《乱》等一系列影片中利用遮挡、烟雾等手段寻求纵深表现的魅力,都体现出强烈的画面深度意识。

然而长期以来,把刻画深度感作为一种有意识的构图手段这一点并没有引起摄影师们的足够重视,大多数的摄影师还是像一个平面画家一样在工作,他们的工作是在二维平面的思维中展开的,大多数人在构图时并没有有意识地围绕 Z 轴,也就是画面的纵深轴进行创造性的思考,或者说大多数人还是像画家一样对 Z 轴只做绘画式的静态思考,而没有充分考虑应如何利用影视艺术表现连续运动过程的特点来进行动态的 Z 轴表现。

由于传统的绘画艺术和平面摄影对于画面纵深,也就是 Z 轴的静态描绘已经积累了相当的经验,翻开任何一本有关静态画面构图的书都会有大量的如何营造纵深感的叙述,这些都为今天的影视艺术提供了有益的参考。

在拍摄中可以利用物体的相互位置、物体间的空间距离、线性透视、空气透视、运动视差，甚至色彩的前进与后退等来形成画面纵深感。其中物体的相互位置可以表现物体之间的遮挡、重叠关系，从而让观众对于两个物体的空间关系有清楚的了解，例如我们在拍摄中经常使用的前景遮挡的构图方式；物体间的空间距离可以帮助观众形成对物体比例关系相对准确的判断，例如我们在拍摄双人对话时常用过肩镜头的构图方式；线性透视可以通过近大远小的方式来显示纵深距离的感觉；空气透视则是通过空气中的尘埃造成的光线散射，使物体的清晰度随着距离的增加而降低，距离近的景物较距离远的景物更清晰，以此来体现纵深的感觉；运动视差则是通过远处的物体依观看者移动的方向做同向运动，而近处的物体则依相反方向运动来显示距离，例如透过一排树看远处的田野，田野会随着我们视线方向移动，而前景的树则会向视线移动的反方向移动，动态镜头（例如摇臂镜头）中经常会利用这样的运动视差来凸现场景的大纵深感。色彩在有些情况下也会成为距离的提示手段，例如红色会比同样距离的蓝色显得更近一些，因为红色是所谓前进色，蓝色是后退色。

影视艺术记录动态的特征使得它可以更真实地记录沿 Z 轴方向的运动过程，用二维平面虚拟的运动来加强 Z 轴的纵深感表现，这是影视艺术区别于平面摄影或是绘画的地方。简言之，把被摄体运动方向设置在 Z 轴方向上，让被摄体沿着 Z 轴在画面上做斜线运动，是最能够体现影视艺术表现力的方式。

镜头焦距特性

前面的图 3.9《罗拉快跑》例子中，还应注意的是长焦镜头对透视感的压缩作用，以及广角镜头对透视感的夸张作用。镜头特性（长焦、广角或正常视觉焦距）的选择，对于影视创作来说也是视角处理的重要因素。

焦距决定着摄像机视域的宽窄，决定着拍摄对象被放大的倍数与方式。在拉到极限时，焦距处在最大的广角位置，摄影机形成的是远景图像；在推到极限时，焦距处在最大的窄角位置上，摄影机产生的是狭窄的视线或视域，是一个场景的特写。当变焦设定在这两端之间的某一处时，摄影机产生的图像及透视效果就类似人眼看到的实际情景。

广角镜头

广角镜头的透视空间广阔，如果摄影机离被摄体或是被摄场景非常近，视野就很大。例如在狭小空间里，在短距离内拍摄较多的被摄对象，就必须使用广角镜头。广角镜头会使离摄影机镜头相对较近的对象显得比正常情况大，而使离摄影机相对较远的对象显得比正常情况小。如果我们用广角镜头近距离拍摄一张脸的正面特写，那么鼻子或最靠近镜头的部位看起来通常会比脸上的其他部位要大，耳朵则要显得比实际更小。这种对前景对象的夸大和对中景以及后景

对象缩小的效果,使人们容易在深度认知上产生错觉,难以判断被摄体与镜头之间的真实距离。由于透过广角镜头,平行线的汇聚速度看起来比正常情况下更快,因此,它会使物体给人一种被压扁的感觉,有助于形成夸张的距离和深度。利用广角镜头,可以使小房间显得宽敞,使纵深的走廊显得比实际长度更长。

广角镜头非常适合拍摄移动镜头。首先因为它具有宽广的视野,可以降低在摄影机移动时产生的画面晃动与颠簸。所以在拍摄一些突发性事件、重要的新闻事件时,很多摄影师都会习惯性地使用广角镜头来拍摄画面,以保证画面的稳定性。其次,因为广角镜头的大景深特性,使广角移动拍摄较容易保持被摄物体的清晰。当被拍摄对象移近或离开摄影机时,广角镜头能使它们的速度看起来大大加快。在拍摄运动性场景时,例如舞蹈、街头篮球,或是车辆的运行过程等,广角镜头可以用来夸张舞蹈演员、球员或是车辆朝向或远离摄影机的运动速度和距离。

常规焦距镜头

常规焦距镜头产生的视野非常接近人眼看到的景象,它使画面内前景和中后景之间的透视关系就像用肉眼看到的一样。

在相同的光圈和拍摄距离等条件下,常规镜头的景深比广角镜头的景深要浅。在演播室和 EFP 制作中,广角镜头的大景深效果的确会让景深内的所有物体都清晰表现出来,但有时不免显得杂乱。而稍偏向长焦端的常规焦距镜头的较浅景深会使景深内的物体在虚焦背景的衬托下显得更加清晰和富有层次感。这样既适当突出了景深内被摄体的主体位置,也可以使杂乱的背景变得虚化和柔和。当然,如果摄像机或被拍摄对象的运动非常剧烈,则大景深就很有必要。此外,如果两个被拍摄对象之间的距离很远,广角镜头的大景深还可以使二者都在清晰成像的范围内。大多数室外电视转播,如体育比赛实况转播都会使用大量广角拍摄,其主要目的就是为了帮助观众看到视野宽广、有一定景深的画面。

长焦镜头

长焦镜头又叫窄角镜头或远摄镜头,它可以放大背景中处于较远距离的被摄对象,但同时缩小了视野范围,就像从望远镜中观察景物一样。

在长焦镜头中,由于背景中的被拍摄对象被放大,相对于前景中的被拍摄对象就显得比较大,因此造成了前景、中景和背景之间距离缩短的错觉。长焦镜头好像压缩了被拍摄对象之间的空间,这一点恰好与广角镜头产生的效果形成鲜明的对比。广角镜头夸大被拍摄对象的比例,似乎增大了被拍摄对象之间的相对距离;而长焦镜头则将被拍摄对象挤塞在画面中。这种压缩的拥挤效果既可以产生积极的作用,也可以产生消极的作用。假如你想表现街道上拥挤的交通状况,就可以将变焦镜头调到远摄位置,纵深方向拍摄车流,长焦距会使小汽车之间的视觉距离收缩,使车流看起来寸步难行。但是,长焦镜头引起的这种景深

失真也会带来不利的影响。当我们看足球转播时,经常会在长焦镜头中失去距离感,双方的两个队员究竟是站在一起,还是相隔一段距离?由于在大多数体育比赛中,摄像机都必须与比赛场景保持较远的距离,因此变焦镜头通常要推到长焦端的尽头,甚至使用倍距器来放大变焦倍数,但这种压缩效果使得观众难以判断赛场上真实的距离。

 长焦镜头会让人产生被拍摄对象朝向或远离摄像机的速度减慢了的错觉。相对于广角镜头,长焦镜头改变靠近或离开摄影机的物体大小的速度更慢,因此被拍摄对象的移动看起来好像比实际更慢。当使用超长焦镜头时,因为消除了这种移动感,即使被拍摄对象跑到离摄影机很远的位置,其大小的变化也很难在透视上体现出来。在影片《毕业生》中就有一段由达斯汀·霍夫曼饰演的男主人公在长焦距镜头中向着摄影机狂奔的画面,因为长焦镜头减缓纵深运动速度的作用,他跑了很长时间,但是形象上没有太大的透视变化,仿佛总也跑不到目的地的感觉。将这种减速效果与压缩效果结合起来,那么拍摄街道上车辆运动的速度在感觉上会有明显下降,从而使交通混乱状态显得更加突出。

 相对于广角和常规焦距镜头,长焦镜头的景深更浅。在场景表达方面浅景深的优势在于拍摄时景深内的被摄主体突出而前景或背景完全虚化,例如长焦镜头可以抵近前景的栅栏或是草丛之类的遮挡物进行拍摄,清晰得到远处被摄对象的影像,而镜头前的遮挡物则虚化为模糊的一片,甚至根本就看不到了;长焦拍摄通常也无须对背景进行复杂的设置,只要在合适的拍摄距离将变焦镜头推至长焦端拍摄,即可得到虚化的背景效果。其劣势在于,如果以长焦跟焦拍摄被摄体纵深运动时,需要精确的对焦,否则被摄体很容易就会脱离清晰成像的景深范围。此外,长焦拍摄对光照条件要求也较高。

 长焦镜头的浅景深效果还可以用来进行选择性聚焦。拍摄者既可以选择在前景范围聚焦,让中景和背景虚焦;也可以在中景范围聚焦,让前景和背景虚焦;还可以在背景上聚焦,让前景和中景虚焦。借助选择性聚焦,摄影师可以非常轻松地将焦点从镜头内一个被拍摄对象转移到处于不同景深的另一个被拍摄对象。例如一些影片中常见的做法:先聚焦于前景人物,使之清晰成像,而随着焦点的调整,位于后景的人物逐渐清晰起来,前景人物虚掉。选择性聚焦是在处理静态人物关系时一种较常用的、在镜头纵深范围内快速转换兴趣点的拍摄方法。

推拉与移动拍摄的差别

 推拉拍摄与移动拍摄之间存在着巨大的美学差异。从广角变为长焦或是从长焦变为广角的镜头焦距变化的过程,带给观众的感觉是画面取景范围逐渐放大或是缩小,被摄体被拉近或是被远离,但是被摄体与摄像机之间并没有距离变化和透视感的改变,因为这并不是真实的物理距离的变化,而是一种生活中并不存在的视觉魔术。

这种推拉变焦的视觉变化类似于生活中我们走近或是远离一个被观察体时的视觉感受，也就是摄影机前后移动拍摄的视觉感受，但是又有根本不同，因为实际生活中我们走近或是远离被观察物体，或是摄影机前后移动拍摄物体时，我们与被观察物体的空间关系都在不断变化，也就是摄影机与被摄体的距离和透视关系在发生改变。推拉镜头的拍摄仅有画面取景面积的大小变化，而没有这种空间关系改变，是一种不够逼真的模仿。推拉拍摄看起来是将场景带给观众，在推拉拍摄过程中，摄影机本身并不移动，所以被拍摄对象之间的空间透视关系不会发生改变，被摄体只是变得更大（推摄）或更小（拉摄）。而移动拍摄的美学效果则是将观众带进或是带离场景，具有很强的带入感。在移动拍摄过程中，被拍摄对象之间的空间透视关系在不断变化，会让人觉得自己在移动拍摄的时候是从被拍摄对象的身边经过。

由于当前摄影机广泛使用的可变焦镜头能非常轻松地从全景转变成特写，不少摄影师习惯于用推拉变焦而不是用更为积极、也更加符合人类视觉经验的移动拍摄方式来调整与被摄体之间的距离关系。这是因为他们并未真正深入了解这两种拍摄方式之间在视觉表达上的美学差异，以及由此带给观众的心理感受方面的细微差别。

动态构图

绘画、平面摄影领域的构图知识可以为影视构图提供一个基本的参照，例如运动镜头的起幅和落幅画面往往具有静态构图的特点，而一些静态拍摄的固定镜头也可以直接参照一些约定的静态构图原理。但需要认真思考的是，平面摄影或是绘画艺术所遵循的静态构图原理与影视艺术所遵循的动态构图原理有根本不同，原因在于两者的艺术特征、审美取向和价值标准都有所不同。

运动摄影中的构图

平面摄影与绘画艺术以截取运动过程中的瞬间为主，通常的审美标准是以静态画面最大限度展现延伸在瞬间之外的动感为美，或者是以与此完全相反的静态美感作为欣赏的对象。而影视艺术独特的艺术特征是能够在时间维度的延伸下，在二维平面内模拟三维空间的运动，是以真实再现或是创造动态过程为美。两者的差别在于一个美在瞬间，一个美在动态过程。

所以当摄影机运动起来以后，严格遵守静态构图原理就没有必要了。我们不可能要求一个十秒钟的运动镜头里的每一帧画面都保持一个良好的静态构图。动态的摄影构图需要遵循的原则是：恰当地表现正在发生的运动态势，并对将要发生的运动态势有所预见。这一原则可以被简单地称为动感平衡原则。

这里首先应该注意的是摄影机所表现的运动过程是发生在镜头内的运动过程，它与肉眼的观察有很大的不同，就仿佛戏曲舞台表现的是舞台化的生活过

程,存在很多程式,有了这些程式与真实生活的差别,才有了艺术创作的空间。所以创作时应该时刻有一个画框的概念提醒自己,应该注意运动与镜头取景框的依存关系。这就涉及景别和运动过程中朝向空间的处理两个问题。

景别就是镜头的尺寸,或者说是镜头画框框定的范围。它确定的是拍摄者或是观众将在多远的距离观察被摄对象,或者说我们离运动过程有多远。一般来说景别的选择没有定规,以能够识别和符合拍摄影像的目的为原则。关于景别的问题将在第四章中详述。

朝向空间的预留也是影视艺术动态构图中需要注意的一个重要因素。其实视线和运动方向都是有空间感的,应该占据一定的空间。因为人眼在观察物体运动状态时都会对物体的目标运动方向有一定的心理期待,会有一种对被摄者视线或是运动朝向的心理预读过程。因此如果被拍摄对象的视线方向或是运动方向指向画框的某一边,就会产生所谓的屏幕牵引力的现象,观众会比较注意被摄对象的视线或是朝向目标方向的情况,来完成这个心理预读过程,所以一般来说在动态镜头拍摄时必须为这个朝向留出足够的空间,才能平衡视线或是朝向所具有的这种力量。当然在创作中也有反其道而行之的情况,同样可以获得令人印象深刻的效果。

镜头动态组接中的构图

当拍摄静态和动态这样两种类型的对象时,我们如何拍摄它才能得到更符合影视艺术特征的效果?我们可以在两种拍摄方法中选择,一是固定镜头拍摄,一是运动镜头拍摄,任由被摄对象在镜头中自由地静止或是运动。这样我们得到四种情况:固定镜头拍摄静止对象,运动镜头拍摄静止对象,固定镜头拍摄运动对象,运动镜头拍摄运动对象。然后,无论是固定镜头拍摄或是运动镜头拍摄,最终都会遇到一个问题,就是如果单个镜头不能满足叙事或是表现的要求,这时候需要多个镜头以直接切换或是特技手段连接起来。

我们来具体分析上述五种情况:

固定镜头拍摄静止对象——我们可以按照绘画或是平面摄影艺术积累的静态构图法则处理这种情况。

运动镜头拍摄静止对象——在静态构图的基础上,注意摄像机镜头的运动速度、运动幅度、朝向空间的预留等,透视感的变化应该丰富。

固定镜头拍摄运动对象——注意运动对象的运动态势,选择能够凸现运动态势的角度和景别,可以合理选用开放式构图,使运动能够突破画框的束缚。

运动镜头拍摄运动对象——选择合理的摄影机运动方式和运动路线,展现被摄体运动过程中比较丰富的空间透视变化,展现被摄体运动的态势。

固定与运动两种类型镜头的组合——镜头的组合看起来已经超出了镜头构图的范围,但实际上影视艺术以记录运动过程为专长,所以镜头构图也应考虑前

后镜头的配合问题。一般来讲我们依次考虑以下几个问题：前后镜头的运动状态是否衔接，前后镜头中被摄体的动态是否衔接，前后镜头中构图的兴趣点或是重点区域是匹配或是跳跃，画面内容的逻辑关系如何等。

这里我们只考虑拍摄同一个被摄对象时不同类型的镜头的组接问题，例如我们拍摄某一建筑物时拍到了三个固定镜头和两个运动镜头，这五个镜头在拍摄时应从构图的角度考虑哪些问题。或是拍摄一辆行驶的汽车时得到一个运动镜头和两个固定镜头，这三个镜头在拍摄时应从构图的角度考虑哪些问题。这两个例子中，各自的几个镜头里的被摄体都是同一个。多个镜头表现不同被摄体的组合问题实际上更偏向于叙事策略层面的考虑，一般更侧重画面内容逻辑关系的连接。

第三节　视角选择的叙事作用

准确有效的视角选择在影视作品中起着非常重要的叙事作用，因为观众正是通过摄影机的视角设置来识别、感受被拍摄对象的。处理好摄影机的角度和画面的透视关系，影视作品中所表现的场景不仅可以形成恰当的空间感觉，还会在画面组合中富含视觉韵律的变化。除了以多种视角的视觉呈现达到丰富画面感受的基本作用之外，视角选择还具有建立运动节奏、揭示人物关系等重要的叙事功能。

建立运动节奏

下面是《罗拉快跑》中，罗拉在街头的一段奔跑过程的三个不同版本（图3.10），每一列为一个奔跑镜头的四个阶段，也就是一次奔跑过程的四个瞬间。

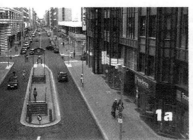

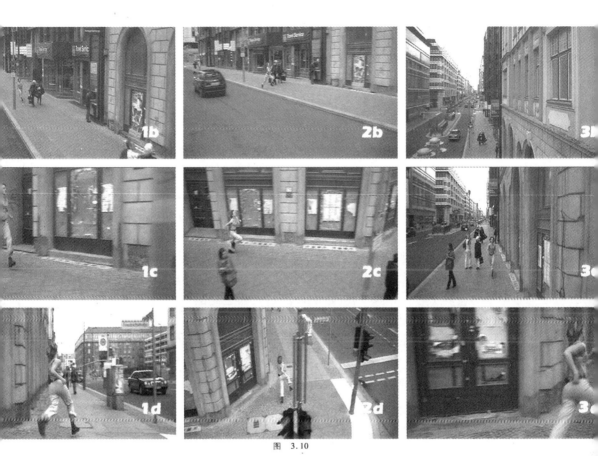

图 3.10

奔跑过程大致是罗拉从镜头深处左侧向镜头跑来,然后跨过街道,经过一辆汽车,经过一个挎红包的女人,在街角转弯,然后向镜头深处跑去。罗拉三次的奔跑路线没有变化,每次都是使用摇臂拍摄一个连续运动的镜头,但是拍摄的角度每次都不相同,有视角的选择,有运动的过程,就有加速度、速度和惯性以及透视感变化的不同,就有节奏和韵律的不同。

左侧的第一列四幅画面,也就是第一个版本的奔跑过程,镜头的起幅从街道上空很高的一个视角开始,形成俯瞰的效果,镜头横移过街道,横移过程中高度不断降低,机位随着罗拉向镜头跑过来逐渐降低到正常视角,然后跟随罗拉移动,罗拉在正常视角中向镜头深处跑去。

中间的一列四幅画面,即第二个版本的奔跑过程,镜头的起幅从贴近街道地面的很低的视角开始,形成低视角的效果,镜头横移过街道,横移过程中高度逐渐升高,随着罗拉向镜头方向跑过来,机位逐渐升起到空中,形成俯瞰的效果,然后跟随罗拉的移动,罗拉在俯瞰视角中向镜头深处跑去。

右边的一列四幅画面,是奔跑的第三个版本,镜头起幅从贴近街道右侧建筑

物,即空中较高的位置(显然比第一个版本的起幅要低一些)开始,整个镜头几乎都是一个下降的过程,随着罗拉向镜头跑过来,机位逐渐降低到一个正常视角,然后随着罗拉的转弯,罗拉在正常视角中向镜头深处跑去。

揭示人物关系

《平衡》(Balance)是1989年奥斯卡最佳动画短片奖的获奖作品。片子讲述的是在未知的空间中有一个不停晃动的平台,五个人相互配合共同保持着平台的平衡,但是在其中一个人钓到八音盒之后,五个人围绕八音盒展开争斗,打破了这种平衡关系,其中四个人在争斗中先后摔下平台,最后那个人表面上获得了最终的胜利,但是他无法获得他的战利品——八音盒,因为,他和八音盒分别位于平台对角线的两端,只要他一动,平衡就会被打破。

这个片子的主题是多语意的,任何人联想不同的经历都会从中有所收益。但是这个片子对于摄影师的最大的启发莫过于视角的选择。处理相对封闭的场景中的动态多人关系,最难的就是交代清楚人物之间的空间关系及其变化了。近年来国内影视作品在拍摄多人场景时,无非以下几种方法。

要么是全景式的俯拍:从一个能够看见所有演员的角度一拍到底,观众就仿佛坐在舞台下的观众席里一样,这样的拍法,或者说这样的视角对人物的空间关系交代得很清楚,但是缺少叙事重点,缺少镜头的视觉变化。从根本上说,这是影视语言舞台化的一种表现。

要么对人物做静态处理:所拍摄的人物全都是静态的、基本没有位置变化的,这样摄影和导演就不用费力于交代人物空间关系的各种变化了,但是这种拍法剥夺了观众感受运动的权利。

要么是对人物做标签化的处理:对所拍摄的人物加以标签化的处理,常利用人物标签来弥补人物关系交代上的含混,例如我们常见的动作片中的多人打斗场景,经常被处理成形象、服色鲜明的两派,好人浓眉大眼、坏人贼眉鼠眼;好人一身白衣,坏人一身黑衣。创作者有时也会利用人物的语言或是声音特点来为人物做标签。

要么是对场地做标签化的处理:将所拍摄的环境分出明显的区域,或是有明显的空间标识。这一条有时和正常的建立环境空间感的处理较难区分开来,但是正常的环境空间感的建立是自然流畅的,没有强加的感觉,并且与剧情连接非常紧密。而对场地的标签化处理,则脱离了剧情的需要,明显把人物附着于场景的某个部分,从而降低表现人物关系的难度。

上述几种方法都是在回避表现运动中人物相互关系的难度这一问题,但是《平衡》是努力在加强表现人物相互关系的难度。

首先,它并不是采用摄影机在主要动作圈之外的俯拍式的处理,片中的大部

分镜头都是在动作圈内拍摄。

其次,人物从头到尾都在运动,一有运动就带来相互关系的不断变化。

再次,所有的人物都是一个模样,像商场里的模特一样,都是很抽象的模样,而且人物的服装全都一样。所以要从人物的形象、服色方面有所区分是几乎不可能的。但是作者在每个人的背后都编有一个独有的号码,这可以算是人物的一个标签,但只是一个很小的标签。

最后,剧中场景没有明显的方位感,没有明显的空间标识,只是茫茫空间中的一块平台,这个平台的方位感是与活动其上的五个人紧密相关的,除了这五个人,平台之外没有任何空间的标识。

可以说《平衡》为自己设立了一系列的障碍,那么它靠什么来完成具有如此难度的叙事呢?靠机位与被摄体动作的配合。这个片子中,机位的选择与被摄体动作的紧密配合推动了故事的发展。图3.11是《平衡》当中开始的24个镜头(依次为镜头1、镜头2……同一镜头的第一部分、第二部分,我们称之为1a、1b、5a、5b)。

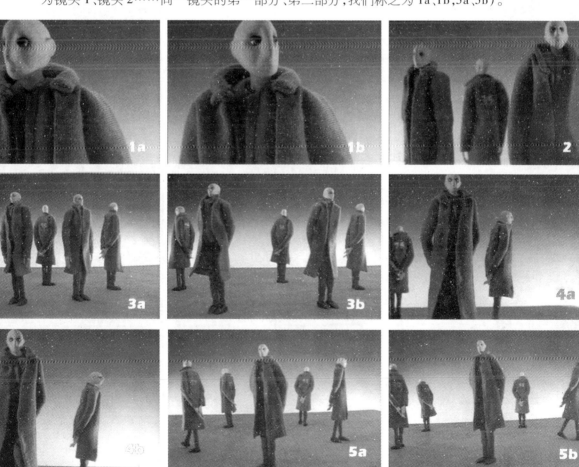

视听语言的语法

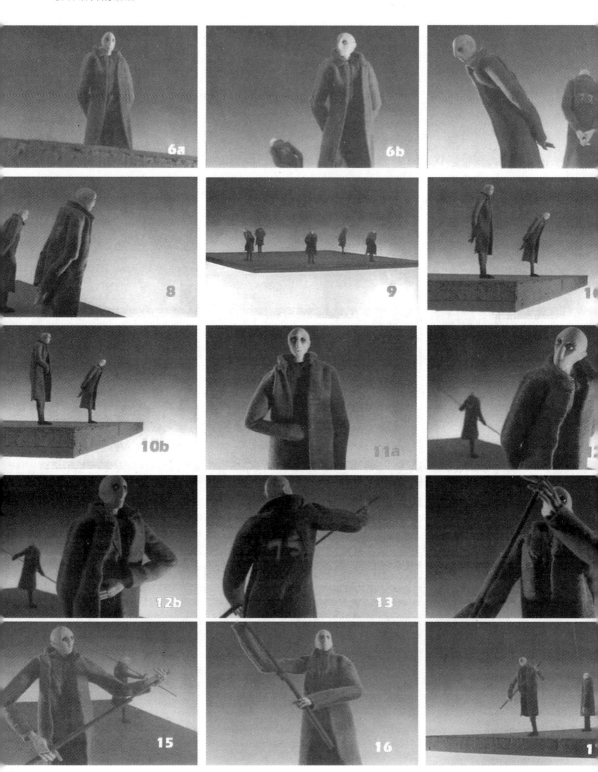

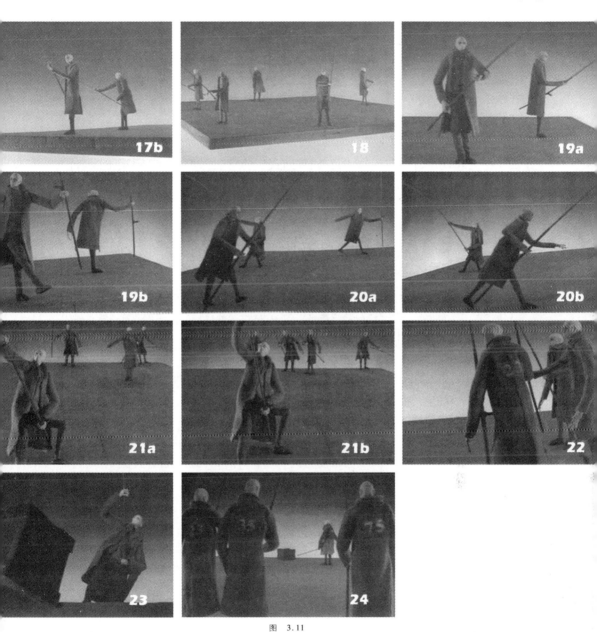

图 3.11

镜头1：

单人的近景，这个人向自己的左肩方向转头。

镜头2：

三人中景，转头动作完成，通过动作我们知道，站在画面左侧的这个人就是第一个镜头中出现的人，而在他的右肩方向，我们可以看到，背向我们站立的那个人背后的号码是35号。

镜头3：

五人全景，我们可以看见背后号码为35号的人站在画面中间的后景，我们可以判断他的左肩方向，就是我们看到的第一个人，随着画面当中人物的走动，在镜头3b中我们可以看到第一个人背后的号码是75号。也就是说这个镜头告诉我们，35号的左边是75，75的右边是35。

镜头4：

三个人，可以看清位于画面左侧背向我们的背后号码是75，那么他的右边，也就是35号，而面向我们的这一个还是不清楚号码。

镜头5：

这个镜头虽然与上一个镜头有动作的连接，由于同时有多个人物走动，反而看不清相互关系，但是在这个镜头里，我们可以看到，画面中背向我们的三个人的号码从左到右依次是77、23和51号。另外两个人肯定是35和75号，根据35在75号的右边，75在35号左边这一点我们可以判断，画面中离我们最近的这个人是35号，而站在镜头右侧的是75号。这时我们就可以建立全部五个人的空间关系。从35号开始，顺时针俯瞰依次是35、77、23、51、75号。

镜头6：

按照动作的连贯性和镜头6b中远处是23号来看，画面中的这个人应该是75号。75号扭头向自己的右肩方向看。

镜头7：

位于画面左侧的人向自己的右肩方向看，但是他的动作与镜头6中75号的动作并不连贯，所以这个人并不是镜头6中的75号；并且从他的右侧是77号来判断，位于画面左侧的这个人是与77号相邻的35号。

镜头8：

画面前景中间的人背后号码的末位是3，这个人应该是23，他的左侧应该是77号。而且这个镜头可以揭示出23号和77号两个人站在这个方形平台的同一条边上，这是一个重要的信息，它的作用相当于提供了一个让我们辨别方位的空间标识。

镜头9：

这是一个全景镜头，但并不是第一个能够看清楚五个人相互关系的镜头，实际上我们在镜头5中就已经清楚了这五个人的相互关系，但是与镜头5不同的是：镜头9包含了人与环境的关系，而不仅仅是人之间的关系。我们在这个镜头中第一次看清楚5个人站在平台的什么位置上，帮助我们搞清楚这一点的是镜头8当中出现，并且镜头9中也再一次出现的一个信息：有两个人站在平台的同一条边上，这两个人是23号和77号。23号在77号的右侧，77号在23号的左侧。也就是画面正中的是23号，在他的左边与他站在同一条边上的是77号，根

据镜头 5 中建立的相互关系,我们可以轻易判断 23 号右侧俯瞰顺时针方向依次是 51、75、35 号。

镜头 10：

有了前面的分析,镜头 10 就很简单了。在镜头 10 当中 23 号拿出了鱼竿。而 77 号向自己的右肩方向看 23 号抽鱼竿。

镜头 11：

根据动作的连贯性,这是 23 号抽鱼竿的动作的继续。

镜头 12：

依据动作的连贯性,我们似乎可以判断后景中抽鱼竿的是 23 号,但是在 23 号的左侧一直到这条边的尽头,我们都看不到 77 号的身影。所以背景中这个人应该不是 23 号,根据前景的人看的方向,可以知道,前景这个人应该是 77 号,因为刚才 77 号向自己的右肩方向看。并且站在前景的这个人是在看和自己站在一条边上的人,而只有 23 号和 77 号站在同一条边上。这时我们就可以判断出后景抽鱼竿的是位于 77 号左手边的 35 号。

镜头 13：

75 号正在左手持竿,右手抽竿的背影中近景画面。

镜头 14：

正面近景中一个人右手持竿,左手抽竿。这时,我们已经看到 23、35、77、75 号都拿出了鱼竿,这个人有可能是 51 号,但是不能确定。

镜头 15：

按照三个人所站的位置来看,应该是 51、75 和 35 三个人。站在前景的是 35 号,位于整个画面最左侧的是 51 号,画面右侧的是 75 号。

镜头 16：

单独挥竿的人,无法判断是几号。

镜头 17：

前景的人从身体左侧挥竿,而后景的人右手持竿,两个人不站在一条边上,有可能是 75 和 35 号,75 号站在前景,后景 35 号继 75 号之后挥出鱼竿。也有可能是 51 和 35 号,所以无法最终确定。

镜头 18：

五个人的全景,重新确立空间关系。

镜头 19：

画面中的两个人向画面右侧移动,可以看到后景中那个人的号码是 35 号,35 号右手边应该是 77 号。

镜头 20：

两个人向画右移动出画,留下一个人在画右。按照与镜头 19 当中的 35 和

77号的相对位置关系,在前景向画右移动的应该是23号,在后景向画右移动的应该是75号,留下来的那个人,也就是钓到盒子的那个人应该是51号。

镜头21:

镜头20当中移动出画的两个人,向35和77号靠近。四个人在背景中形成三个人一组和一个人的关系。

镜头23:

三个人一组当中,最靠近一个人的是23号。

镜头24:

51号钓上一个大盒子——八音盒。

正如我们从这个小故事中看出的,一方面,摄影机角度的选择依赖于故事情节、画面和表演方面的因素。另一方面,摄影机的角度也可以推进故事的叙述。这个例子中,如果不是因为准确有效的视角选择,我们将会迷失在含混不清的人物关系中。

Chapter 4 | 第四章

景　别

第一节　景别的种类

景别通常是用人体作为参考，以镜头中人体所占相对面积来划分的。常见的景别有远景、全景、中景、近景、特写等。景别一词的英文 Shot Size 原意是指摄像机镜头框定的画面面积的大小，其实在视听语言的实践中，不同景别的相互配合通常还用来表示镜头与被摄对象的距离远近的变化。例如一些对话场景中，对话双方经常会在镜头变换中有细微的景别变化，导演通过这种观众与被摄体之间距离的微妙变化来传递一种情感上的认同或是疏离。常见的景别组接还有从全景、中景到特写这样的序列。这个三镜头体系也是最初分镜头的发展，在表现同一个空间时，这三个景别的镜头通过连接并利用其中重叠的部分来营造具有从属关系的、不间断的空间感觉。相对于连续的推拉镜头而言，全景、中景到特写的切换显得节奏更明快些。

由于所选参照物的不同，人们对镜头景别的定义往往会出现混乱，很容易出现诸如"大楼的全景"和"树的特写"之类的相对性的景别定义。所以后来人们在拍摄中约定俗成地以镜头中的成年人体作为景别界定的参考。

国内由紧凑到宽松的景别通常定义如下[1]：

1. 大特写　　头部局部，尤指针对五官的拍摄
2. 特写　　　带颈部的头部、不带肩部
3. 近特　　　带少量肩部的头部
4. 近景　　　画面下边缘在胸和肩之间
5. 中近景　　画面下边缘在腰胸之间
6. 中景　　　画面下边缘在膝盖到腰之间
7. 中全景　　画面下边缘在小腿部分
8. 全景　　　人的整个形体
9. 远景　　　人体不占画面主体位置
10. 大远景　　人体小到难以辨识

[1] 高晓红、任金州：《电视摄影与编辑》，北京广播学院出版社，1997年。

西方影视从业人员的景别定义由紧凑到宽松排列如下[1]：

1. ECU—Extreme Close-up　　　大特写　　头部局部
2. MCU—Medium Close-up　　　中特写　　不带颈部的头部
3. CU—Close-up(Full Close-up)　特写　　　带颈部的头部
4. WCU—Wide Close-up　　　　近特　　　带肩部的头部
5. CS—Close Shot　　　　　　　近景　　　画面下边缘在胸以上
6. MCS—Medium Close Shot　　中近景　　画面下边缘在腰胸之间
7. MS—Medium Shot　　　　　　中景　　　画面下边缘在髋以上
8. MFS—Medium Full Shot　　　中全景　　画面下边缘在膝盖以上
9. FS—Full Shot　　　　　　　　全景　　　人的整个形体
10. LS—Long Shot　　　　　　　远景　　　人体不占画面主体位置
11. ELS—Extreme Long Shot　　大远景　　人体小到难以辨识

常见的国内与西方景别定义比较，如图 4.1：

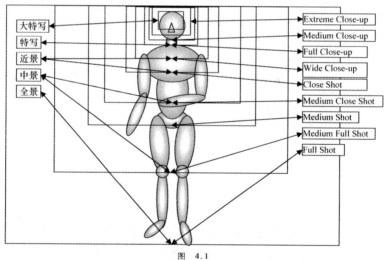

图 4.1

这里我们应注意中西方关于景别的定义有细微的差别，而且国内不同的导演、摄影也都有自己的定义系统，但是远、全、中、近、特这几个基本景别的定义在中西方没有太大差别，其他的过渡性景别都可以在这几个基本景别的基础上由导演、摄影根据拍摄情况自由把握。景别的定义并不是严格的拍摄标准，而只是拍摄时工作人员相互沟通的一个基础。一般来说国内有些导演和摄影多数习惯于将靠近近景、特写一端的镜头称之为"紧凑的"、"紧点儿"的镜头，而将靠近远景、全景一端的镜头称之为"宽松的"、"松点儿"的镜头。

[1] Steven d. Katz, *Film Directing Shot by Shot*, Michael Wiese Productions, 1991 年, 第 122 页。

第二节 景别特性

特写景别是无论电影还是电视都非常重视的一种景别。对于电影而言,特写景别经常与明星的面部相关联,也与镜头的叙事策略密不可分。而近年来电视也注意大幅度地增加了特写镜头的使用,以此作为对于屏幕面积太小的补偿。特写景别经常被用来引起或是提升观众对场景的注意。例如在对话场景中,近景至特写景别的过肩镜头通常都是主力镜头。注重成本的制片商往往更喜欢景别紧凑的特写或是近景镜头,因为这些镜头更容易布光,对服装道具的要求也会较少,而且能够与其他任何镜头相互连接,从而能有效地缩减拍摄成本。这种关于特写镜头的观念,也已经被越来越多地运用到了剧情片的拍摄过程中。

法国电影导演让-吕克·戈达尔(Jean-Luc Godard)认为最自然的切换是在"看"的时候切。因为视线本身具有一种强烈的指向和暗示作用,所以"看"的动作通常意味着兴趣的转移、位置的变化、新关注对象的出现、动作的发出等内容。著名的库里肖夫实验从某种程度上也是对"看"这个动作强烈的连接特性的一个展示。因为用来做实验的每组镜头的第一个都是一个面无表情的男子,这个镜头中的重点内容实际上就是"看"的动作。因为"看"的连接特性,所以第一个镜头与后面的其他镜头才会产生语义的关联。如果第一个镜头换作一只手的特写,恐怕库里肖夫效应就很难产生了。强烈的连接和暗示作用使得"看"这个动作成为特写景别镜头中备受关注的一种动作类型。眼睛也是人面部最有表现力的部分,它可以传达很多声音、肢体动作所要传达的内容。

下面是从意大利电影《灿烂人生》(*The Best of Youth*)中选出的一组镜头(图4.2)。图中,小女孩在看什么?似乎每一个画面都有可能,因为"看"这个动作本身的连接性非常强,在视线朝向、内景外景、光线阴影等应该匹配的因素基础上,它的可能性太多了。这就是特写镜头中"看"的作用,它为我们提供了太多的镜头组接、场景变化的可能性。

在图4.2中,小女孩究竟在看什么?在影片中她在看她的母亲,也就是第一排中间的画面。但是我们会发现,每个画面都有可能与她的视线连接,最有意思的是,所有镜头当中,与小女孩视线连接最紧密的仍然是一个看的动作,是第四排中间的画面——男演员"看"的特写镜头。

与"看"的动作相关联的是特写景别中的视线朝向的作用,在一些场景中,视线可以帮助观众明确镜头中被摄体的空间关系。观众对于视线和视线所观察的物体之间的不协调有着特殊的敏感,大多数情况下观众会察觉到视线和被观察物体之间哪怕是极微小的偏差。例如,如果演员注视的提词牌偏离中心,哪怕

视听语言的语法

只是十几厘米,观众也会很容易发现这一视线偏差,所以,现在的摄制中使用更多的是与镜头同轴的提词机。又例如在一些需要精确匹配视线朝向的多人对话场景中,演员的视线有时仅有轻微偏离,就会给观众一种变更了谈话对象的错乱感。

图 4.2

特写可以极大拉近我们和被拍摄对象之间的空间距离乃至情感距离。但有时这种能力会收到适得其反的效果，因为特写景别的贴近和侵入有时会变成侵犯隐私的暴力。例如纪实类节目的摄影师在发生灾难事件时用大特写来窥视失去平静的家庭生活；演播室的节目中也不乏摄影师在嘉宾动情之时用长焦镜头推特写的例子。观众在观看这种与日常生活有较大情感落差的画面时，会觉得自己以一种反人性的冷漠进入那种动情的、激动的情绪中，这种感觉往往会令人很不舒服。同时，被摄对象以一种毫无保留的姿态面对观众时，特写景别中这种近距离的呈现还会使观众感到对别人隐私的一种冒犯，对人与人之间应保持的安全距离的突破。

不同的文化传统对于人际交往间安全距离的掌握都有相应的行为准则。摄影师或是编导可以依据事件发生时我们的自然反应来用镜头记录这些距离。而不应刻意采用那些虽然有可能增进认同感或更贴近被观察对象，但同时侵犯别人隐私的景别和拍摄技巧。

特写景别镜头的相互连接应该注意考虑画面构图的平衡。例如导演通常会避免前后两个特写镜头中演员的位置都处在画面中间或画面中类似的位置。因为我们看到这样的两个镜头组接在一起，就会发现由于前后两个镜头中眼睛的位置都在画面中间或是都在相同位置而使得镜头的变化缺少韵律。而如果是两个非中心构图的特写镜头在切换中会出现眼睛位置左右的变化，从而产生一种动力，这种动力成为连接前后镜头的有利因素。这种构图变化带来的效果在宽银幕电影中尤其明显。

所以镜头的连接，不应局限于某个孤立镜头的构图，而是应该考虑这些镜头的构图变化、用什么样的方式、以何种顺序组接起来。

在以人为主要表现对象的特写景别中，眼睛、嘴巴、耳朵等面部器官经常会以大特写的景别被突出表现出来，用来刻画人物的内心世界和情绪变化，加之视角、景别、光线、构图的变化，我们将会获得非常丰富的表达方式。

中景景别曾是传统影片对话场景的主力镜头。它综合了全景和特写的优点而被广泛运用在影视创作中，它既可以像全景镜头一样捕捉到演员的姿态和肢体语言，同时还能够兼顾到一些微妙的面部表情的变化。而在摄影机比较笨重、录音设备也不太灵便的时代，中景景别成为兼顾拍摄效率和质量的必然选择。

由于在当下通行的视听语言中，特写和全景镜头各自负担了对面部表情和肢体形态的表达，构成了场景的主要内容，所以中景往往会被作为景别转换或是机位转换的一种过渡性景别。

除了通常用于交代环境之外，全景镜头的最主要的作用有以下两点：一是介绍镜头中人与环境之间的关系，或是人与人之间的关系。所以在很多场景的拍摄中，全景镜头都作为主机位镜头出现在场景的开头用来向观众介绍故事的环

境、人的相互关系;或是出现在场景中段用来重新确定和巩固观众对于场景空间和人物关系的记忆。二是容纳演员较长的运动路线或是较复杂的肢体语言,例如在默片时代,全景用来表现人物夸张的肢体动作;打斗动作段落中,全景用来交代打斗过程中复杂的武术招式。

随着视听语言语法习惯的演进和观众对视听语言的接受能力的增长,上述两种类型的全景镜头越来越多地采用移动、摇臂或是摇镜头的动态拍摄方式予以表现。同时由于拍摄设备的小型化和运动拍摄能力的增强,全景镜头也经常被远景景别所替代,或者干脆成为远景和中近景之间的过渡性景别。

第三节　不同景别的衔接

识别效果

不同景别镜头的组接,有多种多样的可能性,但是还是会受到对画面中景物识别效果的限制。只要我们能够识别出每一个镜头都是前面一个更大面积(远景别)镜头的某一部分,也就是确保前后镜头在视觉感观上的直接联系,那么这种景别范围的变化就是可以接受的。实际上,这种观点也被考虑进几十年来剪辑风格的变化。在电影出现的最初五十年间,人们一直认为从远景到特写的组接对于观众来说跨度太大,除非在两者之间还要接入一个中景,否则将令观众无法接受。因为有可能会使观众搞不清楚特写镜头所发生的环境,在很长一段时间里,好莱坞的剪辑师被禁止将一个远景接到一个特写镜头。今天,经过几十年来观众对于现代视听语言规律的熟悉,观众已经可以很容易接受景别的极端变化。反倒是那些保守的剪辑规则今天已经远远落后于观众对于视听语言的理解力。

暗示或推论

但是,对于镜头的视觉识别,还只是分镜头策略的一部分而已。镜头之间更经常的关系是某种暗示或是推论。例如,我们看见一个人接近门边的远景,然后切到这个人手转动门把手的大特写。甚至即使这个门把手在远景当中因为太小根本就无法引起我们的注意,我们也会依照一般的逻辑关系来推测下一个镜头和上一个镜头是有空间联系的,即使我们能够看出来上下两个镜头是在不同的时间和地点拍摄的两个不同的门廊,我们也会期盼它们之间有某种逻辑关系。镜头之间的叙事逻辑和视觉关系共同创造了一个连续空间的场景。

镜头衔接的景别和角度问题

在镜头的剪接中,单一被摄物体的形象大小和角度转换遵循这样一个原则:把观众的注意力从一个形象转移到另一个形象必须有一定的理由。

形象的大小和角度转换太小时,就会出现两个镜头太"靠"的效果,也就是两个镜头拥有太多的相似的视觉元素,推出新形象的理由不充足,观众会感觉到这种连接毫无意义,令人厌烦。

相反,形象的大小和角度转换太大时,就会出现两个镜头太"跳"的效果,也就是两个镜头拥有太少的相似的视觉元素,容易导致前后两个形象的关系断裂,使观众的幻觉消失。

景别转换不能太大,太大会带来视觉上的断裂,无法衔接,例如从一个小铲子的特写镜头,切换到人群挤挤挨挨的沙滩的全景,这样的两个镜头可能会形成视觉上的断裂,让观众无法把握两个镜头的关系。景别转化太小,同时又没有角度的变化,就会让人感觉画面中的物体向远或是朝近跳了一下。

一般来说,从较紧凑的景别,例如特写、近景转换到较宽松的景别,例如中景或是全景,需要后一个镜头提供更新的信息量。例如我们从一个人的近景接到他的中景,这样的组接方法有可能并不奏效,因为后一个中景镜头并不能提供比近景更多的更新鲜的信息。如果我们从一个人的特写接到他的中景或是中近景,我们就有可能得到表情之外的身体姿态的一些新的信息。

从较宽松的景别,例如中景或是全景转换到较紧凑的景别,例如近景或是特写,则需要后一个镜头有一些值得注意的重点。例如我们从一个人的全景接到他的中景,这样的组接方法也并不非常有效,因为后一个中景镜头并不能对全景中的某些信息做很好的强调。但是我们从全景直接接到这个人手里的杯子的特写,就会产生一种戏剧性的效果,观众会被调动起来:杯子怎么啦?有什么问题?应该说镜头的动力就来自于这些惊叹、疑问、期盼和解答的过程,而景别则可以使这个过程变得更加充满悬念。

镜头的转换有时不光是景别发生改变,很可能同时伴随有角度的变化,一般来说镜头角度的变化也应该注意不能太大或太小。角度转换太大,比如越过轴线,打破了观众原有的方向感,会造成辨识上的困难。角度转换太小,仅仅偏了几度,加上景别变化又很小,有可能会给观众画面跳了一下的感觉。

所以镜头的转换,无论是景别还是角度,都应该注意做到转换的充分与合理。事实上在拍摄中,尤其是多个镜头表现同一被摄体的时候,把握住前后镜头的衔接应该有足够的景别差和角度差是一条非常有用的法则。

这里要注意的是,虽然推拉镜头和景别的转换有着不同的视觉感受和节奏感,但有时推拉镜头手法的使用原则和景别转换的原则比较接近,同样应该做到

推要推得有重点,拉要拉得有新奇。

多景别表现连贯动作

 镜头组合流畅的基本要求是:单一场景中两个连续镜头,如不是特别强调时间间隔的效果,其中的动作(包括人的动作和景物的动作)必须衔接自然,符合人的视觉习惯。例如,前一个镜头的房间中炉火正旺,接到下一个镜头时却是一个空的壁炉,这样的组接就会造成一种不真实的印象。像这样在一组镜头中使背景保持固定不变还是一件比较容易的事。困难的是使一组连续镜头中的同一被摄主体的行动和动作保持精确的连贯性。例如上下两个镜头中开门、关门的动作。

 在用多个镜头表现的具体行动中,确定剪辑点就更为复杂。例如一个人坐在桌旁,桌子上有一杯酒,他把身子往前一倾,用右手举起玻璃杯,把它送到唇边并喝酒。这个动作是用三个景别不同的镜头来分别拍成的。这个动作的组接可以有多种方式。如果从远景接到中景,可以有三种方法。

 第一种方法:可以让这个动作以远景开始,然后在这人的手臂往下的动作中的某一点剪接到相称的中景。

 第二种方法:可以在手抓到杯子的那一瞬进行剪接,使他手往上举的动作全部出现在第二个镜头里。一般来说第二种方法用得较多。这两种方法都没有打断动作的连贯性,而只是利用了动作本身的停顿。

 第三种方法:在演员开始做出往前倾的动作之前,他的面部表情——眼睛会下意识地往下看一看——流露出他的意图,如果在这个点剪接,也就是在眼睛向下、手刚要动之前剪接,那么这个剪接也将会是流畅的,因为它把握了动作由静到动的那一刻,同时眼睛的暗示有利于观众对下一个镜头动作的顺利接受,在心理上符合观众的视觉期待。

 从特写转换到中景:第三种剪接点的选择,在从特写转换到中景的情况下最合适,在特写镜头中演员开始向前倾的时候,观众就会盼望这一动作的结果,这时剪接到中景,使举起酒杯这个全部动作清晰可见,就会符合观众的期待。

 从中景剪接成特写:动作的绝大部分过程可以在前一个中景镜头中表现出来,而变成特写镜头的剪接可以推迟到演员举手往上,手刚进入画面的时候。在这种剪接方式中剪辑者应注意使两个镜头的动作一致。这种剪接以特写为结尾,而且正是在这个特写刚刚包含了大部分有意义的动作时做出的。这种剪接具有较强烈的戏剧性效果。

 由此看来保持动作连贯性的剪接往往是在动作的结尾或开始时所做的剪接,或者是为了提供前一个特写镜头里看不到的一个动作而必须进行的剪接,或者是为了突出前一个中景镜头中所未能充分强调的事物而做出的剪接。后两种剪接的作用有时是推拉镜头所不能代替的,而且一般来说,节奏也较推拉镜头更快。

Chapter 5 | 第五章

轴　线

第一节　轴线规律和三角形法则

轴线的三种类型

轴线是指被摄对象的视线方向、运动方向、与不同对象之间的关系等三种情况所形成的一条虚拟的直线(图 5.1)。

在实际拍摄中创作人员围绕被摄对象进行镜头调度时，摄影机在轴线一侧 180 度之内的区域设置机位、安排角度、调度景别，可以保证被摄对象在画面中的位置正确(符合收视习惯)和方向统一，这就是拍摄和剪辑中所必须遵守的"轴线规律"。一般情况下，我们的机位设置应该保持在轴线的同侧，越过轴线设置机位就会出现前后镜头当中，人物的视线、运动方向和两个人的左右位置关系发生改变的情况，容易打乱观众已经建立起来的方向感。

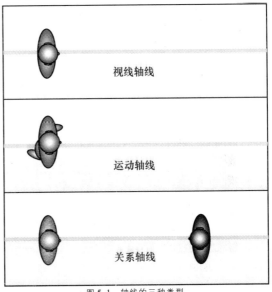

图 5.1　轴线的三种类型

建立轴线的目的非常简单：它可以保证摄影机在不同机位所拍摄的画面能够形成一个固定的银幕方向和空间。这个规则对于我们组织镜头的拍摄也非常有帮助。因为每一次摄影机角度变化后，布景都需要重新布光，所以在一个角度把所需的一组镜头一次拍完就非常有必要了，这就避免了我们为了某一个机位的拍摄而重复布光，从而降低人工劳动的强度，并且节省了成本。

我们可以把轴线看作是一条假想的穿越镜头前面的空间的分割线。它最初被设计出来是为了使多机位拍摄某个场景的镜头能够被清楚明确地剪辑在一起，而不会出现左右颠倒的情况。通过这样的方法，画面主体在前一个画框中运

动的方向在后一个镜头中将会得到正确的延续。轴线规则也被称作"180度规则"或者是"动作线规则"。

轴线的潜在影响

我们不反对影视语言当中有很多个性化的表达方式,但是前提是你的表达别人能够理解。就轴线来说,现在创作中有很多突破轴线的具体实例,应该说都有道理蕴涵其中。但是无论如何,被观众理解是我们创作的一个前提,从这个角度考虑,轴线确实还有其存在的价值和意义。

我们在前面讲视听思维时,就提到一些公认的语法规则不容忽视的问题,现在我们可以通过这样的例子来加以了解:我们依次看到图5.2中镜头1、2,两个人并没有说话。关于这两个人在空间中的位置关系,我们的第一反应,大多数人都会认为:男演员A在左侧,而女演员B站在男演员A的左手边。拍到这两个镜头的机位如图所示为机位1、2。

但是很少有人会第一反应是这样想(我们用虚线图案表示):女演员B是在男演员A的右手边,拍摄镜头2的机位不是在2号机位,而是在图中虚线表示的2′机位。因为只要女演员站在B′的位置上,2′号机位就可以拍到与2号机位效果一样的女演员B向画左看的镜头2(排除背景和光线的影响)。

为什么会这样呢,这就是轴线在起潜移默化的作用,在影响我们的判断,因为机位2′与机位1是互为越轴的。这两个机位越过了演员A、B之间的关系轴线。

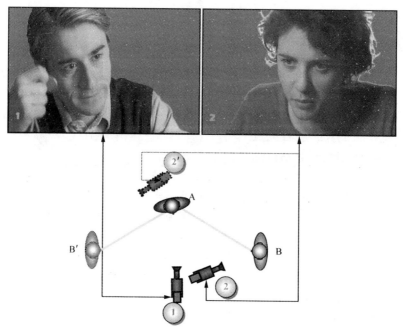

图5.2 轴线对观众判断的影响

而一般情况下我们看到前后镜头都应该是保持在轴线的同侧的,所以我们很容易就得出机位1、2相互配合的印象,但很少有人会拐个弯想到机位1和机位2′的配合。

从上面的例子不难看出,在影视语言当中有很多基本的规则仍然在发生作用,影视工作者的个人表达方式不能凌驾于影视语言语法的惯例、传统或是习俗之上。因此我们可以先了解最基本的摄影机机位设置的法则——轴线规则。

基本的机位设置

1. 平行或同轴的角度,画面中的主体运动方向将完全相同(图5.3)。

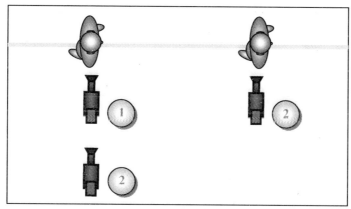

图 5.3

2. 在轴线一侧设置两个互为反拍的机位,画面中运动主体的方向一致,但其正背有所不同,在几个机位中演员走过的路线依次为左前到右后、左后到右前,但是大的方向都是从左到右(图5.4)。

远近不同。这里的反拍分为内反拍、外反拍两种。遵守互为反拍的规律,可以确保主体运动方向的一致和镜头的匹配。

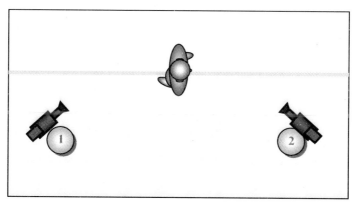

图 5.4

3. 当镜头的光轴和被摄对象的运动方向合一时,在画面中无左右方向的变化,只有被摄体沿镜头光轴的远近和正背的变化(图5.5)。由于这类镜头没有明显的方向感,所以被称为中性镜头,中性镜头也是遵守轴线规律的。所以经常用来分隔两个互为跳轴的镜头。

图 5.5

轴线规律比较符合人的视觉习惯,使人在收视过程中保持一致的方向感,利于形成画面空间的统一。反之,不遵守轴线规律,也就是摄影机越过轴线进行拍摄就会破坏这种方向感和画面空间的统一。实际上一直以来,许多影视艺术创作者都在尝试对轴线规律的突破,例如《不准掉头》(U-Turn)、《有话好好说》等电影都是通过不断地进行跳轴镜头的组接来实现暴躁、焦虑、紧张等戏剧性含义。例如《有话好好说》中,姜文和赵本山饰演的两个人物在住宅区楼下争执的一场戏里,稍带运动的跳轴镜头使观众不断地更换观察的角度,形成一种暴躁的、混乱的气氛。

三角形法则

在使用轴线法则时,人们经常会提到另外一个很重要的概念:三角形法则——一种遵循轴线法则的摄影机机位设置的简便方法。三角形法则提出拍摄任何被摄主体的机位都可以设置在180度工作区域的三个点上,连接这三个点,我们得到一个依据具体机位设置而变化的三角形(图5.6)。在三角形机位设置中,任何一个机位得到的镜头都可以和另一个机位得到的镜头相互组接。这个三角形体系包含了对话场景分镜头中所需的所有景别和角度的画面。三角形法则适用于任何情况的拍摄,包括对单独主体、双人对话场景和其他动作场景的拍摄。

它被广泛地运用在智力竞赛、体育节目和谈话类节目等电视节目当中。即使像下图所示运用三个摄影机位时,我们也可以只用一台摄影机分别在三个位置上进行拍摄。但是,在拍故事片时,只要表演区足够宽广或是摄影机本身并不

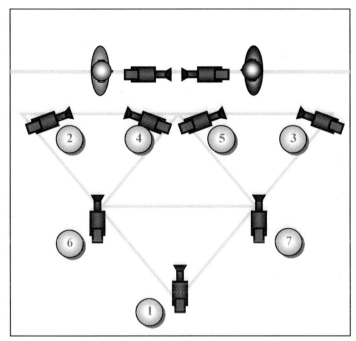

图 5.6

运动,三角形法则也适用于多机拍摄,只是这也许会出现穿帮的问题。

在三角形机位体系里,一般有五类基本的机位:

1号机位:主机位,位于三角形顶点位置,可以拍摄人与人之间关系,以及人与环境之间的关系的全局性机位。

2、3号机位:外反拍机位,或过肩机位,指位于三角形底边的两台摄影机,分别位于两个被摄对象的背后,形成外反拍三角形布局。外反拍的优点在于,两个被摄对象可以互为前后景,使构图具有透视效果,并且能够使两人的位置关系一目了然。

4、5号机位:内反拍机位,三角形底边处在两个被摄对象之间的两个摄影机,靠近关系线向外拍摄。优点是可以拍摄单人接近正面的中、近、特写景别的镜头。人物形象不受干扰。

6、7号机位:侧面像机位,也就是我们常说的平行镜头机位。三角形底边上的两台摄影机的视轴互相平行、形成平行三角形布局。这种拍摄方式体现一种对等、客观的态势。

当底边上的两台内反拍摄影机的光轴与关系轴线重合时,形成主观的拍摄视角,画面中出现两个被摄对象正视镜头的形象。这两个机位叫做主观镜头机位,实际上是内反拍机位的变形。但是在实际应用中应该注意,主观镜头与内反拍镜头的表现效果有很大的不同。

只要不违反轴线规律，在三角形当中镜头的精确的角度、构图和景别等就会有无穷无尽的组合。上述几种机位的镜头理论上都可以成对组接，除内反拍和平行位置的组接因为视线交流比较别扭，不符合视觉习惯而较为少见外，其他方式都可灵活运用。例如常见的双人对话场景，就可以按照 1—2—3—2—3—4—5—1—2—3—1 的顺序来进行拍摄，同时还应注意三角形的机位设置只是一个起步，当然在实践中还要根据具体的情况加以变化。

为了方便记忆，可以简单记住三角形机位图中，一个大三角套着一个倒立的小三角，在两个三角形的顶点上都有一个机位。

第二节 越轴拍摄

越轴的影响

初学者经常会质疑电影中一些越轴镜头的合理性。其实对于越轴镜头的理解类似于足球比赛中对越位的判定，裁判对越位的判罚基于两个要素：一是球员处于越位位置，二是处于越位位置的球员在此位置获得利益。对于越轴镜头的判断也基于两个要素：一是是否越轴，二是是否对观众的理解造成困惑，例如使观众失去了连续的方向感等。两个要素都具备，关于是否越轴的讨论才有意义。

组接越轴镜头

摄影师在实际拍摄过程中经常会因为一时疏忽，拍到了互为越轴的一组镜头。例如拍摄主席台上发言人讲话的镜头，一会是面向左侧的特写，一会是面向右侧的中景。或者是记者采访路人的场景，前面的镜头是记者在画面左侧，后面的镜头是记者在画面的右侧。又或者是运动员跑步的场景，忽而向左跑，忽而向右跑。遇到这种情况，需要在后期剪辑时进行一些补救工作。主要有以下几种办法：

1. 在两个互为越轴的镜头中插入一个中性镜头作为阻隔，例如我们拍到的运动员向左和向右跑的两个镜头，无法直接连接在一起，那么可以考虑在中间插入一个中性镜头——也就是运动员向摄影机跑过来，或是跑向画面深处的镜头。因为这样的中性镜头中，人物沿着摄影机的光轴运动，或是视线和人物关系都是在画面纵深方向展开，所以没有明确的方向感，可以插在两个越轴镜头中间，阻隔或是削弱这两个镜头间的方向反差。在《黑客帝国》(*The Matrix*)中开场的一段中（图 5.7），女主角 Trinity 为了摆脱电脑人和警察的追逐，飞身越向另外一座楼的窗户时，前后镜头就是越轴关系，在中间做阻隔的就是一个模仿主观视角的中性镜头和一个她扑向观众的中性镜头。随后，银幕上的运动方向就发生了改

变,从原先的从左往右跑动,变成了从右往左。

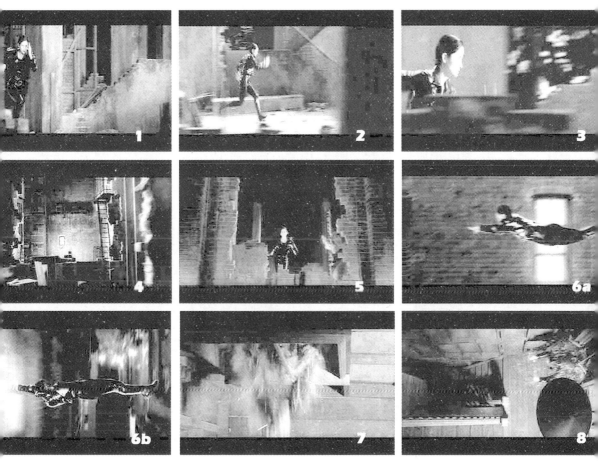

图　5.7

2. 利用插入性镜头(特写、空镜、切入、切出镜头)改变前后镜头方向,越过轴线。例如还是运动员的例子,我们可以插入运动员的面部特写、风景的空镜、旁观者的镜头等来削弱越轴的不适感,使前后互为越轴的镜头能够连在一起。

假如我们在学校教室的场景中建立了一条轴线,因为拍摄时没有注意拍到了一组互为越轴的镜头,而后期我们要组接这组互为越轴的镜头,但是在现场又忘了拍摄一些中性镜头。这时,我们可以使用拍摄到的学生笔记本或是其他的相关细节的特写镜头。当我们返回到主要的动作时,摄影机就可以越轴并且建立一种新的方向感。这种方法通常是剪辑过程中应对镜头连续性问题的权宜之计。

有时,如果第二个镜头本是越轴镜头,但是它的起幅较长而且没有非常明确的方向感的话,也可以使用这段起幅来当作插入性镜头。例如,第一个镜头拍人

在街道上从左往右走,第二个镜头可以从街道的建筑上摇下,然后大家发现第二个镜头中被摄者是从右往左走,实际上与第一个镜头形成越轴关系,但是只要第二个镜头的起幅时间够长,足够消除第一个镜头的方向感,这样的组接就是可以被接受的。

3. 我们还可以利用剧烈的动作本身来连接互为越轴的镜头。这种情况适用于画面以人物动作为主,而且前后的镜头的景别有一定的反差。因为强烈的动感有可能会使观众忽视越轴带来的不适感,同时动作本身也有利于观众辨别和维持方向感。

4. 理论上讲,其他一切可以模糊镜头方向感,吸引观众注意力的镜头和镜头元素都可能使前后互为越轴的镜头组接在一起。例如突如其来的巨大音响、音乐等。但是具体情况还应按照实际情况而定。

5. 此外,有些理论上认为是越轴关系的镜头也许并不会使观众感到太多迷惑。这类镜头就无须后期剪辑时伤脑筋了。比如空间坐标固定、明确、易被辨识的情况下(例如在狭小的空间里,或是有明确标识的街道上等);镜头当中的主体也不会被观众误认为其他人时。例如,被摄对象走在一条标识明确的街道上,前后镜头互为越轴关系但都有易于辨识的街灯、广告牌、红绿灯等,观众自然会根据这些空间坐标搞清楚被摄对象的运动并没有改变方向,而是摄影机的视点转换了。

其实轴线在处理多人对话场景拍摄时会起到非常重要的作用。在观众试图理解快速运动的物体之间的关系时,银幕方向问题看起来也会非常重要——例如在处理汽车追逐场景时——对于轴线规则的严格遵守将会对于恰当地安排镜头非常有利。

首先,连续性的剪辑对于组织电影画面来说并不是唯一的选择:其他的方法,比如动能的(利用动作能量连接镜头)、分析的(利用逻辑关系连接镜头)剪辑方法,或许会和严格的连续性剪辑有所冲突,但有时又的确是更好地解决问题的方法。

此外,今天的观众已极富视觉经验,他们可以相对轻松地看懂一些非传统的剪辑方式。请记住,在一些越轴镜头或是银幕方向相反的镜头组接中,我们更应重视动态的因素,在组织镜头时我们也可以有很多选择。

总之,越轴拍摄与否或是组接越轴镜头不应该拘泥于理论上的标准,应该以实际的感受和观众的接受为衡量的标准。

在实际拍摄过程中,为了后期剪辑的方便着想,摄影师应该有意识地在拍摄完成后拍摄一些中性镜头或插入性镜头,以便后期遇到越轴镜头时可以用来补救处理。

进行越轴拍摄

第一种情况,摄影机在拍摄中跨越轴线进入新的工作区。

在拍摄时,摄影机可以通过各种方式在运动拍摄中跨越轴线来形成一个新的轴线和新的工作区域。只要摄影机的拍摄不中断,观众的方向感就会保持连贯。这种情况下,通过摄影机从两个演员视线所形成的轴线的一侧移动到另一侧,尽管是右越轴拍摄,人们也不会混淆空间方位(图5.8)。

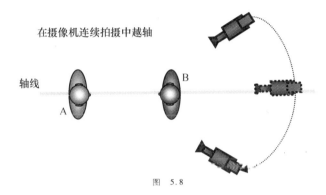

图 5.8

第二种情况,利用人物形体动作进行越轴拍摄和组接。

如果被摄人物有合理而且足够引人注目的形体动作,我们可以利用人物的动作来转换机位,甚至是两个互为越轴关系的机位,因为动作可以吸引观众注意力,并且前后镜头当中的连贯动作也有利于保持连贯的方向感(图5.9)。

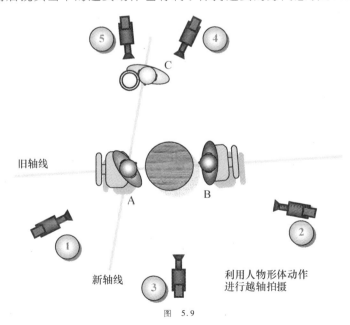

图 5.9

观众通过前后镜头中一个连贯的动作可以从容判断:我们现在是从什么角度在观察场景。我们以下面的场景来分析:A、B在对话,两个人有一条关系轴线,这时C进入场景,A、C之间要建立一条新的轴线。假设C是侍者,他向A递上账单。只要是在这个动作过程中切换,我们就很容易把针对旧轴线建立的机位1、2或3的镜头连接到机位4或5的镜头,而不必考虑轴线的问题,这里动作和轴线的作用实际上一样的,都是起到了一个维持方向感的作用。

第三种情况,在线越轴。

与中性镜头模糊的方向性有关,摄影机越靠近轴线,它越轴时就越难被发现,尤其是被摄者有吸引人注意的动作时(图5.10)。

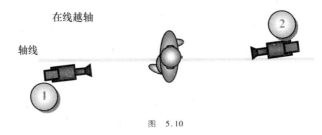

图 5.10

图中的机位1和机位2架设在靠近轴线的位置上,由于是分跨在轴线两侧,于是当这两个机位的画面剪辑在一起时就出现了银幕方向相反的问题。在六十年前人们尽量避免这种类型的场景,但是今天,观众可以毫无障碍地了解这种剪接方式中场景空间的布局。

当实际拍摄时,通常很少有必要要求通过非常精确的表演、非常有逻辑的分析来建立一个新的轴线。我们的基本的观念就是如果电影工作者有非常好的场面调度意识、对于场景的大局观,并且非常清楚他将要拍的和已经拍的镜头,那么他在镜头连续性方面将不会有大问题。

第四种情况,大场景或是简单场景中的越轴拍摄。

大场景中人们比较能够接受越轴的拍摄,例如我们先从看台的方向拍摄赛马的场景,接下来的镜头我们能从赛马场中间的草地上越过栅栏向看台方向拍摄,尽管前后镜头中赛马奔跑的方向有相反的变化,但是这并不会造成人们的误解。

再例如,我们拍摄演员在街道边的便道上运动,先是从街道对面距离演员较远的位置拍摄,我们看到演员在镜头中从左往右走,前景是街道上的车流,中景是演员,后景是演员所在一侧的街边小店,然后我们改变机位,到演员所在的街道一侧,在演员和街边店之间的位置拍摄演员运动,这时演员在镜头中从右往左走,前景是演员,中后景是车流和对面的街道。只要场景足够大,能够为演员的运动提供较多的参照物,这样的越轴镜头组接一般来说也不会引起观众的困惑。

又例如,在西部片中常见的场景:印第安人埋伏在画面后景的山上的制高

点,监视从画面右下方前景进入镜头向画面左侧运动的马车,接下来的镜头摄影机被安排在印第安人所处的位置或印第安人身后拍摄,马车在画面中的运动变成了从左向右。这样的越轴组接也很少会引起观众的误解。因为在这样的场景中,印第安人与马车之间的关系比马车运动形成的运动轴线更重要。

还有,我们从正面拍摄坐在剧院里的一对情侣,男演员在左,女演员在右,当下一个镜头从背后拍摄他们时,实际上两人的左右位置发生了改变,变成了男演员在右侧,女演员在左侧,两个人都是以背影出现在镜头前,这样事实上的越轴镜头也很少有人会提出异议。

下面的例子(图5.11)也是我们经常使用的越轴拍摄的例子,也不会造成什么辨识上的困难。但是在处理只有较少参照物的双人或多人对话时,应该注意不要随意越过视线轴线,这有可能会使对话过程的视线交流变得混乱。

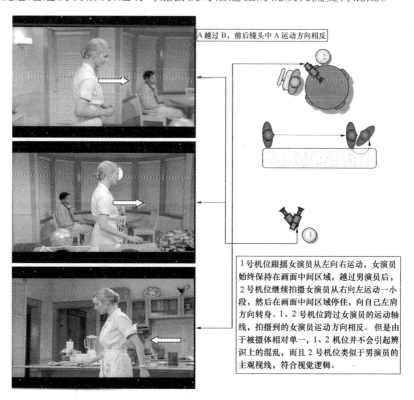

图 5.11

例如下面的对话(图5.12)开始发生在A、B之间,在机位1、2、3、4的镜头中,演员A都是从右向左看,演员B都是从左往右看,并在对话中保持这个视线的方向。

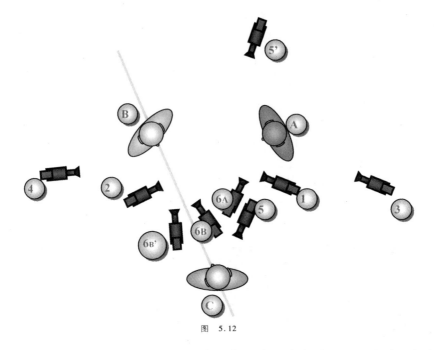

图 5.12

　　C 的出现,使 A、B、C 三人构成一个三角形,5 号机位或是更远点的 5′机位交代了演员 C 的出现,并且 C 在镜头中向自己的左肩方向,也就是向着镜头的右侧画外看。接下来的 5 号镜头的反拍镜头究竟是 6A 还是 6B,就取决于接下来是 A 还是 B 向 C 对话:

　　如果是 A 和 C 对话,那么就接 6A 机位镜头,演员 A 向自己的左肩方向、画右看。

　　如果是 B 和 C 对话,那么就接 6B 机位镜头,演员 B 向自己的右肩方向、画左看。

　　当对话由 A、B 之间转换为 A、C 或是 B、C 之间的时候,一定注意互为反拍的机位的位置,因为即使轻微的越轴,也有可能造成视线的错乱,这种场景中,因为越轴所造成的视线不衔接经常会让观众摸不着头脑。

　　例如当对话变成 B、C 之间进行时,正确的处理是当 5 号机位完成后,应该接入 6B 机位的镜头,在 5 号机位中,演员 C 向画面的右侧看向画外的 B,在 6B 机位中,演员 B 向画面的左侧看,B 和 C 的视线交流是正确的。

　　当机位 6B 越过 B 的视线轴线,而到达 6B′的位置时,尽管只是轻微的越轴,但是由于演员 B 的视线已经有了质的变化,在机位 6B′的镜头中他已经是在向画右的方向看去,而不是向画左,观众会误解 B 是在和演员 A 谈话,而不是和 C。除非 6B′镜头中有演员 B 由 A 向 C 转移视线的过程,否则会造成观众理解的困难。

　　所以在处理对话场景时,有时即便视线或是镜头的指向只有几度的偏差,也

会造成前后镜头衔接上的问题。在这种情况下拍摄必须特别注意轴线。

第三节　建立新轴线

有时出于场面调度、演员表演、灯光、布景等方面的考虑,需要摄影师进行越轴的拍摄,也就是说要建立一条新的轴线。

利用被摄对象的运动建立新轴线

利用被摄对象的运动改变原有的轴线,建立新的轴线,使原本越轴的机位符合新轴线要求(也就是用摄影机把被摄对象变化的动作过程记录下来)。如下图(图5.13),对话的两个演员中,A走动,B随之调整朝向,两人走到箭头所指的新位置后,建立了新的关系轴线。这样在旧轴线看来是互为越轴的机位1、2,在新轴线建立后都位于新轴线的同侧,成为合理的机位布局。在机位1中,先是B左A右,随着演员的走动,变为A左B右,机位2同样是A左B右,与机位1呼应。这种情况一般发生在机位2所指向的方向有导演想要表现的元素,例如机位2可以拍到与机位1不同的背景,或是机位2当中会有新的人物出现。这也是一种常见的、行之有效的场景调度的方法,它可以获得活跃的、富于变化的视觉感受。

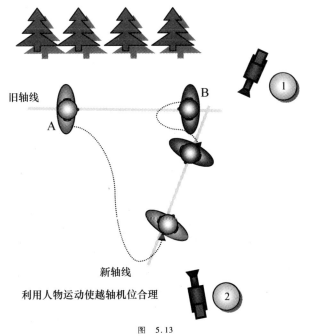

图　5.13

利用视线转移建立新的轴线

只有在一条新的轴线被建立时,摄影机才会被允许越过旧轴线。这里就是越过轴线的一种方法。在这个例子中(图5.14),旧的轴线建立在坐在桌子两端的A、B之间。然后第三个人C走近桌子,坐着的A把他的注意转向C,这个新的视线建立了一个新的轴线和与之相关的新的180度的机位区,就是我们图中所示的浅灰色半圆。

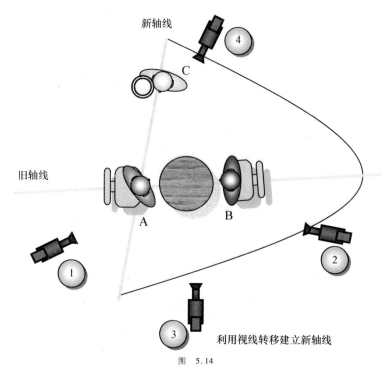

利用视线转移建立新轴线
图 5.14

新的轴线的建立通常基于镜头中的演员向新的人物转移注意力或是视线,这样一个枢纽镜头就把两条轴线的转变连接起来。那么选择哪个机位来拍摄枢纽镜头,则取决于下一步的考虑,也就是取决于新的工作区将要建立在新轴线的哪一侧。

一旦新的轴线建立,在A、C仍然保持视线交流的前提下,摄影机可以在新的180度机位区里任意跨越旧的轴线。你会注意到这个空间里仍然包含人物B。尽管在新的180度机位区许可的范围里,摄影机也不会在浅灰色区域的旧轴线以上部分(指新的工作区域里和旧的工作区不相交的那部分区域)里拍摄人物B,B下一次出现在镜头中时,摄影机的位置将会依照旧的轴线来进行设置,这个镜头被称作重建性镜头。传统的观点鼓励对旧轴线和相应机位的再次使

用,因为这样可以通过机位反复来巩固空间的方位感。一旦基本的机位模式建立后,重返旧轴线时就不必靠枢纽镜头来进行连接了,因为观众对于演员之间的空间关系已经有了一个基本的认识。

转换轴线往往在实践中被轻视或是被简化处理。拍摄计划安排好了后,所有的镜头都按照预先给定的角度来拍摄,甚至不可能按照对话的真正语言顺序来进行拍摄。最后,镜头被按照恰当的戏剧顺序剪辑在一起。在银幕上看轴线的转换会显得远比拍摄时的实际情况更复杂。

建立新轴线后的机位选择问题

让镜头中的某个演员自己离开旧的轴线,建立新的轴线,一般都会面临机位的选择问题。

这个例子中(图 5.15),旧轴线是在坐着的 A、B 之间建立的,摄影机工作区建立在两个人的一侧,也就是图中机位 1、2 所在的一侧。

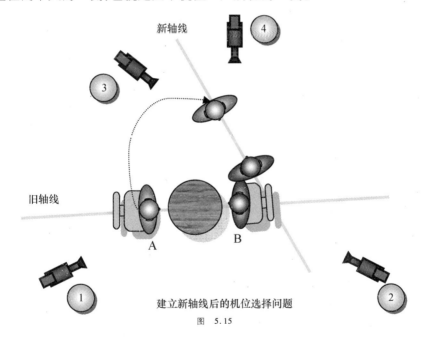

建立新轴线后的机位选择问题
图 5.15

然后,A 起身,越过轴线走到轴线另一侧的一个新位置,然后,A 重新建立和 B 的视线联系,这个新的轴线关系就建立了。

拍摄中要注意,表现 A 位置改变的那个镜头(可以是机位 1、2 拍摄的镜头或是机位 1、2 所在一侧的主机位位置拍摄的镜头)一定要让观众能够清楚地看到 A 的运动过程,从而重新建立新的方向感。

建立新轴线以后第一个要考虑的问题就是:下一个摄影机机位应该在新轴线的哪一边?

这里首先要看,是哪一个机位的镜头记录了 A 建立新轴线的运动过程,这个起到转折作用的机位我们称之为枢纽机位,这个机位拍到的 A 运动过程的镜头称之为枢纽镜头。而新的机位应该和枢纽机位保持在新轴线的同一侧。

也就是说,如果在机位 1 中,我们看到了 A 起身离座,走到新位置的过程,那么在新轴线建立后,下一个机位应该是和机位 1 保持在新轴线同侧的机位 3。

如果是在机位 2 中,我们看到了 A 走到新位置的过程,那么在建立新轴线后,我们就要选择与机位 2 保持在新轴线同侧的机位 4 来继续拍摄。

这样的机位连接有利于维持一个连贯的银幕方向感。

复合轴线

有时,三种类型的轴线并不只是单独存在。例如拍摄双人边走边说同向运动时,两人之间会有一条关系轴线,两个人共同的运动方向又形成一条运动轴线(图 5.16)。这时机位的架设应该遵守关系轴线,还是应该遵守运动轴线,这取决于前后镜头的景别。

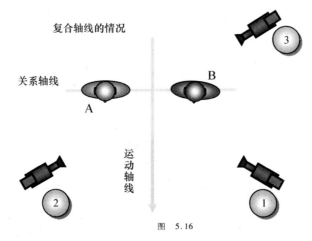

图 5.16

在小景别(近景)构图时,双人运动方向的参照物,也就是近景中的人物背景并不明显,所以我们一般都要以关系轴线为主,遵守关系轴线,越过运动轴线进行镜头的调度,保证前后镜头中人物的位置关系和朝向基本一致。

例如常见的汽车内的对话戏就同时存在双人关系轴线和共同的运动轴线。由于车辆狭小的空间限制,在拍摄时多采用两侧外反拍机位来拍摄以人为主的肩并肩关系的双人近景镜头。在这样的景别和构图条件下,标明双人共同运动方向的背景所占画面面积较小,所以当遵守双人关系轴线但越过动作轴线的两侧机位来回切换时,观众不太容易注意到车窗外运动方向的改变。但如果采用较为宽松的景别和构图方式,例如用位于两人之间的内反拍机位拍摄景别宽松的单人镜头,使车窗外背景所占面积较大,就有可能在机位来回切换时引发观众

对窗外运动方向不断变化的注意。

但在大景别(远景)构图时,双人运动的方向的参照物,也就是远景或是全景当中人物的背景比较明显,所以要考虑运动轴线为主进行镜头调度,这时就可以不顾关系轴线,针对运动轴线架设机位。

实际上,在一些动作场景中通常没有依靠双方的视线交流而建立起来的关系轴线,因此轴线应该取决于镜头中主体的主要运动方向。

如果一辆汽车追逐另一辆汽车,轴线就是两辆车行驶的路线。如图5.17所示,我们可以通过机位1、2来拍摄两车的追逐。

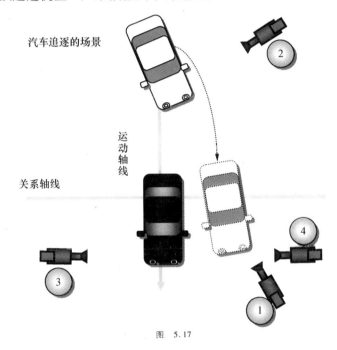

图 5.17

如果两辆车追成并排,就在两辆车之间形成了一条新的关系轴线。因为即使开车的人在镜头中不很明显,但是两辆车可以作为两个驾驶者和他们的视线的象征来进行"视线"的交流。这种特殊的情况出现在汽车、船只、飞机或者其他任何有人驾驶的交通工具上。

上图展示了两条轴线的情况。从运动线路的两侧拍摄的镜头(机位3和4)组接在一起将会得到一个相反的银幕方向,结果是车辆在机位3、4的镜头中向着不同的方向运动。然而在这样的动作场景中,关系轴线只是暂时临时凌驾于轴线规则之上。而运动轴线(行车方向)才是主要的拍摄依据。这种轴线复合的情况看起来好像并不多见,其实在很多场景中都会遇到这种情况,例如在对话场景中运动轴线和关系轴线同时存在也是一种非常普遍的现象,如果处理得好,不光是能够对场景中人物的关系交代得很清楚,同时也可以获得很多非常好的

视觉效果,并为影片或是节目带来节奏上的变化。

结论

 真正了解了银幕空间之后,你会发现轴线并不是帮助观众了解银幕空间的唯一手段,而且很多关于轴线的设想都是多余的。现代观众在感知空间关系上的能力已经远远超出了电影工作者的想象。很多影视工作者发展了很多打破传统连续性剪辑的叙事技巧来达到目的,并且观众也表示能够接受这种视觉风格。不同于有些激进的创作者,这些影视工作者并不反对连续性剪辑,并且他们的视觉手段比墨守成规的一派更灵活。

 在传统叙事技巧和新的手法之间,没有哪一种影视语言的风格可以凌驾于其他风格之上。如果你认为某种风格或是某几种风格的杂糅形式更适合你的作品,那你可以通过实践去检验一下。对于艺术来说,规则都是帮助我们摆脱束缚的,没有规则才是真正的规则。

Chapter 6 | 第六章
故事板

目前国内影视界对于故事板的使用尚不普遍,但在国外电影制作中,尤其在像好莱坞这样充分工业化、标准化的电影制作中,故事板是整个制作流程里必不可少的一个重要环节。电影场景中被组接在一起的镜头会形成叙事的视觉流,对这种视觉流的图形化的表达就是故事板。故事板的外形看起来很像是连环画。我们通过图画的方式来描绘每一个镜头涉及的外景、角色、道具,以及镜头的运动方式等,从而使电影故事在真正付诸拍摄之前就被视觉化地表现出来,在故事板图画的下面一般会有文字说明,包括对动作的介绍、对摄影机技巧、照明和其他基本信息的说明。

第一节 故事板的使用

故事板用来做什么

故事板对于电影制作的作用就像提纲对于写作的作用一样,它可以使导演把要表现的镜头和场景直观地显现出来。画一张简单的故事板草图是导演把文学剧本或是电影剧本视觉化的第一步。当剧本中的文字变成画面以故事板的形式表现出来后,我们可以很直观地检查导演的想法在银幕上是否可行。因此绘制故事板的程序可以帮助导演决定:镜头的顺序、演员的运动、摄影机的方向和灯光的方向。最重要的是,故事板描绘了故事如何从一个镜头发展到下一个镜头的那种流动感觉,就像我们真正看电影时所感觉到的一样。

一旦故事板绘制好,导演和摄影师就可以依据故事板来讨论和决定如何拍摄一些重要场景。一般来说,我们并不需要为整部电影绘制完整的故事板,而只是为那些有动作、有特殊效果、有复杂的摄影机运动的场景来重点绘制故事板。

在制片会议上,一幅故事板胜过千言万语。尽管你可以用语言尽力把一个场景描绘清楚,但是这样的描述也总会存在某些误解。但是如果你使用了故事板,就会使你的视觉化的或是戏剧化的想法表达起来更清楚、更容易。

故事板的直观形象

下面是惊悚片《心理医生》(*Shrink*)开场部分的故事板(图6.1)。每一个镜头画在一个框里,每一个画框都有简要的说明:关于场景、动作、摄影机角度、镜头景别、摄影机运动和剪辑要点,画框和画框之间通常用文字或是符号连接在一起形成镜头流的感觉。

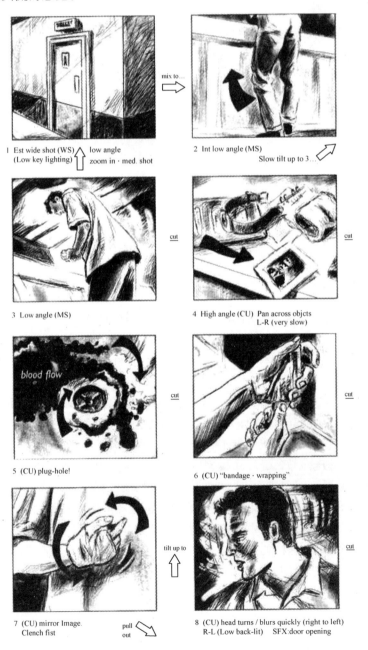

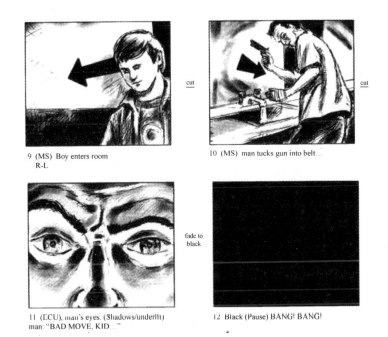

图 6.1 《心理医生》故事板图片

看了《心理医生》的故事板,我们可以试着描述这个故事板如果在银幕上表现出来会是什么效果。例如:电影的开场发生了什么事?叙事流是如何建立的?如果你来指导这场戏,你将会对故事板做哪些方面的改进?

使用故事板的场合

前期准备(拍摄前):

在这个阶段,导演和场景设计来讨论如何通过对场景和演员的布置来实现正确的观感。一个故事板绘制者将会参与进来,按照导演的叙述描绘故事板的草图,添加一些必要的细节并且对场景、摄影机和灯光设计等都有一个详细的描述。

导演将和摄影指导——也就是最终让电影呈现在银幕上的那个人——一起讨论每一个特殊的镜头以及场景的构图、摄影机位置、灯光和每个镜头必需的装备。

在剧组中,故事板是一个促进相互交流的有力工具,它提供了一个可供大家工作时参考的提纲。

中期(拍摄时):

当开始拍摄时,剧组每个人都会收到一份故事板,这样每个人都会明白拍摄每一个镜头时在布光、架设机位、演员走位等方面会有哪些要求。导演在现场可以以故事板为蓝本临时决定改变想法。这取决于这个故事板是否仅仅被当作是

一个拍摄的指导。

在特殊效果的场景中,可以使用电脑增加现场的背景并为画面添加画框,这样可以使演员明确知道他自己应该出现在画面中的什么位置、做出什么样的反应。遵循导演故事板的设计,演员可以表演得更加自信。

后期(拍摄完以后):

这个阶段中,故事板可以用来提醒哪些内容已被拍过,并且是以什么样的顺序来拍的。故事板被后期剪辑人员,尤其是那些剪辑特殊效果的工作人员用来确定应该在哪里进行精确的修剪以和其他的场景匹配。故事板可以成为一个保留原始创意的蓝图,并且为后期的改进提供一个框架。

第二节　故事板的绘制

有时导演希望为自己的电影绘制平面图、草图和故事板。因为画的都是自己的想法,所以绘画水平比较差也没有关系。斯蒂文·斯皮尔伯格为电影《夺宝奇兵2:魔域奇兵》(*Indiana Jones and the Temple of Doom*)所画的故事板就是在笔记本的纸页上绘制的非常简单的人形的线条草图,类似于下面的图6.2。这样的故事板虽然简陋,但是在交流时可以有效地表达出他的想法。

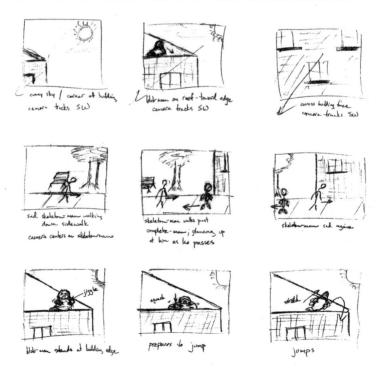

第六章
故事板

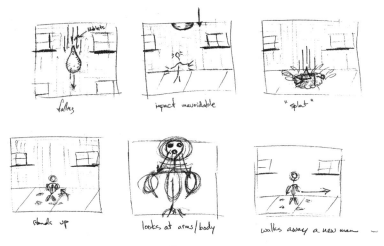

图 6.2

在绘制故事板时始终需要注意的是,故事板是被用来和剧组的其他成员进行关于镜头叙事的有效交流的。故事板的画面应该清楚简单,暗示运动方向的箭头应该粗大有效,文字说明要简洁。故事板的草图可以画在规范的表格里或白纸上,但是最终的故事板应该选用比较好的纸来画,并且注意要与你的影视作品的风格相匹配。

故事板的格式和表述方法

有很多不同的方法来呈现故事板,这取决于每幅画框的大小,也取决于绘制者的个人习惯(图6.3)。最常用的尺寸大约是每幅画面 10×15 厘米。有些人喜欢在较大的范围里作画,这样可以表现细节。大尺寸的故事板既可以直接使用,也可以在复印时缩成更方便的尺寸。

图 6.3

89

有些动画或广告公司为了让制作人员对基本剧情和镜头顺序有一个大体了解,就把故事板全部画出来钉在墙上,让所有人员都可以随时看到。但是这种形式不利于形成镜头连续运动的感觉和关于镜头的节奏感。所以有些剧组更喜欢采用把故事板画出来以后用活页装帧成连环画的形式,可以很方便地增删镜头,也可以随时翻看每个镜头的效果,而且有助于导演把握影片的整体节奏。

第三节　故事板的动态表现

对于摄影机技巧的说明

故事板最明显的缺点是它无法显示被摄体和摄影机的动作。像叠、淡入淡出这样的视觉效果也是依靠绘画者的说明,关于景深和焦距的操作在故事板中的表现多数也都有赖于具体的说明。最直接的解决办法是利用简单的文字、符号或图案来描述故事板画不出来的运动性内容。有些故事板绘制者喜欢先画出大幅的画面,然后和导演、摄影一起选定取景范围,这种处理方法可以用来表现动态的构图效果。

一般来说,对于摇、移、升降、推拉、摇臂等动态镜头的最简单的表现手法可以是这样:画出动态镜头的起幅和落幅两个画面,中间加上表明关系的箭头和必要的文字说明。

摇镜头和移动镜头

表现摇镜头或是持续移动的滑轨镜头的主要方法有:

- 画出一个超常规的长条画框,描绘出镜头中人物完整的运动路线(图6.4)。
- 在长条画框中画出起幅落幅的镜头框,明确镜头的取景状况。
- 在长条画框中利用透视感的改变来凸现摇镜头的感觉。
- 两个相邻的画框,利用画框的透视感的改变和必要的文字说明来表现摇镜头(图6.5)。
- 利用箭头和文字说明来显示摇镜头或是滑轨镜头的感觉(图6.6)。

第六章
故事板

图 6.4

视听语言的语法

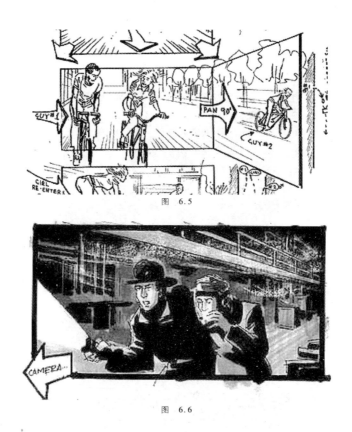

图 6.5

图 6.6

摄影车(升降)镜头和推拉镜头

在动画片的制作过程中,人们有可能采用在大画幅中圈出一小部分的方式来从全景中得到中景或特写等较紧凑的景别的方式,从而在有限的画面里获得最多的镜头数量。这种方法在故事板的绘制中也经常被使用(图6.7)。如果

图 6.7

图 6.8

采用箭头辅助说明就会形成如图 6.8 那样的摄影车移动或是推拉的效果。图 6.8 是常见的表示推镜头的方法,在画面四角添加向内的箭头。有时还画出落幅的画框。

下面也是常见的表示摄影机向前移动的方法,注意画面(图 6.9)角上箭头的使用。

图 6.9

为了表示摄影车移动的方向,或者是镜头的推或拉,我们用箭头来连接两个相关的画框(图 6.10)。这就表现出了通过摄影机连续运动所形成的景别变化,有别于通过切的方式形成的景别改变。

视听语言的语法

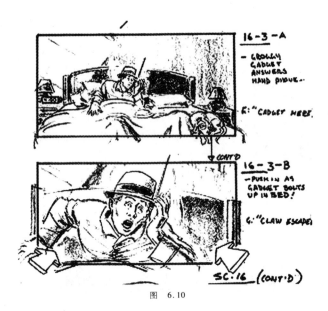

图 6.10

图 6.11 是以另外一种方式来表示在同一视轴上的切换、移动或是推拉——把画面中的人物形象画两次,而且需要附加文字说明。这种附加画框的表现手法的优点在于特写镜头的效果传达得非常到位。

图 6.11

镜头间的转换

我们可以用 1a、1b、2、3a、3b、4 等形式表示镜头的标号,数字代表镜头的序号,而 a、b、c、d 等英文字母则代表同一个镜头的不同部分,例如用 1a 代表第一个镜头的第一个部分,1b 代表第一个镜头的第二个部分。1a、1b 都是镜头 1 的一个组成部分。

镜头间的转换,切可以不做特殊的标记,叠、淡入淡出等可以用简单的文字或是符号表明。

摇臂镜头

摇臂镜头的故事板形式往往会因为运动路线复杂而比较难以表现。这是用摇臂拍摄的整个片段(图 6.12)。尽管我们用了两个画格来表现,但实际上这是一个单独的、连续不间断的镜头,注意箭头的连接和指示作用。

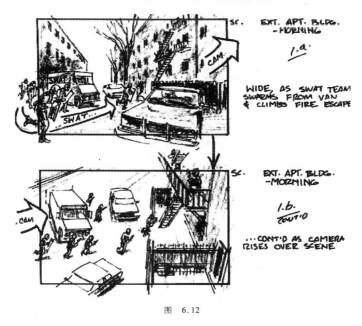

图 6.12

下面是摇臂镜头故事板的又一个实例(图 6.13)

视听语言的语法

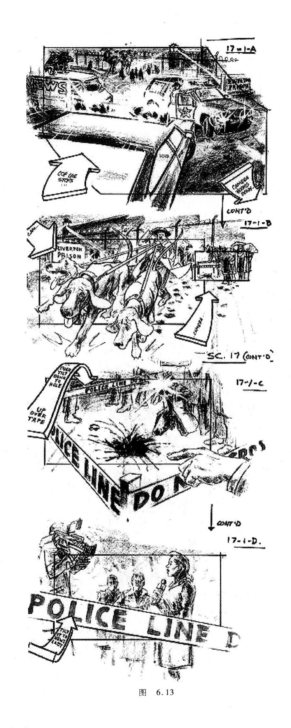

图 6.13

故事板的简化表达

故事板的绘制可繁复、可简化,复杂的可利用 3D 软件绘制动态的故事板,

简化的可以是寥寥几笔来勾勒场景画面。但无论繁简,故事板表达的关键在于对场景的物理性状和其间发生的动作做出清楚的交代。也就是说,故事板的成功与否,并非由绘画是否精美和复杂所决定,而是取决于绘制者对摄影机和被摄体运动过程的描述是否清楚。

为了达到这个目的,导演可以使用标明运动状态的箭头、简要的文字说明、平面俯瞰的场景草图等辅助手段来简化故事板的绘制。其中箭头用来帮助理解摄影机或演员运动的方向,而透视感强烈的立体画风的箭头甚至可以间接表达出运动的速度感;文字说明用来交代演员的台词,表演时应注意的要点,服装、化妆、道具、照明和音响等环节的相关信息等;通过平面俯瞰图,我们可以直观地看到摄影机和演员的位置、运动的路线和方向以及两者之间的关系。这些辅助手段的运用,可以帮助缺乏美术功底的导演和摄影师绘制一些看起来虽不精美,但比较实用的故事板。

Chapter 7 | 第七章
景物动作的拍摄与组接

景物动作镜头[1]，其概念基本等同于空镜头，但是传统意义上的空镜头是指没有人物只有景物的镜头，景物动作镜头这一概念并不强调画面中没有人物。那些镜头内有人物，但人物不是主要的被摄对象，不占画面的主体，画面中没有要突出表现的人物动作，也不依据人物动作进行剪辑的镜头，都可以归入景物动作镜头的范围里。

在电影中，景物动作镜头一般具有介绍基本的时空信息的作用，它可以独立承担基本的叙事功能。概括说来，景物动作镜头可以通过形象的画面唤起观众的联想；借景抒情，从而烘托和揭示人物的内心世界与感情变化；配合音乐、音响等元素表现氛围、情绪；通过镜头的长度和动态调节电影的节奏。这些都是景物动作镜头可能达到的叙事效果。

第一节　景物动作镜头

对于电视节目来说，景物动作镜头有着不可替代的作用，它可以配合解说词，与解说词构成较松散的声画结构，对于一些特定题材或是特定类型的电视节目来说，景物动作镜头的比重更是达到百分之五十以上，例如建筑类节目、风光类节目、抒情性的电视散文节目等。

一些基本的经典力学原理为影视艺术的视觉语言表达提供了必要的规则，它们也成为景物动作镜头拍摄和组接的依据。

影视艺术创作在虚拟运动过程当中也需遵守这样的物理规则才能使虚拟的运动感变得尽量贴近物理现实。这就形成了我们在画面剪辑时经常提到的人物动作处理和景物动作（不以人物为主的镜头）处理的若干规则的最主要的基础。这些规则在不同的剪辑学体系中有不同的表述，但是万变不离其宗：除非有特定的风格要求或是剧情要求，镜头的组接应该对动能的产生、延续、转化和消失有明确的交代。人物动作组接时的动作点原理、景物动作组接时的动静相接的原

[1] 景物动作镜头概念由傅正义先生在《实用影视剪辑技巧》（中央编译出版社，1994年）一书提出，以此概念为基础的知识点在影视创作中已经成为通识，本章主要内容参考该书的相关章节并沿用傅正义先生的一些基本概念。

理都是在演绎这个能量守恒的基础法则。

固定性镜头与运动性镜头

固定性镜头(静):指镜头框定画面的真实空间坐标和透视关系不变;也就是摄影机镜头圈定的范围不变(包括画面面积和方向的变化)。我们称之为"静态镜头"。

运动性镜头(动):指画面圈定的真实空间的坐标和透视关系发生了变化。我们称之为"动态镜头"(推、拉、摇、移等)。运动性镜头的叙事功能包括:交代事件发生的场景,带领观众进入情境;勾连两个空间;强调重点;突出新的信息量;摇臂镜头对于物体或是场景的多个立面的表现等。

静态物体和动态物体

拍摄动态物体要注意动态匹配,拍摄静态物体时注意镜头的自身的动态匹配,同时兼顾镜头之间的叙事逻辑。静态物体和动态物体有时没有绝对的区分,任何静态物体也都蕴涵有动态的因素,关键看我们能否发现。

一般来说,即使是拍摄纯静态的事物,如建筑物,也应该注意寻找动态性因素,比如,让镜头动起来,利用摇臂、广角等加强动感;表现建筑物接收到的一天,甚至一年之内的光线变化情况;甚至是人为创造的动态性因素,利用人物的走动路线揭示建筑物的空间走向,或是利用人物的活动来阐释建筑物的功能。总之,无论是拍摄静态事物还是动态事物,都应该善于发现和创造动态性因素。

固定与运动镜头之间的组接可以分为以下几类:静态镜头与静态镜头的衔接;动态镜头与动态镜头的衔接;静态、动态镜头的相互杂接。

我们在分析这些类型的镜头的组接时应该注意:以下分析都是从单纯视觉感受的角度来进行的,我们并不否认因为剧作的或是节目的要求,有时视觉上有瑕疵的镜头连接也是非常有价值的。

第二节 静态镜头的拍摄与组接

固定性镜头之间的组接(静接静):由于固定性镜头的画面本身不运动。组接时应采取画面的被摄体动作和造型因素相结合的方法进行镜头组接。固定性镜头的组接可以按照前后镜头自身的动态和被摄体的动态分为以下四类,下表中用×来代表静态,用√来代表动态。

视听语言的语法

序号	前一个镜头		后一个镜头	
	被摄体	镜头	被摄体	镜头
1	×	×	×	×
2	√	×	√	×
3	√	×	×	×
4	×	×	√	×

1. 前后两个镜头的被摄体都不动，镜头也都不运动。

这种固定性镜头的组接可根据剧情内容选定组接点，以画面造型、时空因素来取舍长度。例如我们在用静态镜头拍摄村庄、城市中的建筑等静态化的被摄体时经常会遇到这种情况，因为不涉及机位和镜头的变化，所以主要的问题就在于如何依据创作意图来进行拍摄视角的选取和前后镜头内容上的逻辑关联。

2. 前后两个镜头被摄体在动，镜头不动。

这种类型如果前后镜头中的运动被摄体是同一个或是同一组物体，在处理时应注意拍摄前后镜头时动作的速度和方向的匹配，类似于人物动作的剪接。

如果不是同一被摄体，也应注意镜头中运动体的速度和动感衔接。可以根据上下镜头中被摄体动作衔接的连续性，结合造型因素的匹配选择剪接点剪接。

例如在街道上拍摄车流，就应注意前后镜头中车辆运动的动感匹配问题，并根据片子或是节目的具体要求来决定是否应该遵守轴线（是否要保持连贯清晰的运动方向），并应该遵守什么样的轴线来拍摄。有时我们在后期剪辑时会遇到：第一个镜头拍摄车流，第二个镜头拍摄飞机起飞，就应该注意前后被摄体的动态、速度匹配。

3. 第一个镜头是被摄体动、镜头不动，下个镜头被摄体、镜头都不动。

这种固定性镜头的组接应在第一个镜头内被摄体动作完成后（或是被摄体出画后）切换，与下个固定镜头内不动的被摄体相接。在拍摄时则要求摄影无论后期需要与否都应该尽量捕捉到第一个镜头中被摄体动态趋向于静止的过程。

例如拍摄一只鸽子从远处飞来落到屋檐上的过程，第一个固定镜头远景中，鸽子飞过来停在屋檐上，第二个固定镜头，鸽子静静地站在屋檐上的近景。又例如静止镜头中一辆汽车在镜头前停下，第二个静止镜头中汽车已经停止。上述两例中前后镜头拍摄的是同一个被摄体。如果是不同的被摄体，例如前一个固定镜头拍摄一群鸽子飞翔，后一个固定镜头拍摄檐上的茅草。这时也应该注意等到鸽子的飞翔趋向于静止，例如鸽子在画面中变成大远景或是鸽子飞出画时，再接入下一个静态镜头。在拍摄鸽子飞翔时应注意即使是拍摄同一个物体，不同的景别带给我们的动感也是不一样的，如鸽子从画面中快速掠过的特写镜头和大远景中仿佛小黑点一样的鸽群的飞翔，带给我们的动感是有差别的，这时就

应按照前后镜头中的被摄体动态来判断是否匹配。

4．第一个镜头被摄体、镜头都不动，下个镜头被摄体动、镜头不动。

这种固定性镜头的拍摄是第一个镜头的被摄体根据创作意图拍一定的长度再与下一个镜头的被摄体动作相接，而下一个镜头的被摄体动作则最好从启动时或是入画时切用。例如，第一个静止镜头是村庄局部特写或是村庄全景，第二个静止镜头是马车从画外驶入画面。这里应注意运用声音，马车的声音可以在第一个画面的末尾就先进入，连贯的马蹄声可以使画面连接顺畅。声音层面中连贯的音响可以使画面的连接更平滑，有时甚至可以使本来看起来不流畅的画面组接被人们所接受。这个例子中还应注意第二个镜头中马车如果是在长焦镜头中以较宽松的景别朝向或是远离镜头作运动的话，那它的动感并不是很强烈，在连接时可以更加自由一些。

第三节　动态镜头的拍摄与组接

运动性镜头之间的组接（动接动）：由于运动性镜头在拍摄时摄影机机位或是镜头圈定的画面空间范围都在运动，组接时可采取镜头动作与被摄体动作相结合来考虑的方法进行镜头组接。

序号	前一个镜头		后一个镜头	
	被摄体	镜头	被摄体	镜头
1	√	√	√	√
2	×	√	×	√
3	×	√	√	√
4	√	√	×	√

1．前后镜头被摄体、镜头都在动。

这种运动性镜头的组接，首先应根据前后镜头内被摄体的动作进行有机衔接，再结合镜头运动的方向、速度、景别以及构图、色彩等选择剪接点，要在动中组接。例如，前一个镜头跟随拍摄越野车飞奔，后一个摇臂镜头拍摄热气球腾空而起，这时就应注意首先要结合运动方向、速度、景别等因素来考虑画面内越野车的动感和热气球的动感是否匹配，然后考虑两个镜头的运动态势是否匹配，也就是跟随镜头和摇臂镜头的运动感觉是否匹配，尽量在运动中切换以保持连续的运动感。这里应注意一般情况下避免出现某种镜头运动形式的往复或是重复，例如前一个镜头是左摇右，第二个是右摇左，第三个镜头是左摇右；例如连续四五个拉镜头或是三四个摇镜头等。当然，具体的效果还要在实践中去看，这并不是一个绝对的规则。

视听语言的语法

2. 前后镜头被摄体不动,镜头动。

这种镜头的拍摄多发生在拍摄建筑物时。这种运动性镜头的组接应根据前后镜头运动速度的快慢,结合画面造型的特征选择剪接点。但要注意,前后镜头间的剪接点要在镜头运动中切入切出,或者是镜头动作静止后。例如:Discovery 频道制作的纪录片《赤道》(Flight Over the Equator)中,用三个运动性镜头拍摄纪念碑或是建筑物,第一个镜头是由纪念碑细部拉出至全景静止,第二个镜头是纪念碑全景右摇左,然后第三个镜头是碑文特写左摇右。这里就应注意有两种选择:

一是在镜头运动过程中切换镜头,第一个镜头拉出,还未到全景静止时切入第二镜头,第二个镜头已经是在摇的过程中了,然后未等到落幅,切入已经开始摇起来的第三个镜头。这样的组接速度较快。

第二种选择是,所有的镜头都保留完整清晰的起幅和落幅,前一个镜头运动结束后,后一个镜头从静止开始摇,依次类推,这样的组接较为平稳。

在法国纪录片《世界建筑》中,"芝加哥会堂"开篇两个镜头,第一个是运动广角镜头大仰角移摄静态建筑,然后切入第二个镜头,第二个镜头是运动镜头跟随行驶在高架线上的地铁列车摇摄芝加哥会堂外景。动态拍摄可以使较为单调的视觉对象变得引人注意。同时要注意运动镜头拍摄静态被摄体时,可以为镜头找寻合理的动起来的依据,跟随地铁等运动物体摇摄建筑物,就使得这个摇镜头变得自然合理,在不知不觉中又交代了建筑物所处的环境特征。

3. 前一个镜头被摄体不动,镜头动,后一个镜头被摄体、镜头都在动。

这种运动性镜头的组接应以下一个镜头的被摄体动作为主,在被摄体动作开始动时(或是在动中)切入,同时结合前、后两个镜头运动速度的快慢有机衔接。这里,因为前一个镜头被摄体不动,所以应以镜头动作为主。例如,第一个镜头航拍大地,第二个镜头是斑马奔跑的中景移动镜头。这里应注意第二个镜头中斑马的奔跑动作,应在斑马动的过程中切入第二个镜头,同时考虑第一个航拍镜头的动感和第二个移动镜头的动感是否匹配。一般来说,像这样的例子还可以考虑采用特技手段,如慢动作镜头或是抽帧的处理方法来夸张或是打乱动感,或者是依靠第二个镜头突然出现的巨大音响、音乐等吸引人们注意的听觉元素,可以使本不易匹配的镜头连接后看起来更顺畅。

4. 前一个镜头被摄体、镜头都在动,后一个镜头被摄体不动,镜头动。

这个例子同上例刚好相反,这种运动性镜头的组接要在第一个镜头内被摄体动作完成后(或是动作中)切换,再结合前后镜头运动速度快慢及画面造型特征来有机地组接。例如,第一个动态镜头是摇臂从高降低拍摄汽车驶近停止,第二个动态镜头摇臂环绕已经停下来的汽车半圈。第一个镜头拍摄汽车驶近但并未停止,然后切入第二个镜头已经运动起来拍摄静态的汽车;或是第一个镜头拍

摄汽车驶近逐渐停止,然后切入第二个镜头开始运动起来。

第四节 动静镜头相互杂接

固定性镜头与运动性镜头的组接(静接动、动接静):剪时根据被摄体动作与镜头动来进行选择。

序号	第一个镜头		第二个镜头	
	被摄体	镜头	被摄体	镜头
1	×	×	√	√
2	√	√	×	×
3	×	√	√	×
4	√	×	×	√
5	√	√	√	×
6	√	×	√	√
7	×	×	×	√
8	×	√	×	×

1. 前一个镜头被摄体、镜头都不动,后一个镜头被摄体、镜头都在动。

这种镜头的剪辑应以下个镜头内被摄体动作启动时为剪接点。第二个镜头出现时一般伴随有巨大的音响,有启动感和出发感。

例如,前一个镜头特写平静的赛道,后景中是静静等待的观众,后一个镜头是全景,赛车出发,摇镜头拍摄或是移动镜头跟拍,这个例子在拍摄和剪辑时就应该注意交代清楚第二个镜头内被摄体动作的启动过程。

2. 前一个镜头被摄体、镜头都在动,后一个镜头被摄体、镜头都不动。

这种形式的剪接应以前一个镜头内被摄体动作及镜头动作完成后切换,再与后一个固定性镜头相连接。如果第一个镜头中的运动没有结束感,则应考虑第二个镜头中使用巨大的音响,或全程有音乐包装。此例与上例相反。

3. 前一个镜头被摄体不动,镜头动,后一个镜头被摄体动,镜头不动。

例如第一个镜头是摇摄古城堡全景,第二个镜头是马车向着镜头走进城堡大门的剪影。这种形式的剪接可以有两种方法:一是第一个镜头的镜头动作停止后,再接下个镜头的被摄体动作,下个镜头要在被摄体动作启动时进入。二是第一个镜头的镜头动作停止前(仍在运动中)切换,连接下个镜头的被摄体动作,这个被摄体动作在动中切入。这两种方法都要注意被摄体动作要与镜头动作相匹配。这种情况,一般还会辅助有声音(音响、音乐)的连接,使镜头组接顺畅。

4. 第一个镜头被摄体动,镜头不动,第二个镜头被摄体不动,镜头动。

这是前面例子的相反情况,原则与前一个例子的处理原则是一致的。这种形式的镜头拍摄和组接也有两种方法,第一种方法是:在第一个镜头内被摄体动作完成(或是趋向于静止)后切换,再接入下个镜头的由静止开始运动的镜头动作。第二种剪法是:在动中剪,第一个镜头被摄体动作仍在进行,下一个镜头的动作也在动中剪。

5. 第一个镜头被摄体、镜头都在动,第二个镜头被摄体动,镜头不动。

例如第一个动态镜头移动拍摄汽车行驶,第二个静止镜头是拍摄汽车转过山脚向镜头驶过来。这种类型的镜头在拍摄时就应注意前后镜头中的运动体的动感匹配问题,如果所拍是同一个被摄体还较容易处理,如果前后两个镜头所拍的是不同的被摄体,如第一个镜头是移动拍摄运动的汽车,第二个镜头是静态镜头拍摄运动的自行车,就更应注意选取合适的景别和镜头运动速度来使前后两个镜头的动感匹配。这种形式的组接应根据上下镜头中被摄体动作的匹配,并结合第一个动态镜头运动速度快慢,或在第一个镜头运动停止后,与第二个固定镜头进行组接。

6. 第一个镜头被摄体动,镜头不动,第二个镜头被摄体、镜头都在动。

这个例子与前一个例子相反,这种形式的镜头组接应根据上下镜头中,被摄体动作的匹配,再结合下个镜头动作运动速度的快慢有机地进行组接。例如第一个镜头是静止镜头拍摄过山车掠过画面,第二个镜头跟着过山车一起动起来,或者是模拟过山车主观视点的镜头。

7. 第一个镜头被摄体、镜头都不动,下个镜头被摄体不动,镜头动。

这种形式的组接应根据剧情,在第一个镜头持续一定长度后,再接下个镜头,下个镜头运动要从启动时启用。

例如第一个镜头是固定镜头拍摄学校的教学楼局部特写,第二个镜头是摇镜头拍摄教学楼全景。例如《世界建筑》之"芝加哥会堂"中,第一个是固定镜头广角仰拍会堂,重点强调占画面面积三分之二以上的基石部分的坚实感觉,第二个镜头是一个上摇下镜头拍摄从大楼顶端到基石的部分,再一次强调基石部分相对于建筑整体的坚实感觉。

又例如第一个镜头是木雕作品的静态特写镜头,第二个镜头是推镜头从木雕的全景推到某个局部的特写。这种类型多见于带点悬念色彩的特写开场,然后逐渐开始全景式整体的描述。

8. 第一个镜头被摄体不动,镜头动,第二个镜头被摄体、镜头都不动。

这种形式的组接,应以第一个镜头本身的运动停止后(或是趋向于静止)切换,再接下一个固定镜头。例如拍摄静态物体时推拉镜头接固定镜头,摇镜头接固定镜头。

例如第一个镜头摇摄村庄全景,第二个镜头是固定镜头拍摄村庄的局部。这种类型在日常拍摄和镜头叙事中非常多见,开场的第一个动态镜头的运动感有助于使观众迅速进入叙事氛围。第二个静态镜头则预示着将要展开对某些细节的强调,最好和前一个镜头形成足够的景别差。而且一般来说,前后镜头如果有部分重复的内容出现或是具有某些相同的属性,将有利于观众的识别。

第五节　影响镜头动态组接的因素

景物动作镜头组接的简化公式

前面第二节至第四节中共讨论了 16 种类型景物动作镜头的组接模式,为简便记忆,我们可以引入两个概念:一是面积比,二是速度差。

面积比 = 被摄体面积/镜头面积,值越大,动能越大,最大为 1。

速度差 = 被摄体速度 - 镜头速度,速度差 0 时,是静止。差的绝对值越大,动能越大。

一个公式:

镜头动能 = 速度差的绝对值 × 面积比(注意当速度差为零时,也应该注意被摄体自身的动能,例如一棵树在画面中间摇摆,它相对于镜头没有发生位移,所以应该注意树自身动作的剧烈与否)

凭借这个公式我们可以对景物动作镜头的拍摄和组接做出基本的判断。

声音元素对于景物动作拍摄与组接的影响

上面所涉及的景物动作镜头拍摄与组接的处理还都只是根据视觉感受来进行判断,我们知道在具体的创作过程中,很少进行单独的画面拼接,一般都伴随有声音层面的考虑在里面,例如在组接一组动静镜头时,还要考虑音乐、音响、人声语言(解说词)的连接。其实有了语言、音乐、音响之后往往会对画面的连接产生非常大的影响,有时甚至会使本已连接好的镜头组有一个非常大的改观。

人声语言

人声语言会对画面的连接有强烈的逻辑关系提示作用,使镜头组接中本来就有的视觉瑕疵被忽略过去。但必须注意人声语言对于画面的作用一定要适度,一旦画面沦为人声语言的附庸,例如以解说词为主要叙事元素的电视纪录片中,影视语言就失去了自身的艺术特性。

音乐

音乐具有非常强烈的艺术独立性,即使进入到视听语言的组合中也仍然保持着强烈的艺术个性,音乐的节奏感不仅不会被视觉画面所同化,反而会对视觉

画面的组接起到一个非常好的调整节奏的作用。这也是为什么很多纪录片中一涉及风格杂糅的视觉材料片断（例如黑白照片、黑白影像资料与近期拍摄资料相连接）时，就会使用音乐来形成节奏、进行段落包装的主要原因。完整的音乐旋律有很强的节奏感和整体性，对于一个视觉连接性较差的段落有着重要的修饰和连接作用。

音响

音响也是如此，顺畅连贯的自然音响也有助于提升镜头连接的顺畅感觉。所以无论是前期拍摄还是后期剪辑，无论是导演、编导还是摄影、摄像都应该注意在关注画面的同时保持对声音的敏感，并且有意识地捕捉声音细节，甚至利用某些声音细节来形成视觉段落的线索。

叙事逻辑对景物动作拍摄与组接的影响

有时观众的注意力并不全在镜头组接，而是在其叙事手法上，你对一个建筑物的部分上下左右地摇，尽管镜头四平八稳，但是观众会对你的叙事逻辑发生疑问：你想说明什么？你为什么反复强调这个部分？这个部分有什么问题？

所以镜头动静衔接还应注意叙事的技巧，讲究画面内容的逻辑关系。所以景物镜头拍摄的组接，要注意镜头推拉摇移的内在合理性，你从一个大门的全景推摇到半扇门，尽管镜头视觉上的速度节奏都没问题，但是观众看了还是不舒服，因为不知道你是怎么想的，除非你有叙事上的依据，例如这半边门有文章。

有时叙事逻辑会使本来连接得并不舒服的两个镜头变得顺滑起来，至少视觉上的跳跃感不那么强烈了。

景物动作连接的特技处理

景物动作的连接除了直接的切换以外，还可以运用很多的特技转换手段。常见的有叠、淡入淡出等，此外还有划像、旋转、翻页等。这里应该注意的是特技手段的主要作用是：遮盖原有的镜头连接处因为动态不匹配产生的不顺畅感；产生新的镜头连接节奏和情绪。特技转换并不是万能的解决办法，为了回避或是消极解决动态匹配的问题，而采用一叠到底的处理方式在今天的电视节目制作中大量存在，这种过分依赖特级转换的处理方法是导致电视节目节奏单调化的一个重要原因，所以应该注意要合理地使用特技转换手段。

除了在镜头与镜头之间采用特技转换手段外，还可以通过对某一段镜头作特效处理的方法来使镜头的视觉感受形成一定的风格，从而使景物动作的连接显得顺畅。常见的镜头特效处理手法有慢动作、抽帧、旧电影风格、模糊、亮化、暗化、色彩调整等。

第七章
景物动作的拍摄与组接

景物动作连接的特殊情况

　　景物动作连接首先要考虑的是镜头运动以及被摄体动态的前后匹配,所以涉及大量的镜头动态的判断,有时特殊的镜头效果和拍摄方式可能会造成我们对镜头动态的误读。

　　例如,长焦镜头跟焦拍摄被摄体纵深运动时,画面中的被摄体向着镜头或是背离镜头运动很长时间也很难发生大的形态变化,这时虽然镜头当中有运动存在,但是动感相对较弱。

　　又例如,被摄体和摄影机同步运动——摄影机在汽车上拍摄街道上同步运动的自行车,这类镜头也有较明显的运动发生,但是也是比较趋向于静态的镜头,因为主要的被摄体——自行车和骑车人与摄影机取景范围保持相对坐标不变,只是背景变化。又如在汽车上拍摄司机,更加趋向静止,因为运动坐标——车窗外的街道——更加不明显。所以这些镜头从动态上看都是类似于静止镜头的。

　　遮挡转场,利用某个物体突然充满画面,然后消失,可以接到下一个画面(一般是静态)。遮挡过程可以是在第一个镜头的尾部,或是在第二个镜头的头部,为了遮挡的效果更好,遮挡的过程一般都是发生在长焦或是特写镜头里。图7.1 选自 Discovery 纪录片《拜占庭帝国》(*Byzantium-The Lost Empire*),第二个镜头开始处的遮挡,有效地消除了镜头切换可能带来的不流畅感。

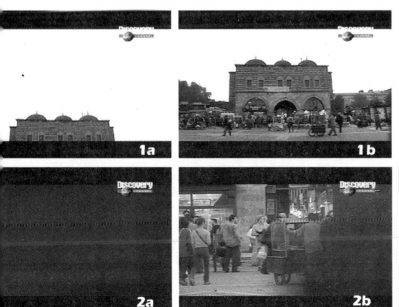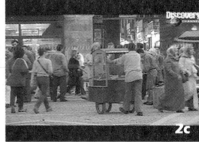

图　7.1

当被摄体进行出画入画的运动时,完全的出画入画类似于静态镜头的组接,不完全的出画入画类似于动态镜头的组接。

当被摄体做纵深运动时,长焦镜头中的动作动能偏小,广角镜头纵深运动动能偏大。

如果对前后镜头的连接实在没有什么考虑,一般情况下,处理动静镜头的连接时,第二个镜头如果有足够吸引注意力的动态因素(强烈的动作、有趣的事等),则可以让观众很快忽略镜头连接的问题。

虽然景物动作连接有比较复杂的分类,但是真正指导这类镜头拍摄和剪辑的原则却很简单:就是强调前后镜头的动态匹配。真正在实际操作中,最终检验这些拍摄和组接效果的是观众的眼睛,而不是那些分类和规则,分类和规则不过是我们方便工作而采用的一些辅助性的工具而已。

本章总结这些景物镜头动静相接的类型不只是用来指导后期剪辑工作,而且也应该被前期的摄影工作人员所掌握,这样才可以拍出符合组接规律的镜头组,为后期的剪辑工作打好基础。

Chapter 8 | 第八章
出画入画

出画入画是指被摄体在前后镜头中,有走出镜头和走入镜头的过程。出画入画是视听语言中非常有价值的一种手法。很多空间的转换和时间的压缩都是靠出画入画的方式来实现的。

使用这种方法时,第一个镜头中的运动着的被摄对象完全或是部分地离开镜头,走出摄影机画框。再从画框外进入或是部分已经出现于第二个镜头。所以第二个镜头可以有两种选择:被摄对象再进入时,可以从第一个镜头走出方向的相对一侧进入镜头,或者被摄对象已经位于画面之内,可以在画面中心,也可以在画面的一侧。

如果是出画的运动,因切换的时机不同会形成不同的出画处理类型:

1. 被摄对象部分离开画面时切——被摄对象走到画框边缘,只有部分身体出画。即不完全出画。

2. 有时被摄体甚至只是走到画框边缘,全身都没有出画,但是表现出了出画的运动倾向,这种情况也可以被称为不出画。

3. 被摄对象全身完全离开画面后再延长一会再切,即完全出画。

处理进入画面的运动,处理方法刚好相反:

1. 被摄对象部分进入画面时切——演员的部分身体已经进入画面边缘,由边缘向画面中心运动,即不完全入画。

2. 有时被摄体已经身处画面当中,只是保留了一定的从画外向画内运动的运动姿态,也可以被称为不入画。

3. 被摄对象进入画面前先空一会再切——被摄对象全身都是从画外进入画框内的,即完全入画。

完全出画入画与不完全出画入画(包含不出画、不入画两种类型)的差别是很明显的。完全出画入画的节奏较慢,时空跨度可以根据需求变得很大,如电影中经常会在出画入画之间几十年就过去了。不完全出画入画的节奏较快,时间跨度一般不会很大,在拍摄和剪接时还应注意前后镜头的动作匹配,但是这里动作匹配的要求并不像处理人物动作时那样严格,所以从对人物动作匹配的角度来看,不完全出画入画(包含不出画、不入画两种类型)是处于完全出画入画和严格的人物动作处理之间的一种过渡类型。由于不完全出画入画的镜头较之完全出画入画镜头节奏更快,同时也具有对画框的强烈冲击力,所以在很多动作类型段落的处理中,会大量使用不完全出画入画的拍摄手法。

视听语言的语法

很多情况下,完全出画、完全入画、不完全出画、不完全入画、不出画、不入画(已在画中)几种类型可以灵活搭配起来使用。例如前后两个镜头的搭配可以是:

完全出画——完全入画

完全出画——不完全入画

完全出画——不入画(已在画中)

不完全出画——不完全入画

不完全出画——完全入画

不完全出画——不入画(已在画中)

不出画——完全入画

不出画——不完全入画

不出画——不入画(已在画中),这个类型实际上就是纯粹的动作镜头的处理。

第一节 出画入画的作用

出画入画的主要作用就是进行空间的转换和时间的压缩。

例如场景一(图8.1):

一个人坐在沙发上,他已把一支香烟送到嘴边,正在口袋里寻找火柴,但没找到,他环视房间,仿佛发现了什么,他站起身走到房间的另一头,在那儿有张桌子上放着一盒火柴,他走过去拿起火柴。

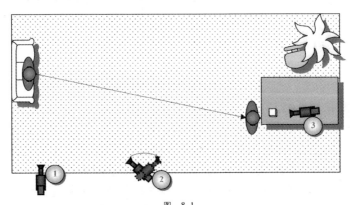

图 8.1

拍摄方式一:坐在椅子里的全部动作可用1号机位中景拍摄出来,2号机位全景拍摄演员起身,然后随着演员的步伐摇摄到桌子那儿。这样的拍摄方式在视觉上是流畅的,动作过程也清楚。

拍摄方式二:1号机位镜头拍摄演员坐在椅子里看到了画框以外的东西正要

站起身来,3号机位镜头是放在桌子上的火柴,演员进画,我们看到他把火柴拿起。

3号机位拍摄的演员入画镜头,它可以压缩不必要的冗长的过程。例如演员到房间那一头拿火柴需要走十步路,第一种拍摄方式为了保证动作的连贯性而不致显得跳跃,就必须表现出这十步路的过程。而采用第二种拍摄方式则根本不必表现这个人走路的过程,我们从这个演员即将站起的那一刻,就剪接到火柴的镜头,然后让火柴的镜头保持很短一段时间可以是一两秒钟,接着让演员进画。这样的剪接使事件过程中最有意义的点全部表现出来了,而自然的动作则减少到了最少。这样的剪接符合人的习惯:观众只对一系列有意义的事件感兴趣。另外,在演员抬头看时,观众想要看到吸引他目光的究竟是什么,在这一瞬间,就有了一个剪接的动机,这样的剪接说明一个问题:它指出了演员走动的原因。

比较而言,第一种拍摄只是一种机械的拼接、自然的记录,它并没有表达出一个想法。两个镜头之间的连接仅仅是简单的、自然法则上的必要,对观众来说,并没有特殊的意义。而对于出画入画的使用可以使叙事过程中不必要的段落被大大压缩。另外,第二种拍摄说明了一个问题,是第一个镜头引起了第二个镜头,因此镜头的连贯性就不仅是来自对机械法则的遵守,而是戏剧性的要求。

一般来说,第二种拍摄方式总是比较好些,因为这种方式使观众一直在思考,不断做出反应,而不致使电影成为一种被动的记录(某些特殊风格的纪录片另当别论)。但是我们也应该注意:并不是一部电影中的每一次剪接都必须要有第二种方式中的那种戏剧性的剪接动机。实际上在很多情况下,例如某一个角色非得从一个房间被带到另一个房间,在这种情况下,就有物理上的必要用两个独立的镜头来拍摄这个场景,并把两个镜头剪接成为一个连续的动作。

例如场景二(图8.2):

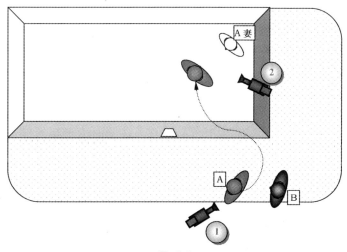

图 8.2

镜头显示 A 和 B 就在 A 所在的公寓外的街道上谈话。我们看到 A 和 B 在告别。接下来的剧本要求下一个场景应该是发生在 A 在四层楼的公寓房间里，A 和妻子的对话。

拍摄方式一：如果从第一个场景到第二个场景的转变要严格按照现实生活中所发生的情况来拍摄的话，那就必须表现出 A 走进公寓楼，叫电梯、等电梯、上电梯、到四楼、下电梯，来到他自己家的门前，开门，只有把这些全部表现出来，第二个场景才能开始。然而除非上楼这一段过程要说明什么戏剧性问题（累积紧张的气氛、表现忐忑的心情，或是楼梯上将有危险的事件等），否则就是一种表现手法上的浪费。

然而街上场景和房间里的场景在时间上的脱节，必须采用某种方式来加以衔接，初学者往往困惑于这样的问题：不知道两个场景间的转换应该拍摄到什么程度为止，也就是对于空间和时间的转换压缩缺乏处理的思路。例如有的同学拍摄早晨上课迟到的情景，从宿舍到学校的全过程都拍了下来，有宿舍楼里、街道上、过街天桥、校园里，教学楼里，教室门口等，剪接在一起后超出了原定的时长，实际上了解了出画入画的拍摄方法和剪辑效果后，这样的问题并不难处理，第一个镜头俯拍同学睡觉的近景，闹钟响、看表、坐起、翻身左出画，第二个镜头教室里老师上课，同学喊报告从教室门口入画，两个镜头就完成了。在实际拍摄中，有很多人会自然而然地采用跟拍的方式，也是因为害怕被拍摄对象走出画框，也就是"跟丢了"，这也是因为对出画入画拍摄手法和这种手法的效果并不了解所导致的。

拍摄方式二：当显示这两个人在街上分手时，一号机位镜头停留在 B 的身上，让 A 出画，朝公寓的方向走去，然后，B 在画面上稍作停留后，接下来二号机位拍摄：A 正在走进自己的房间，向自己的妻子走来。在一号机位的镜头尾部，B 在画面上停留的时间，足以暗示 A 在同时已有足够时间上到四楼。

拍摄方式三：当两个人分手时，A 说了几句话，大意是妻子在家等他。对话的提示作用使画面可以直接剪接二号机位拍摄到的那套房间里 A 的妻子等待着的镜头，这个等待的镜头因为前面台词的交代而变得有所依据，显得合理。A 的妻子等待的画面延续一两秒后，A 入画走进二号机位镜头中。尽管观众在几秒钟前还看到 A 站在街上，但是由于 A 的妻子在画面上短暂的停留，足以暗示 A 有时间上到四楼。可以看到，这样的剪接表面看是违反了自然的连贯性，但是由于事件的顺序有戏剧性的意义（在街上提到 A 的妻子，到我们看到 A 的妻子等待的镜头；从 A 的妻子等待，到 A 走进来是符合观众的期待的，符合戏剧性要求的），所以这种所谓剪接上的"机械错误"被观众所忽视，并被允许出现在影视作品中。

上述例子清楚地表明了出画入画的手法对于时空处理的重要作用。

第二节　出画入画的拍摄

多镜头的出画入画

有时拍摄同一个被摄者从一个镜头走出画面，又从下一个镜头走入画面，这样的运动有助于比较自然而轻易地把两个不同的场景结合在一起，使两个区域之间的过渡令人信服。例如演员在第一个镜头中是行走在城市的道路上，然后出画。第二个镜头是乡村的背景，演员入画，尽管两个地方可能相隔很远，但是通过演员的出画入画，以及前后两个镜头中演员相互匹配连贯的动作，就可以使观众相信这两个地方是紧挨着的。

一般来说，出画入画两个镜头表现就够了，但是遇到运动过程长而且重复的时候，例如被摄对象长途跋涉的过程，两个镜头一组的出画入画方式就不能解决问题了。可以把这样的段落分成几个小段，或是利用插入性的镜头，例如切出镜头在运动的开始和结尾间作一个间隔，这样就可以表达时间的大跨度延续。在很多出画入画手法的实例中，都有插入性镜头或是反打镜头的使用，例如第一个镜头男演员向右侧出画，第二个镜头是屋顶的茅草在风中摇曳，第三个镜头是另一个环境中男演员入画。这样的镜头组接就可以形成较大的时空跨度。

重复的运动，如果只增加长度，并没有增加故事的重大意义或是细节，只会削弱故事。如果要保留大段的长运动，必须赋予它一定的视觉吸引力，也就是说，对于长运动段落的处理，要么有内在的戏剧性意义，要么有外在的视觉吸引力。

标准的三个镜头出画入画

在一条和被摄对象运动方向平行的线上用三个摄影机位置拍摄，这是最简单的三个镜头处理出画入画（图8.3），也是所有复杂出画入画组接的原型。这种处理方法可以被用来组织拍摄相对固定主体的长距离运动，例如一辆汽车从北京开到天津，一个人从城市走到乡村，一架飞机从北京飞到洛杉矶。

摄影机1、3用来拍摄画面中物体的启动和停止，画面中摄影机2可以向后移动到虚线表示的2号机位，变成一个标准的三角形机位设置。

摄影机2可以拍摄如下内容：
1. 出发区和到达区之间的中间空间。
2. 中间的空间和到达区或是中间的空间和出发区。
3. 整个空间，包含出发区空间、中间的空间和到达区空间三部分。

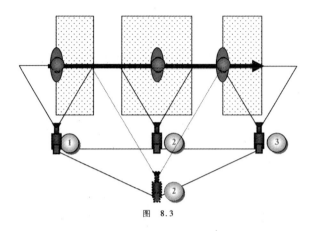

图 8.3

标准出画入画的四种变型

例1(图8.4):三镜头出画入画处理时,用第二个镜头预先展示目的地。

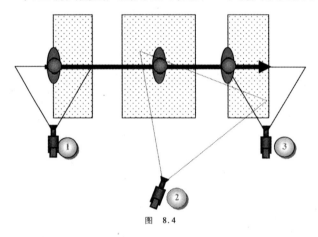

图 8.4

第一个镜头和最后一个镜头是近景,记录运动的启动和停止部分。

中间的镜头是全景,可以看到演员从画面一侧进来,走到画面中心为止。他和他的目的地各自占据画面的左半部和右半部。

在第二和第三个镜头中,画面分区运动重复出现。

具体的组接如下:第一个镜头中,演员快要或是完全出画时,切入第二个画面:演员从一侧进入画面走向中心,当演员到达中心时,切入第三个镜头,演员再次入画,停下来。在拍摄时可以按照这样的最终效果来设计机位。

这种近景——全景——近景的组合,可以清楚地展示演员从一个区域走向另一个区域的运动。中间镜头是一种重新交代的镜头,它表现出演员前进道路上的一个区域,或者表现出前后两个毗邻的区域。

例2(图8.5):三镜头出画入画处理时,利用中间镜头重新交代场景。

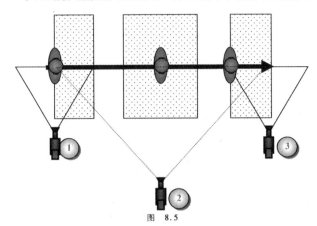

图 8.5

当两个相邻的区域都出现在同一个镜头中时,画面就分成三个区域,相邻的区域位于画面的左侧和右侧,画面中心则是演员的主要行动区。在这样的实例中,画面上只有中心运动。镜头1是全景,演员纵身跃起,跃出画面右侧。镜头2是远景,演员腾空划过画面。镜头3里,演员从画左落入镜头,倒在地上。

在《黑客帝国》开场不久,电脑人追逐女主角Trinity的时候,有一个表现Trinity从楼顶飞跃到另一幢建筑的场景,就是运用了这样的拍摄方式(图8.6),形式上有点不同的是在这一组出画入画镜头中,镜头1采用的是向上出画,镜头3是左上入画,其中的镜头2是一个俯拍的摇镜头,视角的选择有点特殊。导演正是通过镜头2突然切至较远的远景视点,来突现Trinity跨越长度的惊人,并以此来加强第一个起跳和第三个落地镜头的猛烈程度。

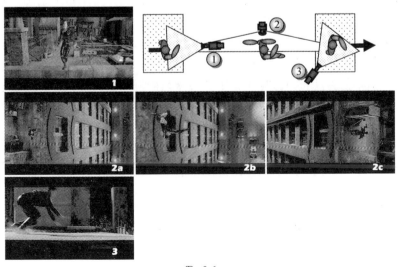

图 8.6

而随后而来的电脑人的腾空跃起的过程（图 8.7），则是由两个互为反打的机位拍摄完成的，出画入画的两个镜头都是向画框上方的完全出画和完全入画，为了突出电脑人的超强能力，中间使用两个插入性镜头，一是 Trinity 逃跑的镜头，一是人类警察吃惊的面部表情，以使腾空的过程显得更长。

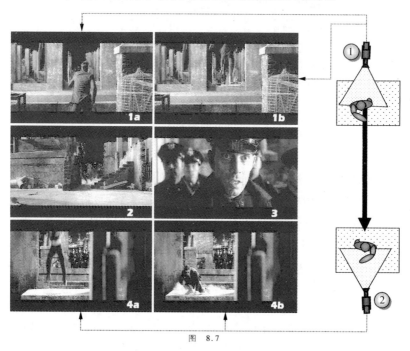

图　8.7

下面是《杀死一只知更鸟》(*To Kill a Mockingbird*) 当中的一段（图 8.8），描述三个孩子聚集到树下的过程，第一个镜头是小女孩和同伴向左出画。第二个镜头也是对整个区域的一个覆盖，小女孩和同伴向左跑来，稍大一点的男孩从画左入画向右跑，三个人向大树下聚集。第三个镜头是大树下的区域，稍大一点的男孩先入画，小女孩和同伴接着入画。

同样的拍摄方法也可以用来拍摄比较激烈的打斗的过程，如图 8.9 所示，机位 1 拍摄双人近景，演员 A 一拳打在 B 的下巴上，B 从画面中间区域被打出画面右侧。机位 2 拍摄全景，A 站在左侧，因为用力过猛从中心向后稍微退步。B 则从中间区域向画右倒去，镜头右侧是一辆车。机位 3 的镜头里，B 从画左跌入，身子撞在车上，勉强站住，停留在画面的中间区域。

第八章
出画入画

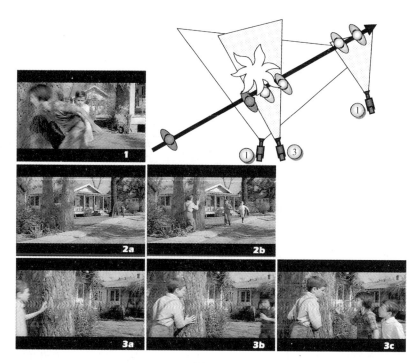

图 8.8

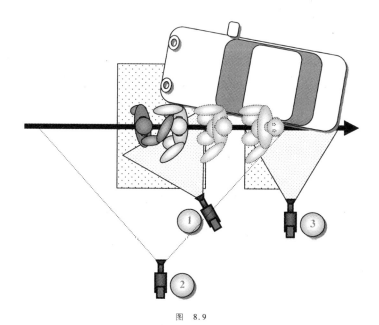

图 8.9

117

例3(图8.10):安排在运动线附近的同轴机位拍摄入画。

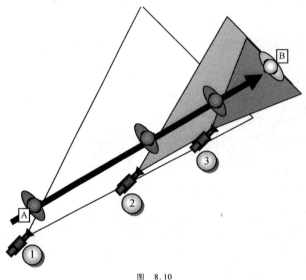

图 8.10

在前面的例子中,摄影机和演员路线平行。但是摄影机也可以摆在这条路线上,这样,全部镜头都只有一个视轴。整个运动被拍为若干段、摄影机在那些行走或是奔跑的演员后面不断向前移动。这样的方法经常被用来表现演员的接近或是离开的过程,可以使动作过程简洁高效。

如图8.10所示,前景演员A向后景的B走去,当走到全部路程的一半时,也就是走到镜头1的中间位置时,切入同一视轴上机位2拍摄的中景镜头,演员A入画继续向B走,再一次走到剩余路程的一半时,切入同一视轴上机位3的近景镜头,A再次入画或是靠近镜头左侧走完剩下的路,站在B面前。注意在这样的拍摄中,只有入画,没有出画过程,实际上每一次当演员走到画面中线时我们就可以接入下一个镜头的入画过程。

如果要进一步变化,可以为人物设置一些动作,使人物动作与出画入画结合起来。

例4(图8.11):直角机位出画入画处理。

一个动作分成三个镜头时,也可以在所有镜头中重复使用一个画面区域的运动,同时在镜头1、2之间使用直角关系,在镜头2和3中间来使用共同视轴上的前移,借此来产生视觉变化。镜头的组接如下:

机位1拍摄:A从右侧入画,横跨画面走向中心。切入机位2镜头:反向直角位置。B在后景右侧,A从左侧入画,沿对角线走向画面中心。当走向B时,切入机位3镜头:B的近景,与镜头2是同一视轴,B在右侧,A从左侧入画,停在B前。

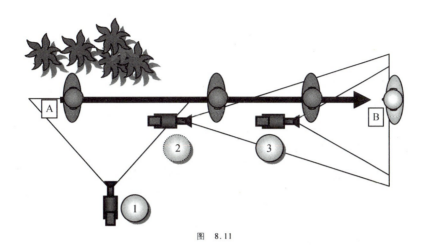

图 8.11

因为镜头 1 和 2 是一对反向直角关系镜头,彼此之间的空间联系并不紧密,所以可以利用这一点来组接在几个不同地点拍摄的画面。下面是一个直角机位拍摄 A 离开 B 的例子(图 8.12,选自《楚门的世界》[*Truoman Show*]),利用出画入画镜头对多余的动作过程进行了缩减,根据剧情需要,机位 1 和机位 2 的空间可以是毫无关联的两个场景,例如机位 2 可以拍摄女演员进入商场、办公室等:

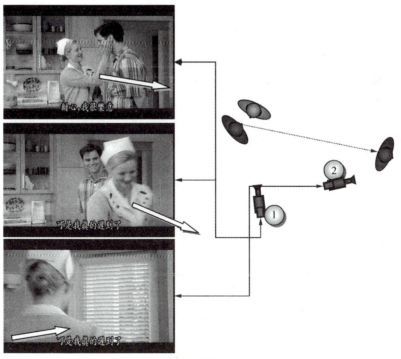

图 8.12

四个镜头的出画入画

当距离很远时,可以使用四个镜头进行出画入画的设计。

四镜头出画入画的拍摄(图8.13):

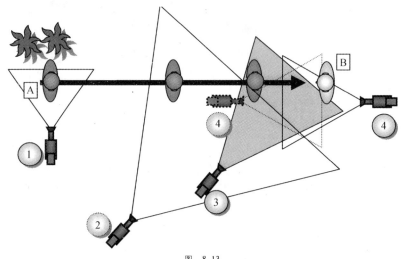

图 8.13

机位1拍摄演员A近景,A从画面中心开始向画面右侧运动,出画。

机位2拍摄演员A和B的远景,A从画左入画,走向画面中心。

机位3拍摄演员A和B的全景,A从画左入画,走向画面中心。

机位4(或是虚线机位4)拍摄演员A和B的过肩近景,A从左侧后景(或是左侧前景)入画,走向B,停住。

要注意在这个四镜头处理出画入画的例子中,后三个镜头将演员A的运动基本都限制在画面左半部这个相同的区域里。这样的处理可以让人感受到运动持续的长度但不必表现整个运动过程,避免观众产生厌倦心理。"虚线4号机位"为4号机位的另一种可能性。

对于这个例子我们也可以使用三个镜头来拍摄,即使用图中1、2、4号机位,在4号机位拍摄时可以在演员A入画前留出足够的时间,这就为入画的演员A创造了入画所需的时间跨度。

当出画入画镜头数量过多时,会使人厌烦,达不到预期效果。要体会不同的机位组合,不同的高度、角度组合带来的不同的画面感受和叙事可能性,在具体创作时应根据剧情或是节目的要求,来灵活设计机位,取得最好的效果。如果单纯利用出画、入画镜头还达不到时间跨度的要求,这时可以利用叙事手段来岔开情节,表现其他的故事线索。

摇镜头处理出画入画

上述四个镜头都是固定的镜头,有时为了丰富视觉感受,可以采用一些运动性镜头来拍摄出画入画的过程,例如韩国短片《橡皮擦大战》中,小男孩从学校回到家的过程用了5个镜头来表现,这一段就使用了摇镜头来处理出画入画(图8.14):

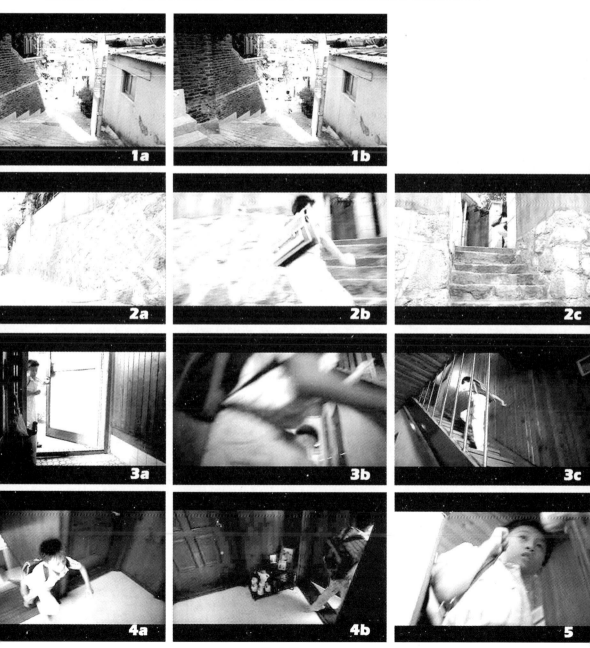

图 8.14

镜头1是安静的小巷,停留几秒后,伴随着脚步声,男孩完全入画,向画面深处走去。

镜头2是男孩从小巷的深处向镜头走,小孩距离镜头最近时,镜头跟摇小孩走上台阶,推门离开我们的视野,镜头停留片刻,好让小孩有足够的时间穿过院子,进入家中。

镜头3镜头停留片刻,小孩推门进来,向摄影机走过来,距离摄影机最近时,摄影机开始跟摇小孩上楼,小孩在楼梯拐角出画。

镜头4小孩已经在画内(不入画)向画面右下走,镜头跟摇至房间门口,小孩进门出画。

镜头5房门内,小孩入画。

这里应该注意镜头2、3、4的摇摄的使用,尤其是镜头2、3记录了被摄体在镜头的两个纵深空间(一个是摇镜头起幅中的纵深,一个是落幅中的纵深)中的运动过程,可以有效延长单个镜头的时间,记录更多的运动过程。而且随着被摄体远离——接近——远离的过程,视觉感受有比较明显的差别,带来画面节奏的变化。

在普通三角形机位设置的基础上拍摄出画入画

下面是《老大靠边闪》(*Analyze This*)中主人公带着孩子去见新未婚妻的场景,多个镜头的出画入画(图8.15),机位1、2、3实际上就像是一组动态的内反拍机位的配合,只不过在这个内反拍机位的拍摄过程中,被摄的双方都在移动,形成了出画入画的效果。

镜头1,女演员的内反拍镜头,女演员向右不完全出画。

镜头2,主人公和儿子的内反拍镜头,两人向画左移动,女演员从画左完全入画。

镜头3,女演员的内反拍镜头,男主人公从画右入画,与女演员拥抱。

第八章
出画入画

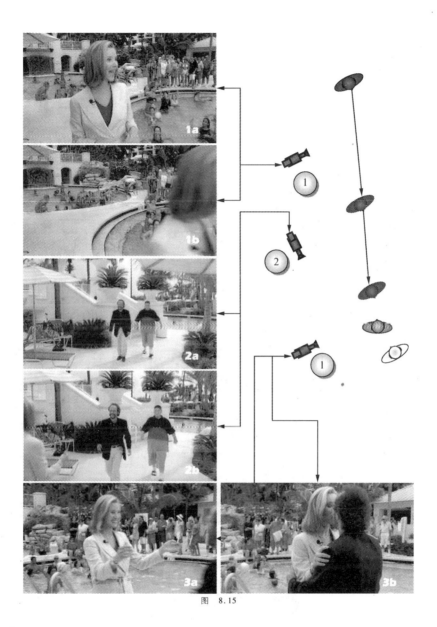

图 8.15

视听语言的语法

下面是《杀死一只知更鸟》中的一段(图 8.16)：

图 8.16

镜头 1，近景，小女孩坐在轮胎里，小男孩推动轮胎向画右滚出。

镜头 2，远景，两个小男孩一起推动轮胎，这个镜头是对运动路线的展示，镜头后半段有轻微的跟随动作的摇摄。轮胎向右出画。

镜头3,全景,小女孩坐在轮胎里滚动,然后向右出画。
镜头4,远景,轮胎从左下入画,向镜头深处滚去。
镜头5,中景,两个小男孩在看。
镜头6是镜头4的延续,轮胎继续向画面深处滚去。
镜头7是镜头5的延续,两个小男孩向画右出画。
镜头8,全景,轮胎从画面左下方入画,向着台阶滚去。
镜头9,中景,轮胎从画面左侧入画,撞向台阶,小女孩摔了下来。

有时拍摄时的镜头顺序并不是最终组接的镜头顺序,两者是按照拍摄工作便利和后期组接要求两个标准来分别进行顺序安排的。了解这两者的不同,才方便我们工作时达到事半功倍的效果,仔细观察图8.17(Ⅰ),了解电影素材在拍摄阶段与成片阶段的排列顺序有何不同,思考类似的多镜头出画入画拍摄怎样才可以最方便快捷。

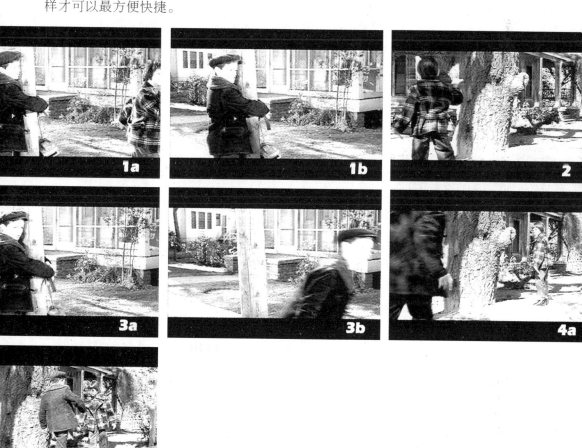

图 8.17(Ⅰ)

视听语言的语法

图 8.17（Ⅱ）是拍摄时的镜头顺序，注意与组接完成后的镜头顺序的不同。

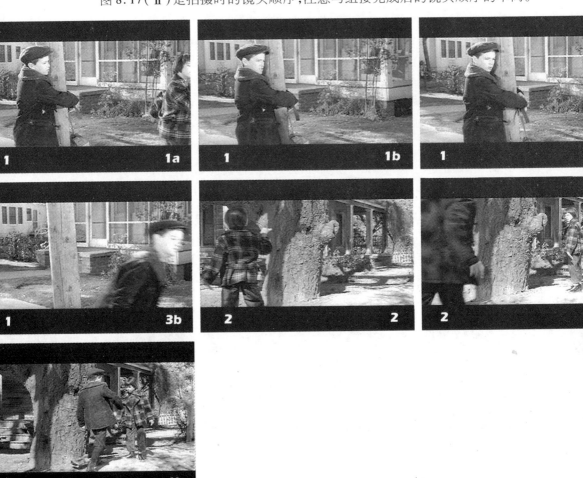

图 8.17（Ⅱ）

第三节　出画入画的应用

表现快速、剧烈运动

快速剧烈运动的拍摄经常会用到多镜头的出画入画方式，以加强视觉上的速度感，如图 8.18：

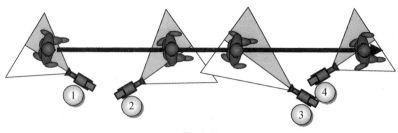

图 8.18

机位1,近景,演员从画面中心向右前景跑出画。
切入机位2,中景,演员从画面左侧向画面中心跑去。
切入机位3,全景,演员从画面中心向右前景跑出画。
切入机位4,特写,演员从画面左侧向画面中心跑,停住。

在这四个机位拍摄到的演员的运动过程中,机位1、3拍到演员从画面中心向画右运动,机位2、4拍到演员从画面左侧向画面中心运动。演员在不同镜头中出现在画面不同的区域,形成视觉上的对比,有利于表现剧烈运动的气氛。

注意机位2、3所使用的是不完全的出画入画镜头,也就是只用了镜头中人物动作全过程的一半,机位2是只有入画没有出画,机位3是只有出画而没有入画的过程。实际拍摄时也可以拍摄全过程,然后将2、3机位拍到的人物运动全过程剪接在一起,但是效果略有不同。

具体拍摄时应根据实际内容要求,选择不同机位的俯仰、高度、角度差、景别差以及不同特性的镜头(广角、长焦)。

A 接近 B 或是离开 B

出画入画因为其高效率的时空转换或是时空压缩功能,而被广泛用于 A 接近 B 或是离开 B 的场景中,尤其是在对话段落展开前后,经常会用出画入画的镜头表现谈话双方的接近或是离开的过程,配合适当的机位景别,往往会获得非常好的视觉效果。

同时因为一组出画入画镜头之间的时空联系可以非常微弱,所以很多动作段落经常会用出画入画的方式来降低场景调度的难度,这样关于镜头之间方向感精确衔接的考虑就可以被忽略,导演可以节省更多的精力在其他方面。

图 8.19—8.22 是《楚门的世界》以及《杀死一只知更鸟》当中的几个 A 接近 B 的过程,注意出画入画两镜头的景别变化。这样的景别变化与观众所关注的动作以及包容这个动作的空间有着紧密的关系。

视听语言的语法

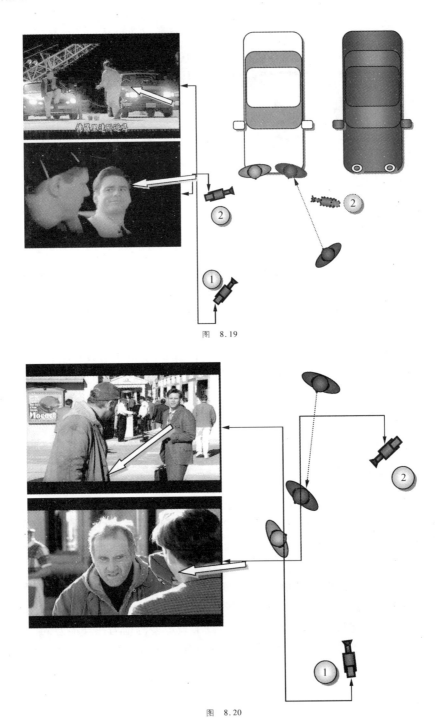

图 8.19

图 8.20

第八章
出画入画

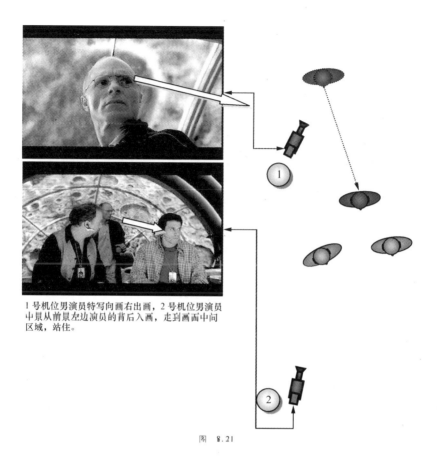

1号机位男演员特写向画右出画，2号机位男演员中景从前景左边演员的背后入画，走到画面中间区域，站住。

图 8.21

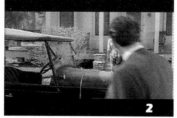

可以假想背景中的汽车是一个人，仍然是 A 接近 B 的方法。
图 8.22

 下面是韩国短片《金色笑声》中邮递员和爷爷相遇的一场（图 8.23），是两个固定镜头拍摄的场景，利用演员在其中的走位以及入画前、出画后的等待形成一种舒缓的节奏效果。

 镜头 1 中，邮递员骑车从画面后景左侧向右侧过来，爷爷和邮递员打招呼，邮递员向画右完全出画，镜头在老人身上停留片刻。

 镜头 2 中，邮递员从画左完全入画，停车，一边和爷爷寒暄，一边从车尾绕到

129

自行车这一侧,等待片刻,话音越来越近,老爷爷从画右完全入画,两人走到一起。

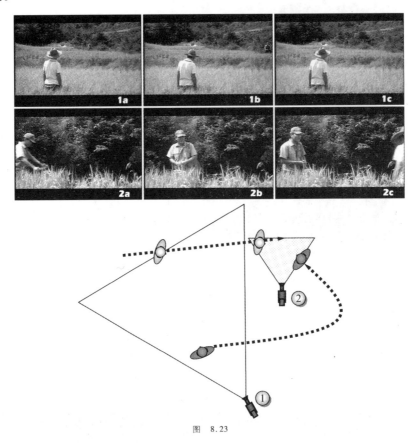

图 8.23

下面是离开的例子(图 8.24),实际上把前面提到的几种 A 接近 B 的拍摄方式反过来,就是常用的 A 离开 B 的拍法。A 接近 B 一般都会有景别由宽松变得紧凑的过程,而反过来,A 离开 B 通常都是由一个较紧凑的景别变化为宽松的景别。我们仍然以《楚门的世界》中的这个接近的场景为例,看看离开的效果,离开场景可以按照与接近场景完全相反的程序来拍摄:

图 8.24

图 8.25 是《灿烂人生》中父女俩吵架后，女儿起身离开的镜头：镜头 1 是特写镜头，女儿向画左上出画，镜头 2 是父亲的一个视线跟随的镜头，镜头 3 是中景镜头女儿向门外走去，原理和前一个例子是一样的。注意景别和视角的改变都是为了容纳新的动作。

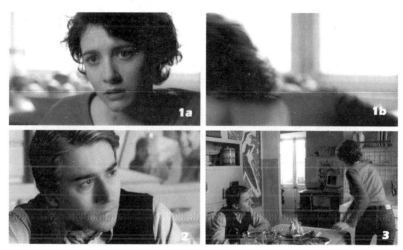

图　8.25

应该注意的是，A 离开 B 或是 A 接近 B 的表现手法可以非常多，出画入画的表现方法只是其中一种，所以我们还要在平常的学习观摩中积累更多的表现方法的实例。

这里关于出画入画的应用分析也只是一个起步，用来进行两人的接近或是离开也只是出画入画的功能的一种，这里只是提供一个分析的方法，希望能够引起大家关注那些在视听语言学习过程中应该关注的东西。

降低表演难度

下面两个镜头描述了两个演员在拉扯中摔倒的过程（图 8.26），注意看镜头 1 中两个演员向画右完全出画，镜头 2 中两个演员则可以从一个相对并不很高的高度开始向画面右侧倒下，甚至可以从坐在地上的姿态开始向后倒，我们可以从镜头上看出来，两个演员向后倒的角度实际非常小。类似的场景采用出画入画的方式，配合连贯的声音元素就可以收到很好的效果。

视听语言的语法

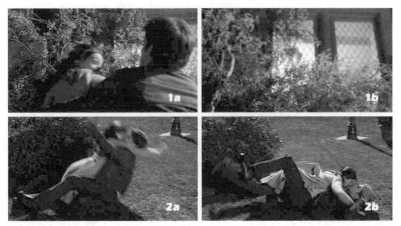

图 8.26

Chapter 9 | 第九章
人物动作镜头的拍摄与组接

人物动作镜头是指一系列以某一个或是某些人物作为主要被摄体的镜头，在处理这种类型的镜头时，主要考虑的是人物的动作在前后镜头当中是否匹配。人物动作镜头和景物动作镜头是构成我们拍摄和组接所有镜头的最主要的部分。景物动作镜头是按照被摄体和镜头的动态来设计和组接前后镜头，而人物动作镜头则是按照人物的形体动作的动态来进行设计拍摄和组接的，两者虽有具体的不同，但是拍摄组接的最终原则都是一致的，就是如何使满足观众视觉要求的运动幻觉不被打破。

本章所讨论的内容不包含：景物动作镜头，尤其是归入景物动作镜头类别中那些画面中有人，但是人并不是镜头连接的主要依据的镜头，很多包含人物动作的出画入画镜头，严格讲也是人物动作镜头，已经在第八章做过介绍，本章不再赘述。

第一节 人物动作镜头的作用

结合人物形体动作来进行拍摄和组接的作用

1. 利用人的形体动作完成前后镜头的视觉连接，保持连续运动幻觉。

先是一个人面对摄影机的全景，然后我们想组接一个同样视轴的这个人的中景，因为前后两个镜头都没有运动，所以这样的组接只能是最简单地先后接在一起就行了。但是这样组接的效果肯定是不连贯的，出现在银幕上肯定会显得跳跃，因为这里有一个被摄主体体积的突然变化或是微弱变化，这个变化会打破我们关于连续运动的幻觉，我们会感觉被摄体突然跳近我们或是晃动一下。那么如何消除这种同一主体在镜头中突然变化产生的不适应感，或者说如何分散我们对于这种镜头变化的注意力？答案就是运动，利用运动的力量（配合视觉暂留原理、格式塔心理或叫做完形心理）来分散我们的注意力，让我们感觉银幕运动幻觉仍然在继续。

2. 起到连接空间和时间的作用。

保持动作连续，实际上就是在保持动作发生的空间和时间的连续性，依靠人

视听语言的语法

物的连贯动作连接时间与空间。导演在多数时候会使用同一主体或是不同主体的连贯的形体动作来连接不同的时空，例如《阿甘正传》(Forest Gump)里阿甘想象的巴布曾祖母、祖母和母亲用同样的动作为别人端汤，丹中尉的祖辈也是用一样的倒地动作为国献身；《时时刻刻》(Hours)的开头，三个时代的人物形象相互连贯的梳洗、处理家务等动作使人感觉到命运的永恒主题；《座头市》(Zatoichi)里清太郎伴随姐姐的琴声起舞，导演利用幼年清太郎和成年清太郎的相同的舞蹈动作把两个时空连接在一起。图9.1是《时时刻刻》前后两个镜头中摆放花瓶的动作，第一个镜头与第二个镜头就跨越了四十多年的时空。

图9.1　利用动作连接不同时空

3. 利用人的形体动作连接来转换机位。

同时，人物动作还可以成为机位调度的合理的契机，成为推动叙事的一种手段。在人物动作过程中转换机位可以比较隐蔽、顺畅。图9.2是《公主日记》(The Princess Diaries)中的一个会议场景，正是利用人物坐下的动作转换到下一个机位，这种方法相对于在人物动作偏向静态时转换机位或是切换镜头显得更为自然。从镜头1到镜头2，我们显然意识到故事的中心要转向双胞胎胖子的争吵了。或者说，为了适合表现两个胖子的争吵，拍摄镜头1的机位转换到拍摄镜头2的机位是一种必然。这中间，人物的动作成为遮掩两个镜头转换或是两个机位转换的很好的障眼法。

图 9.2 利用动作转换机位

4. 利用人物动作的处理,形成不同的叙事重点。

人物动作处理一般由多个机位、多个景别镜头构成,可以形成叙事的不同侧重,比单个镜头拍摄要灵活。例如开门镜头多为两个镜头,一里一外构成,对动作的关注和强调重点不同。下面是《公主日记》里的女王参与公主举办的床垫冲浪赛的两个镜头(图 9.3),镜头 1 和镜头 2 有着明确的分工,镜头 1 负责表现女王夸张的表情,镜头 2 负责表现女王矫健的动作。实际上,很多人物动作的处理,都会有对表情细节和大的形体动作两方面的侧重表现,这也是为什么在很多人物动作镜头的拍摄和组接中,我们都强调要有足够的景别差,这样可以配合形成不同的叙事重点。

图 9.3 利用人物动作的处理,形成不同的叙事重点

当然,这个景别变化的例子可能也有另外一种原因:扮演女王的女演员的冲浪功夫不足以胜任表演,所以在大远景镜头中的出色表演就由特技演员来代劳

了。实际上电影中接下来女王的几个床垫冲浪的镜头要么是背影,要么虽然是女王的正面,但是我们看不到她的脚,说明这些需要运动技巧的镜头很有可能是替身拍摄的。不过这也提醒大家利用对人物形体动作的分切拍摄和组接,可以完成很多不可能的任务。

5. 利用人物动作的处理,形成不同的节奏感。

通过对景别或是对镜头长度的处理,可以形成视觉节奏上的变化。下面是《黑客帝国》开场的一个追逐场景中的两个镜头(图9.4),在快速奔跑中利用处理人物动作时不同的景别变化,形成节奏感的变化,相对于镜头1的全景,特写景别的镜头2表现出更强劲的速度感。其实在很多动作场景的拍摄和组接中,创作人员会有意识地把景别反差较大的镜头组接在一起,产生较为强烈的动感对比,从而形成不同的节奏感觉。在该影片中,随着女演员的奔跑,镜头景别不断变得紧凑起来,虽然她的实际速度可能没有太大变化,却给观众一种奔跑在加速的感觉。当然这里的加速感很大一部分也得益于音乐节奏的变化,这也提醒我们声音层面对画面层面的巨大影响不容忽视。

反过来,有了强烈的节奏变化,也会加强动感。

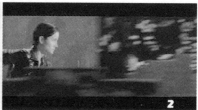

图9.4 利用人物动作处理,形成节奏变化

6. 利用人物动作的处理,降低演员表演的难度。

例如遭受打击摔倒的全过程如果用一个全景镜头完整拍摄下来,演员表演难度较大,比较危险。但是如果分成三个镜头分别拍摄,遭受打击、飞出、落地的过程,这样可以使演员在每个镜头拍摄过程中,尤其是表演最危险的飞出的过程时得到保护。或者是分成遭受打击和落地两个镜头拍摄而干脆不用表演飞出的过程,则大大降低了表演的难度,例子可参见图8.26以及图12.1。又例如图9.5,这是电影《落水狗》中对一个打击动作的表现,是以两个镜头表现遭受打击后摔倒的过程,前一个镜头中人物出画后,第二个镜头是一个有入画过程的近景镜头,演员甚至可以坐在地上通过向后躺来表演这个摔倒在地的过程,表演难度大大降低。

第九章
人物动作镜头的拍摄与组接

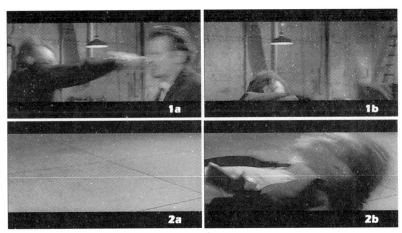

图9.5 两个镜头的打击过程

寻找运动中切换的时机

一般来说,大部分视听语言段落都不会是由一个镜头构成,而是由一组镜头构成,于是一般的视听语言段落都会有镜头的转换,伴随着镜头的转换就会发生摄影机和拍摄对象在距离和位置关系上的变化。

而在被摄体的运动中切换镜头,因为运动过程本身的连贯作用,足以使观众觉察不到镜头变化所带来的视觉上的不协调。所以即使是两个人物对话的静态镜头的拍摄和组接也应该尽力寻找动作的契机,在这方面的努力实际上从编剧就应该开始了,也就是说好的影视剧的编剧不应该只考虑到传统的编剧技巧,还应该关注到每个场景的人物动态,应该在写作对话的同时还考虑到对话进行时,双方的姿态、动作、活动的路线等。

例如当我们开始一个人物对话的特写镜头时,例如双人对话中的某一方将要发言,或者是单人接受采访将回答问题时,我们一般会看到人物正好张嘴或是他说话前先有一个面部表情,或者是他对别人讲话的反应,细微的肢体语言等。实际上当演员或是你的采访对象聚精会神时会做出很多的细微的、下意识的动作,这种动作出现在近景或是特写中就成为镜头转换的良好契机。

在实际拍摄时应该注意:如果动作需要匹配,那么主要演员在第一个镜头结尾的动作,在下一个镜头开始时应该全部重复。这样就为以后的剪接提供了选择余地。

类似的情况发生在我们拍摄人物专题时,例如我们要设置小段人物的活动段落:我们的拍摄对象——一个老人从沙发上站起身、走向书柜、拿起一本书来翻看(图9.6),在大多数时候,我们很多编导习惯性地用一个镜头把这个动作段落完整拍摄下来,连贯是连贯,但视觉上缺乏变化。

视听语言的语法

- 如果是采用一个固定机位来拍摄全部运动过程的话,缺乏视点转换,那么这个镜头可能对画面中的某些运动过程或是动作细节表现得并不是非常令人满意。

- 如果是采用摄影师扛着机器跟拍的话,那么对于摄影师来说,这是一个有难度的段落,无法保持较好的拍摄质量。而且说实话这样的跟拍段落在我们的很多片子中因为使用得过于频繁,已经不太具有视觉吸引力了。

- 如果是使用专用的设备例如轨道或是摇臂来进行跟随拍摄,效果无疑会很精彩,但是成本会很高。

像这样的情况我们就可以选定一些动作点,然后在不违背片子本身的目的、不违背被摄对象的意愿的前提下,对由这些动作点分割成的动作小段分段重复拍摄。后期剪辑时,我们就在前后镜头中同一动作的重复段落中来确定剪辑点的精确位置。

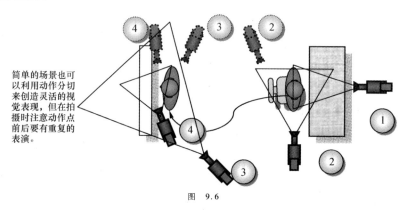

简单的场景也可以利用动作分切来创造灵活的视觉表现,但在拍摄时注意动作点前后要有重复的表演。

图 9.6

1号机位近景拍摄老人从书桌前起身,主要表现老人的面部。

2号机位全景拍摄老人起身,转身,出画,主要表现老人起身的动作姿态。

3号机位近景或是特写拍摄老人入画,打开书柜,拿出一本书来翻看,主要是拍摄老人的行动的目的——书柜。

4号机位特写拍摄老人翻看手中的书,主要是拍摄老人行动的对象——书,或是翻书的动作。

虚线机位代表另一种机位选择。

这样分割动作拍摄的好处在于:避免自然主义的连续长镜头拍摄给摄影师带来的创作困难,避免单个镜头拍摄长运动过程的单调乏味,分割被拍摄对象的表演时间从而降低被摄对象的表演难度。

在处理出镜节目主持人时,可以考虑使用分割动作拍摄,这样可以使主持人的表演被分割为若干小段,从而降低了每一段的台词记忆量和表演难度,有利于主持人更好地发挥,也使摄像师的工作难度有所降低。

同样,音乐会、体育赛事转播也都可以利用人物动作来进行导播的分切处理。

第二节　动作结束之后的切换

运动结束之后的剪接并不像运动过程中间切换那么普遍,但是相当有特点。因为它大多都是相同视轴镜头的组接,而且一般都伴随有景别的转换,从特写到中景,或是从全景到近景。

例如我们用两个镜头拍摄和组接一辆汽车驶近然后停止的过程,首先是汽车驶近镜头,然后第二个镜头会换一个拍摄角度,车门打开,下来一个人。一般就是车在前一个镜头里停住,下一个镜头开始出现人物或人物的局部。

这样的组接可能适用的运动包括两个方面:演员的运动和摄影机的运动。

一般是演员沿中性方向走近镜头,或者在原地做垂直运动——站起或是坐下,在前一个镜头中演员的动作趋向于静止后,切入第二个镜头。而横过镜头的演员运动,因为朝向空间和落幅画面构图的原因一般不适合于运动结束后切换的剪辑方法。

摄影机的运动可以是拉出或是升降,也可以是水平或是垂直方向的摇镜头,然后接入一个静态镜头。

在动作结束后进行切换是对人物动作进行分切的一种较传统的处理方法,随着观众对视听语言接受能力的不断加强,越来越多的电影已经不像过去那样强调在前一镜头中的人物动作趋向结束之后进行切换,而是在人物动作过程中找寻合理的点进行较自由的切换。但在动作结束后切换镜头作为经典电影中一种常见的人物动作镜头的处理方式,仍有了解的必要。

例1,选自《最长的一天》(*The Longest Day*)(图9.7)。

镜头1 远处是一幢房屋的窗户,屋里有人开窗,当窗户被完全打开后,切入镜头2,开窗户人的近景,他的手搭在窗户上没有动,停留一会儿后,他把手拿下来,靠在窗边向下看。

这里注意前一个镜头中开窗户的动作完成后,还应该让镜头停留几格,这样可以和下一个镜头的静态相连接。

但是如果下一个镜头不是由静态开始,而是由一个新的动作开始,则无须等到前一个镜头中的动作结束。

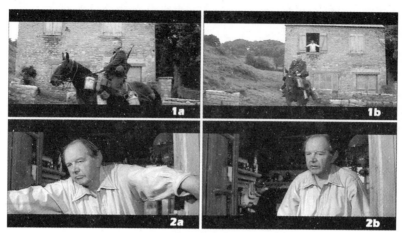

图9.7 开窗的动作

例2,选自《阿拉伯的劳伦斯》(*Lawrence of Arabia*)(图9.8)。

这个例子和前一例基本相同,但是前一例可以算是同视轴切近,而这个例子是同视轴后退。

镜头1是劳伦斯的近景,抬手行礼,手抬到胸前时停止,切换至镜头2,手向胸前回收,同时弯腰行礼。

图9.8 鞠躬的动作

例3,选自《阿拉伯的劳伦斯》(图9.9)。

借助垂直向下的人物动作,在动作结束后同视轴切近。镜头1是远景,劳伦斯缓慢向下趴倒在沙堆上,当他趴倒静止时,在同一视轴上切入第二个镜头——他的一个近景。

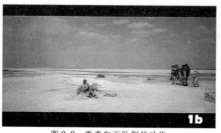

图9.9 垂直向下卧倒的动作

例4,选自《老大靠边闪》(图9.10)。

这一例也是表现垂直向下的人物动作,不同的是在切换下一镜头时,没有采用与前一镜头相同视轴的处理。

在中全景镜头中罗伯特·德尼罗扮演的老大背向镜头一下瘫坐在床上,动作静止后,机位转换到他的面前,我们在第二个近景镜头中看见一张颓然的脸。为了更好地表现镜头2中的面部表情,演员"坐"的动作在镜头1中全部完成,动作完成后切至镜头2。

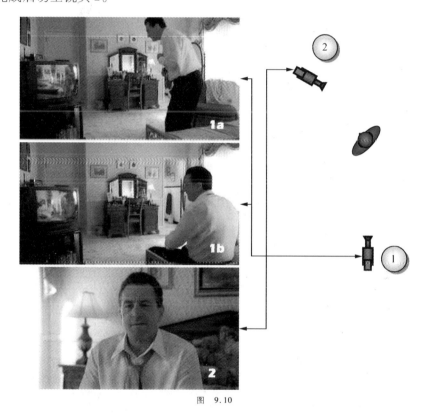

图 9.10

例5,选自《燃情岁月》(*Legends of the Fall*)(图9.11)。

在中性方向上完成的动作,尤其是那种并不是太快的动作,可以这样处理:当两个人面向我们走来时是全景镜头,等他们一停下来,我们就切换为两个人站立不动的中景。

两个演员从画面中央向镜头走过来可以用动作停顿后切换的处理方法。远离镜头的动作也可以用这样的方法处理。

例如演员A向镜头深处躺在地上的B走去,走过一半距离时,A站住了,此时,切入镜头2演员B的近景,与前一镜头视轴相同。这种情况中,一个人离开摄影机向后景中的人或者是物走去,就突出了后景中的人或物,这种情况适合运

视听语言的语法

图 9.11　中性方向的推进

动后切换，一般会是运动演员停下来的时候，镜头立即切入后景人物的近景。或者是由两个人的全景、中景切入两个人的近景。

例 6，选自《全金属外壳》(*Full Metal Jacket*)（图 9.12）。

这是一个教官训话的场景。镜头 1 中教官向画面深处走去，然后停下，向着一名新兵大喊，然后同轴切近至镜头 2，教官和士兵的近景镜头。这里人物的运动方式与前两个例子比较像，都是一个 A 接近 B 的过程，但是在拍摄这样的过程时，机位的选择可以有很多种，最终表现出的镜头也是不同的。

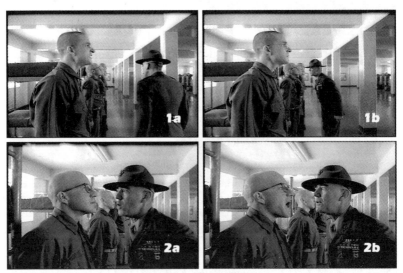

图 9.12　向纵深的运动

看到这里，有人可能会觉得，这样的运动结束后切换的处理方式为什么不可以用推拉镜头直接代替？原因是推拉镜头的强调意味非常重，在剪辑一些没有特殊戏剧性含义的镜头时切换比推拉快而且自然。

例如两个人物一前一后面向镜头站立，前景中的人物正在说话，另一人物在后景聆听。当前景的人物转身，注视后景中的人物时，他刚一停止转身的动作，镜头就切入后景中演员的近景。这一切换能够迅速让观众看到后景人物的反应。

例7,选自《最长的一天》(图9.13)。

图9.13 向纵深的运动

这是对转身动作的另一种处理,镜头1当中,右侧演员向画面深处走,走到门口"叫停"下来,画面稍作停顿,演员身体略转,然后切入镜头2,演员在近景中转身,回过头来。也可以理解为,这是在第一个镜头中人物向纵深方向走动的动作结束后,切近至第二个镜头,而第二个镜头是以一个转身的动作开始的。

如果要着重表现演员横越画面的动作,就可以使用类似的但是更有动感的方法。

例如,镜头1当中,处于静态的演员站在远景画面的一侧,另一个演员从另一侧入画或者是从画中的某个区域开始运动,横过画面停下来,面对静态演员B站住,切换至第二个镜头——垂直机位、同轴切近或是反打机位(可以迅速进入对话):中景两个演员都侧身对着摄影机。

例8,选自《女人香》(*Scent of Women*)(图9.14)。

图9.14 前一个动作结束后切至近景镜头

143

镜头 1 中,老人向站在门口的小伙子走去,在离他较近的地方停住,当老人刚停住,就切入在同一视轴上前移的镜头 2。在镜头 2 中老人一边问话,一边转动身体。现在这种手法用得较少,一般处理这样的场景会利用入画的方法在动中处理,这是一种常见的 A 接近 B 的拍摄方法。

例 9,选自《阿拉伯的劳伦斯》,(图 9.15)。

这也是两个演员接近的过程,镜头 1 中,右边的演员从马上下来,走近左边演员,然后站住,切换至镜头 2,两人开始对话。

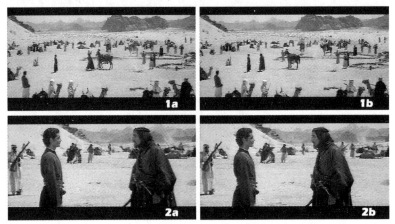

图 9.15 前一个动作结束后,下一个镜头向前推进至中景

例 10,选自《最长的一天》(图 9.16)。

这个例子实际上和前一个例子是基本相同的手法。但是演员在横越画面时也横越了背景演员的位置,画面上有一个两人短暂的重叠。镜头 1 是年轻的士兵在慌乱中扑倒在地,倒地之后,切入近景景别的镜头 2,将军把他拉回来,建议他拿回自己丢弃的枪支。类似的场景,有时导演会选择在两个演员重叠的瞬间切换至类似于镜头 2 那样较近的景别,从而形成富于动感的画面效果。

图 9.16 横越画面

例11，选自《燃情岁月》(图9.17)和《卧虎藏龙》(图9.18)。

有时当一个演员在第一个镜头中停下来时，也立即切入一个反拍镜头。镜头1中小女孩追逐远去的骑手，随着骑手渐渐远去，小女孩逐渐停下脚步，这时切入反拍机位镜头2，小女孩正面的近景，目送骑手远去。《卧虎藏龙》中的例子与此相同，第一个镜头中运动停止，然后切入反拍镜头。

图9.17 前一个动作结束后切至反拍镜头

图9.18 前一个动作结束后切至反拍镜头

但是现在这样的拍摄和组接方法越来越多地被更富有动感的方法所代替，镜头1和镜头2会在动中切换，形成更快的节奏感。

例12，选自《燃情岁月》(图9.19)。

镜头1是跟随女演员移动过来，女演员停住后，切换至镜头2，女演员正面的中近景。

图9.19 人物运动中切至反拍镜头

例13，选自《公主日记》(图9.20)。

有时是在运动的间歇中切，实际上就是后面说的一种对运动中停顿点的处理。

第一个镜头中,男演员把手放到开关上,镜头停留一下表现他的手放在开关上不动。然后切至第二个镜头,几乎是同轴的机位,特写镜头。男演员在镜头中的手向左侧挪出画面。这样运动中的间歇就被用来转换镜头,并且镜头不动声色地接近了主要的动作细节。像这样的间歇就提供了一个在运动结束后切换的机会。如果出于戏剧性要求,第一个镜头结束时停留的画面还可以长些,强调开关的戏剧性作用或是重要性,但第二个镜头就必须从运动开始。

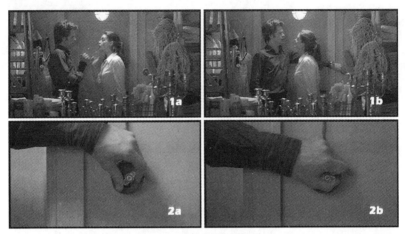

图9.20 运动的暂停中的切换

以上的七种例子都是摄影机位置固定,演员运动,这种情况可以反过来,变成被摄对象不动,摄影机在运动的情况,也就是说第一个镜头是一个运动性镜头,在第一个镜头结束后切入第二个静态的镜头。

例14,选自《公主日记》(图9.21)。

图9.21 摇摄镜头结束后,切入近景镜头

镜头跟随女管家从左向右摇摄,一直摇摄到坐在台阶上的公主。然后切入

女管家的过肩镜头,拍摄公主的面部表情,这样的处理因为第一个运动性镜头的强烈动感,更容易产生视觉上的吸引力,而且这样的运动镜头也非常有利于介绍环境。如果两个镜头的切换还伴随有动作的进行——例如抬手捋了捋头发、或者是把头转向某一个方向——这样的切换就会更具视觉吸引力。

有时这种类型的第一个镜头还会是一个移动镜头,设想一个会场或是舞池,随着镜头的移动,我们会看见主人公出现在环境中,然后镜头逐渐静止下来,切至主人公的近景镜头。总体而言第一个镜头的移动如果有一个合理的契机,视觉效果可能会更好些。例如镜头跟随一个走动的演员在水平方向移动,然后随着这名演员出画,镜头停止下来,停在主人公的身上,切换至主人公的近景。

第三节 动作过程中的切换

与动作结束之后的切换相比,在动作过程中切换镜头是影视创作中一种更常见人物动作镜头处理方法。依据人物动作的特性,在常规动作剪辑的实践中发展出了两种基本的剪辑方式:一种是针对有明显停顿点的动作,依据动作的停顿点进行动作剪辑;另一种是针对没有明显停顿点的动作,依据前后镜头的景别、角度等特性进行动作剪辑。在这两种常规动作剪辑之外,还需特别注意那些为视觉节奏、戏剧效果等考虑,而对动作过程进行省略或重复的非常规动作的剪辑方式。

依据停顿点进行动作剪辑

如果在剪辑设备上对所拍摄的人物动作过程进行逐格观看,会发现人物的许多看似连续的日常动作其实都是包含着短暂的停顿点的。这些停顿点的时长仅仅是1—2格(帧)而已,所以我们在生活中基本不会注意到它们,而它们恰恰是我们在动作剪辑中实现流畅感的关键。

例如人物的起坐、起卧、开关门窗、穿衣脱衣、拥抱、握手、拿取物品、走路、跑步等日常动作过程,都包含着这样一个或多个停顿瞬间。在这些停顿点上进行镜头剪辑,可以最大程度上保证前后镜头的流畅组接效果。因为在实际拍摄中,当选取不同角度、景别对同一动作过程进行多次拍摄时,不可能保证每一次所拍到的动作过程有着完全相同的速度。当前后两个不同角度、不同景别的镜头组接在一起,共同完成对一个动作过程的表达时,如果不选在动作停顿点上剪辑,没有一个相对稳定的转换,就很有可能造成跳跃感,从而影响观众的接受。

傅正义先生在《实用影视剪辑技巧》一书中,将这一类型的动作剪辑方法概括为"分解法",并指出:"所有分解法的主体动作连接时,上个镜头必须将瞬间

的停顿处全部保留,下个镜头从主体动作动的第一格(帧)用起,这样,才能保证主体动作连贯,画面流畅。"[1]在国内影视界最近二三十年的实践中,这种将动作进行分解的剪辑方法已经成为剪辑领域的常识。尽管随着影视语言的发展,现在对动作剪辑的处理有更多灵活的方法,但傅正义先生的这一总结仍然有着很好的实践指导意义。我们可以将它作为一个基础规则牢牢掌握。

例1,选自《最长的一天》(图9.22)。

这是一个坐下的动作过程,前后镜头的角度、景别都有较大的差别,但因选择的剪辑点正是人物坐下过程中的一个停顿点,所以镜头的剪辑效果很流畅。

图9.22 坐下的动作

例2,选自《全金属外壳》(图9.23)。

这是片中人物派尔练习射击的场景。前一个镜头是侧面拍派尔趴在地上的中景镜头,后一个镜头是从侧后方拍摄派尔的近景镜头,前一个镜头着重在表现派尔全身的动作,后一个镜头侧重在向观众展示射击的效果。有很多的动作过程都可以处理成这样的形式,第一个镜头是动作,第二个镜头是动作的结果。例如打击动作就可以用这样的方式来拍摄和组接。

图9.23 射击

[1] 傅正义:《实用影视剪辑技巧》,中央编译出版社,1994年,第52页。

例3,选自《阿拉伯的劳伦斯》(图9.24)。

这是一个开门动作,这类开门、关门、开窗、关窗的动作,一般都会在人物的手刚刚碰到门窗或是即将离开门窗时存在一个停顿的瞬间,在这个停顿点上剪辑镜头是保持镜头流畅的做法。注意这个例子中,前后镜头的机位都在两个演员行进方向的轴线同侧。这不是一个必须遵守的规则,但是它有助于观众保持清楚的方向感。

图9.24 开门

例4,选自《公主日记》(图9.25)。

在这个拥抱动作的剪辑中,剪辑点选在两个人刚刚抱住的一瞬间。这是常见的对拥抱动作的处理方法,效果比较流畅。同样,对于亲吻也可以采用这种剪法。

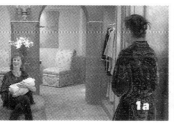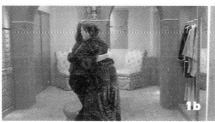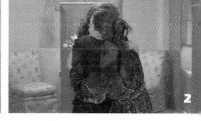

图 9.25

拥抱的动作。请注意拥抱前后手的位置,显然这是一个穿帮镜头,但是因为镜头1两人抱在一起的时间很短,所以观众对画面1b中的手的位置很难有较深的印象。当然实拍时还是应该尽力避免这样的情况出现。

例5,选自《老大靠边闪》(图9.26)。

这个拥抱的场景中,两个机位基本呈直角位置。这一镜头切换有利于突出其中一方人物的面部表情。

视听语言的语法

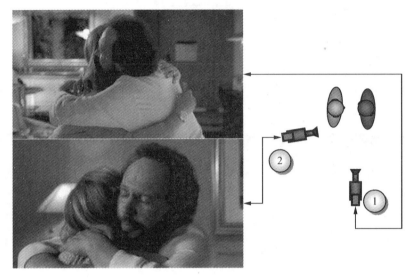

图 9.26

例6,选自《公主日记》(图9.27)。

这个拥抱动作的前后两个镜头分别来自于两人形成的关系轴线两侧,但是动作连接有助于消除视觉上的跳跃感。

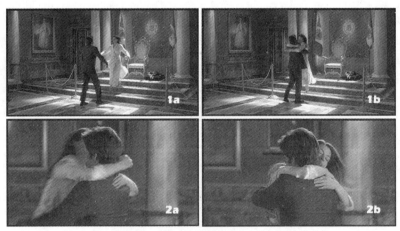

图9.27 拥抱动作,注意这种明显的动作有助于遮掩越轴的事实

例7,选自《公主日记》(图9.28)。

对握手动作的剪辑,有两种常见的处理方式。一是在手接触的瞬间切换镜头,二是在手握住之后摇动时,选取手摇动的最高点或最低点进行镜头剪辑。这都是握手动作的瞬间停顿点。

下面的例子实际上是在手握到一起摇动时,切换到镜头2的。这里画面

图 9.28 握手的两种处理

1a—1b—2 和 1a—1c—2 的组接,正是两种处理握手的动作的剪辑方法。

例 8,选自《最长的一天》(图 9.29)。

下面例子中喝酒的动作实际上被分为两个阶段,镜头 1 表现喝的过程,在喝的过程中,切换到镜头 2,镜头 2 后半段表现从嘴边拿下瓶子的过程。因这种动作过程中的停顿点较多,可以依据叙事需要自行选择一个停顿点进行剪辑。注意这个例子中,景别是如何帮助表现伴随动作的情绪。

图 9.29 喝酒

例 9,选自《全金属外壳》(图 9.30)。

镜头 1 里,教官左脚落地踩实,在将要抬起右脚的瞬间切换到镜头 2,镜头 2 中我们看到右脚开始抬起,然后落下。对于走路动作的衔接,尤其是电影当中走路动作的衔接还是要充分考虑左右脚的匹配问题,因为巨大的银幕会把细微的错误放大给观众看。

视听语言的语法

图9.30 走路

依据镜头特性进行动作剪辑

处理人物动作，尤其是处理银幕上的人物动作时，需要对动作的动势大小进行准确判断，这里尤其应注意景别、运动方向以及镜头焦距特性不同造成的动势大小的变化。一般远景和全景动作动势较小，沿纵深方向——Z轴方向运动动势较小；特写近景的动势较强烈，沿银幕 X、Y 轴方向运动的动势较大；长焦镜头会减弱纵深运动的强度，广角镜头会夸大各个方向运动的强度。

了解了不同镜头中动作动势存在的差别之后，对于那些找不到明显停顿点的动作，例如转头、转身等动作，我们就可以依据镜头特性的不同，在动作过程中选取合理的剪辑点。一般说来，动势较强的镜头中留用的动作长度较短，而动势较弱的镜头中留用的动作长度较长，这样可以保持前后镜头的均衡。

以景别为例，不同景别的镜头对同一动作过程的展现会给人不同的印象。一般来说，动作的幅度、速度等在较近景别的镜头中看起来会比在较远景别的镜头中更夸大一些。因此，在以两个不同景别的镜头展现同一个动作过程时，通常将动作的大部分留在较远景别的镜头中，而在较近景别镜头中只呈现动作的小部分，这样前后两个镜头的动态看起来会比较一致。具体说来，当近景、特写接远景、全景时，上个镜头的画面要少留，形体动作一动就要剪掉，下个镜头的远景、全景就要多留点。因为近景特写给观众的感觉要强烈些，稍有动势就感觉明显，而远景、全景的感觉不明显。反之，如果上个镜头是远景、全景，就应该让动作在其中持续的时间长一些，下个镜头是近景、特写就应该短一些。

对这种剪辑方法的较为极端的运用就是，动作的主要过程几乎都在一个镜头里。这种情况下，最好让动作过程在后一个镜头中进行，保证动作尾部完整，

这样更符合人的视觉欣赏习惯。

例1,选自《公主日记》(图9.31)。

在这个挥扇子的动作过程中,镜头从近景切换到全景,大部分动作在第二个镜头中完成。这正是基于对前后镜头的景别、动势的考虑。

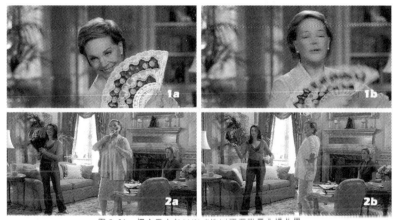

图9.31　挥扇手人部分的动作完成在第二个镜头里

例2,选自电影《公主日记》(图9.32)。

转头的动作

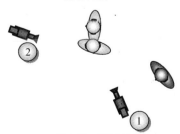

图9.32　转头的动作

镜头 1 中,公主先是背向镜头,然后向自己左肩的方向转动到画面 1b 的位置,接下来,机位转换到公主的右肩位置,公主开始向自己的右肩方向转回。这两个镜头的景别相同,只是换了一个角度。因此前后镜头的动势基本一致,剪辑点选在动作中部。

例 3,选自《老大靠边闪》(图 9.33)。

这是以两个同轴机位拍摄转头动作的例子,在动作过程中切换镜头。

图 9.33

例 4,选自《公主日记》(图 9.34)。

前一个镜头的转头动作基本完成,后一个镜头的转头动作只保留了很少的动态,也就是说动作的大部分完成在第一个镜头里。这是一个较特殊的例子,有点类似于前一节所讲的动作结束之后的剪辑,旨在强调后一镜头中的人物状态。此外还需注意,这类双人构图中的转头动作往往利用互为外反拍的机位拍摄形成富有变化的画面效果。

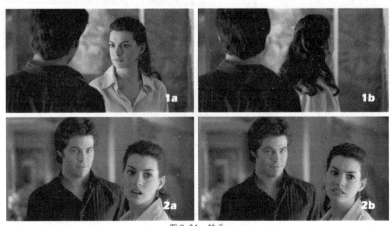

图 9.34 转头

例5,选自《低俗小说》(*Pulp Fiction*)(图9.35)。

前一个镜头是背后拍摄的全景,头已经开始转了一些角度,下一个是头部特写,接着转过剩下的角度。这一剪辑的机位差别较小,景别相差较大,造成视觉震撼。

图9.35 转头

例6,选自《公主日记》(图9.36)。

转身的动作,注意转身的大部分过程完成在第二个全景镜头里,第一个中景镜头1仅有少许趋势。

图9.36 转身

例7,选自《全金属外壳》(图9.37)。

这个例子实际上把教官在行走中转身的动作的绝大部分过程都表现在镜头1里了。镜头2仅有少许的转身角度,然后转身后开始向前走。

视听语言的语法

图 9.37　走路中的转身

对动作过程的省略或重复

　　出于对叙事效果、视觉节奏、戏剧性等的考虑，很多时候我们对人物动作的分镜头处理并非完全还原动作的原过程，而是会对其进行一定程度的省略或是重复。实际动作过程是 100%，但我们在剪辑时为了加快动作节奏，只使用动作过程的 50%、80% 甚至更少；或者，为了减慢动作的节奏，我们使用动作过程的 120%，有时甚至是 200%。以转身动作为例，为了突出转身的迅猛，在处理 90 度转身时，我们有可能只使用动作开头和结尾的一部分，而省略中间的过程，配合适当的景别变化，就可以得到很好的快速转身的效果。而为了表现转身过程低沉缓慢的情绪，可以使前后镜头的动作有部分的重复。在电视直播节目中，我们经常会感觉两个摄影机之间的切换好像缺少了几帧画面。这一方面因为被拍摄对象的动作在两镜头切换中还有细微的发展，就好像我们一眨眼，发现运动对象的动作好像跳了一下一样。另外一方面是因为平常我们看到的影视剧情作品的剪辑通常都会让人的动作有一点重叠，这样可以使动作连接看起来更平顺，眼睛习惯了这样的处理方式，再看直播节目的导播切换镜头就会觉得两个镜头之间少了点什么。

　　先来看几个对动作过程进行删减、省略的例子。

　　例 1，选自《公主日记》（图 9.38）。

　　这是女王和保镖之间的一场戏，保镖转身离开的镜头，注意有少量的动作过程被删掉，使得转身的过程迅速流畅。

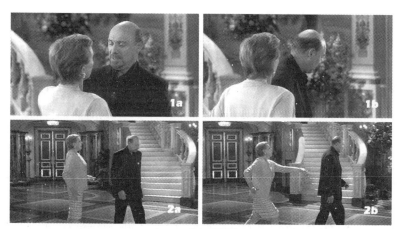

图 9.38 转身动作的处理

例 2,选自《低俗小说》(图 9.39)。

这个转头动作处理得较特别:镜头 1 拍摄人物中全景,身体保持不动,而转头的动作在下一个特写镜头 2 刚刚切换时开始,由于特写镜头将转头的起始部分剪掉了一些,而且景别的反差又很大,所以显得动作快而有力度,转得很有震惊效果。

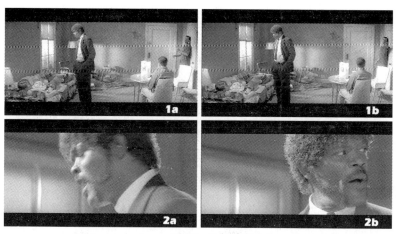

图 9.39 转头

例 3,选自《低俗小说》(图 9.40)。

为了更好地突出人物掀翻桌子这一动作的迅猛感觉,前后镜头的景别有较大变化,同时对掀翻桌子的动作过程做了少量的删减。

视听语言的语法

图 9.40　掀桌子

例 4，选自《最长的一天》(图 9.41)。

如同穿衣、脱衣、戴帽等动作一样，脱帽的动作在正常情况下是依据停顿点来进行剪辑的，选在手握住帽子准备往下摘的瞬间进行镜头切换，会比较自然。下面这个例子中摘下钢盔的两个镜头，为了表现动作的干脆利落，对动作过程进行了删减。镜头 1 中，手刚离开系带，就切至镜头 2，手已经接触到钢盔开始往下摘的过程，中间省略了手从离开系带到接触头盔的过程。

图 9.41　摘下钢盔

下面是在剪辑中对人物动作过程进行少量重复的例子。

例 5，选自《公主日记》(图 9.42)。

当前一镜头中的动作看起来不太明显时，在进行镜头切换后，为了使动作看上去顺畅，会对剪辑点前的少量动作过程进行重复表现。

158

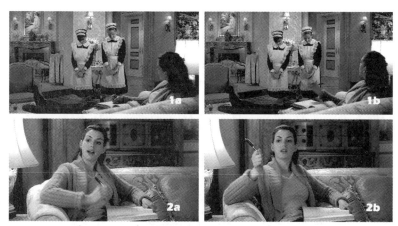

图 9.42　挥手的动作，注意为了视觉上的连贯，前后镜头动作有少许重叠

例 6，选自《老大靠边闪》(图 9.43)。

这是以两个外反拍机位拍摄握手动作，在这个例子中，第一个镜头中两人的手已经接触，第二个镜头手又重新接触，有部分动作是重复的。

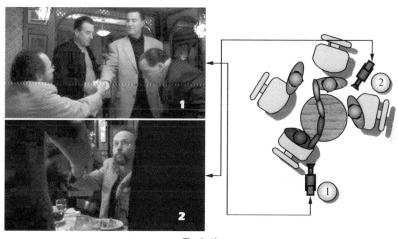

图　9.43

下面两个例子，都是以多镜头表现一个完整的动作过程。其中的部分动作重叠，或者让动作过程看上去更加流畅，或者通过对动作本身的强调来实现特殊的戏剧效果。

例 7，选自《低俗小说》(图 9.44)。

片中的文森要与美亚握手告别。镜头 1，远景中文森伸着手向美亚走过去，镜头 2，从垂直机位拍摄的两只手握在一起的特写，手摇了两下，然后分开。镜头 3，中景，两只手再次分开。镜头 3 与镜头 2 的人物动作有部分的重叠，这是因为在中景镜头中手部的动作看上去不够明显，而进行这样的重叠处理可以使手

视听语言的语法

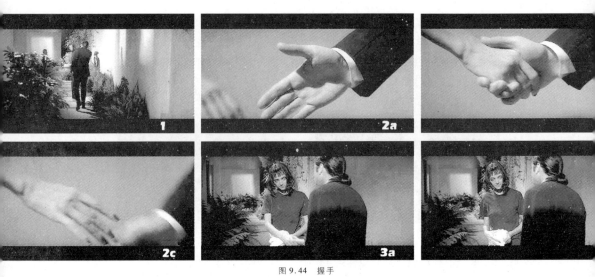

图 9.44 握手

松开的动作显得更加顺畅,如果完全严格按照动作停顿点进行切换的话,可能会因前后镜头景别差过大而使动作有跳的感觉。

例 8,选自《天使 A》(*Angel-A*)(图 9.45)。

这是由四个镜头组成的一个打击过程。在观看中可以试着做些思考:其中哪些镜头是对"动作发出——打"的描述?哪些镜头是对"动作结果——挨打"的描述?这里的"动作发出"和"动作结果"是从外反拍还是内反拍位置拍摄的?这些镜头还可以从什么位置拍摄?效果有什么不同?试着选取任意两幅画面,组成一个由"动作发出"和"动作结果"两个镜头完成的简单打击过程。

很多电影为了形成复杂的视觉效果,也是为了更好地表现打击的动作,往往会对打击过程作复杂的分切处理。也就是说除了"动作发出"和"动作结果"两个镜头之外,往往还用多个镜头对中间的过程做详细的表现。仔细观察这个由四个镜头完成的打击过程,每个镜头都有相当的部分重复,挥掌击打的动作通过这样的反复被加强。

人物动作剪辑固然是一种能够有效实现镜头流畅感的剪辑技巧,但现在有些影视作品在这方面似乎做得过头了,它们从追求人物动作镜头的视觉感受出发,而不是从剧作或节目的要求出发,为了动作而动作。这种为了动作而动作的做法,只是一种低级的追求。正如其他的剪辑技巧一样,动作剪辑也应该是为叙事服务的,通过动作剪辑提供更多的视角、细节,更好地表现场景,从而更好地进行故事的讲述。

目前有很多电影流露出一种反动作的倾向,例如《黑鹰坠落》、《暗战》、《航班 93》等,不在动作点上剪接镜头,而是利用动作断裂、同景别跳切等故意造成一种动作上的断裂感,使得观众在观看电影时依赖传统的人物动作镜头拍摄组

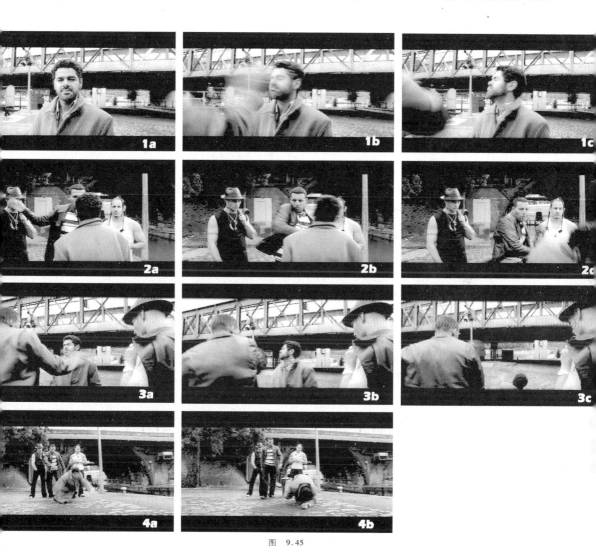

图 9.45

接方式所建立起来的依赖感和惰性荡然无存,每一个镜头都是一个新动作,都与前一个动作没有视觉上的连接感,这就迫使观众不得不认真面对每一个镜头。这类尝试也迫使那些依靠镜头表达,依靠视听语言讲故事的人重新思考,要向观众展现一个什么样的运动,什么样的运动才是真实有效的。

单纯依靠镜头的视觉新鲜感建立的优势总是不会持续很久,所以无论是人物动作镜头的传统处理还是反动作的处理都应该挖掘自身的叙事表现力,而不应该只是停留在对动作的理解上。

Chapter 10 | 第十章
非剧情类节目的人物动作处理

不同于剧情类的影视节目,很多非剧情类的电视节目并不是以通过营造连续运动的感觉来实现虚拟运动为主要目的,但是也都会涉及对人物动作的处理。例如演播室内的主持人类节目,有外景主持人或是出镜记者的节目,涉及被采访对象的节目,纪录片类的节目等,都涉及对人物动作镜头的设计、拍摄和编辑等问题。而且现在很多非剧情类节目的人物动作处理也日趋剧情化、复杂化。

非剧情类节目的人物动作处理具有以下特点:这类节目中人物相对较少,多以单人或是两人活动为主,即使有两个以上的人物,人物之间也较少发生关系,没有复杂的人物关系的处理,一般来说,处理好单个人物的活动就可以满足节目的基本叙事需要。

如果能够合理运用前面介绍到的人物动作处理的一些技巧,则会使节目的表达更加流畅,更加符合视觉化表达的要求。尤其是对一些电视节目主持人或是出镜记者而言,如果我们能够利用人物动作处理的技巧对他们的动作加以合理的设计,往往会为后期编辑带来更多契机。

一般来说,在非剧情类节目中进行合理的人物动作设计,可以有以下优点:

1. 丰富视觉感受:镜头变化带来比较丰富的视觉感受。
2. 产生叙事重点:通过不同景别的配合产生叙事的重点,例如需要强调环境、面部表情或是某个物品时,利用人物形体动作处理的方法来分切镜头,自然流畅,又有重点。
3. 降低表演难度:镜头分切可以使主持人能够分段背诵较长的台词。
4. 形成镜头段落:利用对人物动作的处理,形成类似剧情片中场景处理的镜头段落,有利于观众接受。

第一节　出场的镜头设计

主持人的出场,尤其是一个节目中主持人的第一次出场,往往会有连续的动态,或是动态的变化——由静态转换到动态,或是由动态变为静态。从视觉感受的角度来看,纯静态的主持人出场因为没有动态,缺少变化,所以比较缺乏视觉上的吸引力。形成视觉上的吸引力,这也是很多剧情类影视作品在进入一个新的场景时经常采用一些动态元素的主要原因,很多新的场景会利用运动镜头或

是利用人物运动等来吸引观众的视觉注意。

主持人出场的动静转换

主持人由动到静的出场动作

主持人由动到静的出场动作设计,一般是指主持人先有一个运动的态势,然后趋向于静止。多为主持人在镜头中走动,然后停止在一个合适的位置上。

下面是探索频道(Discovery Channel)的《东方艺术大观——丝绸》(*Artifacts: Silk-The Thread Connecting East and West*)开场部分主持人出场的几个镜头(图10.1),主持人 Kevin-John McIntyre 以辽阔的草原为背景,向大家讲述蒙古骑兵过去的辉煌。这个段落的开头,字幕渐隐,大远景中的主持人由左向右走,然后停下脚步。切至镜头2,近景,主持人接着说,说的过程中向自己右肩方向转身回望草原上骑马的人。切至镜头3,远景固定,草原上骑马的人,主持人画外音。镜头4,远景跟摇,骑马的人,主持人画外音。镜头5,主持人近景,回头,接着说完后面的词。

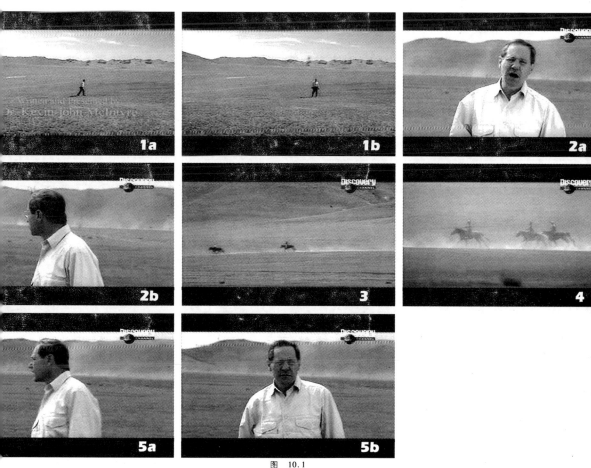

图 10.1

视听语言的语法

这一段的镜头景别反差强烈,有力地突出了草原的广大,而且主持人的回头看的动作和自己的串词相互呼应,非常自然。注意在插入性镜头 3、4 的前后的 2b 和 5a 画面(也即镜头 2 的结尾和镜头 5 的开端部分)分别有主持人回头去看和回过头来的动作,人物形体动作连接合理自然,使镜头的连接变得顺畅平滑。

《东方艺术大观——丝绸》中,主持人由后景向摄像机走过来,成为近景,然后举起手里的丝绸,此处借动作进行镜头分切。介绍土耳其的丝绸和桑叶,然后向左肩方向画面深处运动,镜头左摇右跟随运动,随着镜头的摇起主持人向下被动出画结束(图 10.2)。这实际上是在主持人的连续运动过程中加上介绍物品的插入性镜头,也是常见的主持人动作设计的方式。镜头 1 中,主持人右手握丝、左手拿桑叶,由画面深处向镜头走近成近景。镜头 2 是主持人手上动作的分切,镜头从主持人右手的蚕丝横摇到右手的桑叶,紧密配合了主持人对蚕丝和桑叶的介绍。镜头 3 是主持人转身向画面深处运动,镜头横摇跟随一段后向上摇起,造成主持人被动出画。三个镜头简单有效、重点突出、运动感强,也便于分别拍摄,最终组成一个完整的运动过程。

图 10.2

主持人由静到动的出场动作

主持人由静到动的出场动作设计,一般是指主持人从静止的态势开始,然后运动起来。多为主持人在镜头从固定位置开始运动,然后以在主持人运动中镜头切出或是主持人自身出画的方式结束。

这也是一种较为常见的主持人开场方式,例如,镜头开始,主持人背向镜头站立或坐在座位上,然后转过身来,向大家介绍某一地点或是某一物品。在介绍的过程中,主持人出画结束出场,或是在拿取物品的动作过程中,切入到其他插入性镜头结束。

主持人的出场的入画设计

1. 主动入画。

在主动入画这种处理方式中,主持人有较强的动感,显得比较活泼。《东方艺术大观——丝绸》中有多处主持人主动入画的例子。

图 10.3 这一段内容是主持人介绍古罗马宫廷对于丝绸的钟爱。

图 10.3

这一段首先是镜头 1 中主持人从画右入画,主持人入画后,开始从大远景推到主持人全景。主持人向前走动几米,然后停在镜头 1b 的合适位置上,待一段解说词完毕,向画左出画。

出画同时,切换到镜头 2,是一个很远的机位拍摄的大远景,可以看到遗迹的大门,主持人像一个黑点向台阶上移动,镜头开始推上,推到人的远景,主持人话完后,走到巨型石柱后切。

镜头 3 是一个插入性的仰摇镜头。

镜头 4 又是一个主被动结合的入画镜头。

镜头 5 是下摇上的镜头。

镜头 6 是一个固定性全景镜头收尾。

这里有一系列连续的出画入画设计,使得时空的处理可以非常灵活,有利于后期编辑时进行有效的时空重组,大大提高镜头叙事的效率。

图 10.4 中主持人在土耳其的集市上与杂货店老板交流的一段,也采用主动入画的方式。

图 10.5 中主持人主动入画进入镜头,开始介绍佛教与丝绸的渊源。注意插入性镜头 2 是一个移动拍摄的镜头,而镜头 4 则是模仿主持人视线的由下摇上的运动镜头。

图 10.4

下面是又一个主动入画的例子,选自 Discovery 纪录片《拜占庭帝国》(*By-zantium: The Lost Empire-Heaven On Earth*)(图 10.6),主持人在圣·索菲亚大教堂前的广场上两次入画,既控制了片子的节奏,又展示了足够的环境信息。镜头 1 是主持人从画右入画,沿纵深方向,走向画面深处,并没有出画,镜头由下稍稍摇上。镜头 2 是教堂前的广场,主持人又一次从画右入画,呈近景站在镜头前,开始介绍圣·索菲亚大教堂。

图 10.7 仍选自《拜占庭帝国》,这一次是主持人画右入画,然后基本沿纵深向画面深处运动,为了跟随运动,镜头 1 由右稍稍摇左。镜头 2 是一个固定性镜头。镜头 3 中主持人从画右入画,摄像机跟摇主持人至合适位置开始介绍身后的河水。

视听语言的语法

图 10.5

图 10.6

图 10.7

2. 被动入画。

摄像机的运动可以造成主持人被动进入镜头,这种拍摄方法能够吸引观众对于环境的注意,使主持人的出现较为隐蔽,而且运动的摄像机可以拍摄较大幅度的背景,一般用于对环境需重点介绍的开场。

《东方艺术大观——丝绸》中介绍教堂宗教绘画作品的一段(图10.8),镜头摇下,主持人被动入画,然后向摄像机走来。

图 10.8

3. 主被动结合式的入画。

在这种类型的入画中，摄像机多与被摄主持人做同时的相向运动，所以镜头让人感觉动感较强烈。

《东方艺术大观——丝绸》中，主持人介绍丝绸之路的货物流通时采用摇臂右上向左下移动和主持人向摄像机走近相结合的主被动结合式入画方式开场（图10.9）。

图 10.9

两极景别的跳切设计

指景别值相差较大的两个镜头，通过对人物动作进行连贯处理而做的镜头切换。例如从远景切到近景，或是近景切到远景。

本章一开始就介绍到的《东方艺术大观——丝绸》开场就是一个典型的远景切换到近景开场的例子（图10.1）。

镜头1中，主持人大远景不完全入画从画面中部走到画面偏右的位置，停下来，介绍"12世纪末期，成吉思汗……"镜头2，切入到主持人近景，接着介绍"成吉思汗率领蒙古大军，由首都挥军横越这片草原，所到之处无不征服……"

这样的景别变化，可以由背景草原迅速过渡到主持人，简洁明快，富于视觉上的变化，远景切换近景的关键，在于镜头中人物动作的匹配与否。

下面是《拜占庭帝国》中主持人在土耳其古建筑遗迹上的一段表演（图10.10），利用两极镜头的跳切形成震惊的效果。在主持人挥手的过程中切换到镜头2，虽然景别变化比较大，但是有了人物的连贯动作作为辨识的线索，这样的连接仍然是流畅的。

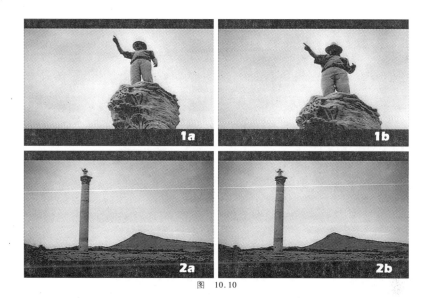

图 10.10

特写作为开场镜头的设计

《拜占庭帝国》中主持人介绍象牙雕版的一段镜头(图 10.11),就是从雕版的特写镜头 1 开始,然后在翻动雕版的过程中切换至主持人的近景镜头 2。多数特写开场的镜头也都是从对某个比较重要的物品的描述开始的。这样的特写开场往往会有一种悬念,引起观众求知的欲望。而将此类特写镜头与主持人镜头进行衔接的关键也在于其中贯穿着一个恰当的人物动作。

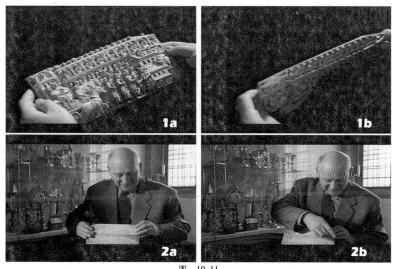

图 10.11

镜头拉出与推进的设计

《东方艺术大观——丝绸》中（图10.12），有一个从主持人全景拉出到古代遗迹全景的镜头，这种镜头利于介绍大面积的单一背景，突出背景的宏大。

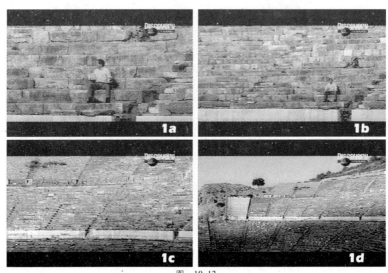

图 10.12

下面是《东方艺术大观——丝绸》中一个持续30秒以上的动态镜头，从主持人的大远景推到主持人全景（图10.13）。

图 10.13

《拜占庭帝国》中也有一段类似的由远景推到主持人全景的镜头（图10.14）。

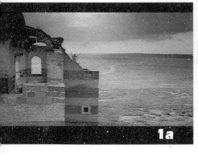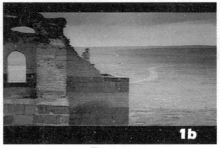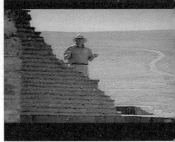

图 10.14

长焦镜头中沿纵深方向向摄像机走近的设计

这种镜头时长较长,有利于大段台词的表现。但除非能与拍摄环境结合巧妙,例如刚好有纵深的巷道等,沿纵深方向延长的建筑物等,否则一般来说表演痕迹较重,只适合于有较强的个人魅力和较好的语言表达能力的主持人。

《东方艺术大观——丝绸》中,主持人在土耳其的古罗马遗迹中,由纵深方向向镜头走来,侃侃而谈,这样的镜头设计方式,易形成大时段的镜头,易对观众形成较持久而稳定的吸引,但有时会让观众觉得做作(图10.15)。

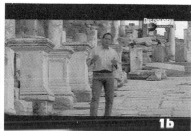

图 10.15

《拜占庭帝国》中有一个主持人在前景遮挡车辆驶过之后,穿过街道沿纵深方向向摄像机走来的镜头(图10.16),随着镜头的逐渐拉出,我们看到主持人将要介绍的石碑出现在镜头左侧前景。在镜头1和镜头3中插入由上摇下的镜头2,与内容吻合,同时避免了单个镜头时长过长带来的单调感觉。

图 10.16

视听语言的语法

当这样的沿纵深运动的镜头时间太长,感觉有些单调时,可以考虑加入一些同一环境下拍摄的镜头作为插入性镜头使用,例如在《拜占庭帝国》中有一段主持人在伊斯坦布尔街头的一段沿纵深方向运动的镜头,就被插入若干街景的镜头,这些镜头被主持人串词和相同的环境感连接起来,变得比较自然。

第二节　中段和离场的镜头设计

中段设计

看的动作

下面是《东方艺术大观——丝绸》中主持人坐在实验室里介绍蚕丝的特性的一段镜头(图10.17),中间设计有看显微镜的动作和拿取蚕丝的动作。在看下面的镜头之前,请先思考一下,如果你是编导,你会设计拍摄哪些镜头?

图 10.17

看完上面的镜头后,请将片中的镜头与自己设计的镜头加以对比,有哪些不同,哪一种设计会更好?好在哪里?

拿取物品的动作

下面是《东方艺术大观——丝绸》中主持人一段拿取蚕丝的动作镜头,这是利用插入性镜头表现主持人细节动作的典型的例子(图 10.18)。

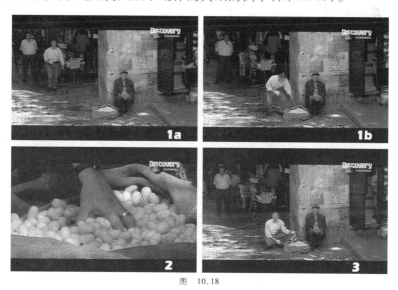

图 10.18

下面是《拜占庭帝国》中,主持人介绍几幅宗教绘画作品的过程(图 10.19)。

175

视听语言的语法

注意编导是如何利用合理的人体动作来分切镜头的？注意镜头1和镜头2之间，镜头2和镜头3之间，镜头3和镜头4之间，镜头4和镜头5之间选择了什么样的切换点？插入性镜头2和4还可以选择哪些角度拍摄？拍摄时的顺序和最终编辑出来的镜头顺序有什么不同？在拍摄哪些镜头时，可以不需要主持人的同期声？

图 10.19

《东方艺术大观——丝绸》开场不久，主持人手持长箭向观众演示蒙古大军

之所以攻无不克的一个秘密——蒙古骑兵所穿的丝绸质地的青罗衣既可以保暖,又可以抵挡箭头或是矛的深度刺入(图 10.20)。

图 10.20

镜头 1,主持人长焦中景,用箭头刺青罗衣。
动中切至镜头 2,主持人刺青罗衣的特写镜头。

视听语言的语法

镜头3,切回到主持人的中景。

镜头4,切到主持人拔箭的特写。

动中切至镜头5,主持人拔箭的中景镜头。

镜头6,切到蒙古骑兵的面部特写。

镜头7,切回到主持人的中景,蒙古骑兵向画右启动。

镜头8,切回到蒙古骑兵面部特写,骑兵向画右启动,面部出画。

镜头9,骑兵动中切回到主持人中景,蒙古骑兵在主持人身后向右后景出画。

手的指示动作

对于指示动作的处理和拿取动作的处理原理都是一样的。

下面是《东方艺术大观——丝绸》中主持人在介绍中国朝服时的一段镜头(图10.21),主持人用手指示墙上悬挂的相应图案的画框。注意镜头1和镜头2中,手的动作的匹配。

第十章
非剧情类节目的人物动作处理

图 10.21

中段动作的出画、入画设计

这样的方式给主持人以较大的活动空间,适合于运动中的表达,尤其适合寻访或是在路上的感觉。

下面是《东方艺术大观——丝绸》中一段较为综合的主持人的动作段落(图10.22),开始是在土耳其的商业街中,主持人向摄像机边走边说,形成长焦镜头

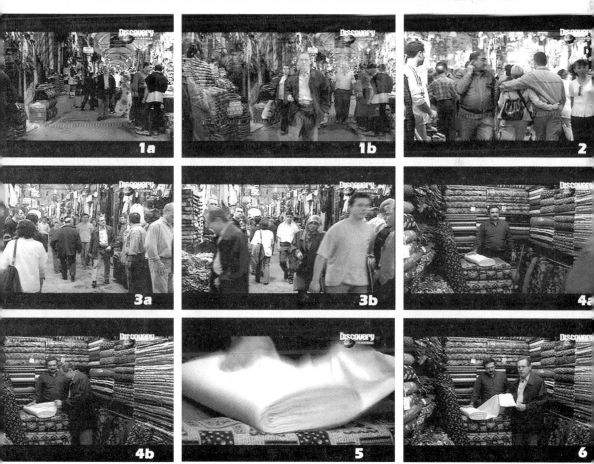

179

图 10.22

中沿纵深方向向摄像机运动的过程。然后主持人以出画、入画的方式进入丝绸铺子,镜头 3 左出画,镜头 4 右入画。

中间有几个动作的分切处理,如:抛撒绸缎卷的动作,手执金币的动作等。整个段落将近一分钟,但是丝毫不觉冗长。

中段动作的静态或是动态插入性镜头的设计

《东方艺术大观——丝绸》中主持人在地图前介绍丝绸之路的历史变化时,既有静态的插入性镜头,又有动态插入性镜头。动态插入性镜头在这样的介绍性段落中经常用来模仿视点的变化,也可以起到吸引观众注意力的作用(图10.23)。

镜头 1 是由黑场渐显的镜头,主持人向自己左肩方向转动,向观众介绍墙上的地图。

镜头 2 是前一个镜头指示动作的结果——也就是所指向的地图。

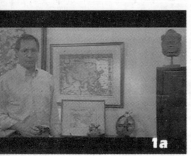

第十章
非剧情类节目的人物动作处理

图 10.23

镜头 3 是镜头 1 的延续。在实际拍摄时镜头 1 和镜头 3、5 本应该是一个连续不断的镜头，我们可以根据主持人介绍地图时的详细内容，插入镜头 2，根据主持人所讲的具体内容，镜头 2 可以是固定镜头，也可以是一个跟随丝绸之路的摇镜头。这里镜头 2 是固定镜头，镜头 4 是一个右摇左的运动性镜头。

较为复杂的中段设计

有些主持人、出镜记者的出镜段落往往采用不止一种处理方法，形成一个比较复杂的中段设计，这些中段设计包含了出画入画、人物动作处理以及相应的音乐、语言、音响方面的构思。

下面这个段落是《拜占庭帝国》中讲述公元 5 世纪时，拜占庭的普尔克丽亚女王为了巩固王权而大量制造圣像以讨好教会，却仍然被新主教排斥在祭坛之外的故事（图 10.24）。拍摄地点就是普尔克丽亚时期教堂的遗址，整个段落长度为 3 分 25 秒左右，如此长的时段单纯靠主持人的讲述完成，如何处理画面无疑是一个巨大的挑战。所以编导根据主持人的特点设计了一些形体动作，如走动、停住、转身、仰望等，结合切换、景别变化、出画入画等方法形成错落有致的视觉效果。

镜头 1，远景，由建筑顶端摇下停止，主持人进入遗址的中庭部分。在主持人的走动过程中，切换到镜头 2。

镜头 2 是主持人走到合适位置，成为中景，向自己的左肩方向仰望时，切换到镜头 3。

镜头 3 是个大远景、俯拍的固定镜头，主持人保持仰望的姿势，开始向自己的右肩方向转动，转头过程中，切换到镜头 4。

镜头 4 是来自主持人右后方的近景过肩镜头，摄像机跟摇主持人向自己右

181

视听语言的语法

肩方向转头仰望的过程,然后静止片刻,切换到镜头 5。

镜头 5 是主持人正面仰拍的近景,主持人保持向右肩方向仰望的姿势片刻,开始向自己的左肩方向转头,然后停止下来。

镜头 6 从左向右摇,模仿主持人再一次向自己右肩方向转头视线朝向,同时叠加普尔克丽亚的象牙雕像。到镜头 6 为止,此前的段落都是画外音解说,都有音乐衬托。

镜头 7 是一个固定镜头。仰拍教堂遗址上空的鸽群飞去。镜头 7 中,音乐停止,响起鸽群挥翅远去的同期声。

镜头 8 是一个不断后退的跟拍镜头,由主持人一个突然的转身开始,造成一种新的动态,同时,主持人的同期声开始。主持人边走边说,向着后退的摄像机逐渐走近,然后从画左出画。

镜头 9 是一个俯拍的大远景,主持人从画面右上角不完全入画,走了几步,停止在 9b 的位置上。

镜头 10 是一个先是静止,然后运动起来的镜头。镜头 10 中,主持人从 9b 的位置上转身,然后缓步走向摄像机,摄像机也同步后退,走过了整个遗址的中庭后,主持人转身,切换至镜头 11。

镜头 11 是主持人的中景,然后主持人向着摄像机走来,逐渐走近后退拍摄的摄像机,成为近景。在 11d 中主持人向自己的左肩方向转身。转身过程中切换至镜头 12。

镜头 12 中,主持人又一次走向镜头,摄像机在缓慢后退中有轻微上摇,主持人停止在合适的光线环境里,整个段落结束。

182

第十章
非剧情类节目的人物动作处理

183

视听语言的语法

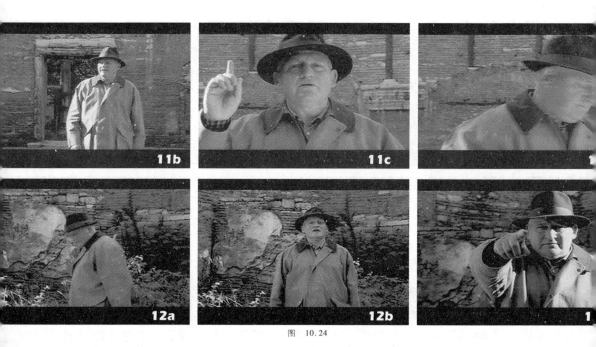

图 10.24

下面是主持人在拜占庭帝国瓦砾堆上的一段怀古(图10.25)。

镜头1是瓦砾堆的全貌,主持人地平线上由画面右部向中间走。

镜头2是一个由地面摇上,主持人被动入画,然后蹲下来的镜头。我们不妨想一下主持人为什么要蹲下来介绍环境?

在主持人挥手过程中切换到镜头3,动中切换到镜头4,为保证镜头连接的流畅效果,后面的镜头也都是在动中切换。

第十章
非剧情类节目的人物动作处理

图 10.25

离场设计

并不是每一次出场都有明确的离场过程。有时在主持人的话或是动作自然完成后,我们就可以直接切换到其他镜头。

如果需要一个离场的过程的话,可以考虑采用与出场相对应的所有的手法:

例如出画(可以有主动出画、被动出画、主被动结合出画)的方式。我们前面介绍过的,主持人介绍土耳其丝绸和桑叶的例子:主持人由后景向摄像机走过来,成为中近景,然后举起手里的丝绸,动作中切至主持人手中的丝绸和桑叶,主持人介绍土耳其的丝绸和桑叶。完成介绍后主持人向画面右后景运动,随着镜头的摇起主持人被动出画结束。

 我们还可以利用景别的变化来处理离场的过程,例如从近景切换到远景,或是近景切换到特写等。景别的变化同样也可以依靠推拉镜头来完成,但是推拉镜头延续的时长会相对较长,如果出于节目时长或是情绪要求方面的考虑,需要一个长时间的镜头时可以使用推拉镜头。

Chapter 11 | 第十一章
动作段落的拍摄与组接

在时空中延续一段的动作过程,我们称之为动作段落。动作段落一般包含对多个动作点的处理。

动作段落的拍摄和组接就是在动作点的处理基础上,进行的较为复杂的动作拍摄或是组接。动作点的处理是就两个镜头之间的连接而言,动作段落处理则是建立在多个动作点的处理基础之上的,由多个镜头组成的视听语言段落。从结构上看,动作段落是隶属于场景的,是场景和镜头之间的单位。如果说,前面章节介绍的关于动作点的处理是侧重于两个镜头之间的连接,可以称之为组词的话,那么动作段落的拍摄和组接则是侧重于多个镜头的连接,可以称之为造句。

一般来说,一个影视作品可能有多个场景,每个场景可能由一个或是多个动作段落构成,每个动作段落则是由多个或单个镜头构成。

我们从视听语言的角度解读一个片子时,应该注意对片子的视听语言结构有一个由大到小的把握:一个片子有哪些场景?一个场景有哪些动作段落?一个动作段落有哪些镜头组接?镜头和镜头之间的连接依靠什么?单个镜头的拍摄有什么特点,它的构图、照明、焦距的选择、拍摄方法有什么特点等。

而我们在利用视听语言进行创作时,或是进行视觉化的表达时,则应该有一个从小到大的思路,单个镜头怎么实现它,这个镜头和另一个镜头怎样衔接起来?大概几个镜头能够完成一个动作段落?几个动作段落就可以完成一个场景?我的故事或是我的讲述需要多少场景来表现?

无论是解读片子还是进行创作都应该培养良好的思维习惯。避免靠灵光乍现来引导创作前行,否则你的创作将会在大部分时间里都是在黑暗中摸索。要多问问自己如何实现,如何表达。从战争的宏大场景到街边的老人向你伸出手讨钱,都有无数种的镜头表达,哪一种适合你的故事,适合你的表达。

其实学习视听语言,和我们学习自己的母语或是其他文字语言一样,首先需要掌握大量的字词,再掌握简单的句子,然后学会表达自己的所思所想。有些人一开始就试图让观念指导创作,必然会面临表达方面的难题。我们现在很多学习视听语言的人并不是没有好的想法,而主要是受制于表达能力的欠缺。

那么如何进行基本句型的积累?只有靠多看,多练。从看到练都应该注意以从镜头到场景的视觉化表达为主,对于初学者而言,尤其要关注动作段落的处理。在平时的学习训练中,可以注意记录模仿一些经典的动作段落的处理,要达

到能够默记和画出故事板以及场景平面图的程度,有条件还可以模拍一些经典段落。当积累了三五百段这样的动作段落处理的实例以后,你的视听语言表达能力会有一个质的飞越。

第一节 动作段落类型举要——从某地到某地

动作段落种类繁多,我们应该学会总结和归纳这些段落类型的特点,这样可以在学习某些具体段落的同时,达到融会贯通、举一反三的效果。

从某地到某地(或者说从 A 地到 B 地),也就是画面被摄主体的位移,是最为常见的一种动作段落。它既可以完成于单个镜头里,也可以是出画入画之间,还可以是一个充分展开的段落,就像《阿甘正传》中阿甘跑步横穿大陆的漫长旅途一样。这种动作段落的重点可能是在运动过程本身,也有可能是对所经过环境的介绍,甚至有时创作者会以此构成一个片子的主要形态,例如短片《关于一个女孩》(About a girl)、电影《那山,那人,那狗》,还有类型片中的公路片。

用出画入画方式拍摄的从 A 到 B 地的动作段落

前面在第八章出画入画部分所讲的韩国短片《橡皮擦大战》中小主人公从学校到家的那一场摇镜头处理出画入画的例子(图 8.14)就是一个典型的从 A 地到 B 地的例子。

下面是《舞出我天地》(Billy Elliot)开场的一段(图 11.1),表现的是小比利为患老年痴呆症的祖母做好早餐,却发现祖母走失,比利追出家寻找祖母的过程。这里的多数镜头也主要运用了出画入画的方法。

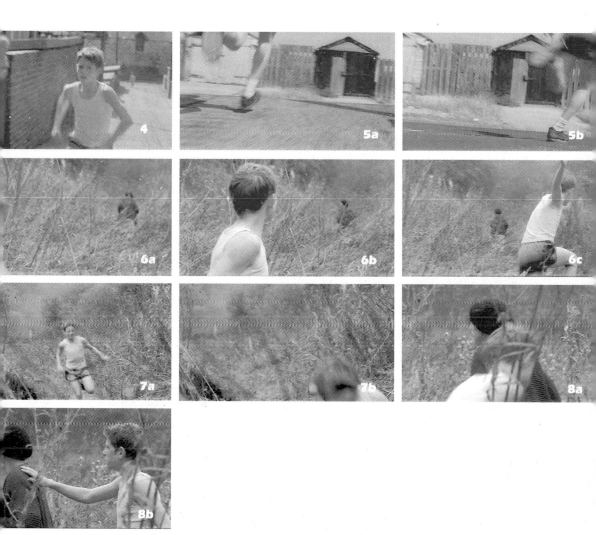

图 11.1

像这样的例子可以为很多类似的从 A 到 B 地的剧情提供一个基本的拍摄模式。这种较复杂的从 A 到 B 地的运动如果做简化处理,可以只保留镜头 1 和镜头 8,也可以讲清楚事情的大概,但是从本片的人物性格刻画以及情绪渲染角度来看,两个镜头就无法满足要求了。

下面是比利带着祖母去母亲坟地的一段(图 11.2),在路上,镜头 2 当中祖母向比利表白自己年轻时有人曾说过她具有舞蹈的天赋。镜头 3 是一个在运动路线一侧移动拍摄的镜头。到达墓地后,比利忙着清理母亲墓碑前的杂物,而老迈糊涂的祖母则向着别人的墓碑倾诉起来。

视听语言的语法

图 11.2

下面是比利和朋友一起走路的一段(图 11.3),由两个移动镜头在动中切换组成。这一段并不在于强调从 A 到 B 地的走动过程,而是向观众揭示比利的生活环境:20 世纪 80 年代中期,英国的采矿业工人大罢工,比利一家生活的矿工小镇被严格地控制起来。在这样两个镜头的从 A 到 B 地的段落中,我们看到了即便是小孩子,对于警察的严阵以待也早已习以为常了。

图 11.3

沿镜头纵深方向运动的从 A 到 B 地的动作段落

下面是《舞出我天地》中比利的芭蕾梦想被哥哥和爸爸无情地嘲笑后,痛苦的比利在舞蹈中狂奔的一段(图 11.4)。

镜头 1 中比利向左跃出画。镜头 2a 比利从画面右上角向下入画落地,然后向街道深处跑去,镜头 2b 比利即将消失在街道深处,一个朋友在后面追赶他。镜头 3 比利从画面中地平线以下向上入画,沿纵深方向朝镜头跑来。镜头 4 是镜头 3 的反拍机位拍摄的比利腿部的近景镜头。镜头 5 是比利正面的大远景。镜头 6 是比利背面脚的特写镜头。镜头 7 的机位与 5 类似,镜头 8 的机位与 6 类似,镜头 9、11、12 的机位与 8 类似,但是景别有较大差别。镜头 10 的机位是来自运动路线一侧的,与运动路线有少许夹角的方向。

视听语言的语法

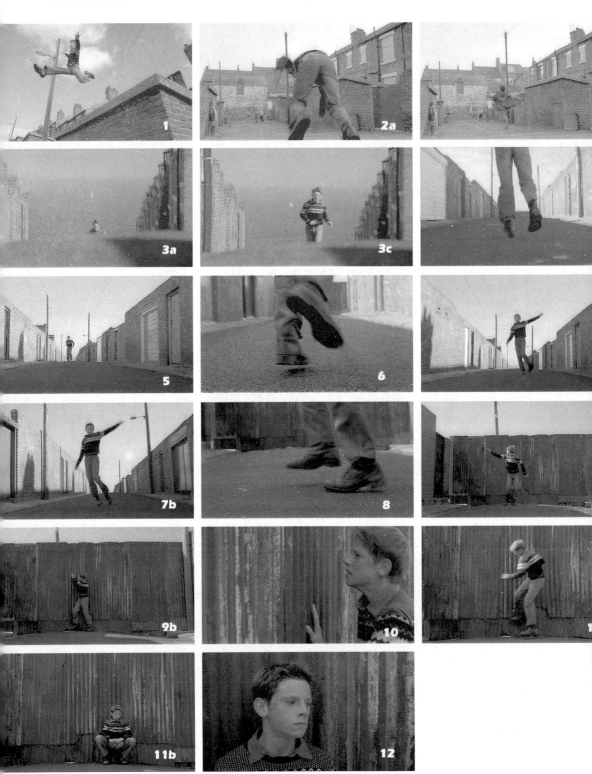

图 11.4

这个段落中很多镜头都是由处于运动轴线上的中性机位拍摄完成的,而且多数镜头是利用连贯的人物动作连接在一起的。我们可以尝试用这样的镜头拍摄一组人物在纵深方向运动的镜头,构成从 A 到 B 地的动作段落。

人物在纵深方向运动的镜头之间的连接方法主要有三种:

利用人物动作在运动中设置、选择合理的动作点连接前后镜头。

利用出画入画的方式连接:纵深运动中一般是选择向上或向下出画入画;也有一些导演习惯人物跑到镜头足够近(人物形象已经虚化)的地方然后向镜头一侧出画,下一个镜头人物则应从画框对侧进入镜头;前一个镜头中人物向镜头深处走去,人物形象变得非常小时,镜头动能几乎为零,这时也可以把这个镜头当作是一个出画镜头来使用,下一个镜头可以是人物从画框的一侧进入画面,或是由天然的遮挡物形成入画的感觉,例如,人物从镜头深处的大门处,推门进入,向镜头走来。这个起到和画框一样作用的遮挡物可以是门、墙、地平线等物体。

或是选择人物跑向镜头和跑离镜头的方式:人物向镜头跑来,越来越近后遮挡镜头,然后转换到下个镜头。下个镜头则由遮挡开始,然后人物向镜头纵深跑去,逐渐远离镜头。

《舞出我天地》中,父亲被比利的天分和执著所打动,为了给比利一个选择未来的机会,父亲带着比利从小镇动身到伦敦去参加皇家芭蕾舞学院的入学考试,这是一个典型的从 A 到 B 地的动作段落(图 11.5)。因为镜头 3 是一个运动镜头,而镜头 4 是一个静态镜头,镜头 3 和镜头 4 之间使用了叠化的方法连接。

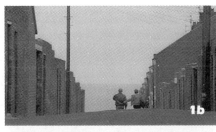

视听语言的语法

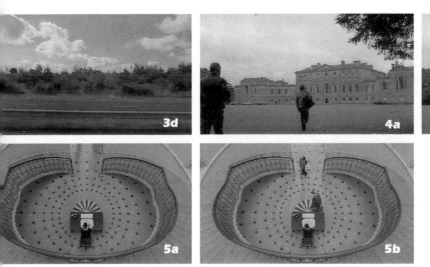

图 11.5

固定机位拍摄从 A 到 B 地的动作段落

下面是《一个都不能少》中，代课老师魏敏芝步行进城去找张慧科的一段（图 11.6）。

镜头 1 是完全出画。

镜头 2 是固定镜头。

镜头 3 是固定机位的摇镜头，随着人物走近有缓慢地摇上。

镜头 4 基本上是一个固定镜头。

镜头 5 是固定镜头，白色面包车从画右入画，然后在道路转弯处出画。

镜头 6 推加少许的摇。

镜头 7 固定。

镜头 8 摇上。

镜头 9 是接近 180 度的摇镜头，这样的摇镜头可以在起幅和落幅部分拍摄较长时间的人物运动，而且在镜头中段，人物距离镜头渐进或渐远时可以形成很好的透视变化。

镜头 10、11、12、13 都是固定镜头。

这一段里所有镜头的共同特点是全都是固定机位的拍摄，也就是在拍摄每一个镜头时，摄影机自身不发生位移。这样的拍摄方式成本较低，通常靠演员的运动与摄影机在固定机位上的推、拉、摇摄相互配合形成机内剪辑的效果，具有单个镜头时长较长、容纳的运动过程较长的特点，利于烘托舒缓的情绪。

第十一章
动作段落的拍摄与组接

195

视听语言的语法

图 11.6

动态机位拍摄从 A 到 B 地的动作段落

下面是《阿甘正传》中阿甘在女友珍妮走后，难以排解，选择通过长跑的方式来发泄情感的一个动作段落（图11.7）。这个段落选择了大量的移动或是摇臂拍摄的方式，在镜头或是人物运动中切换镜头，形成复杂的动态视觉感受。动态机位的拍摄尤其擅长表现自然环境的壮美。为了叙述方便，我们略去了阿甘跑步过程中的一些插入性场景——例如在公车站和老妇人的对话。

镜头1 摇臂跟随拍摄阿甘从门廊起身向庭院跑去，摄影机逐渐升起然后渐渐停止。

镜头2 移动拍摄阿甘向摄影机奔跑。

镜头3 摇臂拍摄，先是固定机位，后转摇摄，随着阿甘远去渐渐升起。

镜头4 移动拍摄阿甘从街道上跑过。

镜头5 移动中摇拍阿甘跑过小河。

镜头6 摇臂拍摄阿甘跑出州界，摇摄中逐渐升起。

镜头7 轻微下移中下摇拍摄。

镜头8 摇臂拍摄阿甘跑到海边后停下，转身，接着向相反方向跑。利用前后镜头中人物跑动的动作和近似的银幕位置连接到镜头9。

镜头9 固定镜头，阿甘跑到美国大陆的另一端海岸边上。然后又折返回来接着跑。

镜头10，拍摄内容与镜头9相似，换了景别和角度。阿甘往回跑。注意镜头9的末尾和镜头10的开头，阿甘在银幕上处于基本相同的位置。前后镜头中，人物处于银幕上相同或近似的位置，有利于镜头的顺畅连接。

镜头11，使用移动车拍摄，移动中由右摇左，下摇上，从阿甘的影子到脚步到上半身近景。动中接到镜头12。

镜头12，摇臂从麦地中升起，逐渐升高，阿甘从右向左跑。

镜头13，摇臂从水面抬起，逐渐升高，我们依次看到河水、小桥和远山，阿甘从前桥上由左向右跑。

镜头14，摇臂从牧场的围栏后升起，越过围栏，向着大路延伸的方向拍摄远去的阿甘。

镜头15，摇臂从右向左移动拍摄，阿甘从右向左跑动。

镜头16，正面移动拍摄奔跑中的阿甘近景。

这种类型的拍摄尤其要注意镜头自身的运动状态的匹配和镜头中人物的动态、朝向、位置的匹配。一般情况下，这种动态镜头的后期处理都会考虑通过增强声音层面连接的顺畅感来提升段落整体，例如配以合适的音乐以使动作连接顺畅。

视听语言的语法

第十一章
动作段落的拍摄与组接

图 11.7

199

视听语言的语法

下面是《柏林的夏天》(*Sommer vorm Balkon*)开场女主人公赶往工作地点的一段镜头(图11.8),全都由手持风格拍摄的动态镜头组成。这个段落的特点是镜头和镜头之间不靠出画入画的关系、不靠人物的连贯动作来连接,而主要是依靠动态或者说是依靠镜头自身运动的速度感以及画面中被摄主体的运动速度来相互连接。

第十一章
动作段落的拍摄与组接

201

图 11.8

这个段落中：

镜头 1 移动拍摄树荫和天空。

镜头 2 在移动中由下摇上拍摄骑车的女主人公。

镜头 3 移动拍摄街边建筑。效果类似于主观镜头，但是与前后镜头没有视线的衔接。

镜头 4 透过前景的遮挡移动拍摄骑车的女主人公。在 4c 的黑车遮挡画面后切换到镜头 5。

镜头 5 景别较镜头 4 紧凑，拍摄骑车的女主人公。

镜头 6 是一个遮挡镜头。

镜头 7 同镜头 4、5 类似。

镜头 8 犹如忘记关机的随意拍摄，移动拍摄从地面、车辆到其他开汽车的人，运动速度与前面的镜头保持一致。

镜头 9 移动拍摄女主人公的近景。

镜头 10 快速掠过街边的小店和行人。

镜头 11 移动拍摄女主人公。

镜头 12 移动拍摄街边的大楼。

第二节 追 逐

追逐段落的基本形态

在无声片时代，动作段落的发展是和电影剪辑的发展密切相关的。最早的

追逐段落出现在卢米埃尔兄弟的短片《水浇园丁》当中,这是由一个镜头构成的追逐过程,镜头竭力把逃双方容纳进来,换句话说追逃双方除了偶尔出画外,在大部分时间里同时出现在镜头里。因为在这类镜头中双方的空间关系一目了然,所以我们也称之为关系镜头。这种用单个关系镜头拍摄追逃过程的特点是,追逃双方的空间关系,比如距离、朝向等非常明确,但是不能容纳间隔较远的追逃关系,而且缺乏表述的重点。

由鲍特到格里菲斯最早充分发展的交叉剪辑的方法,使动作场景有了更大的表现空间,并且形成了今天追逐场面的基本表现手法——一段追赶者的镜头,一段逃跑者的镜头,也就是 A—B—A—B 交叉剪辑的追逐段落模式。交叉剪辑的使用使追逐双方的矛盾冲突不断地交错出现在观众面前,形成一个紧张的连续场景的幻觉,使观众不断感受到刺激和压力。但是交叉剪辑也遇到了单一镜头拍摄追逃双方时所没有遇到的问题:这就是如何表现或者是重建追逃双方的空间关系这一问题,例如追逃双方的位置、两者之间的距离的变化等。

在实践中,交叉剪辑模式和先前的单个关系镜头联合起来,就形成了今天追逐段落的主要拍摄内容。后来人们在两者之间加入了旁观者或是阻挡者的镜头,并引入了能够标明双方距离的空间坐标——这些手法到今天仍然被广泛使用。

在学习时我们应该注意要善于把动作段落具体内容的表达抽象为可以普遍运用的规律,例如追逐段落实际上就是双人同向运动的一种动态关系的表达,有了这样的理解,我们在处理双人相向运动的动态关系,例如相遇的动作过程时也可以从对追逐段落的处理经验中吸取养分,从而收到举一反三的学习效果。

在《阿甘正传》中有两段阿甘从小到大被同学追打的镜头,是结构比较常见的追逐段落(图 11.9)。

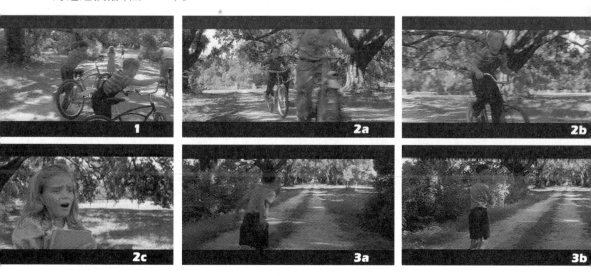

视听语言的语法

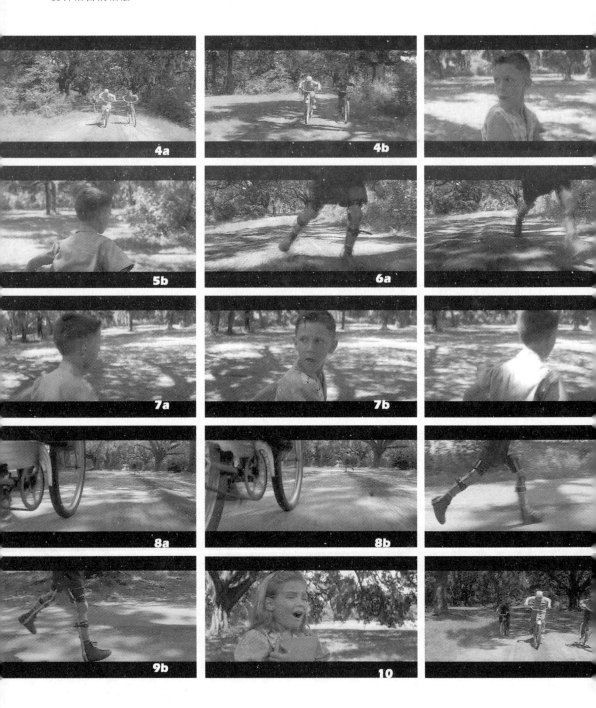

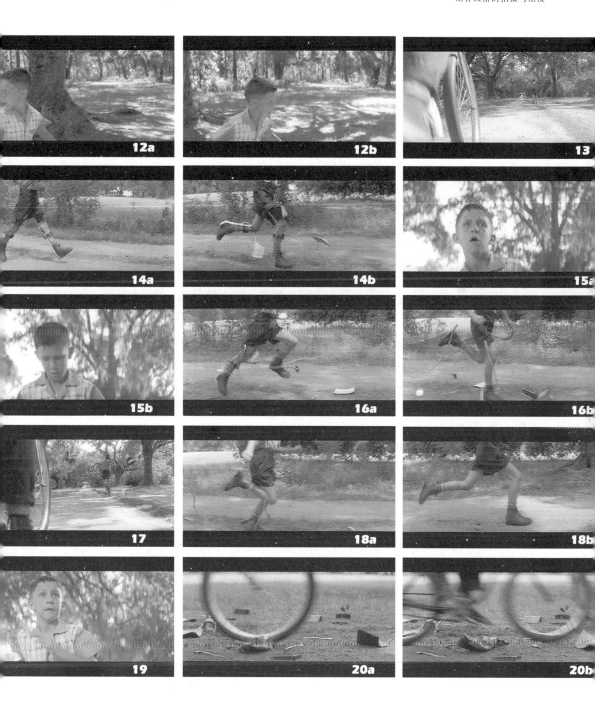

视听语言的语法

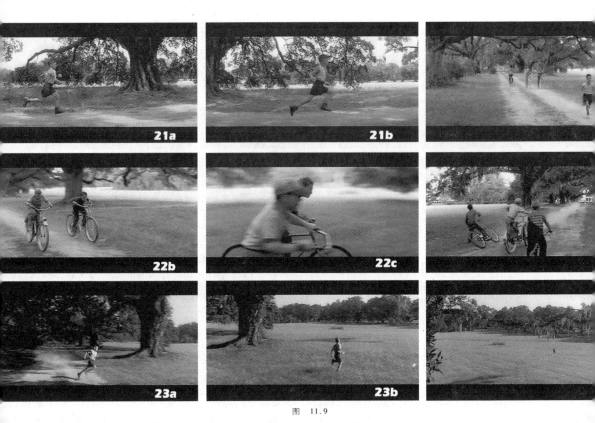

图 11.9

　　镜头 1 是远景,追打阿甘的孩子们在前景纷纷骑上自行车,阿甘向镜头深处跑去。在这个镜头中,双方的追逃关系开始确立。

　　镜头 2 是左摇右,跟摇孩子们,孩子们向右出画后,镜头落幅至珍妮,珍妮呼喊阿甘快逃。

　　镜头 3 是跟随在阿甘右后方同步移动拍摄的中景镜头,这个机位相当于阿甘与孩子们——也就是追逃双方之间的一个单独拍摄逃跑一方的内反拍机位,是单独拍摄逃跑者的一个镜头。

　　镜头 4 是与镜头 3 互为内反拍机位的单独拍摄追逐一方的移动镜头。远景,正面拍摄孩子们向摄影机追来。

　　镜头 5,机位类似于镜头 3,但是景别为近景,跟随俯拍阿甘逃跑的背影。

　　镜头 6 低角度正面移动拍摄阿甘向摄影机跑来的腿的近景,后景是骑自行车追逐阿甘的孩子们。这个机位是同时拍摄阿甘与孩子们相互关系的一个外反拍机位,是将追逃双方都容纳在内的关系镜头。

　　镜头 7 同 5,阿甘边跑边回头看。

　　镜头 8 来自与镜头 6 互为外反拍的机位,从孩子们一侧移动拍摄追逃双方的关系,画面左前景是骑车孩子的脚和车轮,画面后景偏右的位置上是逃跑的阿甘。

镜头 9，机位类似于 3、5、7，也是单独拍摄逃跑的阿甘，但基本处于阿甘右侧同步移动拍摄阿甘腿的近景，在这个镜头中音乐渐起、画面逐渐变为慢动作。

镜头 10，与镜头 2 的落幅相同，插入珍妮呼喊阿甘快跑的近景慢动作镜头。这也就是我们所说的旁观者或是阻挡者的镜头，这类镜头的作用主要是：交代必要的人物关系和剧情；造成视觉上的停顿，形成追逐节奏的变化。

镜头 11 与镜头 4 相同，正面移动拍摄孩子们向摄影机追来的全景，从功能上看属于单独表现追或逃某一方的镜头。

镜头 12 同镜头 3、5、7。在阿甘侧面同步移动拍摄阿甘边跑边回头看，从功能上看仍然属于单独表现追或逃某一方的镜头。

镜头 13 与镜头 8 相同，从孩子们一侧移动拍摄追逃双方的关系。

镜头 14 机位近似于镜头 9，但是稍有不同的是它移到了逃跑的阿甘的右前侧。从功能上来看，镜头 14 与 3、5、7、9 这几个镜头相同，都属于单独表现逃跑一方的镜头。在奔跑中，阿甘腿上支架的零件开始崩落，一直靠支架走路的阿甘开始能够自己飞跑了。

镜头 15 在阿甘的前面同步移动仰拍阿甘的头部近景，功能与镜头 14 相同，属于单独拍摄逃跑一方的镜头。画面中的阿甘边跑边低头看自己的腿，仿佛不敢相信自己的腿发生的变化。

镜头 16 机位与 14 相同，单独拍摄逃跑一方，在阿甘侧面偏前同步移动拍摄阿甘跑动的腿。

镜头 17 机位与 8、13 相同，从孩子的一侧移动拍摄追逃双方的关系，但是景别较 8、13 更为紧凑。

镜头 18 机位与 9、14、16 相同，单独拍摄逃跑一方，在阿甘侧面同步移动拍摄阿甘腿部。阿甘腿部的支架完全崩落，自由地奔跑着。

镜头 19 与 15 近似，在阿甘前同步移动仰拍阿甘喜悦的表情，同时音乐变得高昂起来，预示阿甘命运的变化。

镜头 20 固定镜头，散落一地的零件，自行车轮近景从镜头中掠过。这个镜头里，散落一地的零件除了承担剧作方面的功能外，还可以暗示我们追逃双方经过同一个地点时的时间差。有时我们通过这样的方式来表现追逃双方的距离或是距离的变化，例如我们可以让追逃双方都从同一盏街灯前跑过，双方相隔 5 秒钟，接下来，让双方都从街道边的垃圾桶跑过，这一次双方间隔 3 秒钟，通过经过相同空间位置的时间差的变化，我们能够感受到追逃双方的距离越来越近了。

镜头 21 机位与镜头 18 类似，侧面同步移动拍摄阿甘奔跑的全景，在这个镜头中，画面由此前镜头 9 开始的慢动作状态逐渐恢复正常速度。

接下来是阿甘与一个黑人女性的对话，为保持追逐过程完整，我们没有截选这段插入性的对话。对话大意是：我跑得像风一样快，从那天起，我想去哪儿，我就跑着去。

镜头 22 固定机位，阿甘和孩子们先后从镜头左后景跑向右前景，阿甘先向画面右侧出画，然后镜头开始跟摇孩子们，随着摄影机的右摇，已经绝尘而去的阿甘的背影再一次从画面右侧被动入画。孩子们在镜头前跳下自行车，气恼地把车推倒在地。在这里，导演为了突出阿甘的惊人的奔跑速度，利用演员和机位的调度制造了一个小小的骗局，在画面 22b 中阿甘出画之后很有可能藏在了摄影机的后面，然后画面 22d 中再一次被动入画的实际上是另一个演员，他从距摄影机较远的地方开始起跑，镜头跟随追逐者摇过来后，我们看到了"阿甘"绝尘而去的画面，实际上是两个演员在镜头出画与入画之间的一场"接力"。

镜头 23，阿甘从镜头深处跑来，在镜头前左转，镜头跟摇的同时，快速升起，掠过前景的树荫，阿甘向广阔的牧场跑去。

下面是《阿甘正传》中阿甘长大后的青年版的追逐（图 11.10）。

第十一章
动作段落的拍摄与组接

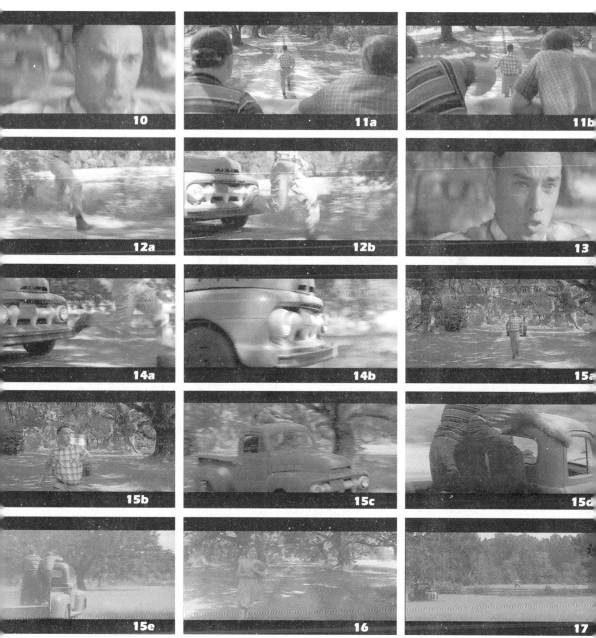

图 11.10

《阿甘正传》中两个追逐段落镜头功能统计

	幼年版			青年版	
序号	拍摄技巧	追、逃的单方镜头或包含双方的关系镜头或旁观、阻挡者镜头	序号	拍摄技巧	追、逃的单方镜头或包含双方的关系镜头或旁观、阻挡者镜头
1.	摇	双方	1.	固定	双方
2.	摇	追	2.	固定	旁观者
3.	移	逃	3.	移	逃
4.	移	追	4.	移	逃
5.	移	逃	5.	移	逃
6.	移	追	6.	移	双方
7.	移	逃	7.	移	双方
8.	移	追	8.	移	追
9.	移	逃	9.	移	双
10.	固定	旁观者	10.	移	双
11.	移	追	11.	移	双
12.	移	逃	12.	移	双
13.	移	追	13.	移	双
14.	移	逃	14.	移	双
15.	移	逃	15.	摇	双
16.	移	逃	16.	移动	旁观者
17.	移	双方	17.	固定	双
18.	移	逃			
19.	移	逃	幼年版追逐总时长		青年版追逐总时长
20.	固定	追	109 秒		38 秒
21.	移	逃	镜头平均时长		镜头平均时长
22.	摇	双方	4.7 秒		2.2 秒
23.	摇臂	逃			

《黑客帝国》开场的一段追逐,电脑人和警察追捕女主角 Trinity(图 11.11)。

这一段落对追逃双方做交叉剪辑的概念清楚,利用对人物连贯动作的切换处理,在合理的动作点上切换镜头,使镜头的时间、空间连接非常紧密。合理利用空间坐标,使追逃关系清楚。整个段落没有旁观者、阻挡者,但是设置了第二组追逐者,也就是出现在镜头 6、7、9 以及后来驾车出现的那个拦截者。

第十一章
动作段落的拍摄与组接

211

视听语言的语法

第十一章
动作段落的拍摄与组接

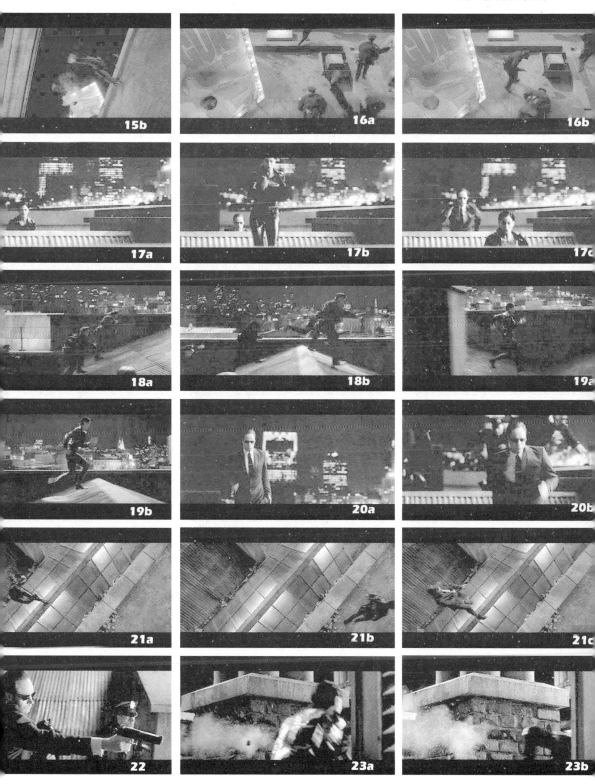

视听语言的语法

第十一章
动作段落的拍摄与组接

215

视听语言的语法

第十一章
动作段落的拍摄与组接

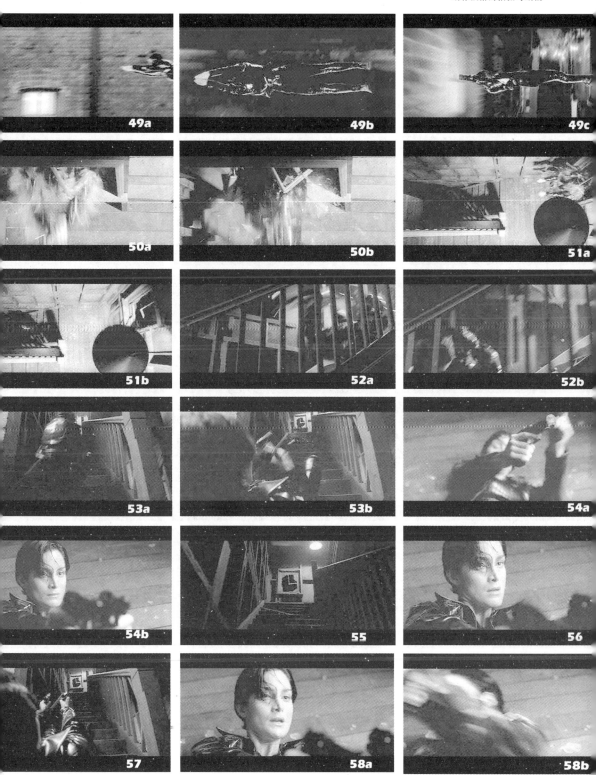

217

视听语言的语法

第十一章
动作段落的拍摄与组接

图 11.11

219

这个追逐段落总长度是3081格,即128秒09格,共75个镜头,平均镜头长度为1.71秒,约为41.08格。

其中长度为1秒以内的镜头22个,1秒到2秒之间的镜头33个,2秒到3秒的镜头12个,3秒到4秒的镜头4个,4到5秒的镜头3个,最长的一个镜头是5秒8格。

这里注意整个段落节奏的变化:

镜头1—4是速度较快的追逃过程,4个镜头共204格。平均单个镜头长度51格。但感觉很快,因为镜头中富含动态。

镜头5—9 Trinity与电脑人的对视,这个地方5、6、7三个镜头的总时长为106格,因为这是追逐过程的一个变化点,由此将要预埋了拦截的伏笔。人物偏向静态,尤其是镜头9只有一个扭头的动作,表示电脑人将要拦截,长度为55格。节奏明显较其他镜头慢下来。

镜头10—镜头26,节奏较快。17个镜头共808格。平均47.5格。

镜头27表现腾空的过程,属于重点表现的动作,单个镜头时长为103格。节奏明显慢下来。

镜头28—32,节奏较快。5个镜头总时长123格。平均24.6格。

镜头33实际时长为70格,但感觉并不很长,因为观众看到这里有一个心理期待,随着警察口中的"不可能",观众迫切想知道电脑人腾空而起后落地的状态。

镜头35—38节奏较慢,4个镜头总长为106格。平均26.5格。这是追逐中的一个戏剧性重点,所有的警察无法越过楼间的巨大跨度,现在只有电脑人和Trinity两个人了。

镜头39—53节奏较快,15个镜头总时长482格。平均32.1格。

镜头54—58节奏突然变得缓慢,5个镜头总时长为334格。平均66.8格。

镜头59—75节奏较快,17个镜头总时长为633格。平均37.2格。镜头58结尾有音乐加入,感觉节奏变快。

综上所述,可以看出节奏受几方面影响:被摄体的动态、摄影机的动态、前后镜头被摄体运动速度变化的对比、剧情因素、音乐、音响、镜头时长等。

《黑客帝国》中开场追逐段落的镜头功能和时长统计

镜头序号	画面内容	镜头功能	镜头时长(格)
1.	走廊尽头的电梯打开,电脑人和警官走出的全景	追	56
2.	Trinity的面特,向右肩方向转身跑离摄影机,向画面深处的走廊跑去至全景	逃	43
3.	电脑人、警官向摄影机飞速追过来全景,掠过摄影机右侧	追	35
4.	背后跟拍Trinity的逃跑全景,左转拐过走廊	逃	70

（续　表）

镜头序号	画面内容	镜头功能	镜头时长（格）
5.	Trinity 近景从画面右侧入画向楼下看，镜头跟摇右至左。	逃	43
6.	Trinity 站在大楼外侧梯子上的过肩俯拍镜头，楼下站着一个电脑人。	双方	26
7.	楼下电脑人仰望 Trinity 的过肩镜头。	双方	37
8.	走廊内部向画面深处拍尽头的外楼梯，可以看见 Trinity 迅速爬上楼梯，电脑人、警官从画面左侧入画向画面深处追去。	双方	45
9.	机位同 7，仰拍电脑人和警官在外楼梯上跑，右前景的电脑人向左回头，这个回头暗示着这个电脑人将要采取新的行动，也就是从不同的角度截击 Trinity。	追	55
10.	前景是楼顶的杂物，画面深处 Trinity 入画，沿铁梯爬上楼顶，向摄影机跑过来，同时摄影机与 Trinity 作快速相向运动，形成强烈动感，电脑人同样入画，从摄影机右侧掠过。	双方先后经过同一地	128
11.	10 的反打镜头，电脑人左侧入画，迅速跑向画面深处，画面深外是逃跑的 Trinity 的身影（注意画面中的灯箱成为连接镜头关系的物体）。	同 10	30
12.	左摇右，摇镜头，Trinity 在楼顶从左往右跑，跃起（有灯箱）。	逃	18
13.	仰拍两个楼之间，Trinity 一跃而过的全景，电脑人紧随其后一跃而过（有灯箱）。	同 10	53
14.	正面拍警官们跨越两楼之间的镜头。	追	55
15.	机位同 13，仰拍警官们跨越两楼之间，有一人险些失足，抓住楼的边缘。	追	50
16.	空中俯拍警官们跨越的全景，有一人抓着边缘往上爬。	追	42
17.	屋脊，Trinity 露出头向摄影机飞奔，电脑人露出头向摄影机飞奔。	同 10	101
18.	移动镜头，警官们在重重屋脊上从左往右跑。	追	73
19.	移动镜头，Trinity 在重重屋脊上从左往右跑。	逃	34
20.	电脑人正面近景，越过重重屋脊向摄影机飞跑，身后是一大群警官。	追	48
21.	俯拍屋脊的镜头，Trinity 从左往右跑出画，电脑人入画，站定，拔枪向 Trinity 逃走的方向射击。	同 10	75
22.	电脑人向画右射击的近景。	追	17
23.	Trinity 跑到屋顶一座烟囱边的背影，烟囱上被子弹打出火花（烟囱在此后成为一个运动的标志）。	逃	13
24.	Trinity 从左往右跑的正面近景（有烟囱）。	逃	18
25.	从电脑人背后拍电脑人举枪射击的镜头，子弹打在烟囱壁上，Trinity 背影迅速出画（有烟囱）。	双方	16

（续　表）

镜头序号	画面内容	镜头功能	镜头时长（格）
26.	Trinity 向摄影机跑来的正面全景（背景是烟囱,摄影机同时迅速拉出,增强动感,仿佛机位在迅速后退）,起跳。	逃	37
27.	俯拍两楼之间,Trinity 起跳从左至右越过楼间距离,摄影机跟摇 Trinity 的运动,Trinity 落在另一座楼上,翻滚。	逃	103
28.	Trinity 落地向前翻滚的侧面,摄影机摇。	逃	21
29.	低机位拍摄,Trinity 向画面深处远去的脚步。	逃	22
30.	电脑人掠过烟囱,身后跟着一群警官（有烟囱）。	追	35
31.	从背后拍摄电脑人起跳跨越两楼之间腾空的背影,向上出画。	追	26
32.	机位同 28 Trinity 的背影全景向左转弯。	逃	19
33.	警官们的近景推至其中一人吃惊的面部特写。	追	70
34.	从摄影机所在地对面的楼上长焦拍警官们的全景,前景是两楼之间的距离和对面楼上的杂物,电脑人从上向下入画,落在摄影机所在的楼上。	追	20
35.	侧面拍摄电脑人落下的近景。	追	17
36.	特写,画面左侧前景墙遮挡,Trinity 探出头窥视。	逃	26
37.	画面同 34,落地后电脑人慢慢抬起头近景。	追	33
38.	画面同 33,电脑人站起身远景。	追	30
39.	画面同 35,Trinity 收回头。	逃	9
40.	35 的反打,面部特写,Trinity 迅速收回头,喘息中左右张望,似乎寻找出路。	逃	89
41.	Trinity 看见远处另一座楼的一个窗户。	插入	36
42.	画面同 39,Trinity 面部特写,下定决心,头部向右出画。	逃	22
43.	机位约同 39,Trinity 全景,向画右摄影机方向奔来,摄影机摇。	逃	37
44.	电脑人面部特写,目光向右。	追	24
45.	移动拍摄,Trinity 在楼顶加速飞跑的全景镜头,前景是断壁。	逃	31
46.	移动拍摄,Trinity 在楼顶加速飞跑的中景镜头,前景是断壁。	逃	46
47.	摄影机向前移动,仿佛 Trinity 主观的镜头,推至对面楼的窗户。	插入	24
48.	仰拍 Trinity 飞越楼间的正面全景,Trinity 向上出画。	逃	21
49.	侧面右摇左摄 Trinity 飞跃楼间的全景,Trinity 从右往左运动,撞向窗户（注意前面虽然有两个中性镜头 46、47 阻隔,但是这个镜头仍给人以跳轴的感觉,因为前面的一系列镜头都是从左往右的）。	逃	53
50.	内景,窗户的全景,突然,窗户破裂。	逃	9
51.	内景,俯拍窗户,右前景是楼道内的吊灯,Trinity 右往左破窗而入,滚下楼梯。	逃	37

（续　表）

镜头序号	画面内容	镜头功能	镜头时长（格）
52.	侧面拍摄 Trinity 滚下楼梯的中近景。	逃	25
53.	仰拍楼梯和窗户，Trinity 滚下楼梯，倒在前景。	逃	19
54.	52 的反打镜头，Trinity 倒地拔出双枪指向画右（自己的来向，也就是追兵的方向）的正面近景镜头。	逃	113
55.	机位同 52，但缓缓推上，楼梯的部分和窗户，吊灯在摇晃。	插入	72
56.	画面约同 53，Trinity 倒地双手持枪的特写镜头。	逃	57
57.	画面约同 52，Trinity 倒地持枪瞄向窗户。	逃	36
58.	画面约同 55，Trinity 向画面左侧滚出。	逃	46
59.	街道，前景是墙，Trinity 出画在画面深处的街道转弯处，向摄影机跑来，同时摄影机上移至 Trinity 的面部特写。	逃	86
60.	Trinity 在 58 中的主观镜头，街边电话亭全景，电话亭被车灯照亮。	逃者视线	33
61.	街道的另一边，从 Trinity 身后方向从左向右驶来一辆卡车，镜头左向右摇摄，卡车在电话亭附近转弯，准备拦截。	追方	64
62.	Trinity 面部的近景。	逃	29
63.	卡车转弯近景。	追	22
64.	卡车上的主观镜头，车灯照亮电话亭。	追方主观	23
65.	低机位拍摄卡车车头。	车灯	44
66.	电话亭中电话机特写，变焦距，电话虚，后景的 Trinity 远景变实。	电话亭变焦	48
67.	车轮转动特写。	追	24
68.	画面约同 58Trinity 的面部近景。	逃	13
69.	Trinity 背后高机位俯拍整个场景，卡车、电话亭、Trinity 的三角关系，Trinity 向电话亭奔去的同时，车子也在加速向电话亭撞去。	逃	61
70.	电话亭位于画左的全景画面，Trinity 从画面的后景右上奔入，卡车同时从画面前景左下驶入，双方将要撞击。	双方	26
71.	电话亭近景，Trinity 面向右在电话亭中，后景是撞过来的卡车车头。	双方	32
72.	Trinity 接听电话的面部特写。	逃	37
73.	卡车车头撞向电话亭。	双方	15
74.	俯拍卡车从画面下方向上撞向电话亭，把电话亭撞进墙里。	双方	35
75.	从街道上拍摄卡车向右把电话亭撞进墙壁。	双方	41

　　韩国电影《生死谍变》(*Shiri*，也译作《双吻鱼》)中从超市开始到小巷结束的一段追逐，描述两个警察在超市里与线人接头，然后分别追赶线人的过程（图

11.12）。这个段落的特点在于使用手持风格的移动拍摄。由于摄影机和被拍摄对象的相互运动，造成晃动的效果，显得整个过程紧张激烈。

除了开头和结尾外，这个段落的主要部分基本没有双方同时出现在画面中的关系镜头，只是靠单独拍摄的追逃双方交叉剪辑制造整个追逐过程。所以在处理双方的距离感时就有一定难度，导演利用人们对超市和街道的常识：例如出超市会经过货架、收银台、电梯、门口的车流、大街，然后是小巷。这样追逃双方并不一定要经过同一个空间坐标——例如像《黑客帝国》里的那个追逃双方纷纷跨越的那个楼间距一样——而只是经过相同类型的区域，就可以使观众对双方的距离有所了解，例如警察A和线人都经过货架、收银台、电梯等相同概念的区域，但并不一定是经过一个相同的点，这样的处理清楚，而且节奏明快，没有重复的感觉。

《生死谍变》的这个追逐段落中使用较为笼统的区域坐标，而不是像《黑客帝国》中使用的精确点坐标，这是因为《黑客帝国》的开场追逐段落是在摄影棚里完成的，精确的点坐标可以避免穿帮，并且保持拍摄的效率。而《生死谍变》是外景拍摄，所以更加自由。

追的一方A、B两人，A是追逐的主线，B的两次出现，第一次为A的追逐方向改变提供了一个有效的阻隔，使原本A右向左追有了转换为左向右的可能，第二次的出现为A能够追上线人提供了足够的时间间隔，在镜头19中B第二次出现后，镜头20这个A和线人同时出现的双方关系镜头就显得非常自然了。这里第二个追逐者B的除了剧情方面的作用外，它的功能实际上相当于一个阻挡者或是一个旁观者，用来对追逃双方的关系做一个调整，使追逃变化中可能出现的不合理因素因为时空的阻隔被忽略。

这里还应该注意的就是导演使用了较多的阻挡者，这种阻挡者一方面可以制造视觉噱头，另一方面还可以调节画面节奏。像镜头21中的那个用单独镜头表现的摔倒在地的扛箱子的人，还可以为接下来的镜头组接提供更多的可能性。

第十一章
动作段落的拍摄与组接

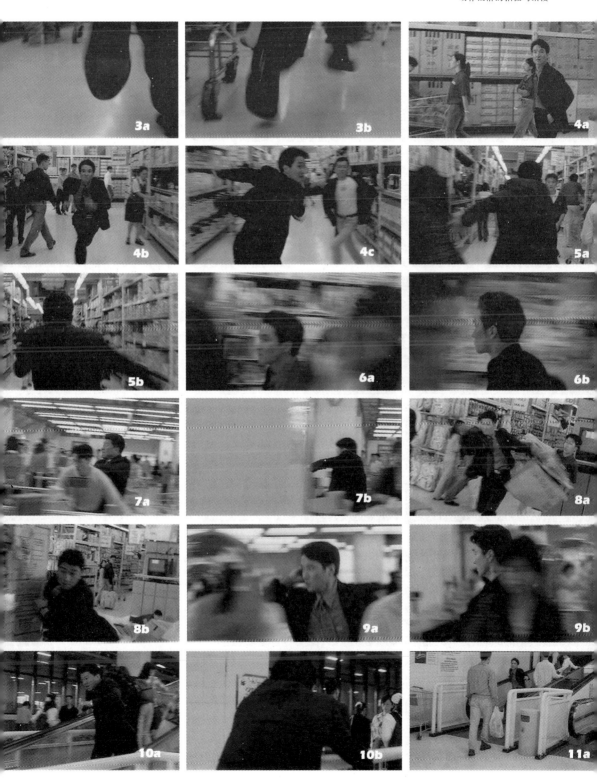

视听语言的语法

第十一章
动作段落的拍摄与组接

227

视听语言的语法

图 11.12

这个段落 1435 格，59.8 秒长度，共 24 个镜头。平均每个镜头 60 格，约 2.5 秒。

其中长度在 1 秒以内的镜头有 3 个。

1 秒到 2 秒之间的镜头有 9 个。

2 秒到 3 秒之间的镜头有 4 个。

3 秒到 4 秒之间的镜头有 5 个。

4 秒到 5 秒之间的镜头有 2 个。

最长的一个镜头有 159 格，约为 6.63 秒。

《生死谍变》"超市—小巷"追逐段落的镜头功能和时长统计

镜头序号	画面内容	镜头功能	镜头时长（格）
1.	超市，线人突然逃跑，向画面右下角出画	逃	26
2.	镜头快速聚焦到警察 A 近景	追	23
3.	背后跟拍逃跑的脚步	逃	24
4.	快速后退拍摄警察 A 追赶的正面中景	追	95
5.	快速前移拍摄线人逃跑的背面中近景，中性方向	逃	70
6.	透过货架右向左快速移动拍摄警察 A 左侧面近景	追	37
7.	透过收银台右向左快速移动拍摄线人左侧面中景	逃	95
8.	快速后退拍摄警察 B 从镜头深处货架跑向镜头	B 追	34
9.	透过收银台右向左快速移动拍摄警察 A 侧面近景	追	32
10.	先后退再跟近拍摄线人在电梯转角处拐弯	逃	40
11.	前移拍摄警察 A 在电梯转角处拐弯，按两个人的转弯方向和超市斜面电梯布置的常识判断，警察 A 与线人之间的差距至少是一段斜面电梯的长度	追	94
12.	长焦透过街道车流快速移动拍摄线人右向左逃跑的近景	逃	44
13.	长焦透过街道车流快速移动拍摄警察 A 右向左追的近景	追	56
14.	后退拍摄警察 B 向镜头跑来至近景，中性方向，边跑边和 A 通话。	B 追	90
15.	透过街道车流快速移动拍摄警察 A 左向右追的全至中景	追	64

(续　表)

镜头序号	画面内容	镜头功能	镜头时长（格）
16.	摄影机后退拍摄线人左后向右前跑至镜头前,转弯,摄影机绕过树丛再一次跟上,快速前移拍摄线人逃跑的背影,线人逃跑中,撞到维修工人。	逃	103
17.	线人从镜头深处向镜头跑来,可以看到线人身后,维修工地水管爆裂,喷出水柱,线人在镜头前右转,向小巷深处跑去。	逃	102
18.	透过维修工地的水柱,快速移动拍摄警察A左向右追的中景,在移动中摇摄警察A向小巷深处追赶的背影。	追	56
19.	后退拍摄警察B转过一个街角,左向右跑动。	B追	44
20.	快速前移跟随拍摄线人向小巷深处跑的背影,中景,撞上一个搬运工。	阻挡者	42
21.	近景,被撞的搬运工倒地。	阻挡者	19
22.	线人沿小巷纵深向快速后退拍摄的摄影机跑来	逃	44
23.	红砖墙角,线人左入画,向镜头深处跑,摄影机在身后跟进拍摄,转过墙角发现铁栅栏挡住去路,慌乱中,线人左转,钻进死胡同里。	逃	159
24.	红砖墙角,警察A左向右跑,追进死胡同,掏枪直指线人,喝令他不许动。	双方	79

《十七岁的单车》结尾处的一群小痞子追小贵和小坚的过程是一个颇具特色的追逐段落(图11.13)。

整个2分22秒左右的追逐的段落一共用了13个镜头,平均10秒多一个镜头。我们不妨思考一下,构思一段平均长度10秒以上的镜头组接的追逐段落,又要突出紧张的气氛,可以调动哪些手段?

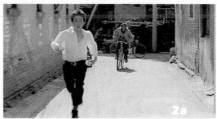
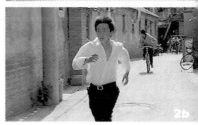

视听语言的语法

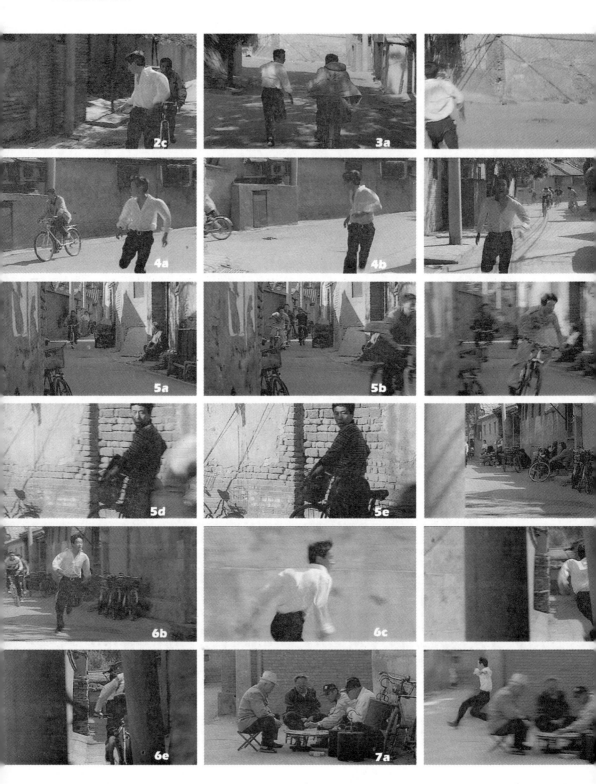

视听语言的语法

图 11.13

　　整个段落 13 个镜头,长度是 3418 格,约合 142.42 秒,平均单个镜头长度为 262.92 格,约合 10.96 秒。
　　其中 2 到 5 秒的镜头只有两个。
　　5 秒到 10 秒的镜头有 5 个。
　　10 秒以上的镜头有 6 个,其中最长的两个镜头分别为 21.17 秒和 27.29 秒。
　　这个段落的第一个特点就是镜头平均时长较长,形成这个特点的主要原因如下:
　　首先是演员在镜头纵深运动的移动镜头和跟摇镜头较多。除了移动镜头外,几个时长较长的镜头都是演员先在固定镜头纵深运动向摄影机跑过来,然后在摄影机前面转向,摄影机跟摇,演员再向摄影机深处跑远,这种演员调度和拍

摄方法使得单个镜头能够较长时间地容纳追逃双方的动作，直接表述追逃双方的关系。所以，追逐过程中一直没有使用追逃双方的分切镜头，也没有在追逃双方之间形成交叉剪辑段落；取代交叉剪辑的是利用固定镜头变摇镜头来拍摄追逃双方的关系，通过追逃双方的出画入画形成剪辑的契机。

其次是有效的场面调度，几个时长较长的镜头几乎都有对于场景深度的充分利用，让追逃的两方四组演员分别通过场景，这样也造成了单个镜头时长较长的特点，例如整个段落中最长的镜头7，就是充分利用演员在场景中的穿梭往复运动形成长达27秒的画面。导演有效的场面调度，使得这段在小巷中的分头追逐（一伙人分别追小贵和小坚），显得张弛有度，一伙人追出画面后，观众的心理稍有松弛，前景或是后景中又有另一伙人掠过镜头，新的紧张又生成了。13个镜头中，两人同时或先后出现在一个场景中有9个镜头，充分利用了场景，而且小贵、小坚先后进入画面既有利于观众把握两人的相互关系，也有利于表现追逐中的"慌不择路"的感觉。镜头中偶尔闯入画面的路人或是小巷中下棋的老人的作用类似于标准追逐段落中的旁观者或是阻挡者之类的插入镜头，利用静态的路人或是悠闲的老人与追逐形成反差，烘托紧张气氛。

这个段落的第二个特点就是几乎所有的镜头都是用出画入画的处理方式，这样处理的特点是：因为出画入画的特性使然，前后镜头在时间空间上没有特别密切关联，在拍摄时，不必考虑前后镜头的时空和动作的精确匹配问题。前面《黑客帝国》中的追逐段落，镜头和镜头之间多靠人物形体动作的精确匹配来连接，所以它的镜头时空连接较为紧密。像《黑客帝国》这样的段落，看完之后，我们能够画出一个比较完整的人物运动路线图，而《十七岁的单车》中的追逐段落看完后，我们无法画出这样的一个路线图，原因就在于出画入画使镜头之间的时空联系相对较松散。当然这并不是说哪种拍摄方式更好一些，拍摄时我们可以两种方式结合在一起使用，最根本的一点是拍摄方式要符合你所要表达的内容和希望传递的情绪。

靠动作连接的追逐段落在拍摄时镜头较为细碎，但是演员表演可以分段进行，导演现场调度时要考虑方向、速度、运动状态匹配等较多因素。而靠出画入画方式连接的追逐段落在拍摄时单个镜头时长较长，对演员表演的要求较高，因为运动的过程相对较长，但导演现场调度相对简单。

在这个追逐过程中，始终有鼓点敲击，与短促的呼号和同期声相互配合形成紧张感。

其实上述几个片子追逐过程的处理都伴随有音乐或是音响，有助于形成节奏，也有助于弥补动态或是节奏不匹配带来的镜头连接的视觉缺憾。

《十七岁的单车》结尾追逐段落的镜头功能和时长统计

镜头序号	画面内容	镜头功能	镜头时长（格）
1.	小贵和小坚在交接车子,小痞子追到。小贵和小坚逃出画面右。	双方	211
2.	小贵和小坚在面向观众奔跑的移动镜头,因为没有入画的过程,一开始就是跑的动作,加上这个镜头是移动镜头,所以,显得节奏一下子快了起来。追逐的紧张感开始了。	双方	324
3.	小贵小坚向镜头深处奔跑的移动镜头。	双方	63
4.	小贵和小坚分头逃跑的相互关系。摄影机快速后退移动拍摄小坚面向观众逃跑的镜头。	双方	124
5.	小贵逃跑的摇镜头。	双方	192
6.	小坚逃跑的摇镜头。	双方	271
7.	前景老人下棋,小坚从画右入画,向画内跑出画,过了一会,小贵从画左入画,画右出画。仍然是老人下棋。	双方	655
8.	小坚从画面深处左侧入画,向观众跑,镜头摇跟小坚,小坚右侧出画,镜头摇回,小贵在画面深处右侧入画,左侧出画。	双方	297
9.	小贵向观众方向逃跑固定镜头,小贵左侧出画。	双方	140
10.	固定镜头,小贵的背影右侧遮挡入画,向镜头内跑,左侧出画。过了一会,小坚以同样方式入画,左侧更远处出画。	双方	508
11.	小坚左入画,向观众方向跑,与右侧入画的小贵相遇,一起向观众的方向跑。	双方	421
12.	小坚小贵一起向观众的方向跑,镜头摇,两人进入死胡同。	双方	144
13.	追逐者正面赶到。	双方	68

《阿甘正传》、《黑客帝国》、《生死谍变》中的几个追逐段落的镜头平均时长较短,时长在两秒以内的镜头数占到总镜头数的三分之一到二分之一,时长在3秒以内的镜头数占到总镜头数的二分之一以上。而《十七岁的单车》的镜头平均时长在10秒以上,在所有13个镜头里,时长在5秒以上的镜头占到11个。这些统计可以给我们一个粗浅的结论,追逐段落的镜头平均时长应该有所控制。至少应该了解镜头时长多长时,可以给我们什么样的感觉。当然镜头的平均时长并不是一个绝对的因素,我们还要了解什么样的拍摄或是调度情况下,镜头时长可以相对较长,但仍然能够制造紧张的气氛和快速的节奏,只要处理得当,无论镜头的平均时长是多少,我们都可以拍摄和剪辑出一个快节奏的追逐段落。

一般来说,动作段落节奏形成受几方面的影响:被摄体的动态、摄影机的动态、前后镜头被摄体运动速度变化的对比、剧情因素、音乐、音响、镜头时长等。

第三节 打　　斗

打斗在某些类型的片种里，例如武侠片、功夫片中有着重要的意义，同时影响着其他类型动作片中的很多场景的处理。香港导演吴宇森就曾说过他的一些枪战场景在气氛营造、剧情安排和动作设计方面就得益于香港武侠片中的一些打斗段落。

打斗段落区别于其他类型的动作段落的一个特点在于，打斗段落要在双方快速的运动中维持稳定或是清晰的方向感，使观众在快速镜头变化中保持方向感。这是有些动作段落类型无须考虑的。也就是说在拍摄此类段落时摄影机位较严格地遵守关系轴线，使人物左右关系不至错乱。即便是有越过关系轴线的处理，也都较为隐蔽。机位也都会选择在贴近关系轴线，偏向中性的位置上。

而打斗段落处理的关键在于：对动作发出、过程和动作结果的清楚交代；对动态人物关系的清楚把握；摄影机运动技巧的展现。

打斗段落的镜头结构

一类是基本镜头，主要表现大的形体动作。所以一般会是中景或是全景之类较为宽松的景别。基本镜头中的双人镜头还可以用来强调人物关系，如双方的距离、朝向，加入或是离开等变化因素。

一类是在基本镜头基础之上，为了强调动作的视觉感受而加入的重点动作镜头，例如对致命一击或是精彩招式的重点表现。这类镜头以特写、近景居多，有时伴随有特殊的拍摄技巧。为了突出动作的重要性而采用增减法处理形体动作，使前后镜头中有部分的动作重复。有时也会为了突出动作的空间规模而使用全景或是远景。为了突出动作的速度感，创作者也经常会使用慢动作处理。

就拍摄而言，这种基本的打斗动作结构，可以采用两种不同的方法来拍摄：

1. 分段依次拍摄。

一般来说，在拍摄时可以把一次打斗接触或是一个回合的动作分成动作的发出、动作的中段和动作的结果三段来分别进行拍摄。

这样的拍摄方法可以根据节奏或是动作强度的需要，选择所需的动作过程的部分，而不是全部，例如为了突出动作的迅猛有力，可以利用人物动作组接中增减法的处理技巧删除镜头之间不必要的动作过程。

分段拍摄还可以适时地加入替身演员的高难度表演。下面是《谍中谍2》的一段花絮镜头（图11.14），尽管是为了宣传而摆拍，但是仍然能够看出在拍摄打斗段落时对动作的分段处理。

图 11.14

逐段拍摄的另一个好处是对武打动作有相当好的控制,将一些危险动作分段后再逐段拍摄,可以回避连续动作的危险性,从而降低演员的表演难度。导演李安在谈《卧虎藏龙》时特别提到结尾处因为周润发饰演的李慕白毒发身亡,悲愤中的俞秀莲挥剑砍向玉娇龙颈部的那个镜头,因为是一个完整的镜头表现挥剑动作,所以在场的人都非常紧张,这样的镜头要求演员对动作有很好的控制力。如果是逐段拍摄的话,当然会影响到动作的真实性,但可以回避这样的危险。我们可以设计如下镜头来逐段拍摄:

镜头 1,以俞秀莲面部表情为主的近景,通过肩部的动作我们可以感觉到她开始挥剑。

镜头 2,来自于侧面的双人全景或是中景,主要是展示挥剑的动作过程,不用等剑接近颈部就可以切换至镜头 3。

镜头 3,玉娇龙近景或是特写,剑架在她的颈部轻轻颤动(剑尖鸣响的声音)。这样就不用表现剑挥至颈部的危险瞬间。

下面是泰国电影《拳霸》中的一段打斗(图 11.15),由动作发出、动作中段、动作结果三种功能的镜头构成。镜头 1 是一个亮相;镜头 2 中身着短袖的演员开始发起攻击,快速击中黑人拳手,黑人拳手向左出画;镜头 3 是对打击后果的一个描述,黑人拳手从左下入画,摔倒在地。当然打击的后果并不一定是倒地,有时是被攻击一方后退以后进行调整准备进行还击。

图 11.15

后面将要看到的《黑客帝国》(图 11.17)中的 4、5、6 三个镜头也是采用分段拍摄的方法完成的一个打击过程。

2. 多机位同时拍摄。

采用至少两个机位的多机位配合的方法拍摄,后期把重点动作镜头插入并覆盖在基本镜头之上。当然插入性的重点动作镜头也可以是通过逐段拍摄的方式而不仅是多机位同时拍摄的方式获得的,但是最终的组接原理是一致的。一个机位拍摄基本镜头,表现人物大的形体动作和相互关系,另一个机位与前一个机位保持适当的角度差和景别差,拍摄重点动作镜头,强调表现重点动作的威力或效果。

请看图 11.16《黑客帝国》中的打斗镜头。

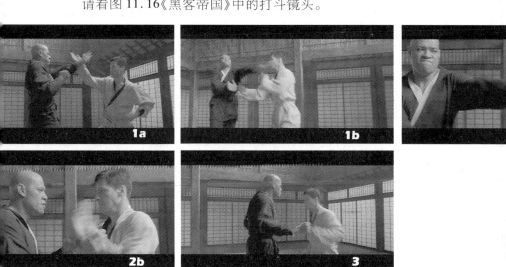

图 11.16

视听语言的语法

下面是《黑客帝国》中尼奥向墨菲斯学习格斗的一个打斗段落(图 11.17)。该片的功夫指导是袁和平,摄影指导是 Bill Pope,整个打斗的段落处理是由一个中西方合作的团队共同完成的,中方负责武打动作的设计和实现,摄影机的调度和操作则由西方的工作团队负责。也就是所谓的美国拍摄技法加中国功夫的组合。

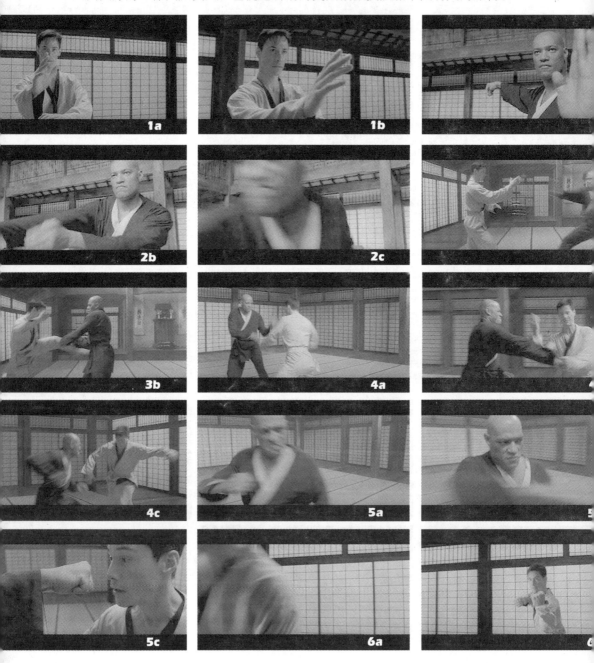

第十一章
动作段落的拍摄与组接

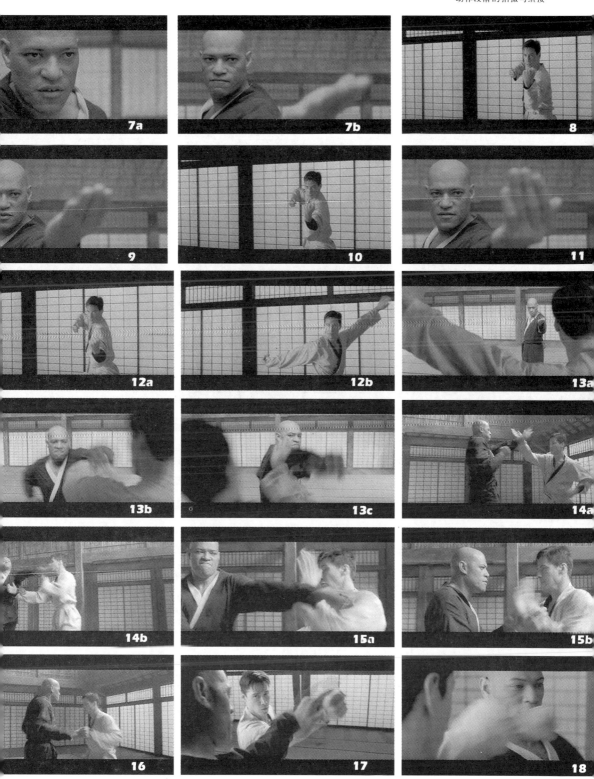

239

视听语言的语法

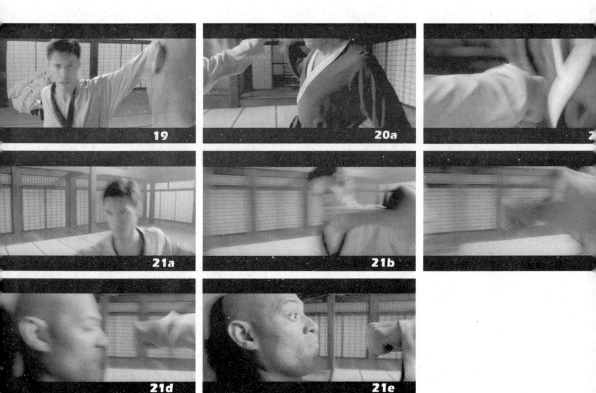

图 11.17

打斗段落的前两个镜头是双方的进攻准备,是比较典型的袁和平式的亮相镜头:打斗双方的正面推拉镜头。镜头2的结尾部分,也就是画面2c中,墨菲斯有一个向左出画的过程。

镜头3类似于处理双人关系场景中的主机位,交代人与人、人与环境之间的关系。

镜头4来自于尼奥身后的外反拍机位,这个机位在两人的打斗过程中,围绕动作圈从右向左做弧线运动,最终停止在墨菲斯身后的外反拍位置上。

注意画面4c中,墨菲斯右拳准备出击。

镜头5则是对4c中的击打动作做一个景别更为紧凑的重点表现。同时镜头5也是一个非常快的短幅度摇镜头,基本是伴随墨菲斯的出拳摇摄。这一拳只是点到为之,并未形成真正的打击后果。

画面5c中,尼奥大吃一惊向后跃去,右出画。

然后镜头6是尼奥左入画的过程,尼奥重新摆好架式。

从镜头4c到5、6是一个比较常见的动作发出、动作中段过程和动作效果的结构,也是大多数打斗场景的主力镜头结构。很多打斗回合的处理都是在此基础上增减镜头或是变换拍摄方式构成的。

镜头6、7、8、9、10、11、12是一组内反拍机位的交流。

镜头13是来自于尼奥肩后的外反拍机位,在墨菲斯攻击的过程中,机位从尼奥的左肩向右移动到尼奥的右肩。

镜头14是一个介于主机位和外反拍之间的机位,也有一个明显的运动过程,运动路线与镜头4刚好相反,拍摄角度稍仰。

镜头15是镜头14当中墨菲斯左臂外挡动作的一个强调。

镜头16是镜头14的一个延续。

镜头17来自于墨菲斯的外反拍过肩机位。

镜头18来自于尼奥的过肩机位。

镜头19来自墨菲斯的过肩。镜头17、18、19镜头时长都很短,有轻微的跳轴但不会对观众的识别造成任何不便。其实任何能够被观众接受,不带来方向感上的混乱,或者是方向感并不非常重要的场景中,跳轴的拍摄和组接都是无所谓禁止和允许的。

镜头20是一个急推镜头,是对镜头19中尼奥的右拳攻击动作的一个强调。镜头21跳过镜头20形成的轴线进行拍摄。

镜头21是镜头5剧情和拍摄手法的一个重复,这一次变成了尼奥对墨菲斯的威胁。伴随尼奥的左拳出击有一个非常快的右摇左镜头。

这个小小的打斗段落包含了亮相、对峙、出击、打击的结果、普通的打斗动作、对重点动作的强调、相持、优势的转换等打斗段落应该包含的几乎所有的内容。

打斗段落的文化背景和发展概况

早在20世纪20年代初期无声电影阶段,中国银幕上就开始出现根据神怪武侠小说改编的武术打斗电影,但多为离奇荒诞、宣扬神功奇术之作。在吸收中国传统的戏剧表演艺术中武打场景处理经验的基础上,1928年明星影片公司拍摄了《火烧红莲寺》,由此推动了神怪武侠片的拍摄热潮。

1950年代香港电影界以广东民间传说英雄人物黄飞鸿的故事为主题拍摄了60多部武侠片,主演演员关德兴、石坚等也因此名闻海外。

1960年代初期以邵氏兄弟(香港)有限公司的《大醉侠》、《独臂刀》为代表的香港武侠片又使一度没落的武侠片重新兴盛。

1970年代宣扬侠义精神的武侠片逐渐向打斗场景为主的功夫片转型,从李小龙主演的功夫片《唐山大兄》、《精武门》,到后来成龙的《蛇形刁手》、《醉拳》,整个70年代,功夫片成为香港电影的主流。

1980年代,由李连杰等优秀武术运动员参加、香港和内地合作拍摄的《少林寺》获得巨大成功,引发了大陆的功夫片热潮。

中式打斗场景的拍摄要求演员、导演和摄影等相关环节的工作人员有相当的武术经验,以张鑫炎导演的故事片《少林寺》为例,主要演员几乎都是武术全能或单项的冠军选手。而香港功夫片在漫长的发展过程中也涌现出一批优秀武术指导或是武术导演,例如:袁和平[1]、袁祥仁、程小东、元奎、刘家良、元彬、董玮、成龙、洪金宝、熊欣欣、元华、甄子丹等为中式打斗场景的处理积累了丰富的经验。

传统中式打斗重在对招式的表现,双方的较量有明显的回合感觉,所以容易形成较明确的节奏感。同时有较多处理双人、多人打斗场景的经验,但对于多人的打斗往往流于全景式的描述,机位变化较少,缺乏对于人物关系和打斗双方运动状态的细致精确的把握。

早期的中式打斗讲究功夫的真实性,对武打演员的要求很高,有时甚至是多个机位拍摄一个大的连贯的打斗场景,中间很少停机,《独臂刀》的主演姜大卫曾经回忆,在拍摄《独臂刀》的时候,演员要记住与很多人对打的每一个招式,应该如何攻击、如何招架,然后连续动作,拍摄一个场景演员经常要消耗极大的体力。

稍晚的武打动作处理,也体现出以展现真功夫为核心的镜头设计思想。

例如《醉拳》中的打斗过程很多都是在打击接触的瞬间,或是一方遭受打击倒地,或是出画后(有时演员并不处于劣势而是在运动中主动出画)切换,然后切至、叠至或是入画至新的镜头,这样的镜头设计有两个好处,一是前一个镜头的打斗过程基本完整,可以体现武打演员的真功夫,二是方便下一个镜头拍摄时演员可以从一个适当的地方重新开始表演动作。例如前一个遭受打击出画的镜头拍摄完成后,演员可以从下一个新镜头开始站稳脚跟,摆好架式,继续下个回合的打斗。

还有就是频繁使用快速推拉镜头来代替切换的效果,在实拍中,用推拉镜头拍摄连续的武打动作的方式要求演员具备良好的武术功底,这样的拍摄方式能够展现一个相对真实的武打过程,而不是通过镜头组接产生一种虚假的打斗效果。

下面是《醉拳》开场的一个段落(图 11.18),天性顽皮的黄飞鸿(成龙饰)撞在姑妈的枪口上,被狠狠教训了一番。《醉拳》中多以双打为主,不涉及较复杂的群体关系。这个段落的特点是动作的准备和发出两个阶段都由一个拉镜头来表现,而不是两个镜头。例如下图中的 1a—1b,5a—5b,6a—6b,9a—9b 等画面

[1] 袁和平的电影作品有:《黑客帝国》(2003)、《杀死比尔》(2003)、《蜀山正传》(2001)、《卧虎藏龙》(2000)、《霹雳娇娃》(2000)、《黑客帝国》(1999)、《黑侠》(1996)、《功夫小子闯情关》(即[太极拳])(1995)、《虎猛威龙》(1995)、《火云传奇》(1994)、《精武英雄》(1994)、《咏春》(又名[红粉金刚])(1994)、《太极张三丰》(1993)、《英雄豪杰苏乞儿》(1993)、《铁猴子》(1993)、《黄飞鸿之铁鸡斗蜈蚣》(1993)、《双龙会》(1992)、《洗黑钱》(1990)、《皇家师姐Ⅳ直击证人》(1989)、《特警屠龙》(1985)、《奇门遁甲》(1982)、《勇者无惧》(1980)、《蛇形刁手》(1978)、《醉拳》(1978)。

就是一个拉出镜头拍摄完成，今天可能从表现动作迅猛的角度出发，更多的导演则偏好使用多镜头的切换来代替一个镜头推拉的方法。

对于打击的后果，《醉拳》中的这个段落采用被打一方出画入画的方式处理，例如 1c—2a，5c—6a，6b—7a，9b—10a 都是采用这样的方法。

图 11.18

当然,《醉拳》中几场打斗段落的处理也都不尽相同,表现出导演不同的思路,普通的打斗段落,例如黄飞鸿被姑母教训、黄飞鸿戏耍村中恶少等则较多使用推拉和出画入画的方式拍摄,拍摄难度并不很高,但演员的表演难度较大。而片中较重要的场景一般设计得较为复杂,例如恶少父亲带着李教头上黄家寻衅一段,以及最后的决战段落,就较多地使用在动作中切换的方式来连接镜头,配合动作进行较为细致的镜头切换以突出动作的重点,现场的调度和摄影机的配合相对较为复杂,拍摄难度较高。而片中苏花子和黄飞鸿竹林相遇的一场较量重点不在展现打斗的凶猛,而是突出谐趣的效果,所以镜头设计较为简单,切换频率明显较低,单个镜头时长也较长。

20世纪90年代后,徐克执导的系列电影《黄飞鸿》中的打斗场景以新奇的道具和场景纷繁的视觉效果见长,利用高台、长梯、竹竿、绳索、布棍、舞狮等创造新奇的视觉感受。先后担任此片武术指导的有:袁祥仁、袁信义、刘家荣、袁和平、元彬等人。

武术指导一直是香港武侠电影的重要创作人员,很多武术指导往往对打斗场景的拍摄起决定性作用,他们不仅设计武打动作、指导剧组与演员具体实现武打的效果,而且凭着对动作细节的了解,有时也决定机位的调度。

李安在谈到《卧虎藏龙》的拍摄时,就坦承剧中有很多场景的拍摄得益于武术指导袁和平的经验,例如玉娇龙在客栈打斗一场,原剧本只有"在客栈打斗"几个字,这个打斗段落所有的动作、台词、情节设计都来自袁和平。而被导演李安称为"整部片子中唯一真正的打斗场面"的一段——俞秀莲用多种武器与玉娇龙搏斗的场面——也是袁氏风格的典型表达。下面是这个场景的片段(图11.19)。

第十一章
动作段落的拍摄与组接

245

视听语言的语法

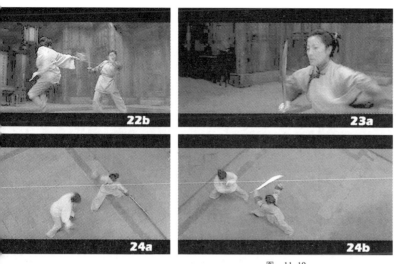

图 11.19

日式打斗段落处理

日本的电影也有重视打斗场景的传统,1909 年由牧野省三拍摄的《棋盘忠信》使主演松之助成为家喻户晓的武打明星。此后在日本以宫本武藏、姿三四郎等名武士为题材的武士片也不断推出。

由于武术观念的差异,以及以武士刀为主要武器这两个原因,日本电影对打斗的传统处理倾向于重点表现最后一击或是致命一击,为了这个最后一击,之前要做大量的铺垫。

黑泽明的电影《七武士》(1954 年首映)当中有一个武士决斗的段落(图 11.20),宫口精二扮演的剑道高手久藏和一个浪人决斗。整个段落花了大量的时间描述弥漫在观战者中的紧张气氛,以及两个武士的相持状态,在第一次接触后浪人并不承认自己战败,并坚决要求使用真刀决斗,于是久藏和浪人开始真刀相向,而真正的决斗过程只有一击,整个过程以流浪武士的死而告终。

这里镜头 1 是固定镜头,在流浪武士的一再逼迫下,久藏决定和他进行真刀的比试。

镜头 2,真刀出鞘后,围观的老百姓向后退缩。

镜头 3,固定镜头中,久藏和流浪武士相持。

镜头 4,围观的老百姓。

镜头 5,两个人在相持中,镜头跟摇流浪武士一边大吼一边向后退。

镜头 6,志村乔饰演的勘兵卫和年轻人旁观战局。

镜头 7,两个人在相持中,久藏后退一步摆好迎战姿势。

镜头 8,勘兵卫和年轻人。

视听语言的语法

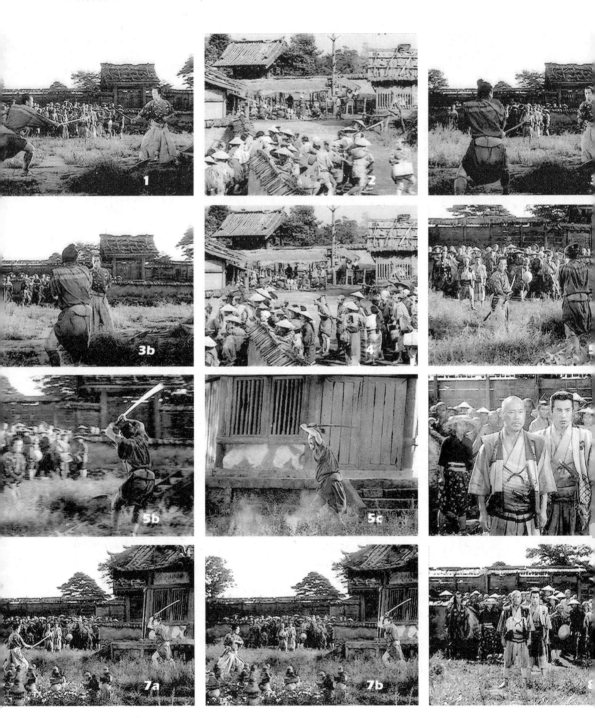

图 11.20

镜头9，镜头跟摇流浪武士进攻、被击中。

镜头10，勘兵卫和年轻人。

镜头11，慢动作，流浪武士摔倒在地。

这个段落虽然涉及打斗的动作，但是显然没有采用武侠片或是动作片那样的处理方式，描述的重点有两个，一是久藏的高超剑术，一是勘兵卫的鉴别力。对打斗的描述只有六个镜头，其中镜头1和镜头3在拍摄时很有可能是一条，后期剪辑时加入了中间老百姓退缩的镜头2才分割开，而所有六个镜头中，真正发生接触的只有镜头9，其余镜头都是这个镜头的铺垫，这样的处理包含着导演对日本剑术的深刻理解。所有的打斗镜头都是正常视角拍摄的，除了最后一个倒地镜头为了强调动作的效果采用了慢动作处理外，再没有任何特殊的技巧。

下面是北野武导演的武士题材电影《座头市》中的一段打斗（图11.21），表现出明显的现代气息，整个打斗过程被分为动作发出、动作过程和动作结果三部分，其中动作发出部分由镜头1和镜头2两个镜头构成。在镜头4中被击倒的武士迅速爬起发起第二次进攻，镜头3和5可以看作是对重要一击的重点表现。

视听语言的语法

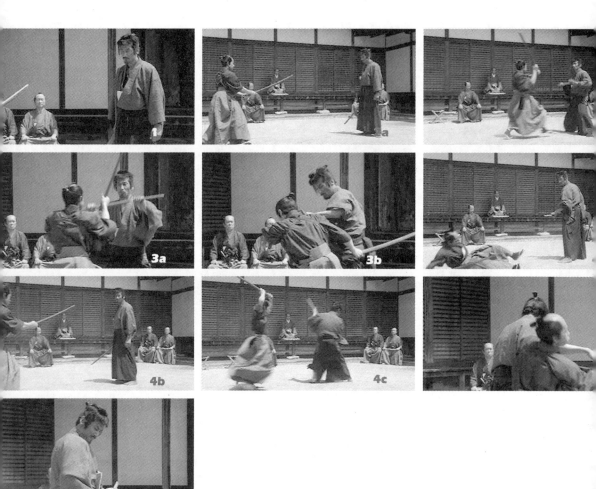

图 11.21

西式打斗段落的处理

吴宇森的打斗段落处理是中式打斗向西式打斗转化的代表,尤其是《断箭》、《变脸》、《谍中谍2》等电影的打斗段落的处理,表现出明显的为适应美国演员实际情况所做的技巧变化。在这些片子中,像《纵横四海》中那样复杂的打斗招数被讲究速度和力量的简单实用的动作所代替,更多情况下吴宇森会选择较为简单的两个外反拍机位配合表现打斗过程。对于轴线的遵守也较传统中式打斗的处理更为严格。

西式打斗没有招式的概念,重在机位的配合和对击打效果的表现,擅长对有复杂人物关系的多人打斗进行有效的表现,讲究在摄影机与打斗动作的互动中

第十一章
动作段落的拍摄与组接

体现动作的力量与速度。

西式的打斗,精于对人物关系的理解,而缺乏对于动作招式的艺术表达。

电影《特洛伊》中这个段落的相持阶段比较长,真正的接触只有一个镜头,大量的镜头用来介绍人物之间位置关系的变化,与静态的双人关系的处理非常接近(图11.22)。

251

视听语言的语法

图 11.22

253

Chapter 12 | 第十二章
双人对话段落的拍摄与组接

对话是一种重要的段落类型，在影视剧中往往占有很大的比重。例如电视剧的对话段落往往占到片长的一半以上，而一些特定类型的电视剧——例如室内情景剧——几乎全是由对话场景构成；一些演播室类的节目也往往涉及嘉宾与主持人之间的双人或是多人对话场景的拍摄。对话段落的处理在影视剧或节目拍摄中有着非常重要的地位和价值。

对话多半是在双人间进行的，无论是三人、四人还是更多人的对话都是建立在双人对话的基础上，所以双人对话场景的处理可以看作是所有对话段落类型的基础。

第一节 双人对话场景的基本机位

基本机位

双人对话场景的机位设置，要遵循轴线（关系轴线、运动轴线、视线轴线）规律和三角形原理，基本的机位如图 12.1 所示，包括：主机位（1 号）、外反拍机位（2 号、3 号）、内反拍机位（4 号、5 号）、主观视角机位（4′号、5′号）和平行机位（6 号、7 号）等。

机位 1 叫做主机位，用来拍摄对话双方的相互关系，以及对话双方与环境的关系。一般在对话开始时用来交代双方关系和所处环境，也可以在对话过程中再次出现以重新确定或是巩固双方关系。随着摄影设备的轻便化，现在很多双人对话场景的主机位往往采取移动的方式拍摄（例如图 12.2 中的例子，机位 1 采用缓慢移动的方式拍摄），一方面展现了当代电影喜爱动态表达的美学倾向，另外也可以展现对话场景中更多的环境信息，最重要的是摄影机缓慢的移动有利于吸引观众的注意力。实际上几乎所有的基本机位都可以运动起来，从而获得不同于静态拍摄的视觉感受。如果主机位是一个移动镜头，摄影机在拍摄整个场景期间使用移动车或是采用摇臂等平滑的运动方式，那么这种移动镜头实际包含了通常由几个单独镜头所获得的不同角度的画面。这种拍摄方法通常会要求演员随着摄影机的运动而一起移动。由于剪辑可以允许合理性地连接两个反打的镜头，而在连续运动镜头中相同的改变就几乎不可能快速进行，更不用说

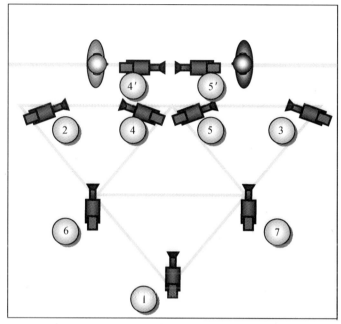

图 12.1

反复去做,因此,用运动镜头拍摄对话场景时摄影机应注意保持一个总的视线方向。

机位2、3叫做外反拍机位,也可以叫做过肩机位,低角度的过肩机位也往往被称为过髋机位。主要作用是拍摄对话双方的中、近景或是特写镜头,外反拍位置拍摄的镜头中对话双方的相互关系一目了然,所以这个机位拍的镜头也通常被称为双人关系镜头,是对话段落拍摄中最为常见的机位。在常规焦距镜头拍摄中,外反拍镜头里两个演员各自占据画面左右的一部分区域。而在长焦镜头拍摄的特写景别中,一般距离机位较近的演员会位于画面前景,以虚化的侧背面遮挡住镜头一侧的次要(如三分之一左右)区域,而距离机位较远的演员则位于画面的后景,以正面出现在镜头另一侧的主要(如三分之二左右)区域。在不同的景别、视角高度、拍摄距离、镜头焦距以及演员身体姿态条件下,外反拍机位呈现出丰富的画面效果。

机位4、5叫做内反拍机位,主要作用是拍摄对话双方的单人中、近景或是特写。内反拍机位经常与外反拍配合来表现对话中的内容或情绪重点。拍摄时应注意对话双方视线的朝向应该与摄影机光轴有微小夹角,而当此夹角为零时,内反拍机位就成为主观视角机位4′、5′,此时摄影机直指被摄对象,被摄者直视摄影机。主观视角机位可以看作是内反拍机位的特殊形式,但是在实际应用中应该注意主观镜头与内反拍镜头的表现效果和观感有很大的不同,主观视角机位

视听语言的语法

拍摄的镜头往往具有一种震惊的效果。

在两个外反拍机位 2 和 3 之间，或者是两个内反拍机位 4 和 5（也包含 4′和 5′）之间反复切换的配合也经常被称为反拍镜头或是反打镜头模式。反打镜头几乎比其他任何一种切换策略都更能代表好莱坞的风格。这种机位配合被广泛运用是因为它为切换提供了多样的选择，并且具备主机位双人镜头所不具备的两个重要的优点。一是我们可以看到某个对话主体对于谈话的独立反应；二是场景中视角的转换。另外，角色之间相互的视线交流有助于建立一个统一的空间感。

机位 6、7 叫做平行机位，主要用来拍摄对话双方单人侧面像的中近景或是特写镜头。平行机位所拍摄的画面中，对话的一方完全直视一侧画框，观众只能看到演员的一个侧面轮廓像。交谈双方的对峙感较强，同时因为观众被完全排除在演员视线之外，因而演员间的相互交流显得更加专注，而观众也会因此产生一种审视对话的感觉。

下面是《低俗小说》中的一个对话场景（图 12.2），注意几个基本机位的不同画面特征。

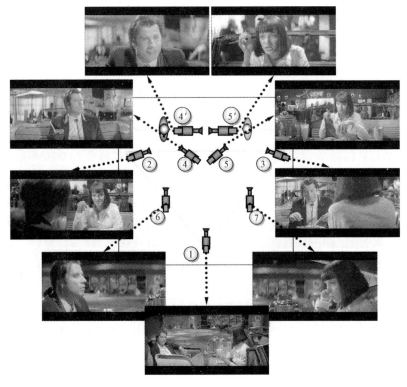

图　12.2

下面是《超级杯奶爸》中一段对话场景的镜头（图12.3），注意不同机位镜头的画面特征。

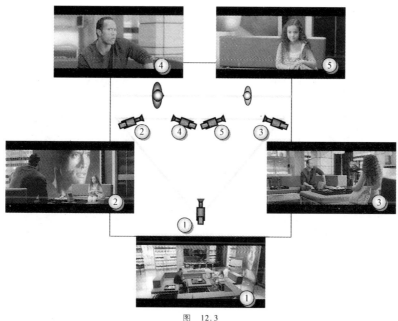

图 12.3

比较常见的对话段落可以通过 1—2—3—2—3—4—5—1—2—3—2—3—1 这样的基本机位顺序进行拍摄。这样的机位架设的优点是简便易行，既有对二人位置关系的交代，又让观众从双方各自的近景镜头中获取清晰的信息，而且方便维持统一的方向感，不会造成识别上的混乱。缺点是模式较为僵化、缺乏形式上的变化，很多情况下要依赖对白内容来吸引观众。

机位 1 到 7 都处于对话双方形成的关系轴线的同侧，原则上可以进行相互的组接，但是应注意有些机位的配合存在因视线不完全匹配造成的视线交流感不强的问题，例如 6—2、7—3 或 5—6、4—7 这样的内、外反拍和平行机位的配合就会出现对话双方视线交流感不强的感觉。但是演员恰当的形体动作则有可能改善这种问题，且具体创作时我们可以根据剧情需要灵活选择机位来形成不同的对话交流感。

下面这个例子（图12.4）选自日本电视剧《空中情缘》(Good Luck)，其中出现了 1—6—7—3—2—3—2 的机位连接方法，图中粗体数字表示镜头序号，也就是片子最终呈现出的镜头顺序，圆圈中的数字表示拍摄这个镜头的机位号。如镜头 3 是在 7 号机位，也就是平行机位中的一个位置拍摄的。两个平行机位 6—7 的连接体现出一定的对抗的含义。其后镜头 4 和 6 可以看作是在同一个机位拍摄的外反拍镜头，镜头 5 和 7 也是在同一个机位拍摄的外反拍镜头（这两个镜

视听语言的语法

头因其前景遮挡的物体实际是椅子的一部分,而不是人,所以严格来讲也可以被看作是两个内反拍镜头)。

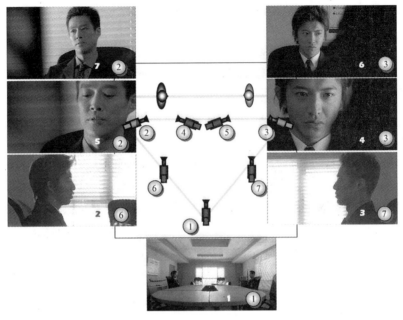

图 12.4

过肩镜头的构图问题

　　主机位或是过肩机位拍摄的双人中景镜头,是美国20世纪三四十年代电影对话场景的标志性镜头。在20世纪30年代早期,几乎全部对话场景都以双人镜头表现,而不用特写镜头。特别是在有声片发展初期,长时间的对话场景全都用双人镜头来拍摄。因为有声片出现后,带有隔音罩的笨重的摄影机比默片时期的摄影机更加不便于移动,而拍摄双人的镜头就可以有效地避免移动摄影机。虽然这些来自技术方面的限制很快就被克服了,但是双人镜头仍然被用了很长时间,因为人们觉得它可以为喜剧和音乐剧等需要较多肢体动作的片型提供比较宽松的构图。

　　双人全景镜头能够带给我们很好的距离感和客观性。演员的肢体语言可以被很好地表达,而人们经常会用肢体语言来暗示相互之间的关系:例如,通过他们在室内所处的位置,他们接近对手、朋友或是爱人的方式等。大多数人可以在很远的距离上通过某些特殊的姿态就识别出一个朋友,而不是一定要看到他的面部。富有表现力的身体运动适合于用全景和中景来表达。整个场景在这个距离上能够被有效地表现出来而无须借助特写。

　　但是今天,主机位或是外反拍机位的双人全景或是中景镜头的使用越来越少,而代之以构图更为紧凑的外反拍机位的中近景、特写过肩镜头。这些中近

景、特写的过肩镜头在保留了人物关系的同时,更加注重表现人物的面部表情。

图 12.5[1]列出的是常见的双人对话过肩反打镜头画面。过肩反打镜头接在主机位镜头之后,是比较合乎叙事逻辑和观看习惯的。尽管过肩镜头经常是用一致的镜头方式(指长焦距或短焦距)和取景方式拍摄的相互匹配的成组(成对)镜头,但是不成组的镜头也可以被剪辑在一起,有些导演恰恰喜欢利用成组镜头的细微反差(例如镜头焦距、拍摄距离、俯仰角度等因素的差别)来形成不同的情绪色彩的对比。但在镜头持续发生变化的对话场景中,相互匹配的成组镜头还是用得更普遍一些。

图 12.5

[1] 图例选自日本电视剧《空中情缘》、意大利电影《灿烂人生》、美国电影《超级杯奶爸》等。

过肩镜头在进行比较紧凑的构图时主要有两种方式。一是在画面中清晰地包含了前景主体头部的全部，二是在画面中有三分之一到二分之一的画面被前景人物的头部挡住，更强烈地突出了面向我们的演员。请比较图 12.5 中画面 4 与画面 6 的不同。

长焦距过肩镜头往往会使演员之间的关系更加密切。演员保持同样的站位形式，但当镜头的焦距从 120 毫米增加到 200 毫米时，镜头效果就会有明显不同，这种长焦镜头和紧缩的构图创造了一种比宽松的画面（由短焦或是广角镜头拍摄所得）更加亲密的感觉。请比较画面 2 与画面 8 的不同。

低角度反打镜头，我们也可以把它称之为过髋镜头。这是一种富有动感的、低角度的机位，它可以使画面中的人物处于一种对抗关系。在摄影机高度稍低于演员视线时我们就可以获得轻微的低角度，而当摄影机低于演员的肩部时我们就可以得到效果比较明显的过髋镜头。图 12.5 中，画面 10 由大约一米的高度拍到，而画面 9 的机位则更低一些。有时在过髋镜头中也会采用长焦距镜头拍摄以使镜头前景的物体虚焦，由此来强调后景的形象。

有些情况下，演员处于不同的高度位置，例如画面 11。这就意味着构图紧凑饱满的双人镜头是由低角度或是高角度拍摄得到的，尽管在较宽松的构图里这种角度的变化并不必要。

请仔细观看这些对话场景中的过肩镜头，试着按不同顺序来"读"这些镜头，由此可以创造一些不同的镜头组合。有些镜头需要借助别的镜头来产生作用，但是每个镜头都表现出不同的情绪和空间感。发展对某个场景中镜头关系的预测能力可以使你拍摄单个镜头构图的目的性更加明确。

在双人对话场景中还有不计其数的变化我们无法一一涉及，但是几乎所有的可能性都会对场景刻画的基本心理和情绪的性质发生作用。学习的关键不在于记住每一个在演员调度和机位安排上做得不错的场景，而在于锻炼你对构成镜头戏剧性的诸多元素之间关系的把握能力。

第二节　人物站位与机位设置

基本站位

双人对话场景中人物有以下几种主要的站位方式（图 12.6）：
双肩平行类型，包含面对面、面对背、背对背三种类型；
双肩一线类型，包含同向肩并肩、反向肩并肩两种类型；

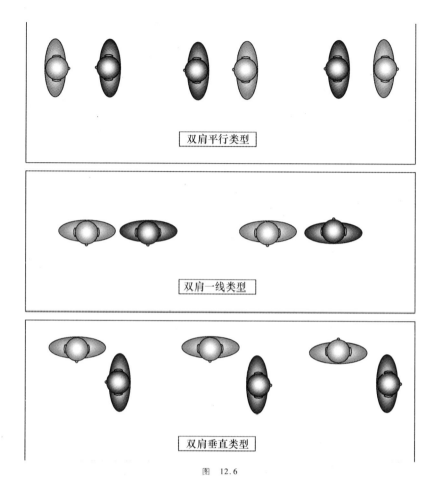

图 12.6

双肩垂直类型，包含视线正向相交的垂直站位、视线一正一反相交的垂直站位、视线反向相交的垂直站位三种类型。

对每一种类型的站位方式，我们在拍摄时都会以上述基本机位为基础做出适当的调整。

面对面

因为生活中对话的常态形式是面对面展开，所以双人对话场景中最基本的位置就是两个人面对面、肩部平行（可参见本章图 12.3 的场景）。第一步是拍摄两个主体的侧面，构图上看，这样的设置可以表现主体间强烈的对抗感。从这样的机位，我们看不到演员太多的表情，除非是非常紧凑的景别。如果要拍摄单个人的特写镜头，尽管单个人的侧面特写当然也有可能被使用，但是更多情况下，我们会架设摄影机到互为反打的过肩镜头的位置进行拍摄。

视听语言的语法

有时我们会遇到像图 12.7 一样形式比较特殊的面对面对话关系（选自《超级杯奶爸》），这时应该记住保持基本的机位，而不要让摄影机随着被拍摄对象的面部旋转。

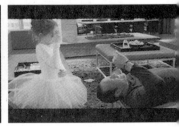

图 12.7

面对背

这种对话发生在两人纵列同向站位时，这时人的身体姿态基本固定，但是前面的人往往借助转头等动作来实现同后面人的交流。这时最常用的手法是外反拍机位和平行机位。拍摄两人在摩托车上行进的镜头时，顶角位置的主机位和两个外反拍机位穿插，顶角镜头为跟移镜头，其余外反拍镜头可固定，也可移动。拍摄两人在船中前后坐时，可用两个平行机位镜头加一个主镜头，或者用一个主镜头和其中一个平行机位镜头。

图 12.8 是选自《风语者》(*Wind Talker*) 中的一个对话场景，这段对话中镜头 1 是主机位镜头，镜头 2 是内反拍镜头，镜头 3 是模仿女演员的主观视线的俯拍镜头，因为女演员视线的连接作用使得机位 3 的越轴并不明显。我们还可以选择机位 4 来拍摄男演员的背影，与镜头 2 形成呼应，或是选择机位 5 来拍摄男演员的面部近景或是特写，来与镜头 2 配合。这种面对背对话，有可能随着谈话中人物的走动或是转身等动作转变为其他类型的站位方式。

图 12.9 选自《灿烂人生》，也是面对背对话，镜头结构与图 12.8 接近，注意在这种有人物视线导引的镜头组接中，轴线似乎并不重要，越轴的事实被强烈的视线暗示所掩盖。

第十二章
双人对话段落的拍摄与组接

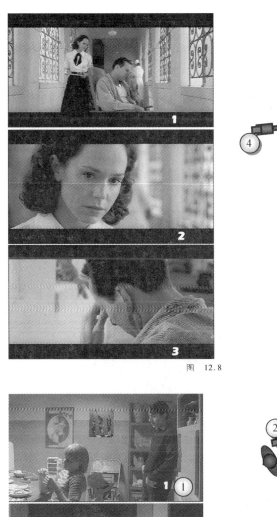
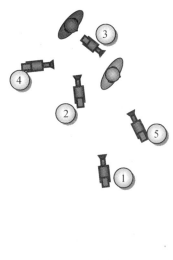

图 12.8

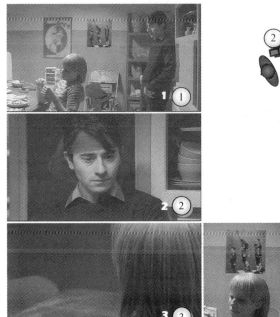

图 12.9

263

视听语言的语法

下面是《风语者》中的一段对话（图 12.10），这个戏剧化的场景中没有那种非常有效的视线交流，感觉有点像肩并肩的双人镜头。不同之处在于演员在镜头 1 中纵深的排列把我们和前景演员置于非常亲密的境地中，使我们对于前景的演员有较多的认同。这种机位设置的感觉是过多的切换会破坏场景的完整性。

本例中，机位 1—3—4 的连接是面对背对话中较为常见的一种镜头组接方法。相对于机位 2 来说，机位 4 的角度有助于表现人物的面部表情，同时因为在机位 3、4 的镜头中对话双方视线不交流又可以形成一种不同于普通面对面对话的隔阂感。

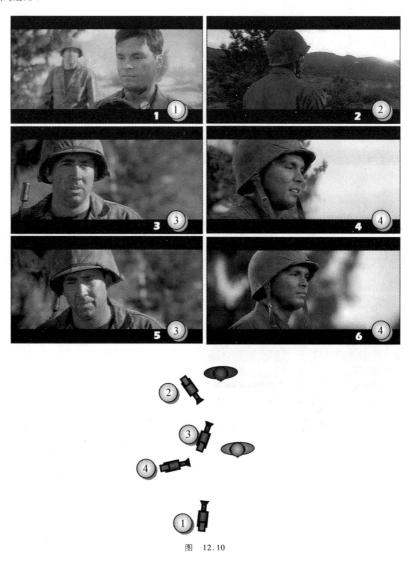

图 12.10

通常机位 1 是一个最合适的拍摄主镜头的机位。在这种类型的场景处理中背景的演员有空间可以移动、踱步或是暂时走出画框,然而如果两个演员都保持处在画面中,前景的演员将被限制在一个更小的空间。镜头 1 可以建立观众与前景演员的密切关系,通过这种方式来控制我们对于画面的识别,而特写镜头 3、4 以及后续的镜头 5、6 将会加强隔离感。

双人对话有时表现为介于肩并肩和面对背之间的一些过渡形式。这些形式的对话可以参照下面取自《灿烂人生》中的实例,使用一组内反拍机位来拍摄(图 12.11)。

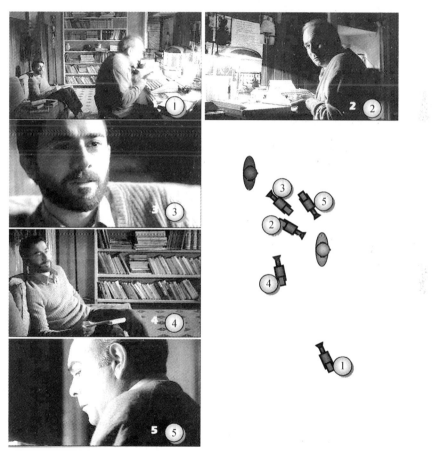

图　12.11

另一个与上图接近的例子是《低俗小说》中逃亡的拳击手与女出租司机在车上的对话(图 12.12),两个人的位置关系也是介于肩并肩和面对背之间。这里导演采用了以两个平行机位拍摄人物单人近景的处理方法。

视听语言的语法

图 12.12

背对背

　　这种站位形式的特点是两个演员完全相背。这种情况出现在演员交流有严重隔阂时，在有些剧情中也可以用来表现两个演员互不相识的悬念。这种类型的站位方式在较宽松的景别中，尤其是两个人都处于站立状态时，往往显得不够自然，所以很多电影倾向于把背对背对话场景处理为近景或是特写之类较紧凑的景别。

　　下面是一段选取自《空中情缘》的对话，发生在长期存在隔阂的父子之间，对话表现为背对背的形式。主要是利用一对外反拍和一对内反拍机位配合拍摄（图 12.13）。

　　镜头 1、2 是来自两个外反拍机位的移动镜头，都是利用缓慢的移动来吸引观众的注意力进入对话，同时也向观众传递紧张的气氛。图中所示机位 1、2 都是运动停止后的位置。镜头 3 到 6 则是来自于内反拍机位的一组特写镜头，景别的变化有助于加强对话的戏剧气氛。注意人物常态和扭头时不同的视线朝向。

第十二章
双人对话段落的拍摄与组接

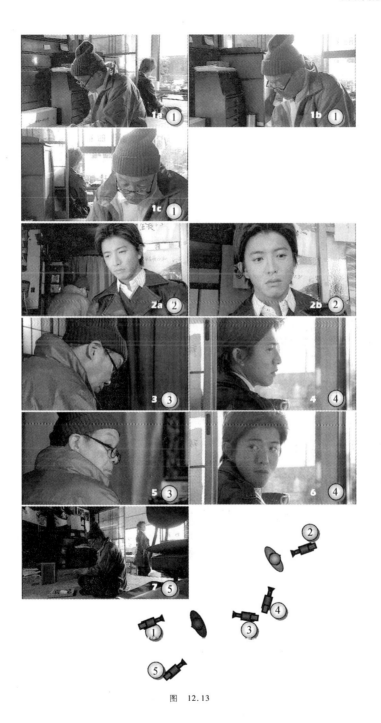

图 12.13

视听语言的语法

同向肩并肩

下面是主要由外反拍机位构成的双人同向肩并肩对话段落（图12.14），选自《风语者》。这种段落一般从双人的正面中近景开始，如镜头1，主要交代双人关系以及人物与环境的关系，然后进入到一对外反拍镜头，这种外反拍机位的拍摄应尽量注意景别紧凑，多以近景特写为主，以使构图饱满，否则画面缺乏美感。此外还应注意拍摄时景别、俯仰角度等对于对话场景氛围的影响，试着观察一些由多个镜头构成的对话场景，你有可能会发现很多具体的拍摄因素可能影响到我们对于不同对话类型场景氛围的感受。

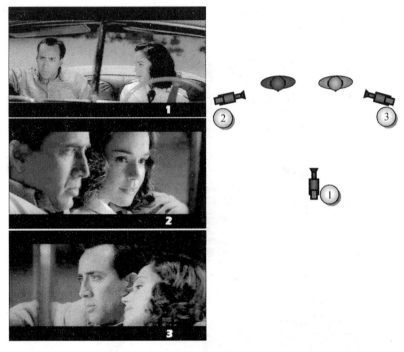

图　12.14

图12.15为主要由内反拍机位构成的双人同向肩并肩对话段落，选自《灿烂人生》。本例中主要的对话段落在两个内反拍机位1、2间展开，外反拍机位3的镜头仅出现一次，也就是镜头6，仿佛是对谈话的一次总结。而机位4拍摄的镜头则是为下面两个朋友起立、告别预留了运动空间。这种内反拍机位的拍摄，有利于表现人物直视镜头或是基本直视镜头的面部特写，画面冲击力较强，而当被摄对象直视摄影机时，感觉上观众也被融入了场景中。肩并肩对话时，是否产生视线交流取决于演员的表演，在演员转头的过程中会产生很好的画面动作，并带来非常好的剪接契机。

268

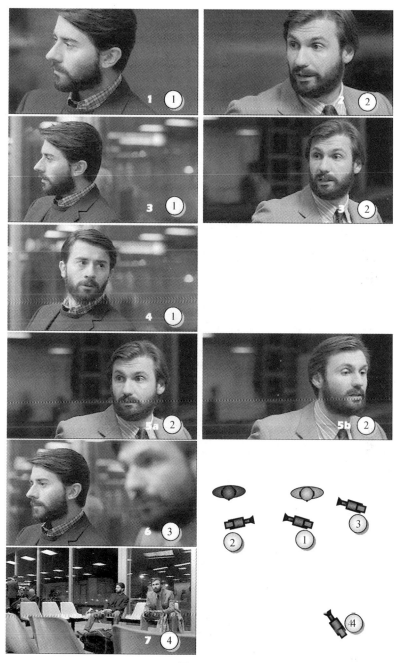

图 12.15

下面的例子是内反拍与外反拍镜头结合并伴有多次越轴的肩并肩同向对话段落(图 12.16),选取自《空中情缘》。

视听语言的语法

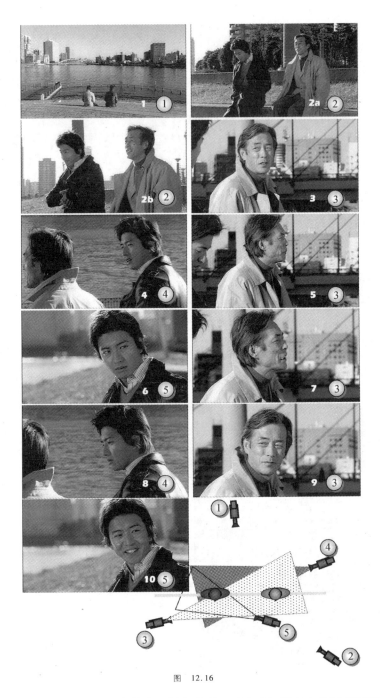

图 12.16

镜头 1 是来自于两人视线背向区域机位的双人远景,用来交代谈话所处的环境。

镜头 2 是来自于两人视线朝向区域的双人中景到近景的运动镜头,用来吸引观众的注意力,落幅画面处于主机位镜头和外反拍镜头之间。镜头 3 是镜头

2 对侧的外反拍。

而镜头 4 是来自两人视线背向区域的外反拍机位。

镜头 5 则重新跳回到两人视线朝向区域的镜头 3 所处的位置。镜头 6 来自镜头 5 对侧的内反拍机位。镜头 7 与镜头 3 机位相同,与镜头 5、6 保持在轴线同侧。

镜头 8 与镜头 4 机位相同,又回到两人视线背向区域。

镜头 9、10 则又回到两人视线朝向区域,为一组相互对应的内反拍镜头。

本例中前后五次越轴显得随意而活泼,与偶像剧的叛逆而自由的审美追求相吻合。

越轴是否带来观众的不适取决于很多因素,不只是从摄影机是否越过了轴线这一点进行判断,还应该注意对话中人物关系是否复杂,人物间的视线交流是否密切,声音与画面的配合等多方面因素。在有些场景中,方向也许并不是最重要的,所以我们也不必总是严格遵守借以保持方向感的轴线,不要仅仅因为机械地遵循轴线规则就排除掉一个很有创造力的镜头,如果它有用,就用它。

反向肩并肩

反向肩并肩往往是一种不同对话站位形式变化中的过渡形式,两个人在运动过程中的对话有时会出现这样的站位方式(图 12.17)。

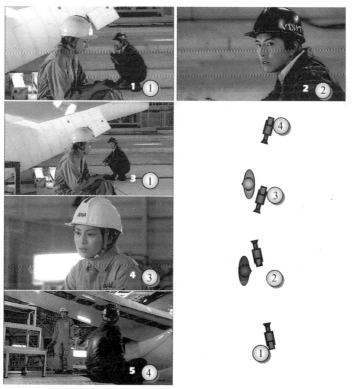

图　12.17

这种类型站位方式在选择机位时需要较严格遵守关系轴线,越轴拍摄易造成观众辨识两人站位关系的困难。需要有关系镜头或主机位镜头与内反拍镜头相互配合来明确和巩固双方站位关系。

反向肩并肩的两人距离较近,也可以利用下图所示的主机位加一对平行机位来拍摄(图 12.18)。

视线正向相交的垂直站位

这个站位形式中,人物被安排成相互为 90 度角的方向。这是面对面模式和和肩并肩模式的一种折中的处理方式。这是一种显得更随意、更偶然的姿势,而不是那种很刻意的夫妻吵架或是亲密交流的姿势。这种更加松散的人物关系允许交流的双方把视线从对方身上转过去和改变头部的位置。

图 12.18

下面三个例子显示了垂直站位视线正向相交的三种主要的机位架设方法:

第一种是相互垂直机位设置(图 12.19),选自《风语者》。

如图所示,两个演员相互成 90 度角关系站立,两个主要的机位也成相应的 90 度角,各自指向其中一个演员的正面。另外一个演员则作为镜头的前景以侧面的形象出现在画面的边缘位置。在下图镜头 1、2 中所显示的有夹角的双人镜头里,面向摄影机的演员处于一个有利的位置。这种机位类似于过肩镜头,并且我们可以从对应的反拍镜头中看到这个演员的背面。

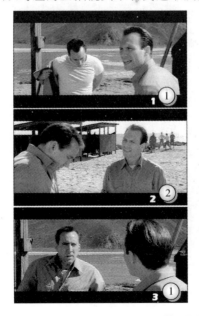
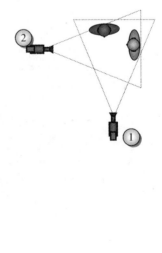

图 12.19

上图中所示的两个机位,几乎成90度夹角,这也是拍摄这种对话类型时的主要机位。

第二种是视线朝向区域的外反拍机位(图12.20),选自《灿烂人生》。

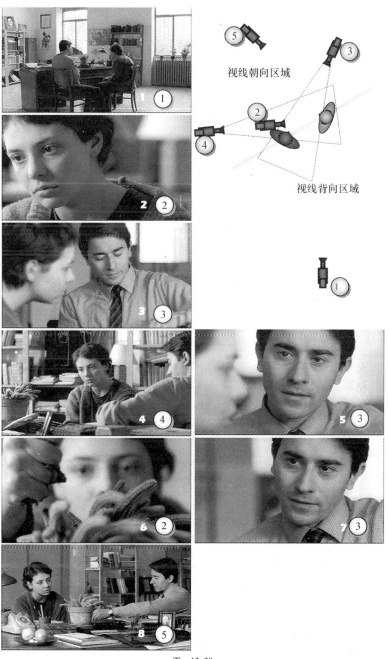

图 12.20

视听语言的语法

如图所示,两个演员站成 90 度关系,我们以两个演员之间的连线作为对话的关系轴线,则对话场景被分为视线朝向区域和视线背向区域,我们可以选择在视线朝向区域内架设一对外反拍机位,画面效果如图中所示。

其中机位 5 拍摄的 8 号镜头是较常见的双人垂直站位视线正向相交对话的主机位镜头,它可以用来交代对话关系、对话环境,也可以作为机位 2、3 之间的转换机位,这样的镜头有助于形成双方关系对等的感觉。

机位 1 的作用与机位 5 相当,只是处于双人对话关系轴线的对侧,与其他几个机位分列关系轴线两侧,像这样的双人对话场景因为人物关系简单,这样的跳轴机位设置并不会对观众识别造成太大的困难。另外请注意这组对话镜头中不同镜头焦距带来的不同的构图效果。

第三种是视线背向区域的外反拍机位(图 12.21)。

我们选择在视线背向区域架设一对外反拍机位拍摄垂直站位对话,画面效果如图所示。

这也是较为典型的垂直站位视线正向相交对话的拍摄形式,不同于前一个例子的是这次机位主要架设在人物的背后。从构图角度来看,更有利于突出说话人物的形象,使观众关注于人物的形象和台词。

在机位 2、3 拍摄的过肩镜头里中近景和特写景别都可以使用,但通常景别都比较紧凑。在具体拍摄时,我们常采用运用紧凑的构图以及缩小两个主体间的空间距离的方法来保持对话的角度关系,这样处理有助于在谈话对象间建立一种更加直接的联系。

图 12.21

当然,垂直站位的对话形式并不总是发生在站立时,有时侧卧的形式也可以运用垂直站位的拍摄方法进行拍摄,如图 12.22,选自《风语者》。

图 12.22

上图是肩并肩时视线正向相交的一种类型。虽然两个演员斜躺在地面上,但是彼此的身体姿态仍然符合肩并肩站位的基本特点。机位设置也是以互为直角的机位为主。

视线反向相交的垂直站位

这种站位方式中两个演员的视线的反向延长线相交,并构成直角关系。如图 12.23,是选自《灿烂人生》中的一个场景。

视听语言的语法

图 12.23

上图是视线反向相交的实例,这种对话中人物视线本来并不相交,但也有可能随着对话中人物头部运动而发生视线交流,本例中机位设置在关系轴线人物肩部的延长线相交的一侧。

视线一正一反相交的垂直站位

这种站位方式中一个演员的视线的延长线与另一个演员的视线的反向延长线相交,并构成直角关系。作为一个普遍的法则:镜头中谁的眼睛能被最清楚地看到,谁就是镜头的主宰。正如我们前面看到的:纵深的场景设置使我们对前景的演员容易产生一种认同感。

下面选自《灿烂人生》中的这个例子中,我们接触到的是一种紧张或是隔阂的氛围(图 12.24)。这种气氛是因为缺乏演员之间的视线接触形成的。在这一系列画面中,女演员的视线不与搭档接触,一种隔离的感觉就很清楚了。这种构图使观众处于一个优越的位置,因为观众可以看到男演员想看但看不到的东西,也就是女演员对于他的话的反应。

第十二章
双人对话段落的拍摄与组接

像这样的在镜头纵深的表演使我们能和其中一个演员建立更为亲密的关系。这是一个建立在场景中基本的正面视界的视角选择。由于复杂的身体姿态和视线朝向,处理这样的场景时应该谨慎使用反拍镜头,尤其是外反拍镜头,因为这样的处理有可能会出现身体朝向或是视线方向的匹配问题。

图　12.24

第三节　双人对话的段落构成

很多对话场景直接由主机位开始，然后进入反打镜头序列。但是一个完整的对话段落可能会由对话前、对话中、对话后几个阶段构成，也就是对话者接近、进行对话、对话者分开几个过程。其中对话中这个阶段可能会由一种或一种以上的站位方式构成。通常我们在作品中可能不需要把三个阶段都完整表现出来，很多影视作品中只有最基本的对话中阶段，有些作品会根据需要加上对话前或是对话后部分。我们在观看影视作品时注意观察对话的这些不同阶段是如何表达的，人们是如何接近并走到一起，对话过程又是如何展开的，是否有站位形式的变化，有几次变化，每次变化之间怎样过渡，最后两个谈话者又是如何离开的。

任何一场对话中人物的站位都只是相对稳定的，在更多自然情况下，人们的对话总是充满了动作：走动、转身、回头、坐下、站起来等，一个较长的双人对话场景可能会由两三个站位形式构成，中间则是一些过渡动作段落。所以我们应该注意观察人们日常对话时有哪些动作，思考哪些动作可以成为我们调动人物行动、改变站位形式的契机。

出画入画与景别变化配合的接近离开处理

人物谈话前的接近和谈话后的分离，都可以参考我们前面在出画入画部分讲到的 A 接近 B 和 A 离开 B 的处理方法。

下面的例子是《空中情缘》中的一段对话（图 12.25），讲述乘务长温和地批评在第一次飞行中表现不够得体的空姐，并且以自己为例鼓励她努力工作，就在乘务长转身离开时，这名空姐向乘务长表白自己对这份工作并没有太多兴趣，结婚后就会辞职。乘务长听后无奈地摇摇头。

这个例子中有几次接近与离开的过程，并且在对话过程中还包含有对人物动作的处理。

镜头 1 是对环境的展示。

镜头 2 中乘务长转头叫住这名空姐。

在转头过程中切到镜头 3 的近景。

镜头 4 是来自乘务长背后的过肩镜头。镜头 3、4 基本上确立了一站一坐的垂直站位双人对话关系。

镜头 5 来自与镜头 3 基本相同的内反拍机位。

镜头 6 是与镜头 3、5 对应的内反拍。

镜头 7 是一个起幅画面类似镜头 5 的跟随摇镜头，落幅 7b 确定了双人对话的新的面对面站位方式。

镜头 8 相当于新的双人面对面对话的主机位，同时镜头 8 较宽松的景别也

第十二章
双人对话段落的拍摄与组接

是为了更好表现人物的鞠躬的身体动作。

在这名空姐鞠躬起身的动作中,切换至镜头9,重新回到着重表现面部表情的近景。画面9c中,乘务长向左出画离开,紧接着是镜头10,乘务长向摄影机走过来,准备再一次出画离开,结束对话过程。镜头9到10这种近景、特写出画,再接中全景别的连接是非常常见的对话结束时离开的表达方法,注意景别变化的原因是为了容纳人物新的动作和新的运动方向。

这样的离开方法反过来使用,也就是镜头10到9的连接也是最常见的人物对话前接近过程的表达方法。大家可以看着画面试着想象:乘务长在较宽松的镜头10中从左前景向右后景走向这名空姐,然后接入镜头9——乘务长从左侧入画,形成两人面对面对话的外反拍过肩近景镜头。

实际上在下面的对话中,正要离开的乘务长被空姐叫住,又重新返回形成对话关系。表现这个再次接近过程的镜头10到11,恰恰就是镜头9到10的逆向连接,只不过镜头9和镜头11的机位的具体角度略有不同。

镜头12是与镜头11对应的双人对话的外反拍机位,在镜头12中,这名空姐讲完话向右侧出画。镜头13则是表现她离开的动作和动作方向。镜头12到13的连接与镜头9到10的连接在原理上完全一样。

镜头14则是对乘务长无奈表情的重点表现。

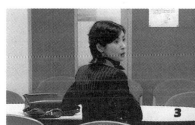

视听语言的语法

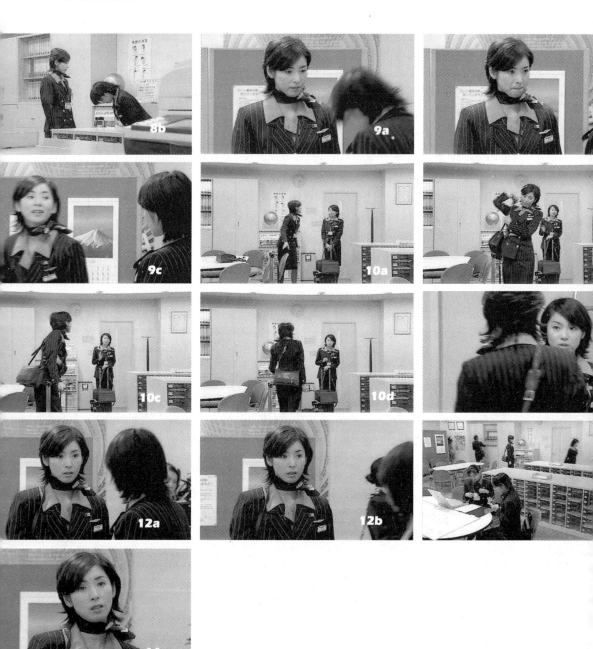

图 12.25

"看"的动作与基本机位配合的接近方式

在任何单个演员的镜头中,视线离摄影机越近,演员和我们的联系就越亲

280

密。在很多极端的例子中演员直视镜头与观众进行视线的交流。这种极具对抗性的镜头会产生令人震惊的效果。

眼睛的直接交流最经常出现在主观镜头的拍摄中,这时观众会通过场景中某个角色的眼睛来观察事物。相对而言,这种镜头在故事片中并不多见,大多数时候,对话场景中演员的视线会和摄影机的轴线有轻微的偏差,要么偏左、要么偏右。所以在连续的反打切换中,保持某个演员与摄影机的同样视线夹角就是一个基本的要求了。

视线或者说"看"的动作在对话中的作用非常重要,它可以起到连接镜头的作用,甚至是连接两个方向感有问题的镜头。

在一些非常规站位关系的对话中,"看"的动作往往会吸引观众的注意力,因为人们受到"某一动作"与"动作结果"之间的逻辑关系的影响,更关注于"看"和"看的结果",而忽略了前后镜头的方向匹配问题。

此外,多数情况下"看"的动作和"看的结果"都由内反拍机位拍摄完成,内反拍机位拍摄的镜头不存在处理人物相互关系的问题,而这类机位的近景或是特写景别对于方向性的要求相对较弱(图 12.26,选自《灿烂人生》)。所以可以这样说,内反拍机位拍摄的"看"和"看的结果"的近景、特写镜头是处理不太有把握的对话段落时的简便方法。同时我们也应该注意不要滥用这类方法,当一个对话段落完全由内反拍镜头构成时,观众也会失去解读谈话环境与人物关系的机会。

图 12.26

在很多例子中演员的"看"的动作(有时也表现为与"看"较为接近的"转头"或是"倾听"、"寻找"等类似感觉的动作,这里我们统称为"看"的动作)可以帮助我们直接确立对话关系,使场景进入到由内反拍或外反拍机位构成的对话中的阶段。

注意下图(图 12.27,选自《空中情缘》)中镜头 1 演员"看"的动作过后,后面的镜头可以直接进入内反拍或是外反拍过肩,使双方快速进入对话状态。这是人物快速接近并建立对话关系的一种方法。

镜头 5 中左侧演员向左出画时,镜头 6 迅速转换到与镜头 5 对应的外反拍机位,这里为了突出留下来的演员的面部表情,镜头 6 的景别并没有像通常的出画离开处理那样放宽松,这样在前景遮挡过后,我们可以清晰看见后景演员的面部表情。

视听语言的语法

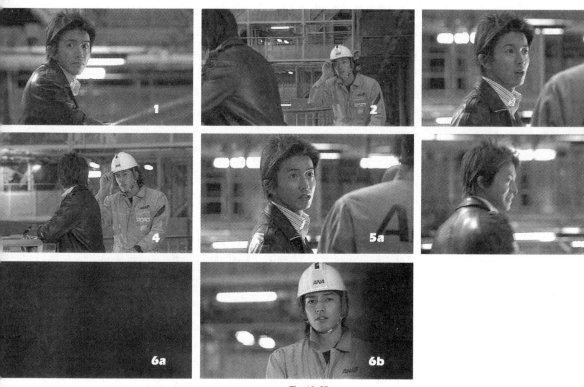

图 12.27

图 12.28 也是利用"看"的动作迅速转入基本机位的配合。

镜头 1 中男演员听到有人叫自己,转头看。

然后进入到外反拍机位的镜头 2。如果两个人物形象之间的距离足够近,就可以直接展开基本机位的对话,但此例中,两人距离较远,这里采用了男演员在镜头 3 中不完全向左出画,镜头 4 不完全入画的处理方式来缩短人物距离。实际上就是前面提到的利用出画入画与景别变化配合的接近处理。

男演员在镜头 4 的落幅里站定之后,开始展开镜头 5、6、7 等基本机位的对话。

镜头 8 当中,男演员听到有人叫自己,转头看。镜头 8 到 9 的连接手法与前次镜头 1 到 2 的处理完全相同。

接下来男演员走近新的谈话对象,镜头 10 到 11 的处理与镜头 3 到 4 的处理原理也完全一致,只是镜头 10 中男演员向摄影机走来,并未出画,而镜头 11 则是一个标准的完全入画。

这个例子当中,如果人物间距离合适,则男演员两次"看"的动作,都可以直接进入基本机位的展开。例如从镜头 1 到 2 可直接进入到 5、6 的连接,从镜头 8 进入到 9 和 10 的反复。

第十二章
双人对话段落的拍摄与组接

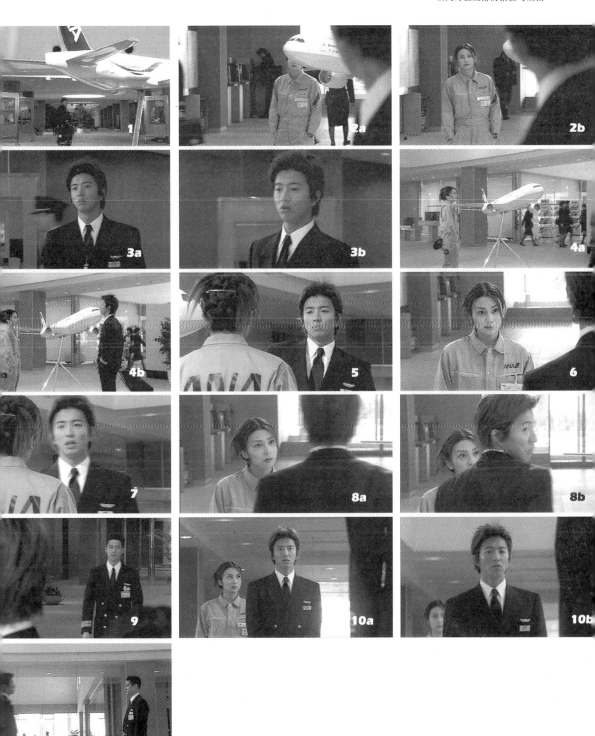

图　12.28

视听语言的语法

下面这个例子仍是依靠"看"的连接作用（图 12.29），镜头 1 中，后景演员从画右入画，走到画左，向前景演员打招呼，镜头 2 中前景演员回头看。镜头 3 中曾位于镜头 1 后景的演员向画右运动不完全出画，他在镜头 4 中由画左入画，与镜头 1 中前景演员形成对话关系。

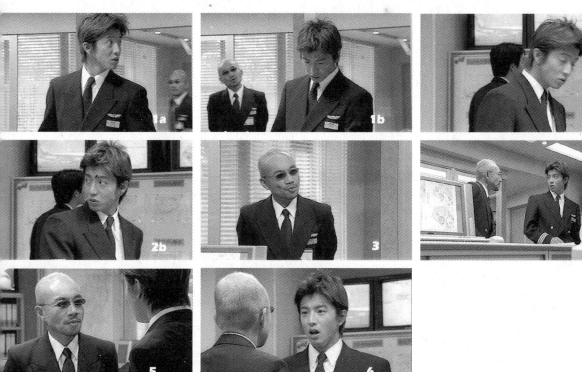

图　12.29

借用镜子的表达

在一些对话场景中，导演或是摄影经常会借助镜子或是类似玻璃等能够反射影像的道具来形成特殊的视觉效果。例如在斯皮尔伯格的电影中经常会借助镜子来形成角色对自己内心的审视，或是完成两个相互阻隔的形象的交流。例如《辛德勒的名单》中，纳粹垮台前夕，辛德勒在犹太工人的簇拥下准备逃亡，车窗反射出犹太幸存者的面容与车窗内辛德勒的面容互相映衬。同样的场景在《太阳帝国》中也有出现，表现出斯皮尔伯格对这类手法的偏好。同时也表现出这类道具的使用确实可以赋予对话场景一些与众不同的感觉。

下面是《空中情缘》中年轻的飞行员新海面临人生重要选择时，与公司前辈的一个对话场景（图 12.30）。镜子在这一场景中的应用使得前辈对新人的教诲

同时又像是内心的自我审视,镜头 1、6、8、10、13 中拍摄的镜子反射的画面具有一种双重的意味。

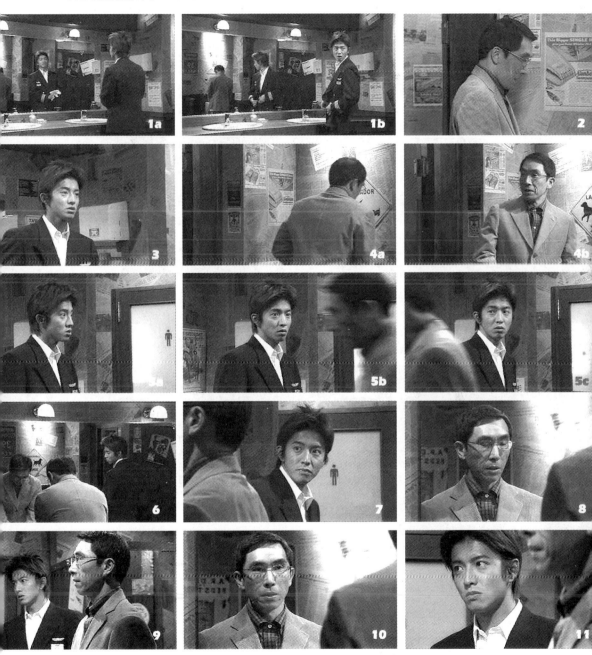

视听语言的语法

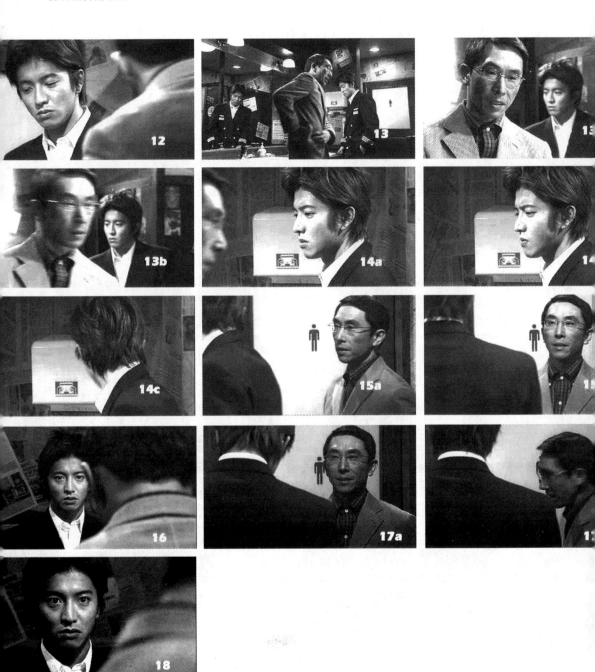

图 12.30

Chapter 13 | 第十三章
三人对话段落的拍摄与组接

三人对话虽然是建立在双人对话的基础上，但是又与双人对话有根本不同。A、B双人对话的视线交流是在二人之间展开的，只有一条关系轴线AB，只要两个人的位置不发生变化，则两人间的对话关系轴线将保持不变，以这条轴线为基础建立的基本机位也将相对固定。

而A、B、C三人对话中存在三条关系轴线：AB、BC、CA。也就是说三人对话的视线交流会出现视线在两两之间转移的情况，随着对话进行，机位架设将会根据具体情况围绕其中某一条轴线展开，然后随着轴线转移，机位也将围绕新轴线发生变化，所以相对比较复杂。

第一节 三人对话的站位

基本站位

三人对话站位的常见形态有直线形对话、直角形对话和三角形对话（图13.1）。

直线形对话多发生在三人基本处于一条直线上的时候。直线形三人对话有时其中一人会处于从属地位或是旁听地位，对话实际上是发生在两个人之间的。

直角形对话是指三人肩部延长线构成直角关系的站位形式。

三角形对话是三人对话最为常见的站位形式。

当三人对话主要在三人中的某两人间展开时，我们可以采用简化处理方式拍摄上述三种站位形态，也就是将其作为双人对话进行机位设置，连接这两人的关系轴线就成为机位架设的依据。另外一个人只是作为对话的附属者、旁观者出现在镜头中。

当三人都参与到对话中，对话在两两间交替进行时，以一条轴线为依据展开机位就显然不能更好地表现对话的过程，这时就要求创作者考虑更多的因素。

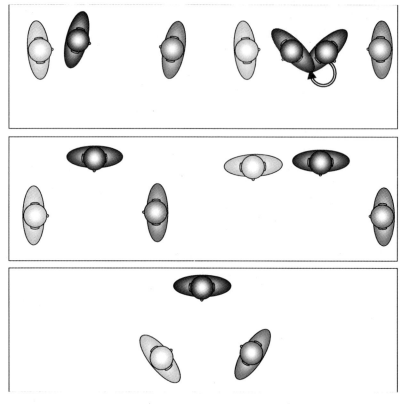

图 13.1

直线形对话

例1,选取自《女人香》(图13.2)。

这个对话中,后景演员一言未发,始终被排除在对话之外,整个对话的机位也都是按照距离摄影机较近的两位演员来架设,两个演员中又以阿尔·帕西诺扮演的中校为主,因为他占有景别优势,同时内反拍和外反拍也都围绕他展开。这样的机位和景别设置为奠定阿尔·帕西诺在对话中的主导地位起到了很好的辅助作用。

第十三章
三人对话段落的拍摄与组接

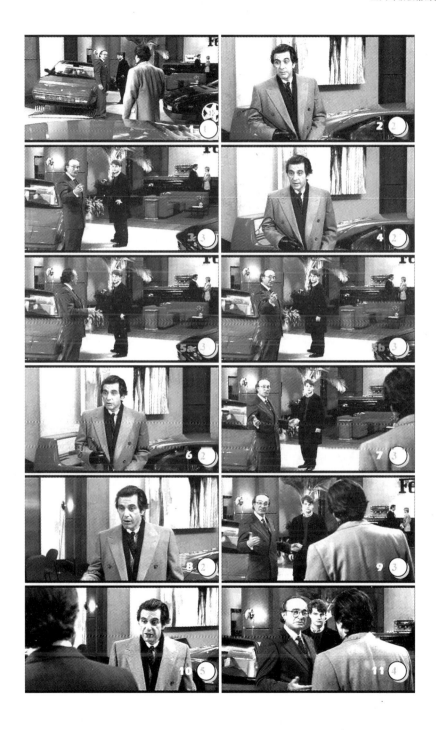

视听语言的语法

图 13.2

例2,选取自《罗生门》(图13.3)。

第一个镜头中,前景的强盗和后景的武士相对,两人中间是摇摆的真砂。1、4两个外反拍机位成为把握三人关系的关键机位。机位2用来捕捉真砂转身的动作,并在后面以不同的景别再次出现,其作用相当于双人对话关系中的内反拍或是平行机位,在这里用来突出真砂的面部表情。机位3则是为了强调真砂和武士的相互关系。

例3,选自《老大靠边闪》(图13.4)。

这也是一种直线形的三人对话,中间的人物处于从属地位,不断倾听两端人物的交流。两个外反拍机位是处理这类对话的常见机位设置。

第十三章
三人对话段落的拍摄与组接

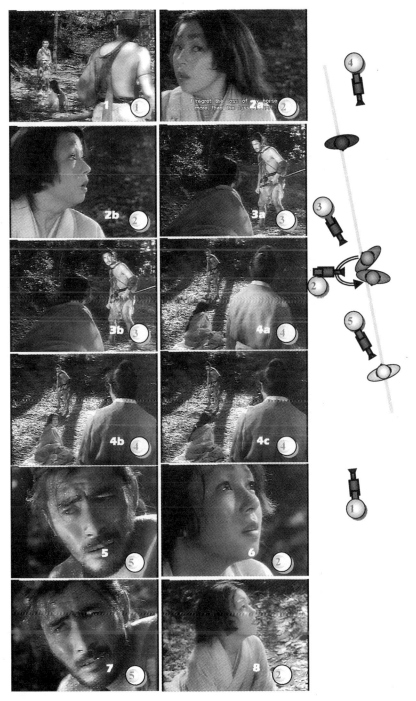

图 13.3

291

视听语言的语法

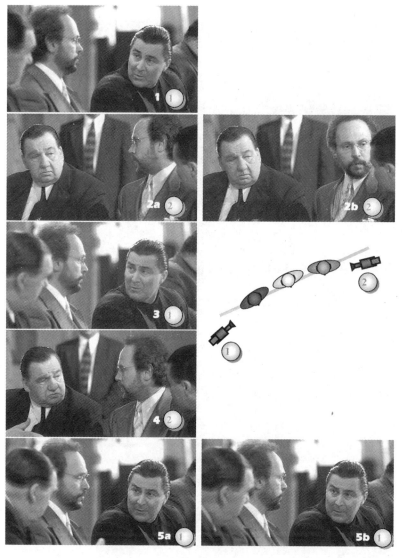

图　13.4

直角形对话

例1,选自《女人香》(图13.5)。

片中的巴亚中学的女老师,希望能和阿尔·帕西诺饰演的中校(左一)有更进一步的交流,而查理则是两人对话的旁观者,只有很简洁的一句插话。机位设置是以中校和女老师所建立的关系轴线为依据的,只是在查理插话或是在两人间转移视线时才会用到3号内反拍机位来拍摄查理的近景。注意每个镜头间人物视线的呼应使得机位连接更加顺畅自然。

第十三章
三人对话段落的拍摄与组接

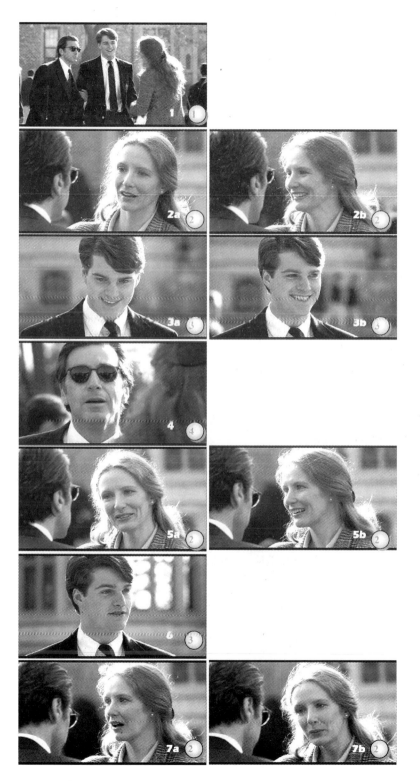

293

视听语言的语法

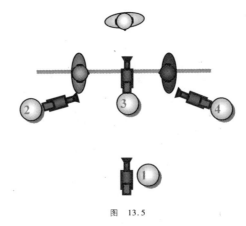

图 13.5

例2，选自德国电影《窃听风暴》（图13.6）。

对话关系的主角是镜头1中的年轻人和他右肩方向的东德特务组织"史塔西"的两位高级官员，其中镜头2中的影片主人公始终处于一个旁听的位置，这三个人的视线交流构成一个直角形的对话关系，镜头3的前景中的几个人也是处于旁听的位置。

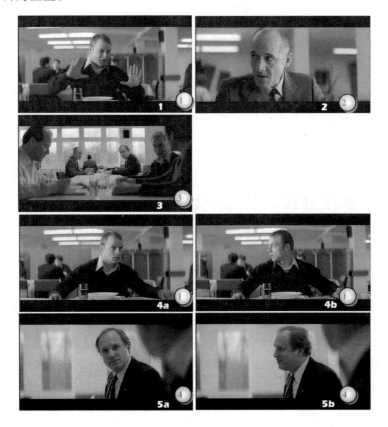

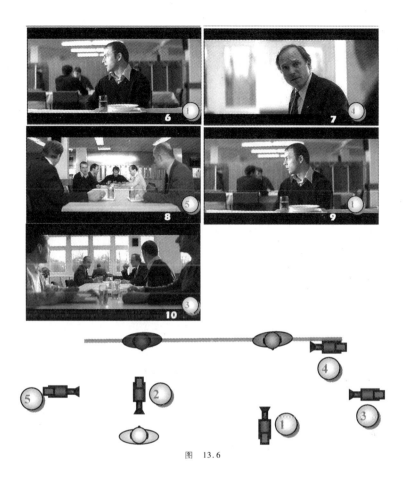

图 13.6

三角形对话

图 13.7 选自《猫鼠游戏》(*Catch Me If You Can*)。

在这个三口之家的三人对话关系中,母亲是受关注的焦点,在她身上集中的两条双人关系轴线得到了反复表现。

在这样的三角形对话中,视线朝向的变化非常微妙,有时人物的视线只是偏移了几度,观众就会认为他是在与另一个谈话对象交流。注意仔细观察体会画面中人物面向不同交流对象时的视线朝向。

视听语言的语法

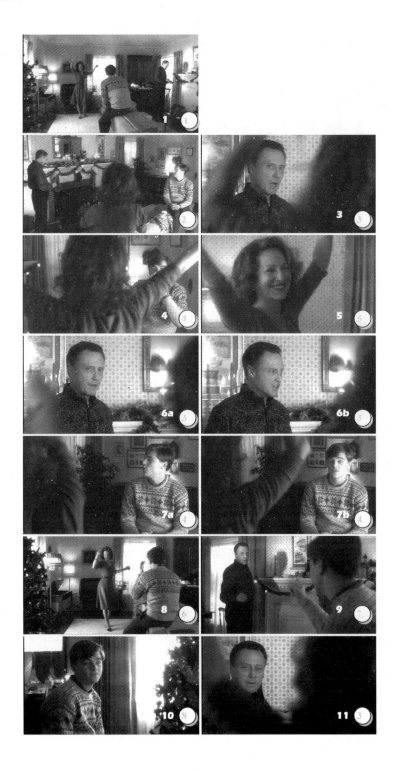

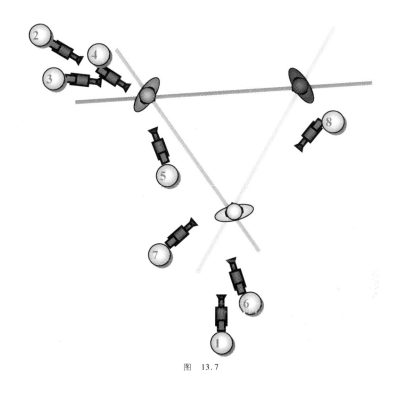

图 13.7

第二节 三人对话动作圈体系

三人对话的机位体系

三人对话的机位设置可以分为两个有着密切关联的体系：三人对话动作圈体系和双人对话关系轴线体系。所谓三人对话动作圈体系是指把三人对话当作一个动作场景，三人构成一个动作相对集中的动作圈，拍摄这个对话场景的所有机位可以分为来自圈外的外反拍机位和来自圈内的内反拍机位。而双人对话关系轴线体系是指把三人对话关系当作三条双人对话关系加以理解，对话总在三人间两两进行，不断围绕其中的一条双人关系轴线展开相应的内外反拍机位，并不时从这条轴线变换到下一条轴线。这两种体系是对三人对话关系的两种理解，彼此之间并没有截然分割的界线，在实际创作中也很少有人把两种体系相互割裂加以运用。任何好的三人对话场景都可以看到两个体系的机位在发挥作用，只不过三人动作圈体系可以更有效地展示人数的对比，而双人对话关系轴线体系则更擅长表达轴线的移动。

在三人对话场景中，机位的可能性非常多。以常规的三角形对话为例，围绕

其中一个人物展开的机位数量就非常惊人：如果把三人对话理解为一个动作圈系统的话，按照三人动作圈建立的、针对某一人拍摄的机位有外反拍 6 个，内反拍 3 个。而按照双人关系轴线去理解三人对话，则每一个人就涉及两条关系轴线，相应的轴线两侧的内外反拍机位可以多达十余个。除去上述机位中没有拍到此人的机位、位置重叠或是构图近似的机位，仍然有十几个的机位可供选择，而三个人的机位选择就多达几十种以上。

那么我们在机位设置时很容易就陷入到众多的选项中去。这时应特别注意了解各种机位的构图特点和情绪色彩。

图 13.8 是我们画出的三人对话场景，设想对话三人构成一个动作圈的话，那么我们可以称来自于圈外的 6 个机位为三人对话的外反拍机位，在这些机位中，三个人物都被拍摄进来，相互关系清楚明了。来自于圈内的 6 个机位可以称作三人对话的内反拍机位，这些机位拍到一个或两个人物，而不是三个谈话者，类似于双人对话的内反拍机位。

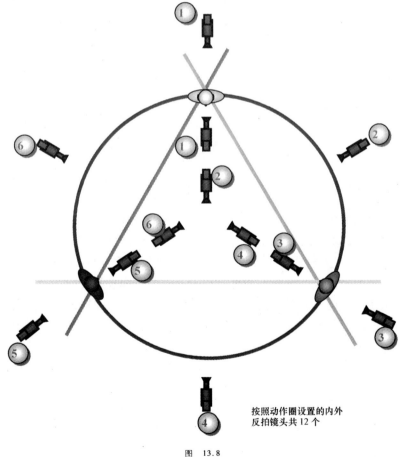

按照动作圈设置的内外反拍镜头共 12 个

图 13.8

三人对话动作圈外反拍机位的配合

下面我们按照上图所列的机位序号,看看三人对话动作圈外反拍机位配合的常见形式。在下面的实例中我们应该注意从以下几方面来判断谈话者在对话中的重要性:在画面中所处位置是否居中或是保持固定不变,或是否处于前景等;所占画面面积比例是否具有优势;是否面向镜头站立;是否具有较多的视线交流等动作方面的优势。综合这些因素并结合具体的剧情因素我们可以大体判断谈话者在对话中是否重要。

例1,选自《猫鼠游戏》(图13.9)。

这种外反拍机位,即图13.8中1—4机位配合的拍法以中间人物为主要的表现对象,两边的演员则在前后两个镜头中交换了位置。适用于一对二的对话,中间的人物处于对话的主导地位,其他两人是倾听者或是处于弱势位置。注意随着中间人物所占画面面积的增大,他在对话中的优势和主导感也越来越明显。

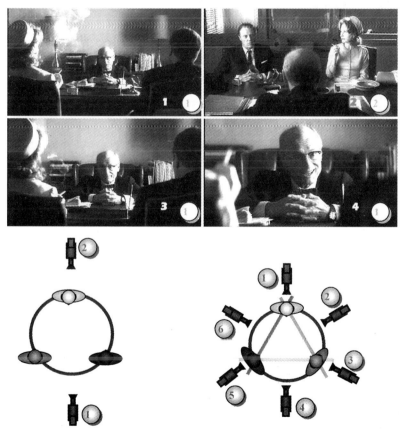

图 13.9

例2,选自《将军的女儿》(*General's Daughter*)(图 13.10)。

这里的两个机位就是图 13.8 中 2—4 机位的配合方式,这种拍法以镜头 1 中处于中间的女演员和处于画面右侧前景军官的对话为主,在前后两个镜头中,身穿西装的男演员在画面的左、右两侧交替出现,但始终处于倾听的地位并在对话的两人间转换视线。

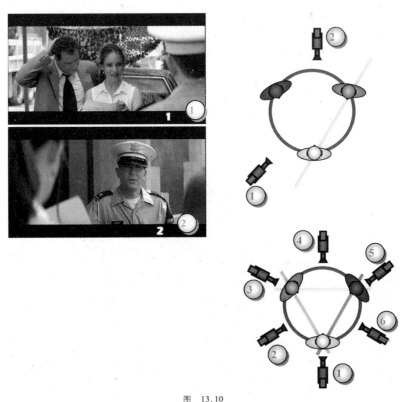

图 13.10

例3,选自《猫鼠游戏》(图 13.11)。

我们先看这个例子中的机位 1、2 的连接,即图 13.8 中 3—4 机位的配合。在这种拍法中有一个演员会始终位于镜头的一侧相对固定的区域里。本例中女演员始终处于镜头的左侧区域,位置相对固定,两个男演员则相互交换了位置。相比较而言女演员在前两个镜头里似乎身处一个更重要的位置,镜头 1 里身处三人中间的男演员在前两个镜头里要么在画面后景,要么身处画面右侧,显得相对不那么重要。唯一优势比较明显的是镜头 1 里位于右前景的年轻人。

但实际上我们很难通过静态的画面去判断或表现对话中几方面的地位,正如我们前面说到的,判断或表现人物在对话中的重要作用要结合多方面的因素,在这个例子中,构图优势以及男孩和男演员较强的视线交流有助于提升两者对话关系的重要性。假如男孩在镜头 2 中把头转向自己的左肩方向,与女演员交

流;或是女演员在画面中占据更大的面积,那么男孩和女演员的交流又会显得更加重要一些。

影片中接下来出现的镜头 3 中男孩和男演员保持了持续的视线交流,这帮助我们对谈话的重点做出了判断。这一点也在剧情中得到了证实:男演员扮演的律师正在向男孩征求他在父母离婚后将跟随谁生活。

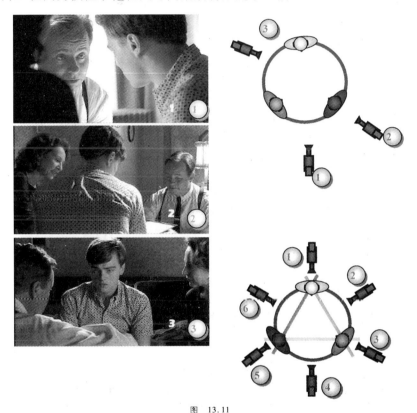

图　13.11

上面三个实例已经涵盖了三人对话动作圈的所有的静态外反拍机位配合形式。我们应该注意体会每一种机位配合形式可以对应什么样的对话情境,并通过观摩和实践不断熟悉每一个机位的作用。

三人对话动作圈内反拍机位

三人对话动作圈的内反拍机位配合有以下两种类型:一是逐一拍摄单人内反拍镜头,二是拍摄单人和双人内反拍镜头并组合起来进行人数的对比。

图 13.12 是选自《老大靠边闪》中的一个对话场景,采用的正是逐一拍摄单人内反拍镜头的方法。这种方法有利于表现单人面部表情,人物视线转换时动作幅度比较明显;用这种方法拍摄时,创作者可以不用考虑处理人物关系,以及

由人物关系而产生的复杂的方向问题。但这一点也是这种拍摄方法的一个主要缺陷:当对话段落较长时,单人内反拍镜头很难给观众一个持续、清晰的整体人物关系,它需要有外反拍的主机位反复出现以重新确立人物关系。

也正是由于创作时考虑要素不多,所以这种方式被创作者广泛接受,由此而产生的负面影响是:由单人内反拍镜头组成的三人(以及多人)对话段落非常普遍,以至显得陈旧老套、单调乏味。

图 13.12

《老大靠边闪》的另一个对话场景(图13.13)中,镜头1是来自于三人对话动作圈外的外反拍机位,这个机位的镜头用来交代三人关系。镜头2、3则是来自动作圈内的内反拍机位,镜头2、3用来进行人数的对比并利用这种对比形成某种有意味的对话关系。

图 13.13

有时这种内反拍机位实际上来自于双人对话关系轴线,只不过功能与三人动作圈内反拍机位相同:都是用来形成人数的对比。如图 13.14,选自《将军的女儿》。这时双人镜头中的两位演员更像是作为一个整体出现在对话中,而三人对话更像是在两个人之间进行的,请结合上例仔细观看两个例子中演员视线朝向的细微差别。

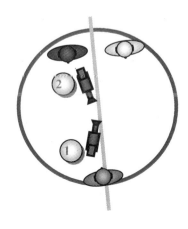

视听语言的语法

图 13.14

三人对话动作圈的平行机位拍摄

　　三人对话场景,有时可以采用来自于对话动作圈外的平行机位进行拍摄。图 13.15 选自日本电影《武士畅想曲》,机位 1、2、3 是来自于对话动作圈外的一组平行机位,分别拍摄三人、双人、单人的侧面轮廓。机位 2、3 的功能与把谈话对象分为一对二关系的三人动作圈内反拍机位功能是一样的,只不过由于拍摄角度的原因导致画面构图与上一个例子有较多差异,对话气氛也因此显得更加紧张。

第三节　三人对话关系轴线体系

　　三人对话的过程主要是在两两间进行,所以把三人对话当作三条双人对话关系轴线来处理也是常见的一种方法。下面我们画出了围绕其中一条双人对话关系轴线展开的主要机位(图 13.16)。

　　这里注意,针对某一个被拍摄对象所展开的动作圈机位或是关系轴线机位中的某些机位,有时有较明显的区分:例如上图中的沿双人关系轴线展开的外反拍机位 5、6 与动作圈机位的外反拍位置。沿双人关系轴线展开的外反拍机位拍摄到的是双人过肩画面,而按三人动作圈展开的外反拍机位拍摄到的是三人的过肩画面。

第十三章
三人对话段落的拍摄与组接

图 13.15

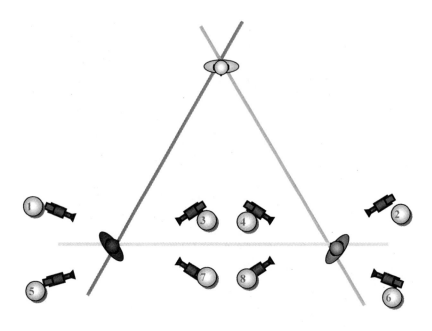

按照其中一条双人关系
轴线建立的主要机位

图 13.16

但有时又可能很难区分：例如上图中沿双人关系轴线展开的内反拍机位3、4与动作圈机位的内反拍位置仅有细微的，而且是在多数情况下可以被忽略的差别。这些细微的差别可能因为演员的站位方式、肩的朝向或是视线朝向而变得明显或是不明显。

图 13.17 的例子选自《老大靠边闪》，这是前面逐一拍摄动作圈内反拍镜头例子的延续，这时对话已经进入到了沿双人对话关系展开的机位。镜头 2 中男演员（罗伯特·德尼罗）的视线朝向或是转头动作成为连接这些过肩镜头的重要因素。

三人对话中按双人关系轴线体系建立的外反拍机位

相对于三人对话中我们能够拍摄到的其他类型的镜头——三人对话动作圈体系的三人镜头或是单人镜头而言——双人关系轴线体系的外反拍镜头能够同时包容两个人物，能帮助观众迅速建立明确的方向感和对象感，便于观众迅速识别，并且在构图方面也有一定的优势。所以在大多数情况下，我们会用一组外反拍镜头来表现三人对话中的两两关系的变化，也就是采用双人对话关系轴线的外反拍镜头来交代关系轴线的转换。在有些拍摄中，这种外反拍机位的过肩镜头和我们前面提到的双人对话三角形机位中拍摄双人画面的主机位镜头有时显得难以区分，实际上这两种类型的机位确实没有可以截然分开的界线，同时也没有区分的必要。就能够确定双人关系而言，这两类机位的功能非常接近。

第十三章
三人对话段落的拍摄与组接

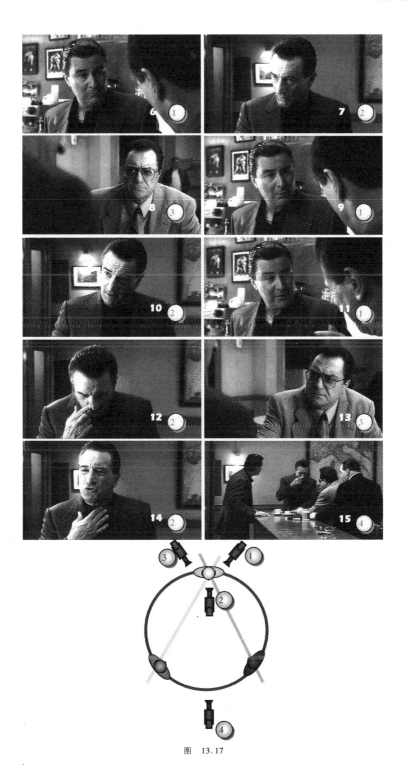

图 13.17

307

当我们用两个双人关系外反拍镜头进行关系轴线的转换时,在前后两个镜头中都会出现的那个人就是连接人。连接人在乌拉圭导演丹尼艾尔·阿里洪所著的《电影语言的语法》一书中也被称为枢轴人物,这两组词的意思是一样的,都是指那些能够使前后镜头或是围绕两根不同的双人关系轴线所展开的机位能够顺利组接在一起的人物。

例如当我们把沿 AB 关系轴线展开的对话,变为沿 AC 关系轴线展开时,在前后镜头中反复出现的 A 就是连接人。在《电影语言的语法》一书中讨论的六七种枢轴人物的拍摄实际上也都是利用外反拍镜头完成的。阿里洪倾向于在这样的外反拍机位配合中,枢轴人物应该身处一个易于辨识的位置或是景深位置,例如在前后镜头中都处于画面左侧,或是都处于画面的前景等,这里他显然低估了人物动作的强大连接作用。理论上讲,只要前后镜头中人物动作的连接足够明显,关于两条轴线的任何一种外反拍机位相互匹配都是有可能来交代代轴线转换过程的,对于今天的观众而言也都是有可能接受的。

图 13.18 中的大图是《罗生门》中的一个场景,第一个三人镜头向观众交代了三人的空间关系:武士的妻子真砂在左后景、武士被缚在前景中间,强盗多襄丸站在画面右边,景深位置介于两人之间。三个人形成了三条双人对话关系轴线:武士——真砂、武士——强盗、强盗——真砂。

我们用字母 A 代表武士,B 代表真砂,C 代表强盗,

用 AB 表示武士——真砂关系轴线,用 AC 表示武士——强盗关系轴线。

小图是我们以电影中的真实镜头为基础,制作补全的围绕 AB、AC 两条关系线展开的全部 8 个外反拍机位拍摄的镜头:用数字 1、2、3、4 代表沿 AB 轴线展开的四个外反拍机位,用字母 a、b、c、d 代表沿 AC 轴线展开的四个外反拍机位。

图中箭头表示连接人——武士的转头方向。

所有 16 种外反拍机位配合的可能性如下:

1—a、1—b、1—c、1—d;
2—a、2—b、2—c、2—d;
3—a、3—b、3—c、3—d;
4—a、4—b、4—c、4—d。

为方便记忆和拍摄时的交流,我们可以根据连接人在镜头中的位置变化把上述的 16 种类型分别简称为:左前接左前、左前接左后、左前接右前、左前接右后等。

这些镜头中变化性的因素可以归结为:人物在画面中的左右位置、人物在画面中的景深位置(以及由景深位置决定的转头方向)两点。本例中,武士的视线由真砂转向强盗,这是一个武士向自己右肩方向转头的动作,无论机位在哪里,这一点是不变的。在所有武士身处前景而背向镜头的机位中,武士的头部向画右转动,而在所有武士身处后景而面向镜头的机位中,武士的头部向画左转动。所以在这个例子中景深位置和转头方向是一体两面、相互关联的。

连接人的左右位置、所处景深都不变化的组合有 1—a、2—b、3—c、4—d。在

这样的连接中前后镜头里连接人——武士的视线都保持同一方向的运动,例如 1—a、3—c 中,武士都是向画右转头,在 2—b、4—d 中武士的视线都是向画左运动。

连接人的左右位置发生变化,景深位置不变的组合有 1—c、2—d、3—a、4—b。

连接人的左右位置不变,景深位置变化的组合有 1—b、2—a、3—d、4—c。

连接人的左右位置、所处景深位置都有变化的组合有 1—d、2—c、3—b、4—a。由于变化的因素较多,可能会引起观众识别的困难,这类组合方式在阿里洪《电影语言的语法》中并没有被提到,但正如我们前面所说,只要前后镜头中人物动作的连接足够明显,这类组合方式对于今天的观众而言也都是可以接受的。应注意的是这类组合在拍摄时连接人转头动作和视线方向的严格匹配。后期剪辑时可以让前后镜头中连接人的动作有少许重复来加以强调,利于观众的接受。如果有必要,我们还可以在每条轴线上引入相应的内反拍机位来更细致地描绘对话过程中的每个角色的面部表情。

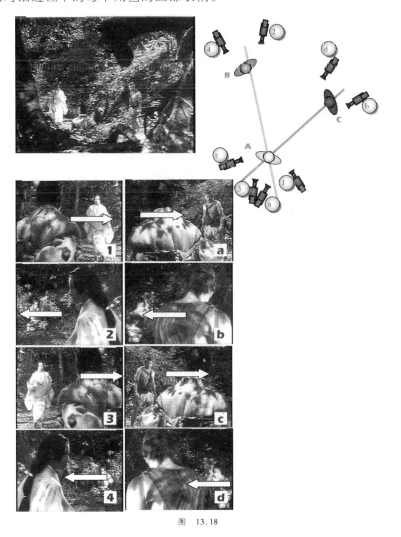

图 13.18

视听语言的语法

现在我们可以看看黑泽明在影片中是如何处理这个段落的(图 13.19)。

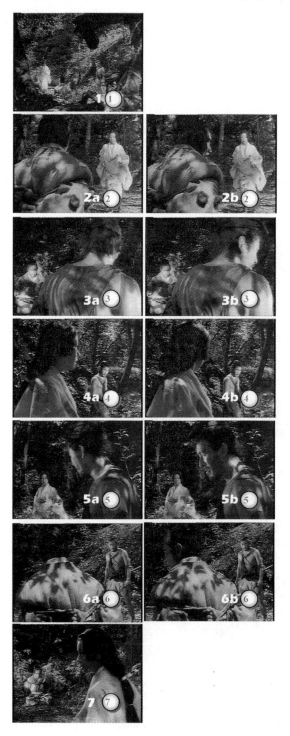

图 13.19

这里我们清楚看到了黑泽明在处理这个轴线变动的过程时，主要考虑了这样两点：

一是让镜头连接人在前后镜头中保持固定的左右位置。如在镜头 2 到 3 的连接中，连接人武士都处于画面的左边；在镜头 3 到 4 的连接中，连接人强盗都处于画面的右边，依此类推。

二是让下一个连接人在画面中占据主要的前景位置。如在镜头 2 到 3 的连接中，视线传递的下一棒——强盗在镜头 3 中占据前景；在镜头 3 到 4 的连接中，视线传递的下一个连接人——真砂在镜头 4 中占据前景。

为此，黑泽明从众多的可能性中根据自己的创作意图选择了现在这样精密的机位设置。

镜头 4 和 5 是两个互为反打的外反拍镜头，视线的传递在这里到了头并且逆向传了回来，并最终在镜头 7 中终止在真砂身上。到此，视线传递了一正一反两圈，把所有的拷问都提到了真砂的面前。

下面是如何利用连接人来转换关系轴线的实例（图 13.20），选自《猫鼠游戏》。注意镜头 2—3 的连接中，连接人在前后镜头中都处于右后景，视线也相应都是从画左向画右移动，也就是向连接人自己的左肩方向移动。镜头 6 用来重

新确定三人的空间关系。

这个例子中使用动态的拍摄来实现机位合并,如镜头 1 由外反拍运动至内反拍、镜头 7 由此轴线运动至彼轴线的效果。

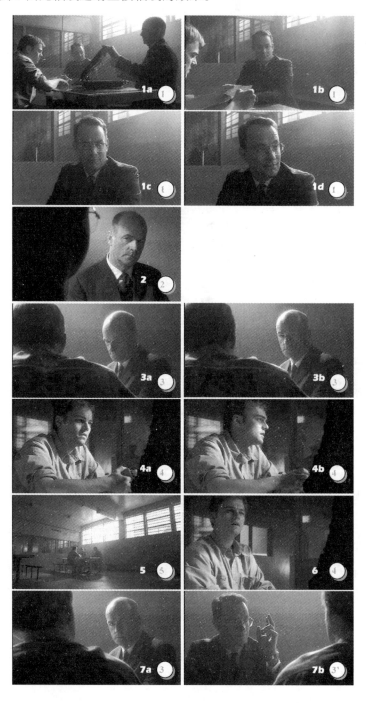

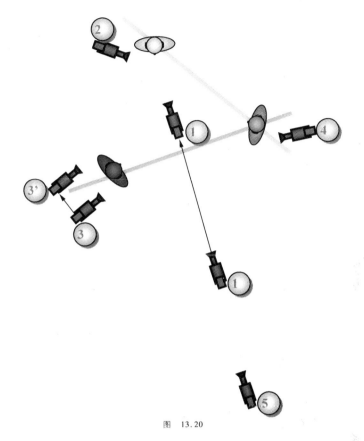

图 13.20

除了上述的对话在两两间进行的形式外,有时三人对话也表现为二对一的形式,这种对话形式所带来的轴线变化与上面的分析又有所不同,在这种形式对话关系的表达中我们可以清晰地看到三人对话动作圈体系和三人对话双人关系轴线体系的相互渗透。

图 13.21 所示 AB 与 C 的交流,这时三人对话动作圈体系的机位可以很好地表现这样一种人数的对比(或者我们把 AB 看作是一个人,C 是一个人,那么就会形成一条 AB—C 的双人对话关系轴线)。当对话进行到 A 与 B 的交流时,又会形成一条 A—B 双人对话关系轴线。这时我们可以围绕这两条轴线展开相应的反拍机位设置。机位 1 是来自动作圈系统的外反拍,它的位置可以如图所示在一定范围里有所活动。机位 2 是机位 1 的反打位置,这两个机位拍摄三人镜头,当对话进行到 AB 之间时,我们由机位 1 作为连接机位,转换到与机位 1 保持在新的双人关系轴线 AB 同侧的 3、4 两个外反拍机位,这样的转换比较利于观众的识别与接受。处理这样的对话形式常见的机位组合顺序就是:1—2—1—2—1—3—4—3—4—1—2—1。如果需要更深入地刻画对话过程,我们还可以在现有两条轴线上分别引入内反拍镜头。

视听语言的语法

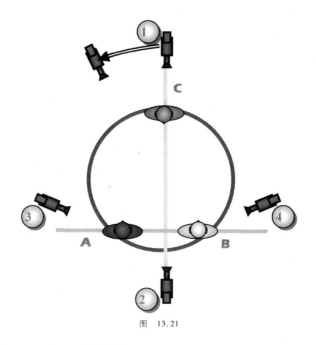

图 13.21

下面是韩国电影《生死谍变》中一段三人对话（图13.22），两个主人公倾听上司的讲话，是典型的二对一的三人对话。这里有两条关系轴线，一是上司与作为整体的两位下属之间，一是两个下属内部的关系轴线。注意两条主要的轴线上展开了哪些机位。在这个例子中沿上司与两位下属之间的关系轴线所展开的两个外反拍机位间隔较远，只是用来做空间关系的建立与巩固，并没有形成真正的交流。

沿两个主人公关系轴线方向展开的两个外反拍机位4、5也没有形成真正的呼应，这里导演采用选择性聚焦的方式用一个镜头代替了4—5的常规连接方法，实现了两个下属之间的交流。

三人对话中按双人关系轴线体系建立的内反拍机位

三人对话中按双人关系轴线体系建立的内反拍机位被阿里洪称之为在三人对话中"起连接作用的摄影机的位置"。这些机位拍摄的画面不带人物关系，只有单人较紧凑景别的形象。有利于表现人物的面部表情以及视线转移动作，经常被用来连接三人对话中的三人、双人镜头，形成构图和对话情绪上的变化。所以这类内反拍机位拍摄的镜头也被阿里洪看作是枢轴镜头，即仿佛枢轴人物一样能够连接前后的镜头。

这里首先应该区分的是三人对话的内反拍机位来自于两个不同的体系，一是来自三人对话动作圈体系的内反拍机位，一是来自双人对话关系轴线体系的内反拍机位，两个体系的内反拍机位的画面在摄影机与被摄人物的角度方面会有细微的差别。

图 13.23 选自《超级杯奶爸》,其特点在于在两条轴线间的机位转移,全部依靠了针对女演员的内反拍机位 4、6 所拍摄的镜头,在这些机位的镜头中通过女演员的视线移动来连接机位 2 和机位 3。这样的处理使女演员成为整个对话的核心。

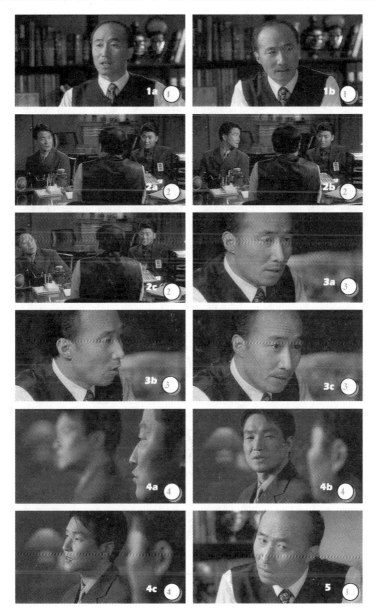

视听语言的语法

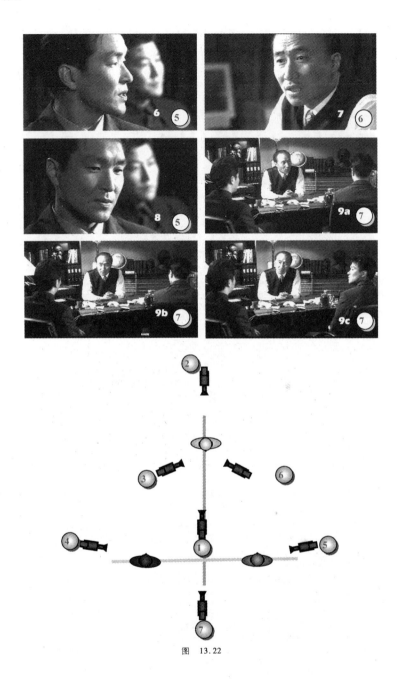

图 13.22

316

第十三章
三人对话段落的拍摄与组接

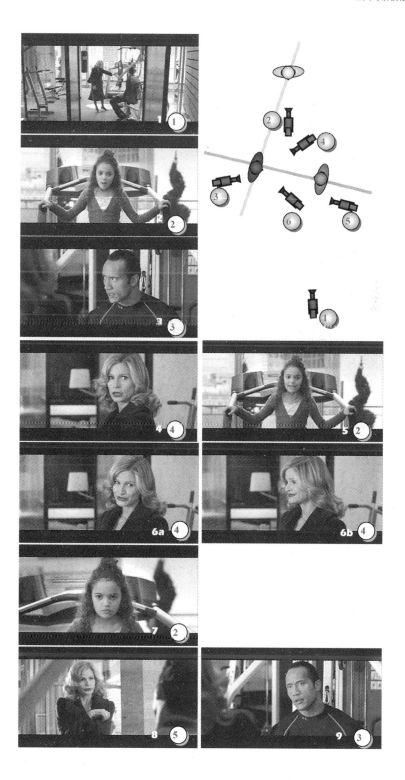

视听语言的语法

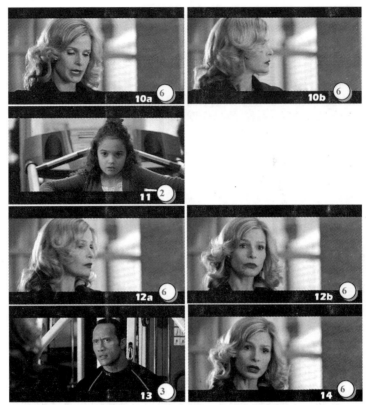

图 13.23

取舍问题

　　三人对话的参与者并不总是同等重要,所以在处理对话时应注意突出重点:哪些人、哪条轴线上的交流是应当注意的。这都涉及取舍的问题。一般来说,三人对话中的取舍是从三人镜头向两人镜头的过渡,也就是从三人动作圈体系的外反拍机位向双人对话关系轴线体系的外反拍机位的过渡。

　　图 13.24 选自《将军的女儿》,是主要沿着两个男演员的关系轴线展开的三人对话场景,女演员在后景出现,在机位 2 中被排除出去,处于倾听谈话的从属地位。在女演员对谈话的影响力被降低的同时,两个男演员在对话中的核心地位得到了很好的突出。

　　这里应注意的是从三人外反拍镜头过渡到双人外反拍镜头时,虽然理论上可以选择的位置很多(如图所示两个 2'机位),但是双人外反拍镜头多数会在三人镜头的对侧如图所示的位置,与三人镜头形成一种互为反打的感觉,以利于观众的接受。

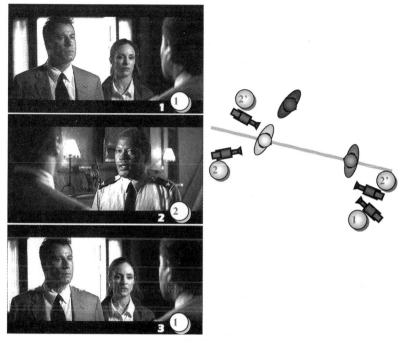

图 13.24

谨慎地引入新机位

面对一个三人对话场景时,我们首先应决定一个总的视角。尽管摄影机可以围绕演员做 360 度旋转,但是这个场景还是应该有一个基本的视线方向,用来带给观众一个统一的方向感,其他的机位也应注意与这个总视角尽可能保持大方向一致。如果没有剧情方面的必需,则没有必要随着每一条新确定的轴线去建立新的机位,而是尽量使用前面用过的功能相近的机位。例如图 13.25 中摄影机 1 的拍摄范围确定了这个场景的基本视线方向。

对话在演员 A 和 C 之间开始,我们用机位 1 来拍摄 A、C 之间的对话。

当 B 和 C 开始对话时,我们可以用 2 号机位拍摄 B、C 的对话。

当 A 和 B 对话时,我们可以在 1 号机位活动的场景基本视线范围里选择一个机位来拍摄 A 和 B 对话,而不是引入新的机位 3 来拍摄 AB 对话。

这个例子也可以用别的方式来处理,但是我们应该记住无论什么时候建立一个新的轴线,应当尽量使用那个总视角,而没有必要不断去创造一个新的机位。

视听语言的语法

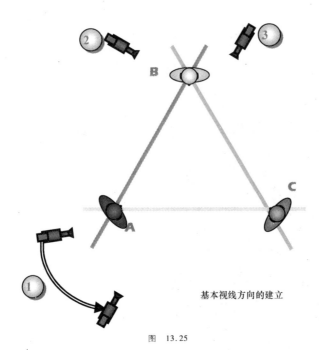

基本视线方向的建立

图 13.25

Chapter 14 | 第十四章
多人对话段落的拍摄与组接

多人对话是以双人或是三人对话为基础的一种对话形式,在处理人数较多的对话场景时,我们可以把对话人群分为两三个人为一组的若干个小组,分别组织机位拍摄其对话过程。具体拍摄时我们可以有两种方法建立一个多人对话段落:一是建立重要关系轴线上的基本机位,通过这些机位的反复配合来建立人物关系,从而完成整个对话场景的拍摄;二是利用人物的动作来连接整个对话场景。

第一节　利用基本机位配合处理多人对话

下面是《猫鼠游戏》(也译作《捉智双雄》)中的一个四人对话场景(图14.1),对话发生在骗子阿伯内尔(镜头1中最右侧)登门拜访女友父母的家宴上。对话过程涉及三条双人关系线,一条是在女孩的父亲与阿伯内尔之间,一条在女孩的父母之间,一条在女孩的母亲与阿伯内尔之间,其中女孩的父亲与阿伯内尔之间的关系线是整个对话场景的核心,这个对话场景中的多数镜头都是围绕这条线展开的。

机位1拍摄的是一个缓慢向前推进的镜头,用来确定基本的视角方向,并将观众引入对话。

机位2、3表面上看是一组互为反拍关系的四人镜头,实际上交流的重点是在父亲与阿伯内尔之间进行的。母亲和女儿只是作为对话过程的陪衬出现在画面中。也就是说,机位2、3实际上是围绕两个男演员展开的一组距离较远的外反拍机位。后续的机位4是机位2的推进,而后续机位8则是机位3的推进,2、3、4、8这四个机位都是围绕父亲与阿伯内尔之间的关系轴线展开的。

镜头5来自机位5——围绕两个男演员的双人对话关系轴线建立的机位体系中一个内反拍机位,用来表现交流中父亲的面部表情。

镜头8、9、10是以母亲作为连接人展开的一组双人关系外反拍镜头,分别来自机位6、7、6,用来表现吃惊的母亲的视线转换过程,然后由父亲的视线收回到镜头11。

镜头11到36多数都是围绕两个男演员的双人对话关系轴线展开的机位。其中镜头19、22、24、25分别来自机位9、10、10、6,拍摄父亲与母亲的视线交流。镜头29与镜头5相同,是表现父亲面部的内反拍。镜头32是来自母亲和阿伯

内尔双人关系线上的一个内反拍机位,用来拍摄母亲的面部表情。镜头 35 与镜头 9 相同,也是来自机位 7。

这个例子告诉我们在处理类似的多人对话场景时,首先根据剧情确定这场对话中的主要关系轴线,然后围绕这条关系轴线展开机位。如果有两条或是两条以上的关系轴线时,可以利用连接人连接不同的关系轴线,实现对话在不同轴线间的转换。

这种多人对话处理方法适用于对话主要集中于一到两条关系轴线的场景。当参与对话人数较多,同时关系轴线变化频繁又没有重点时,用这样的方法往往会使观众疲于识别不断建立的新的关系轴线。

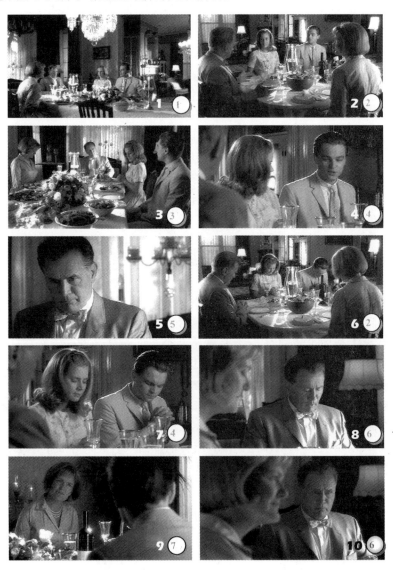

第十四章
多人对话段落的拍摄与组接

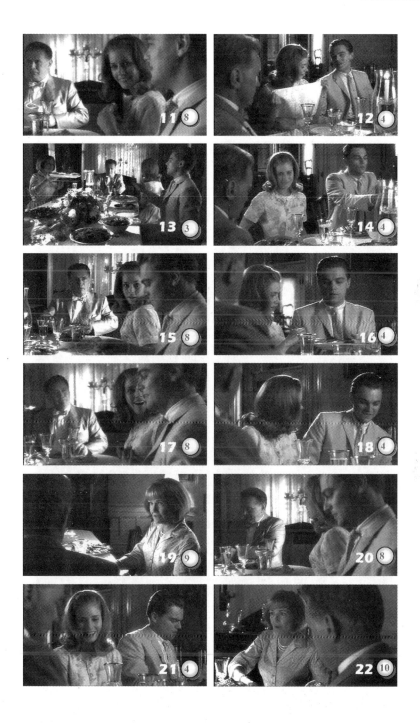

视听语言的语法

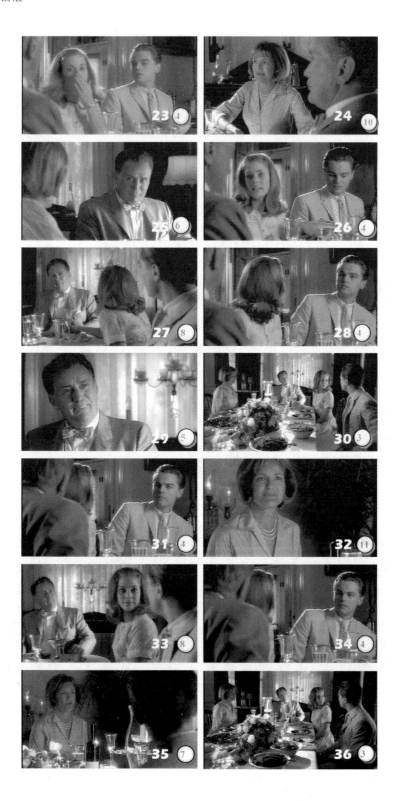

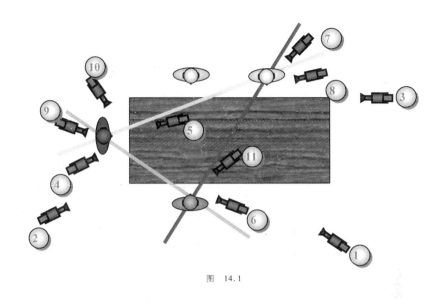

图 14.1

第二节 利用人物动作处理多人对话

连贯的人物动作具有连接镜头的能力。人物动作也可以被看作是人物的显著标志,而我们通过前后镜头中连贯的人物,又可以确认前后镜头中摄影机与被摄者的相互位置关系发生了哪些变化,并通过对这些信息的解读来不断确定被摄者的空间关系。

对于缺乏重点关系轴线或关系轴线转换比较频繁的多人对话,我们可以利用人物动作的空间连贯性进行机位的设置。

下面是黑泽明的电影《七武士》开场不久的一个场景(图14.2):一个饱受盗匪侵扰的村庄里,村民聚集在一起讨论应对盗匪的办法,积蓄已久的情绪在这里爆发出来,村民相互争执不下。由于这是一个群体场面,虽然实际说话的人物不多,但是在众多的人物间一一建立双人关系轴线,然后设置相应的机位进行拍摄显然有点跟不上对话的节奏,而且很容易使观众陷入到识别困难中。黑泽明在此采用了抛开轴线,而利用人物动作连接镜头的方法来拍摄对话过程,使这场多人对话过程空间关系明确,镜头连接紧密,情绪饱满,收到了很好的效果。

对话的几个主要参与者的名字叫做利吉、万造、与平、茂助。镜头12是利吉的特写,镜头13和15是与平的近景,镜头16是万造的近景,而茂助则是镜头11中画面左侧那个站起来发言然后又蹲下的村民,在镜头18、19中他抱住了扑向万造的利吉。

视听语言的语法

视听语言的语法

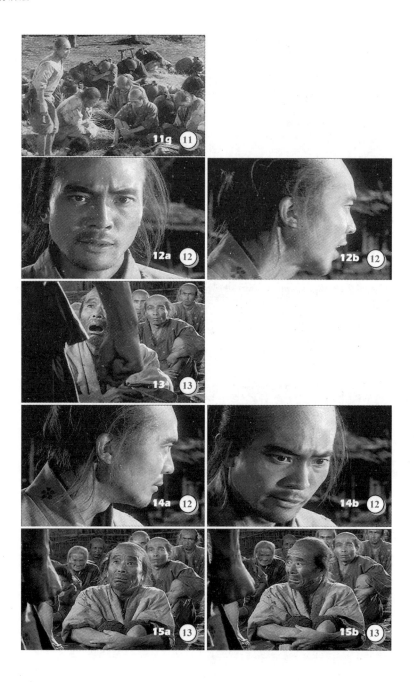

第十四章
多人对话段落的拍摄与组接

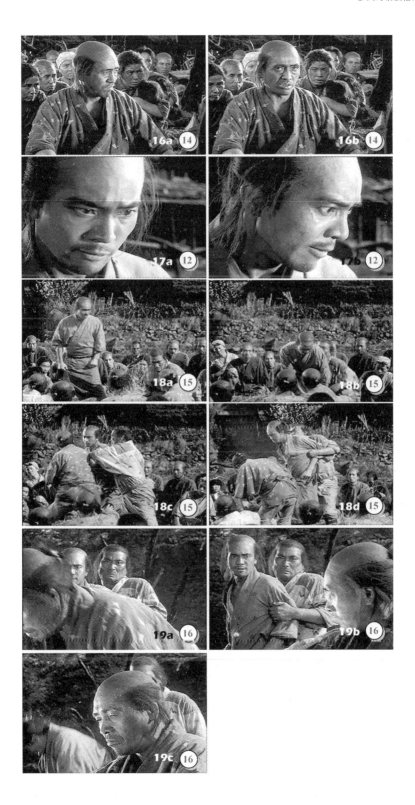

视听语言的语法

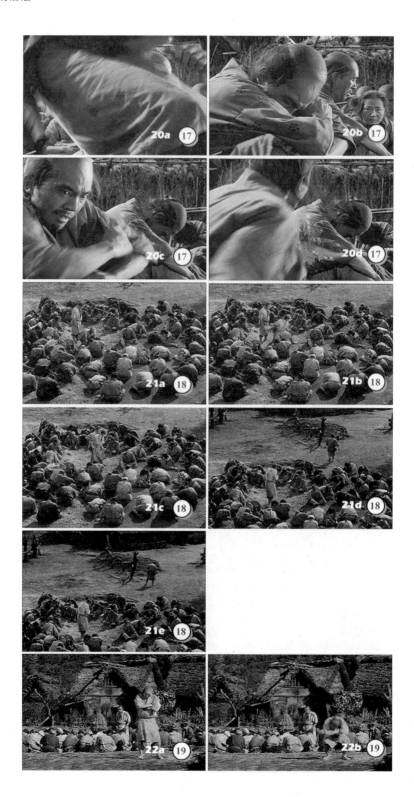

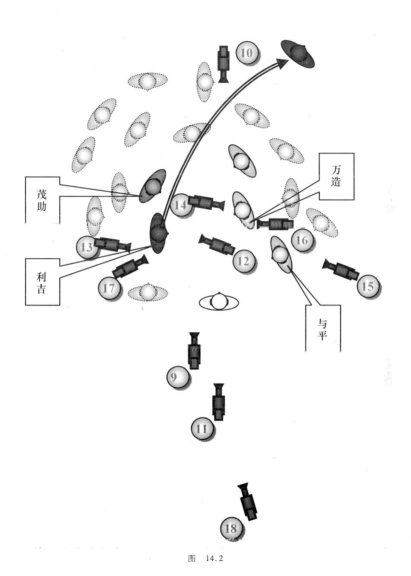

图 14.2

这个对话段落的前 8 个镜头中并没有具体的人物说话,后面这个场景的平面机位图中机位标号从机位 9 开始。

在画面 9d 中,万造的右肩侧后方向,位于画面中间后景的是村民甲,在压抑的气氛中,他挺直身子大吼起来,然后痛苦地伏倒在地,向下倒的动作延伸到镜

头10当中,我们看到在镜头10的左侧,村民甲倒地的动作在继续。通过这样一个连贯的动作,观众可以判断出机位10的位置应该是在村民甲的右肩方向。

同样在镜头10的右侧,一个村民手撑在膝盖上准备站起身来,这个村民就是茂助,他起身的动作延续到下一个镜头中。在镜头11中,我们看到茂助从画面的左侧区域站起身来,开始讲话。镜头11的中段(画面11c到11e)是跟随一个歇斯底里的女村民先向右摇,然后又向左摇回到起幅的画面。

镜头11的结尾画面11f和11g中,利吉愤怒地站起身来,起身的动作完成在镜头12的特写画面中,我们看到利吉因为愤怒而颤抖的面部表情。

镜头12与13的连接则是靠利吉颤抖的拳头,这里拳头的动作实际上是镜头12中面部动作的延伸。

镜头13的末尾,与平把视线投向利吉。

镜头14的结尾是利吉紧盯着与平。由此开始镜头14、15、16、17在利吉、与平、万造之间完成了一次三角形的视线传递。这是依靠"看"这种特殊的动作形式完成的镜头连接。

镜头17到镜头18的连接依靠利吉转头的动作。

镜头18到19的连接是凭借万造向下蹲坐的动作。

镜头19到20的连接是因为利吉的下蹲动作。

镜头20到21的连接是因为利吉站起身的动作。

镜头21到22的连接则是凭借利吉的下蹲动作完成的。

在这个多人对话的场景中,真正发生对话的镜头之间的连接全都是依靠画面中人物的动作完成的,而不是依靠轴线。

第三节　多人对话场面处理与镜头焦距选择

多人对话的场景有时会遇到人数众多、互相遮蔽的情况。这时我们可以根据剧情选择摄影机距离谈话者的远近,并根据距离的远近来选择不同的镜头焦距来进行拍摄。例如在人群之中近距离拍摄对话者而以其他演员作为背景的话,可以使用常规视角焦距,甚至是广角焦距;而摄像机在对话人群之外,远离对话者时可以采用长焦镜头拍摄。

长焦镜头通常会产生浅景深的效果,使画面中的对话者从虚化的背景人群中凸显出来,尤其适合近景或是特写景别的人物肖像处理。有时,我们也会基于工作便利的原因采用长焦镜头来拍摄多人对话的群体性场景。首先,通常长焦镜头因为景别较紧凑、景深较浅,所以拍摄大场景时对灯光、道具、布景的要求就会相应低一些。其次,长焦镜头的内部空间关系也较为模糊,所以导演在场景和

演员调度方面也相对容易一些,机位转换时的很多穿帮因素也变得不很明显。再次,长焦拍摄因为距离远,对摄影师和演员来说都会较为放松,摄影师可以在远离人群的地方拍摄演员,演员也可以比较自然地发挥演技。此外,长焦可以凸显镜头纵深人群聚集的效果,即使群众演员的数量较少,也可以拍摄出拥挤的感觉。

广角镜头的缺点是取景范围宽广,场景调度的难度很大,容易造成穿帮。例如广角镜头跟摄或是摇摄演员的移动过程,拍摄所经过的背景范围就非常大,这个空间可能需要大量的群众演员和道具填充,当然导演可以通过设计其他演员在镜头中合理的站位和运动遮挡来避免这个问题。一般来说,广角摄影机在多人对话的场景里会贴近主要对话者的位置进行拍摄。同长焦镜头拍摄一样,次要演员必须被仔细地安排在摄影机和被摄主体之间。即便如此,仍然应该注意,广角镜头拍摄会带来拾音、灯光等方面的一系列难题,摄影师在拍摄时需要谨慎设计摄影机的移动路线和演员的走位。

在群体性的对话场景中,我们经常用较近距离的广角机位拍摄演员较大的肢体动作,例如有一定长度的移动过程,而用较远距离的长焦镜头来拍摄对话过程偏静态的部分,如某个演员的面部表情的变化等。

Chapter 15 | 第十五章
对话段落的动态表达

把几个基本机位镜头切换在一起表现人物静态对话的方法,往往会使对话场景因为偏向静态而缺乏足够的吸引力,除非演员间的对话特别精彩,否则这样的对话场景往往让观众感到冗长乏味。

为了扭转对话场景偏静态,显得单调沉闷的感觉,我们可以从两个方面考虑改进对话场景的拍摄:一是让摄影机动起来,二是让人物动起来。

所谓让摄影机动起来,有三个含义:

一是指在传统的基本机位的基础上增加更多的机位,通过更多的机位切换来增加观众视角,使对话场景画面变化丰富。

二是指传统静态机位的运动与合并,例如传统双人对话中从主机位双人镜头到外反拍过肩镜头再到单人内反拍镜头的切换,可以合并为一个连续移动拍摄的镜头。

三是当这种机位的运动与合并达到可以承担对话段落的主要部分或是全部的程度时,问题就升格为如何使用运动性长镜头来处理对话段落。这时让摄影机动起来就是指利用摄影机的连续运动配合相应的演员调度,形成多变的场景空间,吸引观众对于对话段落的注意力。

当然很多情况下,这三种含义所对应的拍摄手法是密切结合起来的,也都与人物的运动密不可分。

让人物动起来并非仅指人物在某一固定位置上完成的身体动作,如回头、看等细微的动作,而是更强调合理调动人物从空间这一点到那一点的运动。随着演员在镜头框定空间中的运动,让观众的注意力从一个演员身上转到另一个演员身上,从一个对话区域转到另一个对话区域。

第一节 静态机位的运动与合并

让摄影机动起来,利用推拉摇移等手法进行动态拍摄,可以打破静态机位之间的界线,提供更多的镜头叙事可能,也可以利用动态画面吸引观众保持对对话段落的持续关注。

下面是日本电影《武士畅想曲》(*Samurai Fiction*)中的三人对话场景(图15.1),这个场景由一个围绕主要演员旋转移动的镜头拍摄而成,包含了多种机

位配合才能展现的人物关系。注意在机位旋转移动的同时,摄影机镜头还有缓慢的推进。

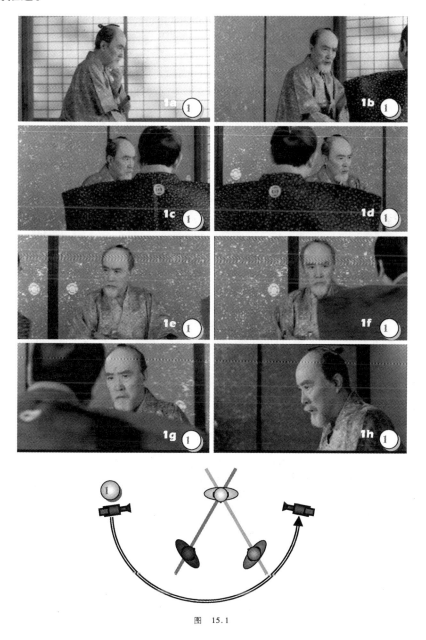

图 15.1

同样,在《灿烂人生》中导演也利用镜头围绕主要演员旋转的方式实现了多个机位的合并(图15.2)。

视听语言的语法

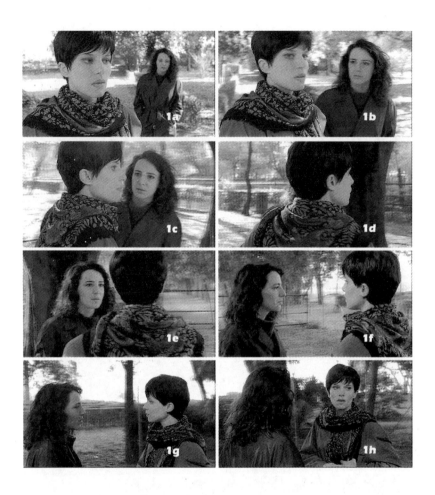

图 15.2

　　图15.3是《生死谍变》中的一个对话场景,镜头1、3、7、9、15 都是运动镜头。
　　镜头1摄影机从右向左做环绕移动,然后从画面1e摇至画面1f。这个镜头用来交代人物关系以及引起观众注意。
　　镜头3是镜头1的反向运动。
　　镜头7是在机位6的位置上从右向左移动。
　　镜头9是在图中机位8的位置上从左向右移动。

第十五章
对话段落的动态表达

镜头 15 有个缓慢的推的动作。

这些缓慢的动态镜头使得对话气氛变得神秘、沉重,有吸引力,使观众忽略了这个段落的实际长度。

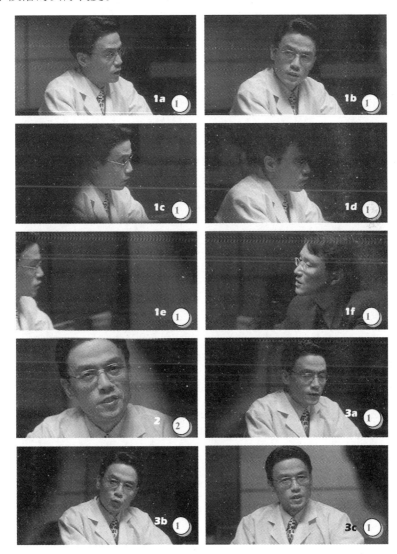

视听语言的语法

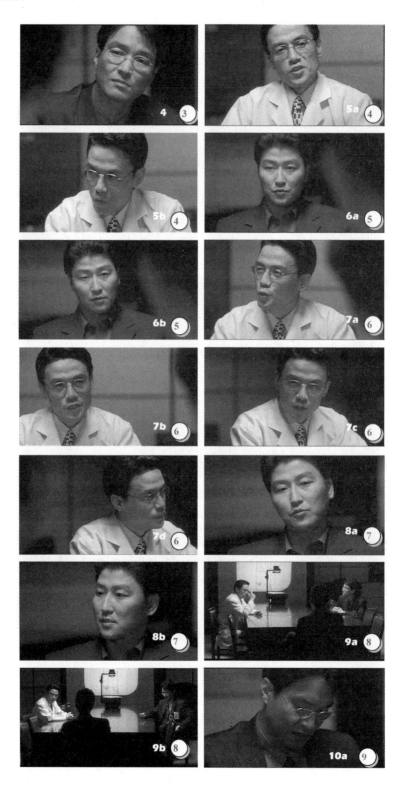

第十五章
对话段落的动态表达

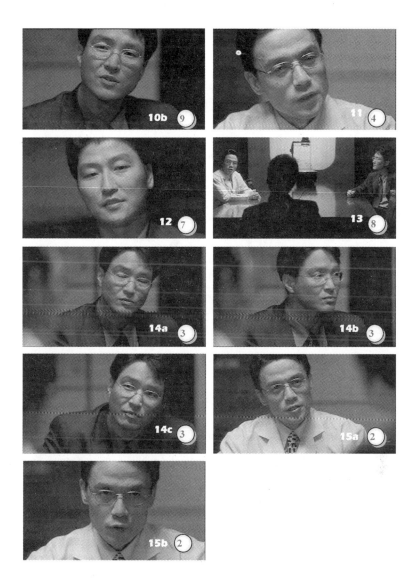

视听语言的语法

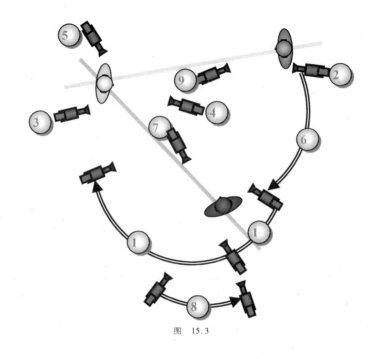

图 15.3

第二节 长镜头处理对话段落

回想一下你看过的电影中最长、最引人入胜的长镜头场景,现在设想一下可以怎样用故事板的形式描绘这个片断。因为在一个单幅的故事板画格中你无法描述连续的运动,所以你不得不选择场景中的关键运动点,并把这些运动画在一系列的画格当中。

反过来当我们想要实现一个长镜头的拍摄时,我们也可以在场景中每个关键点的基础上设计一个连续的长镜头。要实现这样的长镜头拍摄我们还需要为其中的演员设计动作,这些动作可以帮助我们把场景中分离的视角连接成一个单独的长镜头。

长镜头拍摄对话段落

与多机位切换方式不同,长镜头的处理方式可以保证镜头内较长的时间流程不受到切换镜头时人为的压缩或是延展,使影片的情绪积累真实而自然,观众的欣赏过程也完整而流畅,从而传递一种接近生活实感的真实可信的情绪和节奏。长镜头长于气氛的积累,多镜头切换重在加强节奏的变化。

图 15.4 是希腊导演西奥·安哲罗普罗斯导演的电影《永恒与一天》中的一个长镜头,长度约 3 分 15 秒左右。

第十五章
对话段落的动态表达

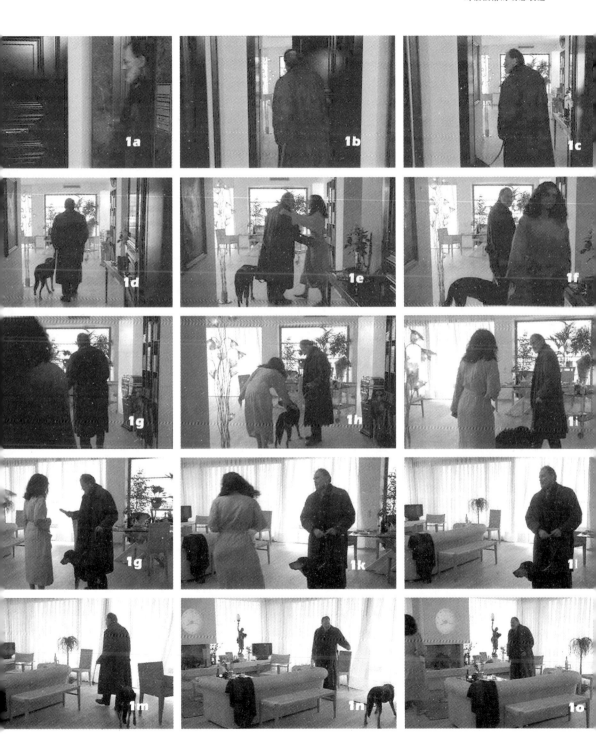

341

视听语言的语法

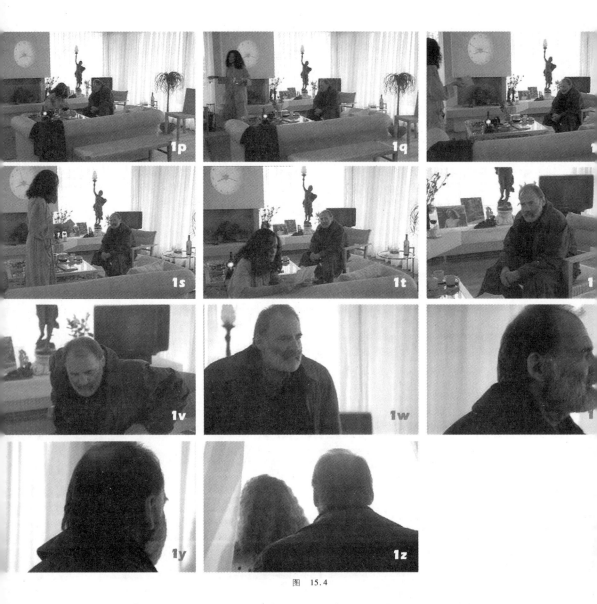

图 15.4

在这个镜头中,优美的机位调度和演员调度相互配合,产生出丰富的画面效果。

画面 1a 到 1b 中,摄影机从右向左移动,拍摄老人推开房门。

随后的 1c 到 1d 中,摄影机跟随老人缓慢前移,摄影机放慢移动速度,老人走向镜头深处至全景景别。

画面 1e 中,老人停下来和从房间里出来的女儿拥抱问候。

画面 1f 到 1g 中,女儿从镜头右侧出画,关掉房门,然后又从镜头左侧入画,走向老人。

画面 1h 到 1k,女儿走向老人,老人把信件递给女儿,女儿向画左出画。

342

画面 1l 到 1n,老人松开小狗走向沙发。摄影机停留在房间中间从较远距离拍摄老人的远景。

画面 1o 到 1t,女儿左入画,左出画,再次拿着信左入画,摄影机缓慢向父女两人移动至女儿中近景位置。

画面 1u 到 1v,镜头前移速度加快,从老人的中景变为近景。

画面 1w 老人起身后,向画面右侧移动至特写景别,然后老人向画面深处走,摄影机缓缓跟在老人身后至画面 1z。

这个动态场景的例子中,摄影师用了很多不同的运动拍摄的技巧。这包括了从一个静止的位置摇摄来重新构图,利用纵深场景的调度来改变构图,适时的停止甚至是向回退来调转摄影机的方向等。此外我们还经常会看到在长镜头拍摄中,摄影机先跟随一个演员移动,然后再跟随另一个新出现的演员移动,向着一个演员推进和从一个演员处退后并远离等摄影机的调度方式。

将一个长镜头场景呈现出来需要导演、摄影师、演员、群众演员、天气以及诸多偶然因素的配合。其中特别重要的是摄影师:摄影机运动的时机和速度,从一个演员到另一个演员的注意力的变换基本上都是他的职责。这些细微之处在故事板中无法表现,也很难预测,只能在现场实拍时才会出现。导演和摄影之间的交流一定要明确到:导演是否得到了他想要的效果。

长镜头拍摄场景时要注意并不是所有的被摄对象都时刻保持在镜头之中,有时次要演员的动作或是一些其他元素的动作会在画面外进行,如果被拍摄的主要演员正注视着画外,我们也许会间隔一段时间才能通过镜头的运动看到他交流或是关注的对象——一个次要演员或是窗外的街道,这样的处理往往会加深观众的期待,从而使长镜头的表达显得紧凑而有力度。

并不是每一个场景中的对话关系都需要强调。电影是一种需要导演的艺术,它经常通过克制自己的表现力来强调另外一些时刻的重要性,收到一种欲扬先抑的艺术效果。同样,那种对于重要的对话关系就要用特写来表现的简单做法也是错误的。很多时候,人们的注意力反而会在讲话者轻声细语的时候或是距离被摄对象较远时最为集中。这对创作者意味着他不必让整个长镜头段落都紧随主要演员的动作,有时,此时无声胜有声,而有时,距离会加深关注。

长镜头对话段落与多镜头对话段落的转换

我们可以试着把上图中每一个画面看作是一个镜头,然后根据前面章节所学的知识考虑这些镜头的机位设置,以及如何把这些镜头相互连接起来,最终形成一个全新的多镜头段落。这种在长镜头表达和多镜头表达之间的转换训练可以帮助我们体会两种表现方式的差别。

例如上图中画面 1a 到 1d 的表达,我们可以转换为以下的形式:

镜头 1,近景,老人走出电梯间,向画左出画。

镜头 2,门,老人从画右入画,中景,推门。

镜头 3,从门内向外反拍,老人推门进来,中景。向画左张望,向画外走出房

视听语言的语法

间的女儿打招呼等。这样的处理会形成与长镜头表达完全不同的效果。

我们也可以试着把下图（图 15.5，选自《空中情缘》）中多个镜头构成的对话段落转换为长镜头段落，此时我们应该考虑的是如何调度摄影机连续运动，如何为图中本来偏静态的人物设计运动线路和必要的肢体动作。

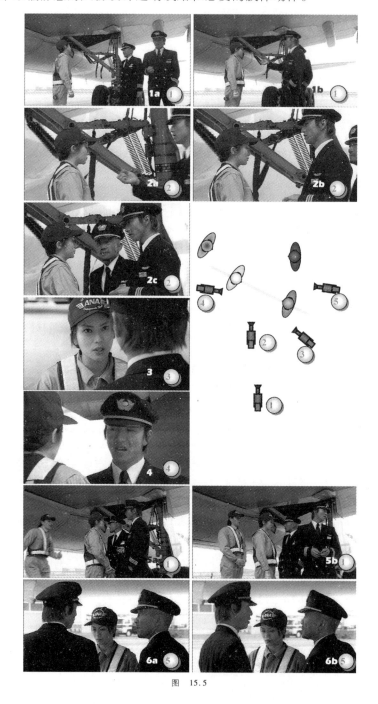

图　15.5

我们可以从图 15.6 中的机位 1 开始让摄影机向前移动到机位 2 的位置,然后摄影机环绕两个主要演员向右移动至图中机位 3 的位置暂停,女演员和男演员争吵,然后女演员掠过男演员左肩走到画面右前景,摄影机随着女演员的移动而后退至男演员以及另外两个次要演员呈中景状态后停下来,在女演员移动中可以改变两人在画面中的左右位置关系。我们这里让本来处于画左的女演员走到了镜头的右前景停下来,此时男演员转过身来,站在新镜头的左后景位置向镜头右前景的女演员说话,其他两位演员则在后景观望。最终的长镜头机位调度如下图所示:

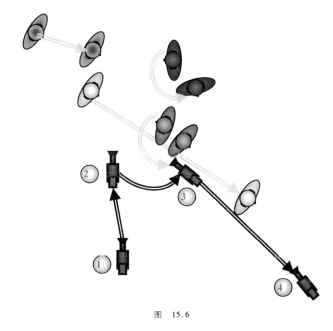

图 15.6

第三节 人物动作设计

人物动起来一方面可以使谈话过程富有生气,画面形式多变,另外一方面人物的动作为镜头的连接提供了更多的契机。

动态拍摄人物动作与演员调度

对于传统的双人静态对话场景,我们通常会利用一组互为反打的过肩镜头拍摄沿纵深站位的两个演员。但是如果我们让其中一个过肩镜头中身处前景背向摄影机的演员转过身来面向镜头说话,我们就获得了以前需要反打镜头才有可能得到的这个演员的正面画面。也就是说在一个镜头中,实现了两个反打镜头对切的效果。同时通过演员的转身、走动等动作,我们也获得了很好的画面动态变化。

图 15.7 是《灿烂人生》中的一个场景。

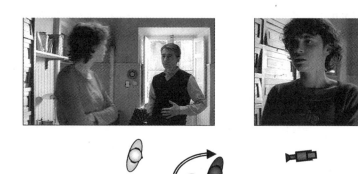

图 15.7

同样,我们也可以让过肩镜头中身处后景面向摄影机的演员走向摄影机前景直至呈特写景别,而原来处于前景的演员则跟随他转过身来,站在站位变化后的摄影机后景里,最终两个人一起面对摄影机(图 15.8)。我们没有切换画面就得到了相当于一个中景景别的过肩镜头、一个特写和一个双人镜头的效果。并且在这个镜头中人物的站位关系发生了明显的视觉变化。图中 1a 到 1b 是一个连续的镜头。镜头 2 则是我们假设的一种情况:1a 和 2 是两个可以相互切换、互为反打的外反拍镜头。注意对比两种处理方式的不同感觉和各自的叙事优势。

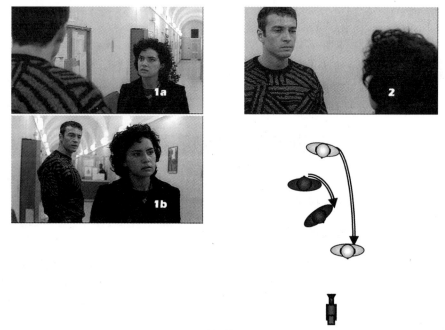

图 15.8

与我们上面讲述的两个例子的情况不太相同的是,下面这个场景(图 15.9,

选自《灿烂人生》)不仅有演员的调度,也有机位的调度,在通常情况下,这两者是密切结合在一起的。

这个场景从双人的主机位中景开始,摄影机缓慢向前推进到双人的近景,在这个位置上,画面右侧的母亲向摄影机迈出一步至特写景别,而在争吵中,女儿转身向画面深处走去,再一次成为中景景别。这样,我们利用机位和演员的运动获得了比固定机位配合更丰富的画面效果。

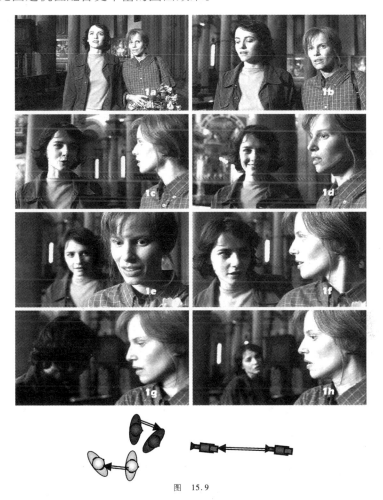

图　15.9

这几个活动场景人物调度的例子赋予我们一个基本的概念:演员运动的唯一标准就是他的运动是否有合理动机。

这种类型的表演往往流于缺乏现实生活动机,为了设计动作而让演员四处走动。例如小到点燃一根香烟,大到早上起来一边穿衣服一边绕着卧室溜达的表演。我们应该不只是为了给某场戏增加一个动作,或者是仅仅为了机位的调度而去设计一些虚假的细节。而是应该让故事的叙述、演员的动作和导演的调

度过程建立在对人物行为精确的观察基础之上,那样的动作设计才是有意义的。

很多情况下,影视作品中人物的很多动作都不是自然主义的流露,其背后都有人为的设计因素在内,为人物设计合理的动作既是演员的职责,也是导演和摄影的职责;既包含了对演员的调度,也包括了对摄影机的调度。好的人物动作设计包含了创作者对于剧作的深刻理解,它可以配合刻画人物性格特征,也可以为拍摄乃至后期剪辑提供更多的创作可能。

多机位拍摄中的动作设计

下面是《女人香》中的一段,讲述在贵族学校上学的穷学生西蒙和富家子弟威利斯共同目睹了一起针对学监的恶作剧事件,他们俩被学监找来谈话,学监对威利斯没有什么办法,于是他对西蒙威逼利诱,让他供出恶作剧的参与者,西蒙不想用出卖别人的方法赢得自己的未来,他选择了拒绝合作,老谋深算的学监让他感恩节周末想清楚再来。这场三人对话的内容如下:

学监:西蒙先生,威利斯先生,杭赛克太太说昨晚你们都在,也曾亲眼目击这次事件的参与者。是谁?

威利斯:我真的无可奉告,先生。我确实看到有人在路灯那儿,但再仔细看时,人却跑了。

学监:那西蒙先生呢?

西蒙:我说不出。

学监:那辆车不是我的私人财产,那是董事会赠送给学监这个职位的,代表着本校的卓越成就,我决不会使它受到损害。

威利斯:你是指那车吗?

学监:我是指学校的荣誉。你怎么看,西蒙?

西蒙:关于哪方面,先生?

学监:维护博德学校的名誉。

西蒙:我绝对支持。

学监:那是谁干的?

西蒙:我真的不确定。

学监:好。星期一师生委员会要开会,既然这事关乎全校,全体学生都要出席。当天不上课,不举行活动,一切都取消,直到确认是谁。如果届时没有任何进展,你们俩就被开除。威利斯先生,请你先离开。

威利斯:感恩节快乐!

学监:谢谢,也祝你快乐,威利斯先生。

威利斯:我会的。

学监:西蒙先生,我的话还没问完。我这个职位的好处之一是我有权决定学校的一些事务,明白吗?

西蒙:是的,先生。

学监:很好。我和哈佛大学正在谈合作,除了一般的博德申请生会有三分之二被录取外,我还可以再加一个名额。我已经有了人选,一名优秀但家境不好的学生,一名付不起剑桥学杂费的学生,你知道今年我要提名的是谁吗?

西蒙:不知道。

学监:你。你,西蒙先生。现在你总该告诉我是谁干的吧?

西蒙:不,先生,我不能。

学监:你周末想清楚再说,西蒙先生。再见。

我们拿到的拍摄脚本往往是这样的表达方式,但是其中对于人物的动作却很少涉及,所以在拍摄之前首先要做的就是为这样的场景设计合理的人物动作,并且布置相应的机位配合。

在进行人物动作设计时需要考虑如下因素:对话人物是否有相互接近和离开的过程,谈话中人物的站位关系,站立或是坐着,距离多远,谈话中是否有动作,这些动作与剧情和当时人物的情绪表达有什么关系,应该选择什么样的机位,机位是静态还是动态,景别怎样变化,是否有对话轴线的转换,如何安排机位表达这个转换过程等。

这个对话过程可以被分为五个阶段(图15.10):

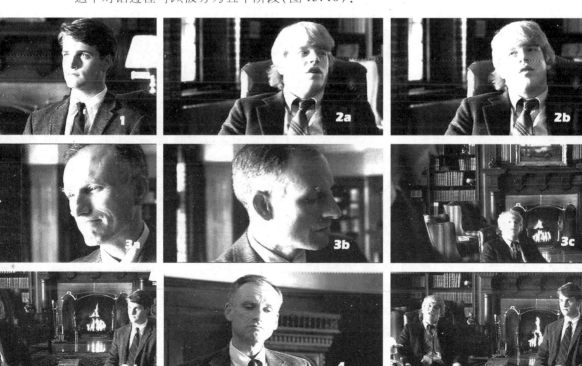

视听语言的语法

第十五章
对话段落的动态表达

351

视听语言的语法

第十五章
对话段落的动态表达

图 15.10

第一阶段是镜头 1 到 6，这是逐步确立三人对话关系的部分。

固定镜头 1、2 拍摄两个受审者西蒙和威利斯忐忑的样子。

镜头 3 用移动拍摄方式交代了谈话前奏中接近的过程。我们从学监胸有成竹的面部表情特写跟随镜头移动到来自于学监右肩方向的三人动作圈外反拍机位，与镜头 1、2 的静态相比，这个移动镜头表现了学监完全掌控对话的威势。

镜头 6 以外反拍的形式第一次明确确立了三人的对话关系。

第二阶段是镜头 7 到 19，这是学监的第一轮谈判，要求两人说出恶作剧的元凶是谁。

其中从镜头 8 开始，对话进入近景阶段。

镜头 10 中学监绕过办公桌坐在桌前，用这样较随意的交谈方式来缓和谈话

353

的气氛,希望两个学生能够迅速招供。

镜头 12 到 19 是近景镜头构成的三人目光交流过程。其中镜头 13 中,威利斯试图用手触碰学监膝头的动作细节表现出的戏谑和熟稔,让西蒙印象深刻,镜头 14 中西蒙从威利斯身上收回视线,面向学监。

第三阶段是镜头 20 到 29,第一轮交锋无果,学监拿出学校主管的威仪,表示如果周一仍没有结果将开除两人。

镜头 20 到 22,学监回到座位上坐下来,重新拿出学监的威势。

镜头 23 到 29,谈话气氛逐渐紧张起来,学监表示,如果周一仍然抓不到恶作剧的元凶,就要开除知情不报的西蒙和威利斯。

第四阶段是镜头 30 到 34,学监起身要求威利斯先离开,威利斯临行前拍了拍西蒙的肩膀。这一段进一步揭露了学监和威利斯之间相互制约的关系,也表明学监并不可能真正处罚威利斯,最终所有的压力将会集中在西蒙身上。

镜头 30 到 33,学监起身请威利斯先走,威利斯和学监握手预祝他感恩节愉快。在这个握手的细节中,威利斯自持父亲与校方的关系而故作洒脱;学监虽然百般厌恶,但是仍然不能撕破脸皮的虚伪表露无遗。

镜头 34 的景别较 33 更紧凑,是为了强调威利斯临走时拍了拍西蒙肩膀的动作,这个动作的含义非常丰富,既有叮嘱,又有一点威胁的意味。

第五阶段是镜头 35 到 47,学监坐到了西蒙旁边,展开双人对话。

镜头 35 开始,三人对话转变为双人对话,学监再一次接近西蒙,并在镜头 37 中重新确立双人对话关系。镜头 38 以后是一系列的双人对话的外反拍镜头,学监用保送上名校作为交换条件来利诱西蒙。

这五个阶段从谈话内容来看,是层层推进的关系。学监先是拿出威风,掌控谈话气氛;然后期望能够速战速决;速战不成,又开始威逼两人;然后采取分化政策,让威利斯先走;最后利诱西蒙招供。

从人物动作的处理来看,每个阶段之间都有明显的人物动作作为阶段划分和镜头转换的依据,例如镜头 6 中,学监从窗口走到办公桌前的运动结束,开启了下一个对话阶段。

镜头 20 中学监从办公桌上起身,并在下一个镜头中转身回到办公桌后坐下来的动作,标志着对话进入第三个阶段。

镜头 30 中学监再次起身请威利斯先离开的动作使谈话进入第四个阶段。

镜头 35 中学监起身,并在后续镜头中走到西蒙身边坐下的动作使谈话进入双人对话的阶段。

Chapter 16 | 第十六章

长镜头

因为要使用复杂的移动或是稳定装置,运动性长镜头拍摄的技术难度一般较固定镜头要大,但是长镜头的特殊表现力和镜头积累情绪的作用又是固定镜头所无法替代的。例如精心设计的长镜头可以用来代替若干个机位的复杂配合来拍摄场景,从实际拍摄控制的角度看,也许比多机位配合的摄制方式更加简便,但前提是创作者必须非常熟悉长镜头的运动特性和机内剪辑的语法规则。又如长镜头在跟随拍摄主体运动过程方面也具有独特的美感,观众会在镜头持续的运动过程中感受到创作者灌注于被摄体的情感的积累与微妙变化,而如果是以多机位配合来进行表达的话,很有可能会打断观众的这种情绪积累过程。

长镜头通常以复杂的运动性镜头的形式出现,包括摇摄、移摄和摇臂拍摄等主要的运动性拍摄方式。摇摄时,作为一个质点系的摄影机自身并不会从空间中的某一点移到另一个点。而当一架摄影机通过移动轨、稳定器、移动车或是摇臂等设备进行运动拍摄时,其自身也在空间中发生真正的位移。随着当代影视拍摄设备的进步和观众视听语言接受习惯中对于运动的"嗜好",组合型的运动镜头越来越多地替代了传统的单一摇镜头或移动镜头,而摇臂镜头的运动方式也越来越复杂。不同类型的摄影机运动经常会在一个单独的镜头中组合在一起以形成丰富的运动效果。一个摇臂拍摄或是移动拍摄的镜头经常会与摇摄相结合,而移动拍摄也经常会融合摇摄以及升降等运动形式来实现镜头的构图效果。

第一节 摇 镜 头

摇镜头具有快速覆盖、操作简便等特点,经常被用来拍摄较大空间的场景,追随被摄体的动作,暗示镜头起幅和落幅中不同兴趣点之间的某种逻辑关联等。摇镜头利用位于原点时以相同角速度运动所产生的巨大的线速度优势,以自我为中心观察世界,无须复杂的移动过程即可快速拍摄宽广的场景,或是跟拍迅猛的动作过程。摇摄镜头的局限性在于它自身无论怎样旋转,也无法产生真正的质点系的位移,所以不会像移动拍摄、摇臂拍摄那样给观众在空间透视感方面带来复杂的变化。因此,当代的视听语言中单纯的摇摄正越来越多地与其他类型的运动拍摄技巧结合起来,以获得更加丰富的视觉效果。

拍摄广阔空间

观众最熟悉的摇摄镜头的用法是摄影机缓缓摇动拍摄开阔的空间,例如宽阔的街道、空旷的原野、水平伸展的海岸线、参天的大树、飞流直下的瀑布等,用以表现超越镜头边框甚至是超越人类视野的高峻和宽广的感觉。这种拍摄广阔空间的摇镜头经常会是全景或远景景别,以尽量容纳更大的空间范围。图 16.1 在用摇镜头从左至右拍摄大面积风景的同时,也在落幅中自然过渡到了新的兴趣点——祖孙两人。[1]

图 16.1

图 16.2 是两个主人公在暴乱中逃进了一所大宅子后的场景,男主人公正在仔细打量着这所安静的建筑,摇镜头模仿他的视线缓缓滑过,镜头在摇过大半圈后落在了他们身上。

[1] 本章中的例图除特别标出出处的之外,全都截取自意大利电影《灿烂人生》。因例图较多,在正文中不再一一标出片名。

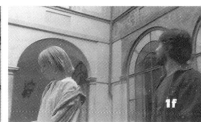
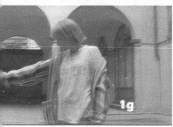

图 16.2

追随被摄体动作

摇镜头的另一个重要作用是用来追随被摄体——主要是人物——的动作。这种追随有可能是拍摄采访或是双人对话场景时,摄影师用摇摄的方式柔和地跟拍某一方轻微的运动,也有可能是对被摄体较大范围的运动过程的跟摇。追随人物细微动作的摇摄通常会使被摄体保持在一个较好的构图位置,而且仿佛观众置身场景时视线的自然移动,这种跟随性的轻摇比岿然不动的静态镜头更容易隐蔽地吸引观众的注意力,使观众对缺少动作变化的静态场景保持持续的关注。

当视野巨大并且摄影机为了跟随动作所必须做的运动幅度也非常大时,摇镜头就表现出无可替代的优势,它可以比其他任何类型的动态拍摄方法都更快地覆盖广大的空间。在有些小范围的人物走位中追随人物动作过程,摇镜头也可以产生自然流畅的效果,例如在对话、舞蹈、打斗等场景中,摇镜头在刻画动作细节、交代人物关系等方面所发挥的作用。摇镜头的机位选择通常会考虑镜头起幅和落幅的构图以及和被摄对象的距离远近等因素。当强调情绪感和空间感时,摄影机位经常会设置在场景的动作圈里,距离主要动作较近。相对于从动作圈外的一定距离上摇摄动作而言,在动作圈里的机位摇摄幅度更大,也有更多的不完整构图、出画入画和镜头被遮挡的机会,这些为丰富镜头的视觉表现提供了更多可能。图 16.3 是一个接近 90 度的摇镜头,机位设置在主人公的移动路线上,因此主人公从镜头前走过时形成了非常好的动作透视变化,与落幅画面中的纵深运动(老人上楼梯的动作)对比形成了透视节奏的美妙变化。

视听语言的语法

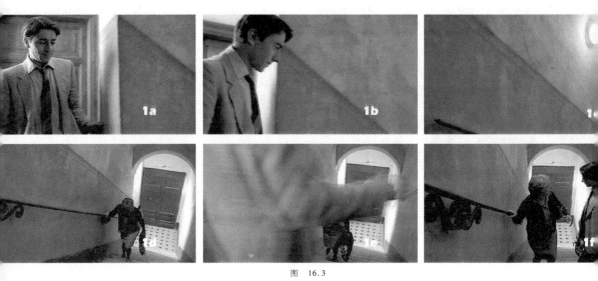

图 16.3

摇摄所追随的动作并不总是在水平或是垂直方向发生,有时被摄体可能会在摇镜头的起幅或是落幅进行纵深运动,由此吸引观众注意在镜头深度上发生的远近变化。例如我们在一个摇镜头的起幅中看到深深的街道上有一个人正在快速向镜头越跑越近,当摄影机跟随他在街角的转弯动作而摇摄时,进入前景的是坐在车上的警察不动声色的面部特写。下面是电影《阿甘正传》中的一个摇镜头(图16.4),阿甘跑过后,镜头中的几位老人发出惊叹,注意摇镜头中兴趣点从后景到前景的变化。

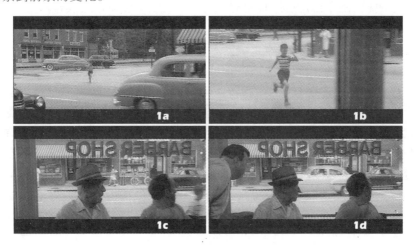

图 16.4

暗示逻辑关联

摇镜头是除了利用多镜头组建平行剪辑段落以外，并置或依次排列多个被摄元素以产生新含义的又一种重要方法，而且较平行剪辑更加隐蔽、自然，它可以连接镜头中不同的元素，并以此暗示这些元素间的内在关联。当然，多数运动镜头也都或多或少具备这种能力。这些运动性镜头也都可以以一种问答模式来引起观众对不同元素间逻辑关联的追问和思考。

很多电影的开始段落，利用缓慢的摇镜头或其他形式的运动镜头来串联各种叙事元素，形成观众对电影的一个基本认识。例如镜头从门后贴着的小学课表，摇到窗前插着破败鲜花的罐头瓶，再到凌乱的书桌上摊开的盲文课本，最后停留在母子二人的照片上，仅这一个摇镜头，就可以让观众对故事的主人公有所了解。

下面的例子中（图16.5），心理医生刚刚和一个罪犯谈完话，镜头的起幅是米兰地方司法部门的铭牌，落幅是一个通行标志。观众可以根据这个摇镜头所连接的不同元素，理解导演想要表达的某种"坚持"或是"向前"的含义。

图 16.5

图 16.6 是一个俯仰摇摄的例子,镜头摇过弃文从军的主人公的装束,从皮靴到制服再到修剪整齐的鬓角,这些细微的画面元素向我们传递着主人公身体现出的变化。

图 16.6

应该注意的是,上述两个摇镜头的例子在有些导演的表达中,可能会变成一系列分切的镜头,这种分切处理会使人物运动过程节奏更加紧凑,更加戏剧化,但也显露出导演对动作过程明显的人为控制与干涉。尤其是图 16.6 的例子,自下向上的缓慢摇摄更能引起观众对于人物的心理认同。

我们可以在平常的学习中试着练习把一些切换镜头段落翻拍为单个摇镜头,或是把摇镜头分解为多机位镜头的配合,以此培养自己运用长镜头叙事和布设机位的能力。

摇摄和镜头焦距特性

摇镜头拍摄所选择的不同镜头焦距会带给观众不一样的视觉感受。通常长焦镜头会夸张被摄体横越镜头视野时的速度感,这是因为长焦镜头取景范围较狭窄,在摇摄过程中,被摄体与背景保持相同的角速度运行时,背景景物的相对线速度要比前景被摄体的线速度快很多,加上长焦镜头浅景深所造成的后景虚化、拖尾效果,使前景被摄体的运动速度被大大加强。而在广角镜头摇摄同样的运动过程时,作为运动参照系出现的背景景物面积宽广,被摄体的运动速度则有相对迟缓的感觉。当然这种被摄体运动速度的夸大与放缓效果还要取决于具体的运动路线以及被摄体与背景、与摄像机的距离等因素。例如当被摄体特别接近广角镜头进行横向运动时,因为广角镜头边缘的透视变形效果,也会产生一种

加速的感觉,但是这种加速感是由于被摄体经过广角镜头的中心和边缘时快速的透视变形所产生的。长焦镜头摇摄所产生的特殊美感,很早就被一些导演所注意,例如日本导演黑泽明经常会使用长焦镜头摇摄具有前、中、后景层次的动作场景,以此来获得不同的动作感和透视节奏。长焦镜头所具有的浅景深经常被用来使主体从背景中凸现出来,并增强摄影机运动时的动感。在电影中,黑泽明经常会让镜头穿过树林,也就是让树木划过前景,跟随后景奔跑的人物或是飞奔的马。例如《罗生门》中那段有名的樵夫在树林中行走的移动镜头,前景中的树丛有节奏地打断镜头,产生一种能量被暂停又重新开始、再次暂停又再次开始的频闪的效果。这种在运动的被摄体与摄像机之间加入树木、栅栏、人群等前景遮挡物进行摇摄或是移动拍摄的手法,在今天的视听语言中已经被广泛用于需要强烈的运动节奏或是加强速度感的拍摄。

拍摄这种类型的长焦镜头需要摄影师有很强的跟焦能力,快速地跟焦摇摄在亮度不够的情况下可能会很困难(图16.7)。即使这样,长焦镜头优美的浅景深效果也仍然值得摄影师去尝试。

图 16.7

摇摄的动机

摇摄有时需要一个合理的动机以更隐蔽地吸引观众的注意力。有经验的摄影师往往会为镜头的摇摄设计合理的起因,以运动的人或车辆导引观众的视线,在摇摄动作的过程中交代故事的环境信息或到达镜头落幅中叙事的重点。图16.8就是这样的注意力吸引策略的例子。在这个例子中,汽车的运动只是为了指引观众视线经过画面中开阔的景色。在很多情况下,我们拍摄摇镜头时,感觉缺乏让镜头运动起来的动机,寻找一个移动的物体穿越所要表现的区域,往往是一个简单可行的办法。在本例中最后一个画面里,汽车驶出画面左下角,镜头慢慢停止在精心选择好的构图位置上。黑泽明的电影《七武士》开场不久的村民群体对话场景之后也有一个摇镜头,村民在远景之中默默地向画面右侧移动,直到人群压迫右侧画框即将打破构图的平衡时,摄影机才开始缓慢地向右横摇,并与村民保持同步。这也是一个创造合理的摇摄动机、实现冷静叙事的范例。

视听语言的语法

图 16.8

另外一种稍微复杂一点的处理方法是变向摇摄。在这种情况中,摄影机跟随一个运动的被摄体进入场景,然后转向另一个运动的被摄体。而观众的注意力从一个主体转向另一个主体很大程度上是以被摄体动能的大小为动机的。前后两个被摄体的运动并不严格地限制在某一个方向上。在一些充满动作的群体场景里,摄影师可以追随动作进行多次的变向摇摄来跟随不同的被摄体。

第二节 移动镜头

移动镜头是指利用轨道、移动车辆、带脚轮的三脚架或是其他摄影机稳定装置(图 16.9)[1]等来跟拍被摄体或揭示场景信息的运动性镜头。由于移动摄影与摇摄相比,增加了一个可以移动的基座,所以移动镜头的运动能力较摇镜头有显著增强,对于摇镜头难以表现的运动过程中的动作细节或人物表情等有更好的表现力;移动镜头还可以跟随被摄体进行大范围、路线复杂的运动,能够实现包含复杂叙事元素和灵活场景调度的拍摄。

在众多的可以辅助进行移动镜头拍摄的装置中,铺设轨道(图 16.9-a)可以较好地克服地形的不利因素,拍摄较大的区域,画面也很平稳。但是因为轨道可能成为演员运动的障碍或是有可能出现在镜头中造成穿帮等因素,设计较灵活的演员和摄影机线路穿插时可能会受到影响。

[1] 图 16.9 中,画面 a 截取自 2002 年 BBC 制作的纪念维多利亚女王执政 50 周年演唱会,画面 b 和画面 c 截取自电影《黑客帝国》的拍摄花絮。

图 16.9

车辆或是带脚轮的三脚架以及其他形式的移动平台(图16.9-b)较为轻便,适合地面条件较好的拍摄。例如演播室、摄影棚和博物馆等。而采用单人操作的摄影机稳定装置(图16.9-c)拍摄,画面的平稳性稍差,但是运动灵活,尤其适合在拍摄双人移动对话或动作场景时形成与演员路线的灵活穿插,构成活泼的画面效果。地形适应性较好,运动能力和运动特点与人接近,比较适合模仿运动中的主观视线。

移动镜头的设计要素

视点与距离

与静态镜头相比,移动镜头的优点在于不完全依赖被摄体运动,就可以自主调控拍摄的视角与被摄体的空间关系。在剧本向镜头转换的过程中,导演或是摄影首先要依照剧情设定被摄体的运动方式、运动路线和速度等因素。其次是考虑在不同的剧情阶段,摄影机应该在什么位置、从多远的距离观察被摄体或是场景。再次是依照上述两项完成对摄影机运动路线以及运动方式的设计。必要时可以绘制场景平面图和故事板来辅助视觉思维。

这个思维过程中的重点是摄影机与动作圈的动态关系。例如在多人关系的动态场景中,摄影机会沿着特定路线在动作圈内外运动,并在运动过程中形成与被摄对象之间不同的距离关系,以此完成不同的动作和情绪表达。摄影机位置在动作圈内外的变化会带来观察者由场景概貌到动作细节、由单一视角到多个视角、由旁观到审视等一系列认知和情感变化。这种在动作圈内部和外部之间的连续视点转换是移动摄影最有用的一个特性,它可以使导演以更加视觉化的方式组织故事的元素,也是电影超越舞台艺术的一种独特方式。

此外在摄影机的运动过程中,朝向或远离某个演员也可以隐蔽地影响观众对这个演员的认同感。随着一个缓慢的前移或后退镜头的延续,镜头内引发观众去注意的强调意味和潜在的情感认同的因素也在逐渐增加或减少,静止的单一景别镜头则很难表达这种情感上的变化。

主体和场景

移动镜头在介绍被摄主体或是表现场景时,可以采用由特写到全景或是由

视听语言的语法

特写到特写的方式。前者注重个体与其身处环境的关联,后者则注重通过一系列的细节展示给观众一个整体的印象。

下图是对单独主体的移动拍摄(图 16.10)。相对于固定的拍摄,这样的移动拍摄可以吸引观众对于被摄体的注意,并且使被摄体与环境的关系更加紧密。在有些对话段落的拍摄中,传统的内反拍或是外反拍机位也会被处理为缓慢的移动拍摄,用来加强镜头的吸引力。

图 16.10

下图中是由右向左,然后向上的移动镜头(图 16.11),其作用类似于捕捉场景中的细节的摇镜头,缓慢的移动可以形成一种细腻的感觉,用来对画面中的被摄体做详细的描绘,包含很强的情感认同。

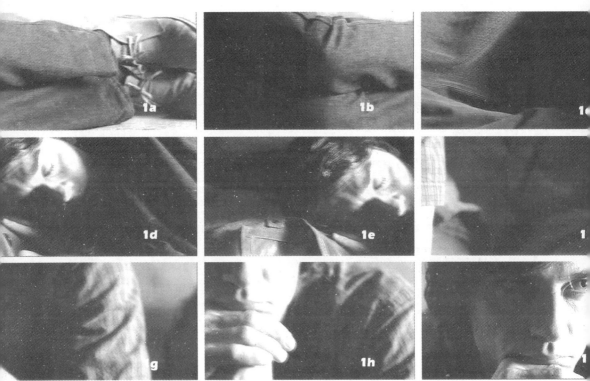

图 16.11

图 16.12 是从场景中的某个局部开始移动拍摄来交代环境,或是连接几个兴趣点。这里移动镜头暗示着正在制作番茄酱的老人和乘坐汽车到来的年轻人之间将会发生交流。

图 16.12

图 16.13 是一个利用摇臂后退拍摄的移动镜头,镜头描述 20 世纪 60 年代意大利佛罗伦萨大水灾期间,各地青年志愿者前来抢救图书馆书籍的情景,镜头沿着传递图书的队伍缓缓后退,我们可以清楚看到一本珍贵古籍在年轻人之间手手相传的过程,一种继承民族文化遗产的历史使命感油然而生。镜头的结尾,摇臂向左横移,然后缓慢升起,拍摄图书馆的外景,既是对前面场景的总结,也为后续出现的人物提供了表演空间。

视听语言的语法

图 16.13

很多时候，拍摄移动镜头的摄影机自身可能是沿着直线移动的，但是摄影机镜头指向并不一定与摄影机的移动方向完全吻合，有时摄影机镜头指向会与其自身移动路线有一定的夹角。而且就摄影机自身的运动路线而言，它也可以拐弯，向前或是向后移动，暂停和重新开始运动，变速运动，横过自己的路径（镜头方向与运动方向有交叉）等。移动路线、镜头指向与景别三重变量的排列组合可以极大地丰富移动镜头的表现力。

主观与客观

由于移动镜头的运动感觉真实自然，也经常被用来模拟运动主体的主观视线。在很多武打段落中，导演也非常喜欢用快速移近的方法分别拍摄两方，模仿激烈交锋双方的主观视觉感受。

图 16.14 中的第一个镜头中，男演员随医生走进病房，接下来的第二个镜头是一个移动镜头，女主人公在镜头的后半段出现在画框内，这个移动镜头看上去很像是在模拟男演员在走动中观察女主人公的视线。也有导演喜欢把这两个镜头融合在一次移动拍摄中，变成一个单独的移动镜头，即镜头从男演员左后开始前移，移动过程中，越过男演员，叙事的客观视角变为男演员的主观视角。

图 16.14

机位与演员调度

平行和同步

移动镜头拍摄时,机位与演员之间的关系最为常见的是平行和同步运动。当然实际拍摄时,为了画面效果考虑,这种平行和同步都并非绝对,所谓的平行通常都会在摄影机运动路径和演员路线之间留有少许的夹角,来形成富于画面张力的斜向运动;而所谓同步一般也会在摄影机运动和演员运动之间存在一定的速度差以及速度差的变化量,以此来丰富画面中的运动形态。基本的移动摄影的机位其实类似于双人关系轴线一侧的七个基本机位,只不过机位运动起来之后与演员相对动态的关系更复杂。

图 16.15 是摄影机与被摄体同步移动的例子。镜头中母子二人并肩而行,行动路线与摄影机运动路线有明显夹角,摄影机始终在男演员右前方向保持基本同步运动,并在画面 1f 处逐渐放缓并停止,构成常见的双人对话外反拍机位,对话由此也变得严肃起来。

图 16.15

接近或远离

摄影机与被摄体接近或远离也是移动拍摄中常见的调度方式。在这种调度方式中,演员走动路线与摄影机移动路线基本重合或大部分重合,并由于彼此的速度差构成演员接近或远离镜头的画面效果。平行和同步的调度方式与接近或远离的方式之间往往没有明显的界线,并且经常结合在一起使用。

图 16.16 中,两位兄弟因为政治观点不同;有可能产生隔阂甚至对立。亲情能否超越观点的分歧?带着这样的悬念,扮演哥哥的男演员逐渐走近后退式移动拍摄的镜头,在镜头前左转,镜头跟摇之后,犹疑着停止在原地,而哥哥继续向画面深处走去,逐渐远离镜头,并在画面 1f 中停止在窗前。后景的弟弟从盥洗室中走出,向哥哥走来,摄影机也开始快速前移,加速了弟弟走近的速度。最终兄弟两人拥抱在一起。

图 16.16

在这个例子中，演员走近或是远离摄影机的调度方式与剧情紧密结合，摄影机移动和停止的运动节奏与演员情绪节奏相互应和，对刻画人物从犹豫、试探到渴望和坚定的心理变化起到了关键作用。

除了映衬剧情内在的心理节奏之外，朝向演员的中近景前移镜头，也经常用来提示观众应该注意关注演员的内心变化，或是强调被摄者在剧情中的重要性。

图 16.17 是一个一见钟情的场景，镜头向前移动来拍摄男演员，中间插入了女演员的镜头，那种被深深打动的感觉非常强烈地表现出来，我们可以设想完全颠倒镜头顺序，则又是另外一种情绪。

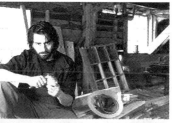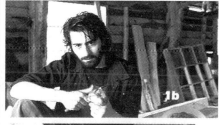

图 16.17

下面仍然是一个向前移近的例子（图 16.18），是由拍摄到的两个向前移近的镜头平行剪辑而成，图中镜头 2、4 是缓缓移近的兄弟两人与右侧的老人谈论女孩的病因，镜头 1、3 是对女孩从近景到特写的移动拍摄，让观众在兄弟两人和老人的对话中对女孩产生深深的同情。

视听语言的语法

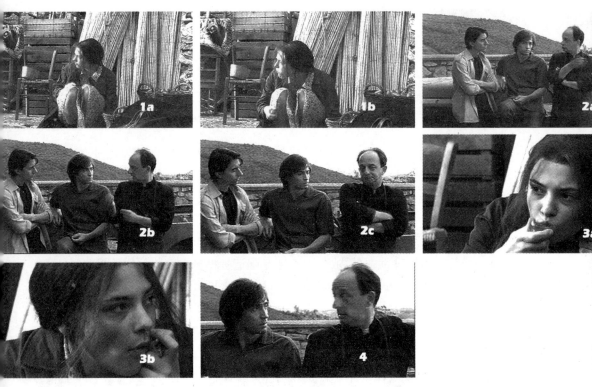

图 16.18

移动镜头也可以通过远离的运动使一个被摄体变得不再重要，同时也凸现了被摄体变得孤立无助的感觉。下图是俄罗斯电影《小偷》中由两个移动镜头构成的段落，分别从小主人公的正面和背面移动拍摄他追随着远去囚车的场景，最后主人公摔倒在冰天雪地之中，镜头快速地离他而去（图 16.19）。

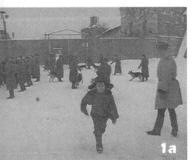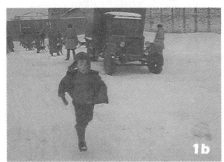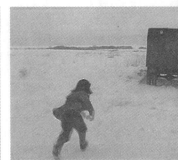

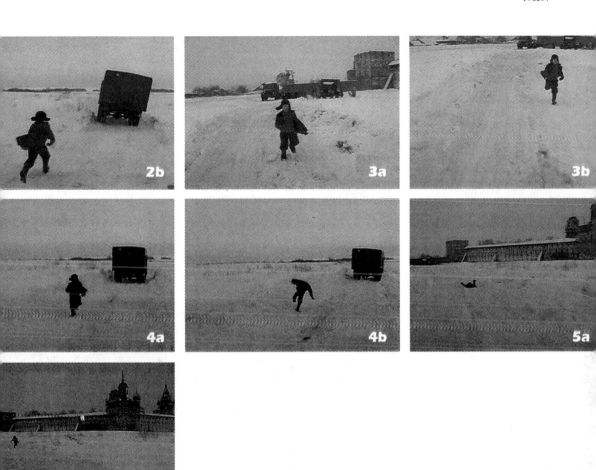

图　16.19

后退式或远离的移动镜头有时类似于拉镜头，需要在画面的扩展或景别的变化中引入新的信息。例如，镜头可能从鲜花的俯拍镜头升起到整个墓地的环境，以此来揭示动作细节与环境之间的关系，引发观众的思索。

环绕移动

摄影机可以以场景中的动作圈或主要演员为圆心做完整的圆周运动，通常在环绕运动过程中还伴有被摄体自身的反向旋转。在昆汀·塔伦蒂诺执导的电影《落水狗》的开头部分，导演使用了一系列较短的环绕移动镜头拍摄围坐桌前的几个罪犯，摄影机缓缓移动，镜头旨在把我们的注意力从某个单独的角色身上指引到下一个角色身上，用相同的环绕运动方式赋予被摄体某种共性，并使之结为一体。

有时环绕移动拍摄会用来表达一种暂时的眩晕感觉，例如极度悲伤或是极度兴奋所导致的大脑一片空白的状态。摄影机会围绕一个失去了爱子的老人，

视听语言的语法

或是一个终于实现多年梦想的普通人旋转起来,表达一种痛不欲生或是欣喜若狂的情绪。在BBC制作的纪录片《为莫奈疯狂》(*Mad About Monet*)结尾处,一直非常向往莫奈画作的发型设计师第一次近距离观看莫奈的作品《莲花池》,环绕移动镜头围绕他作逆时针旋转两圈,揭示出他激动、震惊的心情(图16.20)。在摄影机旋转的同时,发型设计师也在走动和旋转,这些动作,尤其是与摄影机相反方向的旋转动作则加大了这种情绪的力度。

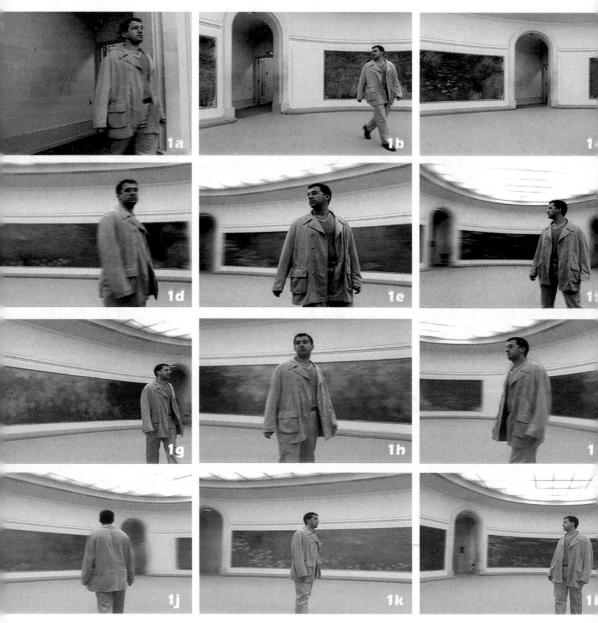

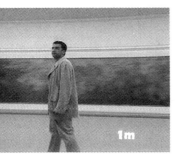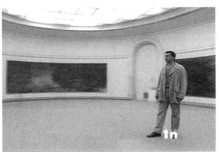

图 16.20

在掌握了上述几种常用的移动摄影方式之后,还需时刻牢记的一点是,我们可以在一个连续移动的镜头里通过改变摄影机的角度或运用推拉技巧来丰富画面效果,配合不同的表演情绪。例如图 16.15 所示的对话场景中,摄影机以正常的视高在两位演员右侧做平行移动。如果调整摄影机以俯拍或是仰视的姿态拍摄相同的运动过程,则会因为画面透视感的改变而产生对话情绪或松弛或紧张的变化。同样在图 16.16 中,如果演员走位更贴近摄影机,让摄影机以稍带仰拍的角度、更紧凑的景别拍摄演员面部,则会加剧那种等待和犹疑情绪中的不安定感。

图 16.21 是《灿烂人生》中,已经步入中年的尼古拉偶然发现一个摄影展的巨幅宣传海报上印着酷似弟弟——已经去世的马迪奥的照片。震惊之下,尼古拉进入展厅,四处寻找。这个寻找的过程是运用一个移动镜头拍摄完成的,摄影机的运动路线和人物的走动路线灵活穿插,具有前移、停顿、转向、旋转、后退等多种运动形态,采用稳定器拍摄的影像风格真实感人,仿佛人物激动心情的自然流露。

视听语言的语法

图 16.21

移动镜头与空间表现

 移动拍摄带来的丰富视点变化可以让观众从不同的视角观察场景,有助于加强观众对空间特征的感知,从而对观众从视觉角度理解和把握动作过程以及复杂人物关系提供更多的帮助。

 镜头空间透视感的变化主要受以下几个因素影响:被摄主体与摄影机关系的变化,被摄主体与环境关系的变化,摄影机与环境的关系变化。当这些因素发生变化时镜头的空间透视感发生相应变化,在任何镜头流中,无论是一组切换镜头或是一个长镜头中都会有透视感的变化,由此带给观众不同的视觉感受从而形成一种透视节奏的变化。而当摄影机处于运动状态时它可能会沿着多个坐标轴运动,由此产生的透视节奏变化表现得最自然、最流畅,也最独特。我们可以通过观察学习影视作品中调度演员动作和调度摄影机运动的方式来培养自己的透视节奏感,以及在镜头连续运动中保持良好的叙事和表达情绪的能力。

 静态图片摄影的经验告诉我们,应该选择能够体现被摄体更多空间信息的视角架设机位。其实移动镜头的拍摄同样非常重视选择三点透视的角度来安排机位的运动路线,只有当移动的摄影机拍摄到被摄体的多个面的空间信息时,观众才会对被摄体有较为全面的认识。

 从实际操作角度,移动镜头拍摄遇到的最多的问题就是经过不同空间时所遭遇的各种困难,如:光照条件的差别、移动平面的高度差、演员运动路线与摄影机路线的冲突、阻挡持续移动的障碍以及穿帮等问题。所以也有剧组出于缩减拍摄成本、规避拍摄难度的考虑,舍弃部分经过不同空间——如室内室外空间的连续移动过程,代之以直接切换镜头的方式。

视听语言的语法

而另一些导演则最大限度地利用移动镜头的动态表现力探索不同的移动拍摄方式。例如将移动车或轨道与升降臂结合起来突破狭小空间的限制,进行复杂的调度;或将移动与推拉或摇摄等技巧结合起来避免穿帮的发生;利用视角和合理的调度模仿摄影机移动经过不同空间等。所有这些探索都为摄影机突破空间限制、寻求更具表现力的视听语言表达做出了有益的尝试。

在希腊导演西奥·安哲罗普罗斯的电影《永恒与一天》的结尾部分(图16.22),主人公徘徊在海边老房子的楼上,他从室内走上阳台,眺望海边,然后走下长长的台阶,与人群汇合,最后独自一个人面向大海。导演希望能够通过一个连续不断的长镜头拍摄这个过程,这是一个从内景走向外景的过程,导演遇到的问题是如何让二层房间里的机位顺利降到地面上来。为此剧组设计了可以向两边打开的二层楼模型,当沿着地面铺设的轨道向前移动的摄影机穿过空荡荡的老房子和阳台时,工作人员向两边打开模型,为摄影机腾出前移的路线。

图 16.22

图 16.23 左列是影片最终的镜头,右列是分别对应左侧镜头的拍摄前练习的工作场景。

视听语言的语法

图 16.23

这个例子中，导演为了实现自己的创作意图，不惜花费巨大精力，设计了复杂的移动镜头拍摄方案，我们应该注意的是：选择移动镜头往往并不只是为了追求单纯的画面效果，促使导演拍摄这个长镜头的动因是他对时空观念的深刻理解。安哲罗普罗斯在接受采访时曾表示：镜头仿佛是有呼吸的，任何切换都有可能干涉时间的流程和时间传达的印象。也正是基于这样的理解，他曾经为这个段落设计了长达 15 分钟的长镜头方案，他认为只有这样不受任何明显技巧干涉的长镜头才可以让观众自由感受主人公寻找到最终归宿的那种情感状态。但是最后因为操作层面的原因，影片改为现在的这个版本：当主人公在老房子里徘徊时，通过一次隐蔽的切换，连接到上面这个由室内到室外的长镜头。

移动镜头的动态匹配

因为移动镜头自身往往具有较强烈的动态，所以影响移动镜头组接的主要因素是运动能量的连接和运动方向的匹配。除此以外，并没有涉及更复杂的连贯剪辑问题。在后期剪辑时，一个静态镜头的确不太容易被插入到一个拍摄同一场景的运动镜头中，但是很多人就此夸大了运动镜头和静态镜头之间的连接问题，其实在很多情况下，声音层面的音乐、音响等都有助于遮掩这种连接上的瑕疵。也有人担心类似于轴线之类的准则会严格限制移动镜头的连接，但实际上很多移动镜头连接所承担的主要功能并非完成一个连贯的动作过程，在这种情况下，越轴本身并不会造成人们对镜头空间和动作连续性的误读，例如匹配有些环绕移动镜头时，被摄体的旋转方向是顺时针还是逆时针并不严重影响镜头组接的流畅感。实际上除了尽量少用一个简短的静态镜头打断表现同一个动作（场景）的运动镜头的节奏外，对移动镜头组接来说并没有什么特殊的禁令。基于动能匹配的原因，通常移动镜头与其他运动镜头的连接性较好，甚至可以插入到一组运动镜头之中；在不影响运动节奏的前提下，也可以与静态镜头相互连接。

有时，一组移动镜头可以比静态镜头更好地匹配被摄体的动感。例如，同样是拍摄车辆追逐的场景，一组移动镜头往往会产生比一组静态镜头更自然的视觉效果。这是因为前后运动镜头因其自身的能量变化和动态衔接往往可以使画面的切换显得顺畅。这种运动镜头间的能量吸引状态有时甚至会使诸如跳切、动作点的错位等一些并不连贯的画面组接变得容易被接受。

第三节 摇臂镜头

摇臂是在传统的升降机的基础上，加装可转向底座、摄影机姿态控制系统以及远距离操作系统所产生的新型拍摄设备（图16.24）。在摇臂技术出现前，摄影机在垂直高度上的大范围变化主要是依靠升降机实现。而现在功能更强大、表现力更强的摇臂几乎已经完全取代了升降机，在有些摄影棚里的拍摄，摇臂甚至取代了传统的三脚架以进行更加灵活无碍的机位转换。

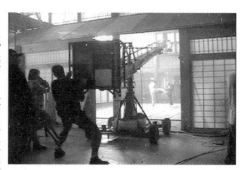

图 16.24

除采用少量轻量化移动设备——例如转播体育赛事的同步运动拍摄装备、遥控航拍平台——之外，移动镜头的运动能力多数情况下被限制在人力范围之内，而摇臂拍摄在速度、摄影机姿态转换的灵活程度等方面都大大超越了移动镜头，但是两者之间也经常缺少清晰的界线，例如有的导演利用摇臂拍摄移动镜头或是使用可移动升降车拍摄较复杂的运动镜头。

摇臂的动作范围取决于摇臂的类型，一般摇臂上的摄影机，包括在移动车上的加装起重臂和吊杆等装置的拍摄设备都可以围绕基座做上下的弧形运动。因为移动车在拍摄时只能水平移动，通过加装吊杆可以加强垂直方向的运动能力。摇臂还可以降至基座水平面以下拍摄，几乎将移动车的垂直范围的运动能力扩展了一倍。

摇臂能够在空间中多个维度实现移动、旋转、推拉等多种运动形式，并且运动幅度之大、运动过程之复杂都远远超越了以往的移动拍摄设备，也超越了人类以往的视知觉经验。它所带来的奇特视角和透视感的变化，使人们在视觉方面感受到超越自我运动能力的一种特殊快感。因此，摇臂的使用通常能够很好地吸引观众的注意力。这一点使得摇臂镜头经常被用在场景的开头，用来介绍更多的环境信息，同时产生一种很强的带入感，给人一种故事即将开始的感觉。

除了用来表现宏大场景外，摇臂镜头还被用来表达情绪或是处理场景气氛。在希区柯克的电影《美人计》（*Notorious*）中，摇臂镜头被用在一个舞会上，从大厅巨大的天花板上降下两层楼，最终落到英格丽·褒曼手中的钥匙的特写镜头。这里摇臂镜头的目的是用来加强钥匙出现在故事中时演员紧张的心理状态（图16.25）。

图 16.25

摇臂镜头还可以通过模仿主体运动线路的方法来加强镜头的主观感受,图 16.26 截取自希腊电影《永恒与一天》,当演员下车观看街道上的婚礼场面时,摄影机一直跟在他的身后。而后随着镜头的运动,演员被排除出镜头,画面主观色彩更加强烈,因为我们看到的信息和主体看到的信息是一样的,所以我们相当于是从演员的主观视角来观察事物的。

视听语言的语法

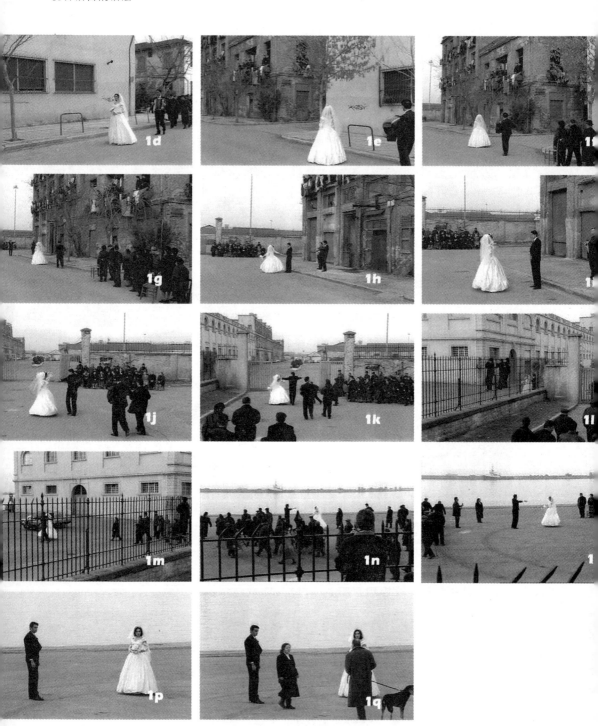

图 16.26

跟随主体的视线,摄影机不一定覆盖很长的距离。有时只需镜头越过演员,将之排除在画框外,客观的画面就变成了偏向主观的感觉,甚至有时演员仍然出现在画面中,只是处于画面前景并不主要的位置,我们就能感受到画面来自主观视线的感觉。

像所有长的运动镜头一样,摇臂镜头不仅仅是一种画面拍摄的方法,它还具有某种戏剧性的功能。例如可以被用来当作连接从某个兴趣点到另一个兴趣点的场景镜头(图 16.27),也可以用以形成某种有意味的对比。

图　16.27

除了描绘巨大的场景和复杂的运动过程,摇臂也越来越多地应用于一些常规场景的拍摄,如双人对话、简单的小范围走位等,来实现情绪上细腻的变化和机位间灵活的勾连。而对于偏好长镜头表达的导演,摇臂的使用也一直是实现复杂机内剪辑、产生丰富视觉效果的首选。

摇臂摄影的视觉化呈现

对摇臂摄影机的动作控制能力是需要在实践中逐步提高的。但由于多数初学者很少有机会接触摇臂和移动车这类基本的装备,我们还是很难锻炼和强化自己关于摄影机运动的运动知觉和相关的经验。国外的一些剧组会在实拍之前

采用一些辅助手段,对摇臂运动镜头的效果进行预演。例如使用模型预演——把外景的实景照片放大成为背景幕,把各种建筑物的照片剪下粘贴在泡沫板上,按照比例将之贴在背景幕上,这对于场景的动作设计和摄影机的运动设置都非常有用,特别是在拍摄多人场景时会更有帮助。还有一些电脑设计软件可以将创作者的想法视觉化地表达出来,能够预览任何镜头条件下的摄影机运动的全部动作。可以花几个小时在电脑上设计出复杂的外景,一旦建筑或是外景的模型输入电脑,摄影机的运动效果在几分钟之内就可以生成。正是由于摇臂镜头拍摄会花费大量时间,周密的计划和仔细的准备就显得非常重要。

每一种镜头运动都有独特的效果,例如摇臂在垂直方向运动和横向运动拍摄带给我们的感觉是有所差别的,就像第三章第三节当中提到的《罗拉快跑》中的那个例子,不同的摇臂运动形式最后形成了不同的运动节奏。一个在移动底座上边移动边摇摄的摇臂镜头(图 16.28)与普通的摇镜头也有着明显的差别。我们可以通过一些三维软件来模仿各种类型的摄影机运动,培养自己对于摇臂镜头的感觉,熟悉相关的取景技巧和对摄影机运动轨迹的控制技巧。这样的训练可以让一个导演迅速积累创作所需的视觉经验和表达技巧。

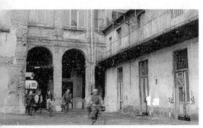
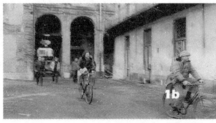

图 16.28

因为摇臂镜头自由移动的能力，它也经常因为技术上的便利被灵活使用在多种场景的拍摄中，用来作为提高效率的工作方式。尤其是在摄影棚的工作条件下，构成空间的景片通常可以自由拆卸并灵活组装，摇臂拍摄的方式可以更好地适应这样的工作模式。

近些年来，随着遥控操作装置的不断进化，摇臂摄影师可以远距离操纵摄影机的取景和对焦，为摄影机本身提供了更大的自由度。悬挂在吊杆臂上的摄影机可以拍摄任何其他装置有可能拍不到的空间范围，还可以做出如进入、退出或是环绕等复杂动作。而随着电脑辅助拍摄技术的发展，摇臂在动作控制系统方面有极大的提升，靠电脑编程做出更复杂而且更精细的运动为摄影创作带来了更多可能。动作控制系统可以做出对焦、调整光圈、垂直或水平的位移、摇摄、倾斜和翻滚等人工控制摄影机时所做的所有的操作，这些操作过程还可以被电脑记录并储存，以备重复使用。

尽管现在的摄影机更加小型化、更加灵活机动，但是创作者也应注意避免在拍摄中为了运动而运动的情况。摄影机如果只是被动跟随记录被摄体的每一个动作细节的话，实际上意味着创作者放弃了透视和构图的微妙变化，放弃了演员复杂走位带来的丰富的视觉感受，也放弃了更细腻的视听语言表达。

要知道，摇臂镜头——当然也适用所有类型的运动镜头——的特点固然在于摄影机灵活的运动，但绝不止步于运动本身。